명승 그리고 **천연기념물**

Scenic spots and natural monuments

국가유산 사진작가
천년의숨결 李 漢 七

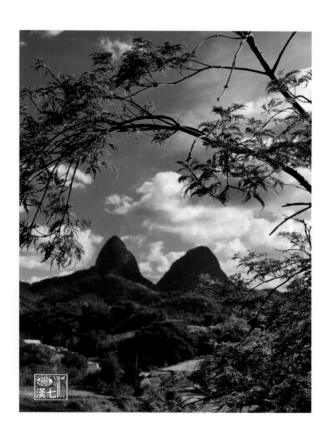

국가유산 중에서 자연유산인 "명승 그리고 천연기념물"집을 발간하면서...

지금까지 사용해 왔던 '문화재청' 이라는 이름은 역사 속으로 사라지고…
새로운 '문화재청'의 이름이 '국가유산청'으로 바뀌고...
미래를 위하여 문화재청은 2024년 5월 17일 "국가유산기본법" 시행과 함께 국가유산청으로 새롭게 출범하였습니다. 국가유산청은, 1962년 "문화재보호법" 제정 이래로 60여 년간 유지해 온 문화재 정책의 한계를 극복하고, 변화된 정책 환경과 유네스코 등 국제기준과 연계하기 위해 유산(遺産, heritage) 개념을 도입하여 재화적 성격이 강한 "문화재(財)" 명칭을 국가유산으로 바꾸고, 국가유산 내 분류를 "문화유산" "자연유산" "무형유산"으로 나누어 각 유산별 특성에 맞는 지속 가능하고 미래지향적인 관리 체계의 개편과 국민이 체감할 수 있는 국가유산청으로 출발했습니다. 지난 60여 년간 사용한 문화재(文化財) 용어는 재화적 가치와 사물적 관점을 뜻합니다. 시대의 흐름에 맞춰 그동안의 인식과 한계를 벗어나고자, 과거와 현재, 그리고 미래를 담고자. 문화재에서 국가유산 체제로 전환되었습니다. 국가유산은 무형유산과 문화유산 그리고 자연유산으로 구분하였습니다.

나는 국가유산의 자연유산에 속하는 '명승 그리고 천연기념물' 집을 발간 이전에 두 차례에 걸쳐 대한민국 국가 지정 문화재 국보와 보물을 내용으로 2019년에 대한민국 국보 집, 국보 제1호에서 100호까지의 내용을 가지고 '천년의 숨결'을 출판하였고, 2022년에는 전라북도 14개 시, 군에 있는 국가 지정문화재 국보와 보물 총 114점을 국, 영문 내용으로 '전북 천년사랑'이라는 책을 출판했었습니다. 그러한 바탕 아래 2024년 1월 18일 전북특별자치도 출범 기념으로 전북 특별자치도가 보유한 소중한 미래의 자산인 명승과 천연기념물을 미래의 후손들에게 완전하게 물려 주기 위한 마음으로 발간하게 되었습니다. 또한 이 시대 우리의 책임과 의무라고 생각했기에 발간이 가능했던 것입니다.

아름다움과 학술적 가치와, 역사와 교육의 지표가 되는 국가유산 중에서 자연유산을 담은 책 '명승 그리고 천연기념물'은 이렇게 만들어졌습니다. 기본 자료는 국가유산청 자료를 기본으로 참고하였고, 명승 지정 구역과 천연기념물에 대한 여러 가지 설명을 해야 하는 것들이 많이 있어 다양한 이야기와 또한 그 주변의 아름다움들도 같이 꾸몄습니다. 그 내용들은 설화가 더 재미있게 말해주고 있습니다. 사진은 크게 분류하자면 수년간 봄, 여름, 가을, 그리고 겨울을 몇 번씩 거치면서 담아낸 사진으로 꾸며졌습니다. 명승이나 천연기념물은 식물의 생태 과정을 잘 표현하고자 노력했지만 부족함이 있을 것으로 생각합니다. 그래도 최선을 다한 사진들로 꾸며졌습니다. 이 책 '명승 그리고 천연기념물'에는 전북특별자치도의 관광 가이드 북으로 활용과 지질공원의 지질학 역사의 기록이 담겨 있고 식물의 생태 과정을 표현하였고, 이 책으로 아름다운 관광지를 알고, 역사를 알고, 식물의 생태계를 알 수 있는 교양서적으로도 활용하면 좋을 것으로 생각합니다.

<div align="center">

2025년 4월

국가유산 사진작가

천년의숨결 이한칠

</div>

While publishing the collection of "Scenic Sites and Natural Monuments" among the national heritages, which are natural heritages...

The name 'Cultural Heritage Administration' used so far has disappeared into history...
The new name of the 'Cultural Heritage Administration' has changed to 'National Heritage Administration'...
For the future, the Cultural Heritage Administration was newly launched as the National Heritage Administration on May 17, 2024, along with the enforcement of the "National Heritage Basic Act." In order to overcome the limitations of the cultural heritage policy that has been maintained for 60 years since the enactment of the "Cultural Heritage Protection Act" in 1962, and to link with the changing policy environment and international standards such as UNESCO, the National Heritage Administration introduced the concept of heritage, changed the name of "cultural heritage", which has a strong material nature, to national heritage, and divided the classifications within national heritages into "cultural heritage," "natural heritage," and "intangible heritage," and started as a sustainable and future-oriented management system that fits the characteristics of each heritage and a National Heritage Administration that the public can feel. The term cultural property (文化財), which has been used for the past 60 years, refers to the value of goods and the perspective of objects. In order to overcome the perception and limitations of the past and to contain the past, present, and future in line with the flow of the times, it has been converted from cultural property to national heritage system. National heritage is divided into intangible heritage, cultural heritage, and natural heritage.

Before publishing the collection of 'Scenic Sites and Natural Monuments', which is part of the natural heritage of national heritage, I published 'Millennium Breath' in 2019 with the contents of the National Treasures of the Republic of Korea, National Treasures No. 1 to 100, and in 2022, I published a book called 'Jeonbuk Millennium Love' with the contents of 114 national treasures and treasures in 14 cities and counties of Jeollabuk-do in Korean and English. On that basis, on January 18, 2024, to commemorate the launch of the Jeonbuk Special Self-Governing Province, we published this book with the intention of completely passing on the precious future assets of Jeonbuk Special Self-Governing Province, which are scenic spots and natural monuments, to future descendants. We also thought that it was our responsibility and duty in this era, so we were able to publish it.

This is how the book 'Scenic Spots and Natural Monuments', which contains natural heritages among national heritages that are indicators of beauty, academic value, history, and education, was created. The basic data was based on the National Heritage Administration's data, and since there were many things to explain about the designated scenic spots and natural monuments, we also included various stories and the beauties around them. The contents are told more interestingly through folk tales. The photos are largely categorized as photos taken over several years, going through spring, summer, fall, and winter. We tried to express the ecological process of plants well in scenic spots and natural monuments, but we think there are shortcomings. Still, we did our best to make them. This book, "Scenic Spots and Natural Monuments," can be used as a tourist guidebook for the Jeonbuk Special Self-Governing Province, and contains records of the geological history of geological parks and describes the ecological processes of plants. I think it would be good to use this book as an educational book to learn about beautiful tourist destinations, history, and plant ecosystems.

2025년 4월
heritage photographer
the breath of a thousand years Lee Han Chil

목차 명승 그리고 천연기념물

지리산 천년송
천연기념물 제424호

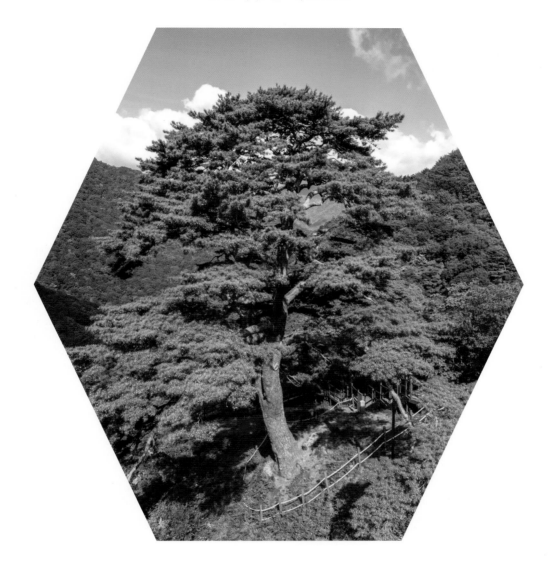

 명승 그리고 **천연기념물**

Scenic spots and natural monuments

국가유산 사진작가
천년의숨결 李 漢 七

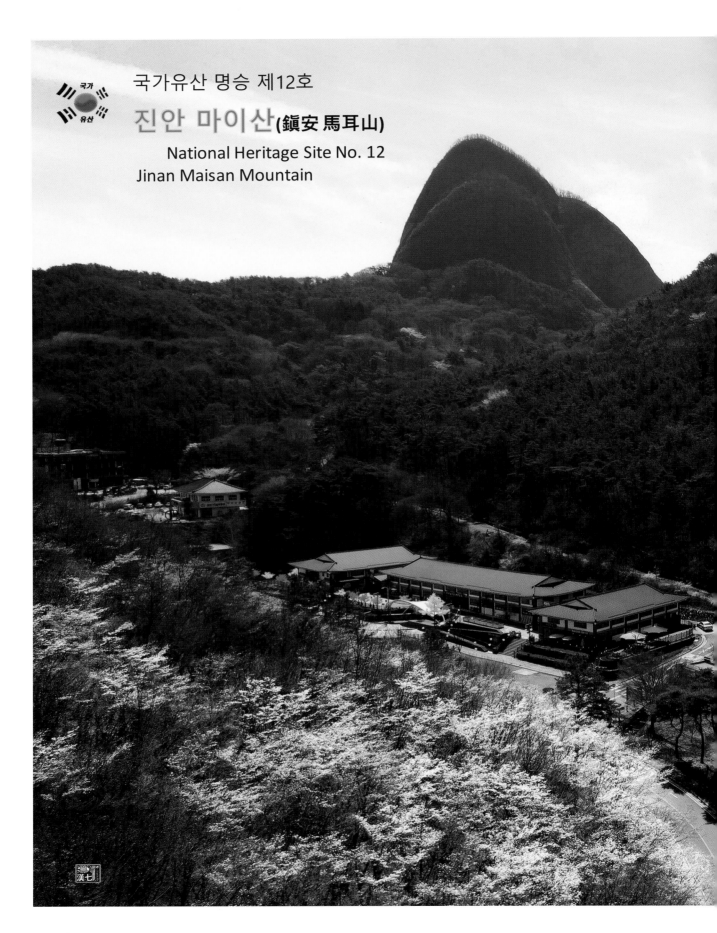

국가유산 명승 제12호

진안 마이산(鎭安 馬耳山)

National Heritage Site No. 12
Jinan Maisan Mountain

국가유산 명승 제12호 마이산이 있는 진안고원은 소백산맥과 노령산맥 사이에 형성된 고원을 말합니다. 진안고원의 고원화는 중생대 쥐라기의 대보조산운동(大寶造山運動) 및 백악기 말의 단층운동(斷層運動)에 의해 지역이 융기하여 침식을 받으면서 형성되었고 분지의 해발고도는 300~500m, 분지벽(盆地壁) 및 주변산지는 해발고도 600~1,100m이며 이 시기에 형성된 마이산(馬耳山, 동봉 681.1m, 서봉 687.4m)은 도립공원으로 지정되어 있습니다. 호남의 지붕이라고도 불리는 진안고원은 일교차가 큰 지역 특징으로 이곳에서 생산한 농축산물과 과일은 육질이 단단하여 저장성이 좋고 당도가 높고 착색이 뛰어나며 맛이 좋은 것으로 알려져 있습니다. 또한 1992년에 착공하여 2001년에 완공한 용담댐은 담수면적 31.4㎢, 총 저수량 8억 1,500만 톤으로 전국에서 5번째 규모의 다목적댐이며 전북, 충청권에 맑고 깨끗한 식수와 생활용수를 공급하고 있습니다. 진안군 역사는 삼국시대에는 백제의 난진아현으로 완산주(지금의 전주) 99현 가운데 한 현 이었으며 월랑이라고도 불리었습니다. 통일신라시대에는 서기 757년 진안으로 개칭하여 장계 군의 속현이 되었습니다. 고려시대에는 전주의 속현으로 감무를 두었으며 1391년 공양왕 3년에는 마령현까지 겸무토록 하여 월랑현이라고 부르고 현령을 두었습니다. 조선시대에는 서기 1413년(태종13년)에 마령현을 통폐합하여 진안현으로 개칭하고 현감을 두었다. 그 후 1895년 (고종32년)에 전라북도(지금의 전북특별자치도) 관찰사 아래 26군을 두면서 진안군으로 다시 개칭하여 군수를 두었고, 1896년 8월 4일 부령 제98호(1896.8.4 공시)로 남원부 진안군이 되었습다. 1914년 3월 1일 부령 제11호(1913.12.29 공시)로 용담 군과 합병하여, 오늘의 진안군이 되었으며, 11개 면을 관할하게 되었습니다.

국가유산 명승 제12호 (National Heritage Site No. 13)

진안 마이산 (鎭安 馬耳山) Maisan Mountain, Jinan

분 류 : 자연유산 / 명승 / 문화경관
면 적 : 206,423㎡
지정(등록)일 : 2003.10.31
소 재 지 : 전북특별자치도 진안군 마이산로 240-34

마이산(馬耳山)은 산 꼭대기의 두 산봉우리가 마치 말의 귀 모양을 하고 있다. 두 봉우리는
암마이봉(686.0m)과 숫마이봉(679.9m)으로 불린다. 산의 이곳 저곳에는 탑 또는 돔 모양
의 작은 봉우리들이 광대봉, 마두봉, 관암봉, 비룡대, 나옹암으로 불리며 10여개가 줄지어 있
다. 마이산의 중심부인 이곳은 독특한 지질자원이자 경관 그 자체로도 아름다운 자연유산이
다. 마이산의 지질구성은 백악기의 마이산 역암이며, 산이 전체적으로 탑처럼 우뚝 솟은 모
양이 특징이다. 암석의 특징 상 부분적으로 비바람에 깎여나간 수 많은 구멍(풍화혈, tafoni)
이 나있어 암석학적 학술가치도 매우 크다. 암석의 작은 홈에 물이 들어가서 얼었다 녹았다
를 반복하며 구멍을 넓힌 것이다(빙정의 쐐기작용). 마이산에는 천연기념물 줄사철나무 군
락과 은수사 청실배나무 등 다양한 식물상과 마이산탑(시도기념물) 등 다양한 문화유산이
어우러져 있다.

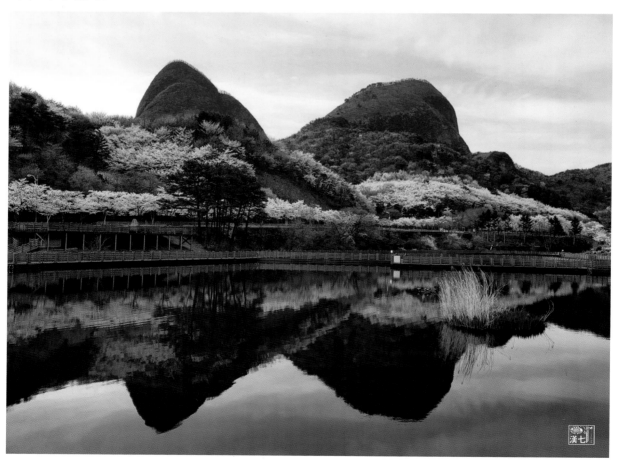

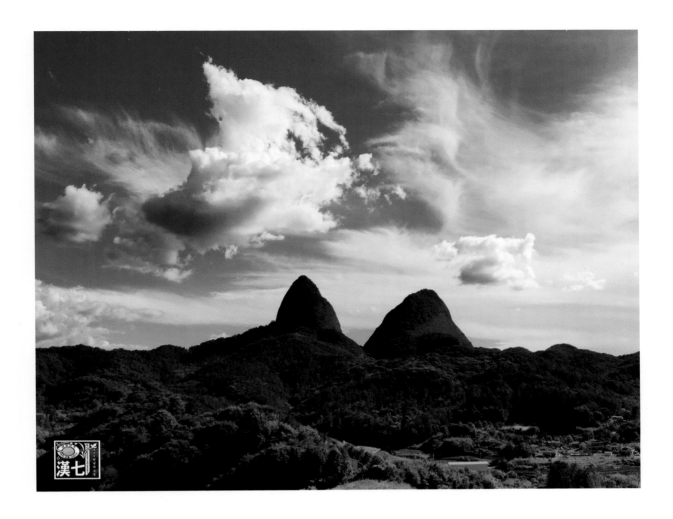

Maisan Mountain has two peaks at the top of the mountain in the shape of a horse's ear. The two peaks are Ammaibong (686.0m) and It is called the male mai bong (679.9 m). From place to place on the mountain, there are small peaks in the shape of towers or domes, such as Gwangdaebong, Madubong, Gwanambong, It is called Biryongdae and Naongam, and there are about 10 in a row. The center of Maisan Mountain is a unique geological resource and landscape It is a beautiful natural heritage in itself. The geological composition of Mt. Mai is the Misan retrograde rock of the Cretaceous period, and the entire mountain looks like a tower It is characterized by a towering shape. Due to the characteristics of the rock, there are many holes (wind blood, tafoni) partially cut by the rain and wind I have great petrochemical academic value. Water enters a small groove in the rock and repeats freezing and melting It's broadened (ice wedge action). In Maisan Mountain, there are various kinds of natural monuments such as the cluster of stringed iron trees and the green pear trees of Eunsusa Temple Various cultural heritages such as flora and Maisan Pagoda (city monument) are harmonized.

진안 마이산 鎭安 馬耳山 명승 제12호 마이산(馬耳山)은 두 개의 산봉우리로 이루어져 있는데, 각각 암마이봉(686m)과 숫마이봉(680m)으로 불린다. 마이산이라는 이름은 조선 태종 때 두 산봉우리가 말의 귀 모양을 하고 있다고 하여 붙여진 것으로, 신라 때는 서다산(西多山), 고려 때는 용출산(湧出山) 조선 초기에는 속금산(束金山)으로 불렀다. 또한 두 산봉우리의 모습에 따라 봄에는 배의 돛대와 같다고 하여 돛대봉, 여름에는 용의 뿔처럼 보인다 하여 용각봉(龍角峰), 가을에는 마이봉(馬耳峰) 그리고 겨울에는 붓끝처럼 보인다 해서 문필봉(文筆峰)으로 부르기도 하였다. 마이산의 지질구성은 백악기의 역암(礫岩 : 퇴적암의 하나)으로, 특히 암마이봉 남쪽에는 다양한 크기의 구멍이 많은 나 있다. 이를 풍화혈(風化穴, 풍화작용으로 인하여 바위 표면에 움푹 팬 구멍)의 일종인 타포니라 하는데, 암석의 작은 홈에 물이 들어가서 얼었다 녹았다를 반복하며 구멍이 넓게 만들어진 것이다. 마이산은 전형적인 타포니 현상을 관찰할 수 있는 세계적 지질 명소이기도 하다. 마이산에는 줄사철나무 군락(천연기념물 제380호)과 태조 이성계가 심었다고 전하는 은수사 청실배나무(천연기념물제386호) 등 다양한 식물상과 마이산탑(전라북도 기념물 제35호) 등 많은 문화유산이 조화롭게 어우러져 있다.

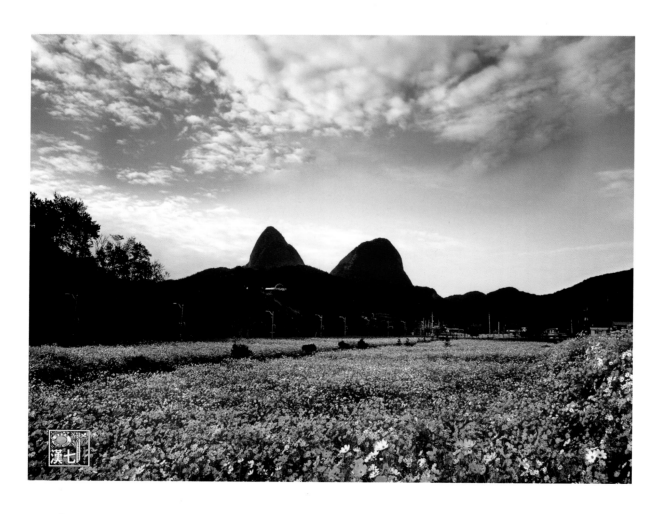

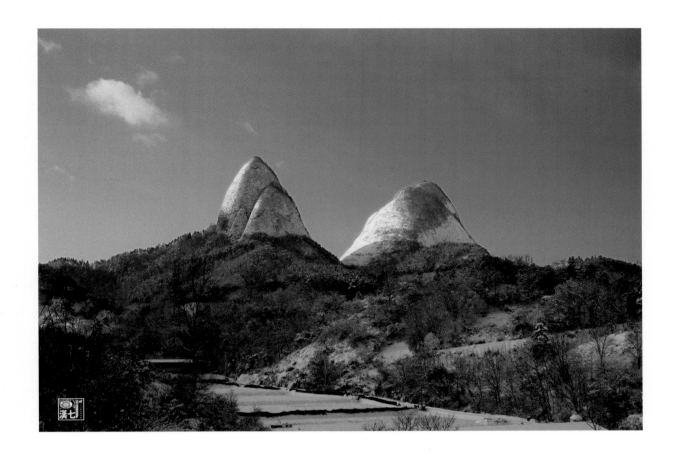

Misan Mountain in Jinan, the 12th scenic spot, consists of two mountain peaks, each of which is Ammaibong (686m) It is called Gwasummaibong (680 m). The name Maisan was said to be in the shape of a horse's ear during the reign of King Taejong of the Joseon Dynasty It was called Sadaesan Mountain during the Silla Dynasty, (湧 出 Mountain) during the Goryeo Dynasty, and (束金 Mountain) in the early Joseon Dynasty. In addition, according to the appearance of the two mountain peaks, they look like the mast of a ship in spring and the horn of a dragon in summer Yonggakbong , (馬耳峰) in autumn, and Moonpilbong in winter because it looks like a brush tip. It is also called Moonpilbong Did. The geological composition of Mt. Maisan is a Cretaceous, retrograde rock (礫岩: one of the sedimentary rocks), especially in the southern part of Ammaibong Peak There are many holes. This is a type of weathered blood (風化 穴, a hole in the rock's surface due to weathering) However, the hole was made wide by repeating that water enters the small groove of the rock and freezes and melts. Misan is It is also a world-class geological attraction where you can observe typical taponi phenomena. Maisan Mountain is home to a cluster of pine trees (Natural Monument No. 380) A variety of plants, including the Cheongsil pear tree (Natural Monument No. 386), which is said to have been planted by King Taejo Lee Seong-gye, and Maisan Tower Many cultural heritages, including (Jeollabuk-do Monument No. 35), are harmoniously harmonized.

마이산탑 (馬耳山塔) Pagodas in Maisan Mountain
전북특별자치도 기념물 제35호
(Jeonbuk Special Self-Governing Province Monument No. 35)

마이산탑은 마이산 역암으로 이루어진 절벽을 배경으로 마이산 탑사 경내에 쌓여 있는 80여 기의 돌탑들을 가리킨다. 돌탑의 건립은 분명하지 않고 전설로만 전해져 온다. 조선 후기 이갑룡 처사가 마이산 은수사에서 수도하던 중 꿈에 신의 계시를 받고 이곳으로 이주하여 30여년 동안 혼자서 돌을 쌓아서 만들었다고 한다. 이갑룡 처사는 98세로 세상을 떠날 때까지 정성과 기도를 올리며 천지음양의 이치와 팔진도법에 따라 탑을 쌓았다고 전한다. 각 돌탑은 크고 작은 자연석을 그대로 사용하여 서로 맞물리게 쌓은 것으로, 완만한 경사를 이루며 위로 올라가게 하였고, 상부는 비슷한 크기의 돌들을 일렬로 올렸다. 탑의 높이는 1m 이하부터 15m까지이며, 탑의 크기도 제각각이다. 주요 돌탑에는 천지탑, 오방탑, 약사탑, 월광탑, 일광탑, 중앙탑 등의 이름이 붙어 있다. 각 탑의 이름에는 나름대로의 의미와 역할이 부여되어 있다고 한다. 천지탑은 마이산에서 기가 가장 강한 곳에 세워져 있다. 천지탑은 이갑룡 처사가 1930년경 3년 고행 끝에 완성한 2기의 탑으로, 오른쪽에 있는 탑이 양탑, 왼쪽에 있는 탑이 음탑이다. 천지탑의 하부는 자연석을 원통으로 쌓아 올렸고, 상부는 비슷한 크기의 넓적한 자연석을 포개 쌓았다. 주변에는 여러개의 작은 탑들이 천지탑을 호위하듯 빙 둘러 있다. 천지탑에서 기도를 하면 한 가지 소원은 반드시 이루어진다고 한다. 마이산의 특이한 암석 및 아름다운 자연과 어우러진 돌탑들은 마이산 볼거리 중 에서도 으뜸으로 평가 된다.

◎. 팔진도법 : 중군을 중앙에 두고 사방에 각각 여덟 가지 모양으로 진을 친 진법.

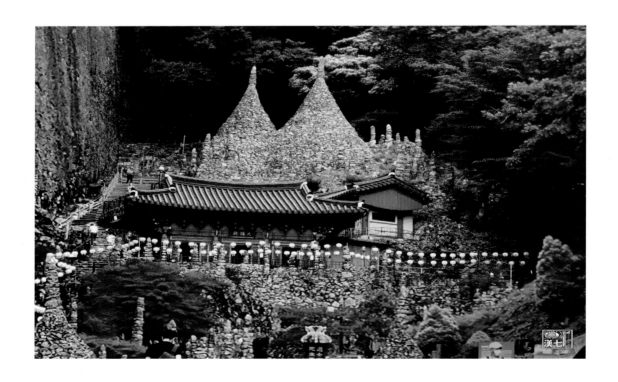

Pagodas in Maisan Mountain
Jeonbuk Special Self—Governing Province Monument No. 35
These 80—some pagodas at Tapsa Temple in Maisan Mountain consist of countless natural stones piled up to create towers. In Korea, pagodas are typically built as large stone mounments to enshrine the relics of the Buddha, but these pagodas were made over time through a custom in which Buddhist believers add a rock to the pile while making a wish or prayer. These pagodas, together with the beautiful natural landscape and unusual rock faces, are considered one of the most scenic sites of Maisan Mountain. It is unknown when these pagodas first began to be made at Tapsa Temple, the name of which means "Pagoda Temple." It is said that the currently reminining pagodas were made over 30 years by a man named Yi Gap—ryong (1860—1957) after he received instructions to do so from a spirit in his dream. Withih the temple complex, there is a statue and a stele to commemorate him. The pagodas were made by stacking natural rocks of varying sizes to create a stable structure. The towersnarrow as they get taller, with the topmost section consisting of rocks of a similar size stacked one on top of each other. The pagodas' circumferences are all different, and they measure from less than 1 m to 15 m in height. Some of the major pagodas have names, such as Obangtap ("Pagoda of the Five Directions"), Yaksatap ("Pagoda of the Medicine Buddha"),

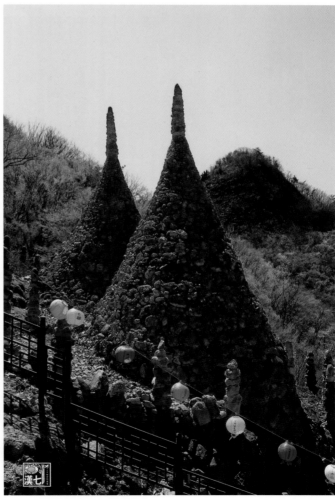

Wolgwangtap ("Pagoda of the Bright Moon"), and llgwangtap ("Pagoda of Bright Sun"). The most important pagoda in the complex is Cheonjitap ("Pagoda of Heaven and Earth"), which is loca ted on the high ground bihind Daeung heon Hall and measures 13 m in height. It is presumed to have been made in the early 20th century. It is said that it is located on the place with the strongest energy in Maisan Mountain. It is flanked on its left and right by Eumtap ("Pagoda of Yin Energy") and Yangtap ("Pagoda of Yang Energy"), respectively, and surrounded by several small pagodas which seem to create a protective border. It is said that those who pray to Cheonjitap Pagoda will have one of their wishes fulfilled.

탑사의 탑 중에서 제일 큰 천지 탑
천지 탑은 마이산에서 기가 가장 강한 곳에 세워져 있다. 천지 탑은 이갑룡 처사가 1930년경 3년 고행 끝에 완성한 2기의 탑으로, 오른쪽에 있는 탑이 양탑, 왼쪽에 있는 탑이 음탑이다.

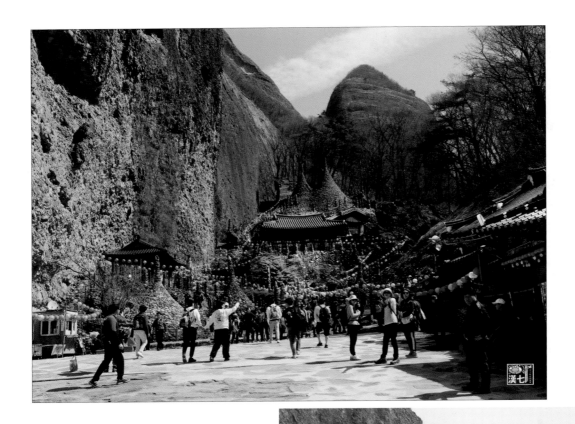

여름철 폭우가 내리면 암마이봉
에서 쏟아지는 물줄기가 폭포가
되어 장관을 이룬다.

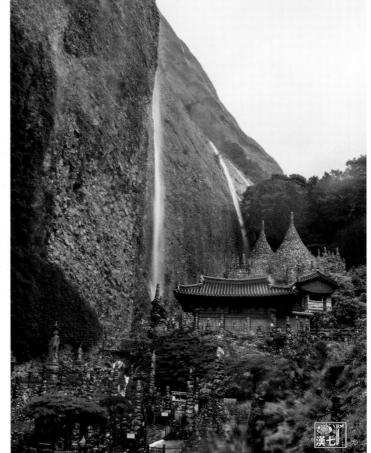

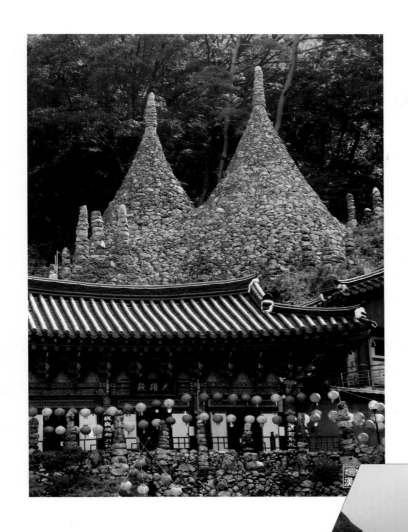

마이산 탑사에는 사계절 관광
객들이 즐겨 찾는 곳이다.

마이산 타포니지형

마이산을 남쪽에서 보게되면 봉우리 중턱 급경사면에 여기저기 마치 폭격을 맞았거나 무엇인가 파먹은 것처럼 움푹 움푹 파여 있는 크고 작은 많은 굴들을 볼 수 있는데, 이를 타포니 지형이라고 한다. 풍화작용은 보통 바위 표면에서 시작되나 마이산 타포니 지형은 이와 달리 바위 내부에서 얼었다 녹았다를 반복하며, 내부가 평창되면서 밖에 있는 바위 표면을 밀어냄으로써 만들어진 것으로 세계에서 타포니 지형이 가장 발달한 곳이다.

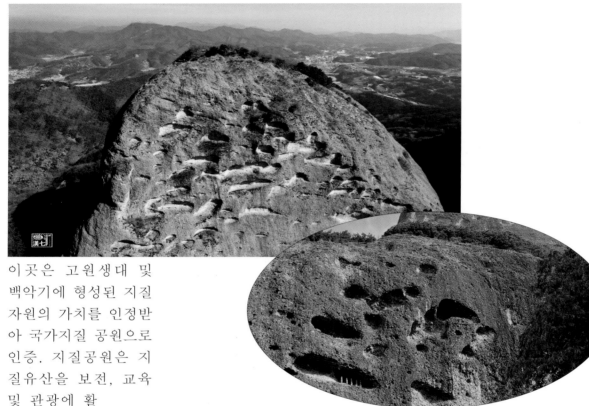

이곳은 고원생대 및 백악기에 형성된 지질 자원의 가치를 인정받아 국가지질 공원으로 인증. 지질공원은 지질유산을 보전, 교육 및 관광에 활용하여 지역의 지속 가능한 발전을 도모하는 것으로 일정한 경계와 면적이 있으며, 생물, 고고, 역사, 문화를 모두 포함하여 관리 하는 것.

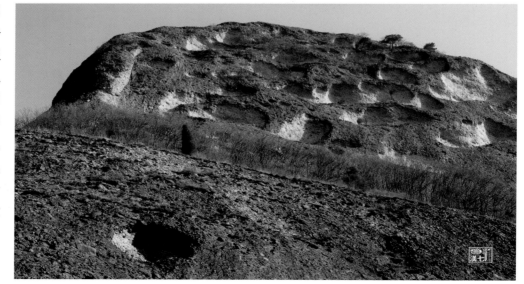

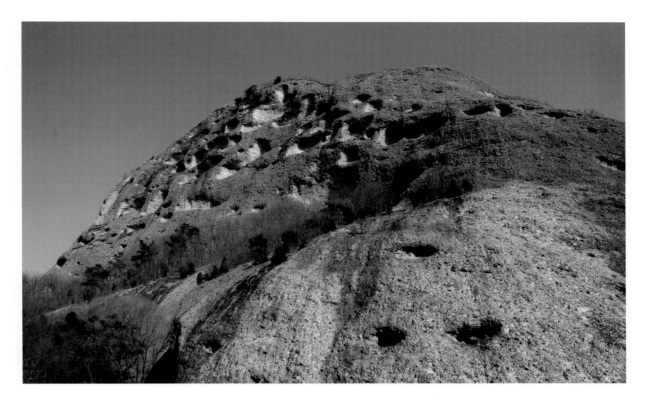

Maisan Mountain (Tafoni Topography)

Looking at Maisan Mountain from the south, one can see small cave— like features on the steep slopes halfway up the mountain, just as if they were bombed. These features are called tafoni (also referred to as honeycomb weathering). weathering usually occurs on the surface of rocks, but the tafoni on the Maisan occurred from within the rocks, expanding internally to push out the rocks' surface. This is one of the most well—developed tafoni features in the world.

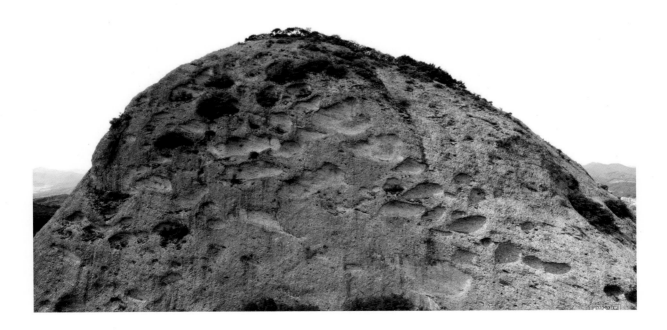

은수사 (銀水寺)

이곳은 고려의 장수이었던 이성계가 왕조의 꿈을 꾸며 기도를 드렸던 장소로 전해지는데, 기도 중에 마신 샘물이 은같이 맑아 이름이 은수사 (銀水寺)라 붙여진 사찰이다. 현재 샘물 곁에는 기도를 마친 증표로 심은 청실배나무가 천연기념물로 지정되어 위용을 자랑하고 있고 왕권의 상징인 금척 (金尺)을 받는 몽금척수수도 (夢金尺授受圖)와 왕의 의자 (어좌) 뒤의 필수적인 그림인 일월오봉도 (日月五峰圖)가 경내 태극전 (太極殿)에 모셔져 있다. 또한 법당 애래쪽에 천연기념물인 줄사철 나무가 있다.

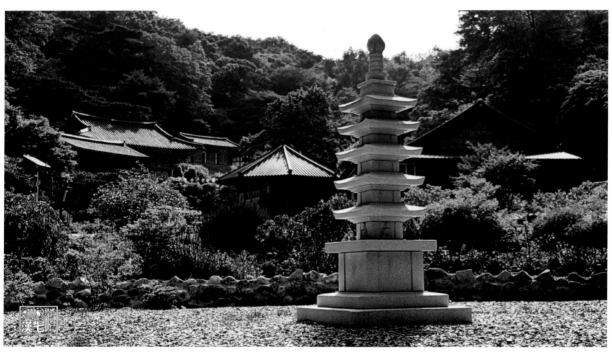

Eunsusa Temple (銀水寺)

This place is said to be the place where Yi Seong-gye, a general of Goryeo, dreamed of becoming a dynasty and prayed, It is a temple named 銀susa Temple because the spring water I drank during prayer was clear like silver.Currently, next to the spring water, the Cheongsil pear tree planted as a token of prayer has been designated as a natural monument for its majesty Monggeum Cheoksudo (夢金尺授受圖), which boasts and receives a golden (金尺), a symbol of the royal authority, is essential behind the 夢 and the king's chair The painting, Ilwol Obongdo (日月五峰圖), is enshrined in the Taegeukjeon (太極殿) in the precinct.

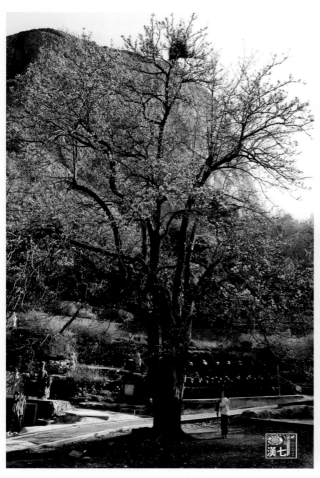

청실 배나무(천연기념물)

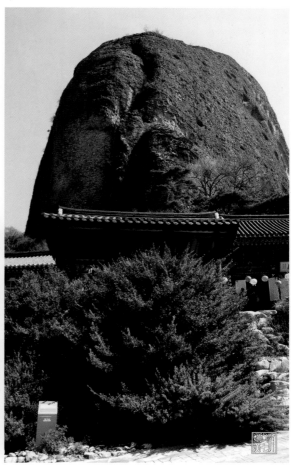

줄사철나무 군락(천연기념물)

화엄굴(華嚴窟)

마이쌍봉이 서로 이어지는 잘록한 부분에서 동봉으로 약150m 올라간 지점에 화엄굴이라는 천연동굴이 있는데 이 굴속에 작은 샘이 있다. 샘물을 아래에서 솟는 물이 아니라 동봉의 봉우리에서 부터 바위틈을 타고 내려오는 석간수다. 화엄굴이라 함은 예전에 한 이승(異僧)이 이 굴에서 연화경(蓮花經), 화엄경(華嚴經) 등 두 경전을 얻었다는 데서 유래했다. 숫마이봉에서 뿜어진다고 믿는 강한 기와 그 속에서 솟는 석간수를 마시면 입시와 승진의 기회는 물론 사업의 번창까지 가져온다는 믿음과 바람 때문일 것이다.

마이산의 두 봉우리를 남녀, 또는 부부로 비견하여 동봉에 속한 숫마이산, 서봉을 암마이산이라 하는데 동봉인 숫마이산은 보는 각도에 따라 남성의 상징처럼 생겼다. 이 봉우리 아래 굴에서 나오는 샘물이니 의미가 다르다고 여겨 아이를 갖지 못한 여인이 이 물을 받아 마시면 득남할수 있다는 전설이 이어온다.

화엄굴 올라가는 길

화엄굴 샘

Hwaeom Cave (華嚴窟)

At the point where the Maisang Peaks are connected to each other and about 150 meters up to the same peak, there is a cave called Hwaeomgul There is a natural cave with a small spring in it. Spring water is not water that springs up from below, but enclosed It is a stone tree that descends from the peak through the cracks of the rocks. Hwaeomgul means that once upon a time, It originated from the fact that two sutras, the Lianhua Sutra and the Hwaom Sutra, were obtained from this cave. Hwaeomgul means that once upon a time, It originated from the fact that two sutras, the Lianhua Sutra and the Hwaom Sutra, were obtained from this cave. If you drink the strong qi that is believed to emanate from the Summai Peak and the stone water that springs up from it, you will have a chance to enter the entrance exam and get promoted. Of course, it is probably because of the belief and desire that it will bring prosperity to the business. The two peaks of Mt. Mai are compared to men and women, or married couples, and the two peaks belong to the enclosed peak, Mt. Summai, and the western peak is called Mt. Ammai. However, the enclosed Summai Mountain looks like a male symbol depending on the angle from which it is viewed. In the burrow under this peak Since it is spring water, it is thought that it has a different meaning, so if a woman who has no children drinks this water, she will be able to make a profit. Legend has it that there is.

화엄굴 샘

화엄굴 샘물

마이산 벚꽃길과 탑영제
(Maisan Cherry Blossom Road and Tapyeongje)

전국에서 가장 늦게 피는 벚꽃으로도 유명한 마이산 벚꽃은 진안 고원의 독특한 기후로 인해 수천그루의 벚꽃이 일시에 개화하여 그 화려함은 전국 최고의 명성을 자랑한다.

수령 20~30년의 마이산 벚꽃은 재래종 산벚꽃으로 깨끗하면서 환상적인 꽃 색깔로 유명하다. 이산묘와 탑사를 잇는 2.5km의 벚꽃 길이 핑크빛 장관을 이룬다.

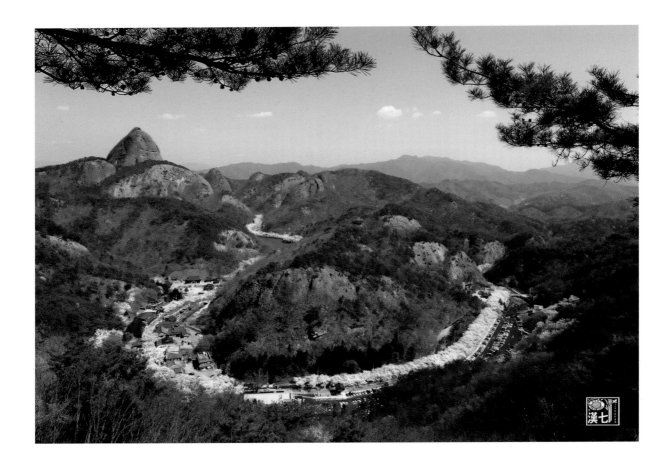

Maisan Cherry Blossom Road and Tapyeongje

Maisan Cherry Blossoms, which are also famous as the last cherry blossoms in the country, are famous for their splendor because of the unique climate of the Jinan Plateau, where thousands of cherry trees bloom at once.

The 20~30-year-old Maisan cherry blossoms are native wild cherry blossoms and are famous for their beautiful and fantastic flower colors. The 2.5km-long cherry blossom path connecting Isanmyo Temple and Tapsa Temple is a spectacular pink sight.

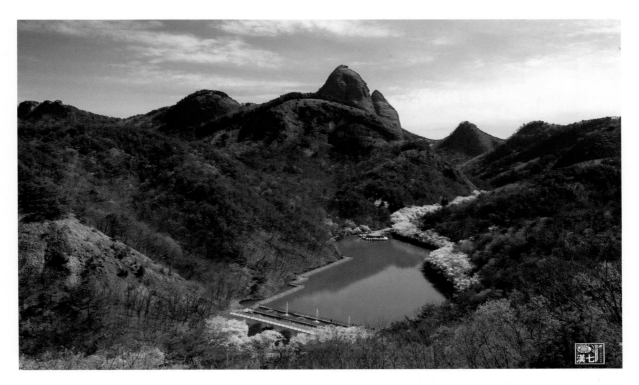

마이산 계곡에서 흐르는 물이 고여서 만들어진 탑영제에서는 마이산의 봉우리가 거울처럼 비춰지며 아늑한 풍광과 함께 벚꽃의 정취를 느껴볼수 있다.
At the Tapyeong Festival, which is made by the pool of water flowing from the Maisan Valley, the peaks of Mt. Mai are reflected like a mirror, and you can feel the atmosphere of cherry blossoms along with the cozy scenery.

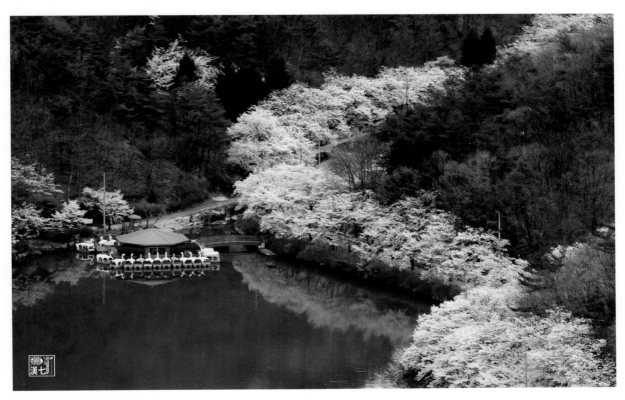

드라마 촬영<49일>에서는 벚꽃이 활짝
핀 마이산에서 처음 데이트 하는 장면이
나오는데, 이 장면 하나로 그 해 마이산
에는 벚꽃이 핀 주말에만 관광객 4만명
이 다녀가 화제가 됐다. 최근에는 드라마
<남자가 사랑할 때> 에서 프로포즈 하
는 장면이 이곳에서 촬영되었고, <내딸
서영이> 등이 촬영 되었다.

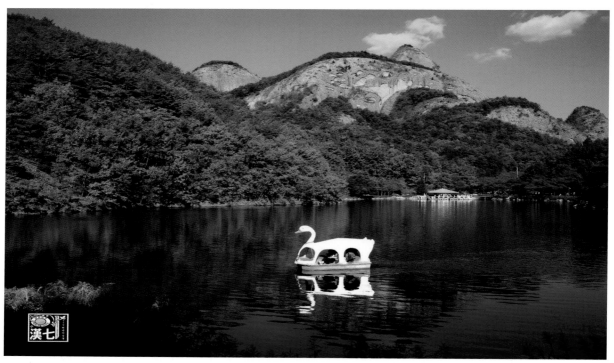

In the filming location of the drama <49 days> there is a scene where they go on a
date for the first time in Maisan, where the cherry blossoms are in full bloom, and
this scene alone became a hot topic that year, with 40,000 tourists visiting Maisan
only on weekends when the cherry blossoms were in full bloom. Recently, the
drama <When a Man Loves You> The scene where she proposes was filmed here,
and <My Daughter Seo Young> was filmed here.

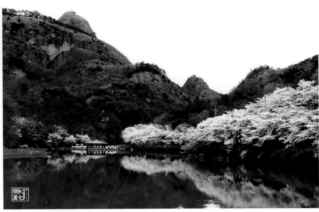

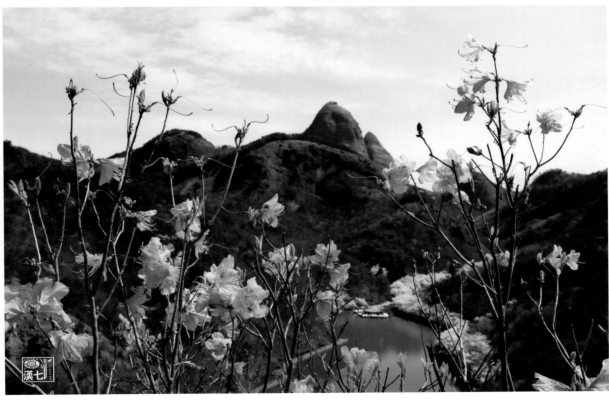

금당사(金塘寺) Geumdang Temple

대한불교조계종 제17교구 금산사(金山寺)의 말사로 마이산(馬耳山)에 있습니다. 1400여년의 전통을 지닌 백제고찰로서 호남 동부권의 중심도량입니다. 마이산 품안에 자리한 금당사는 마이산 도립공원내에서 가장 큰 사찰입니다.

삼국유사 제3권 흥법(興法)편(불교 전래의 유래 및 고승의 행적)에 의하면 금당사는 현재의 위치에서 조금 떨어진 광대봉 기슭(현재 금당사 앞산)의 천연동굴에 650년(의자왕10) 고구려 보덕 화상의 제자인 무상(無上)스님이 금취(金趣)스님과 함께 세웠다고 전해지고 있습니다.고려말 공민왕의 왕사였던 나옹혜근(惠勤, 1320~1376)화상이 이곳에서 수행하며 깨달음을 얻었는데 그 후 '나옹굴'로도 불렸습니다. 임진왜란 때 승군의 사령부였으나 왜군들에 의해 금당사에 주둔했던 승군이 전멸당하고 사찰이 모두 불태워졌습니다.

1675년(숙종1)에 이르러서야 지금의 자리에 다시 재건하게 되는데 이 때부터 금당사로 고쳐 부르게 됩니다.

It was not until 1675 (Sukjong 1) that it was rebuilt in its current location, and from then on, it was renamed GeumdangTemple.

국가유산
보물 제1266호
금당사
괘불탱

국가유산 보물
강진무위사
감역교지

Geumdang Temple (金塘寺)

It is located in Maisan (馬耳山) as the horse temple of Geumsansa Temple (金山寺) of the 17th parish of the Jogye Sect of Korean Buddhism. As a Baekje temple with a tradition of over 1,400 years, it is the central capital of the eastern part of Honam. Located in the bosom of Maishan, the Golden Temple is the largest temple in Maisan Provincial Park.

According to the Samguk Yusa Vol. 3 (Origin of Buddhism and the Deeds of High Monks), Geumsa Temple was built in 650 A.D. (King Chair 10) in a natural cave at the foot of Gwangjeongbong Peak (present-day Mt. Geumsa Temple) in 650 A.D. (King Chair 10) with the monk Geumqu. Naong Hye-geun (惠勤, 1320–1376), who was the royal envoy of King Gongmin at the end of Goryeo, practiced here and attained enlightenment, and it was later called 'Naonggul'. During the Imjin War, it was the headquarters of the Seung Army, but the Seung Army stationed in Geumdang was wiped out by the Japanese soldiers, and all the temples were burned.

고금당 나옹암(懶翁庵)

마이산 금당사에서 서북서 방향으로 직선거리 약 900여m 지점에 금당대(525m)가 보인다. 이 금당대 아래 암벽에 넓이 약 10평 남짓한 굴이 뚫려있는데 수행굴 또는 나옹암으로 불리는 굴이다. 이곳을 나옹암으로 부르는 이유는 나옹선사가 한때 이곳에서 수행을 했기 때문에 붙여진 이름이라 하는데 실제로 나옹화상이 이곳에서 수행을 했다기보다는 명승(名僧)에게 사찰의 역사를 연관시키던 당시의 관행에 따라 뒤에 삽입된 기록으로 보이므로 나옹의 체류 여부는 신빙성이 부족하다.

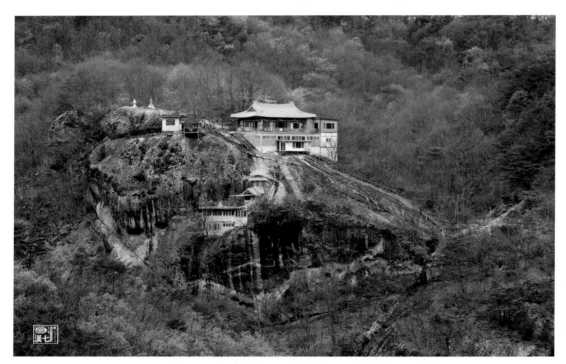

고금당

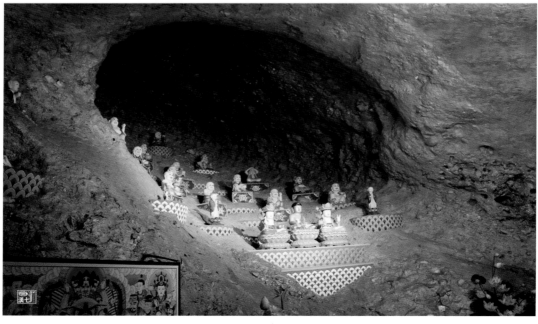

나옹암
(懶翁庵)

Gogeumdang Naongam (懶翁庵)

Geumdangdae (525m) can be seen about 900m in a straight line in the west-northwest direction from Geumdangdang Temple in Maisan. There is a cave about 10 pyeong wide in the rock wall below this Geumdangdae, and it is called a cave called a training cave or a naongam. The reason why this place is called Naongam is that it was named because Naong Zen Master once practiced here, but it seems that the record was inserted at the back according to the practice of associating the history of the temple with the monks, rather than actually practicing here, so the fact that Naong stayed is not credible.

비룡대(나봉암)

마이산등산로를 따라 마이산북부에서 서쪽으로 약 1.5km쯤 거리에 처사봉(527m)이 나오는데 이곳이 바로 비룡대이다. 호남정맥과 금남정맥, 백두대간과 호남평가가 동서남북으로 이어지는 태극 지점을 한 눈에 볼 수 있는 곳이다. 또한 1998년 건립한 팔각정이 있다.

Biryongdae (Nabongam)

About 1.5 km west of the northern part of Maisan along the Maisan hiking trail, you will come to Cheosa Peak (527 m), which is the Dragons. It is a place where you can see at a glance the Honam vein, the Geumnam vein, the Baekdudaegan vein, and the Taeguk point that runs east, west, north and south. There is also an octagonal pavilion built in 1998.

명승 마이산의 사계 (Four seasons of scenic Maisan)

봄 (spring)

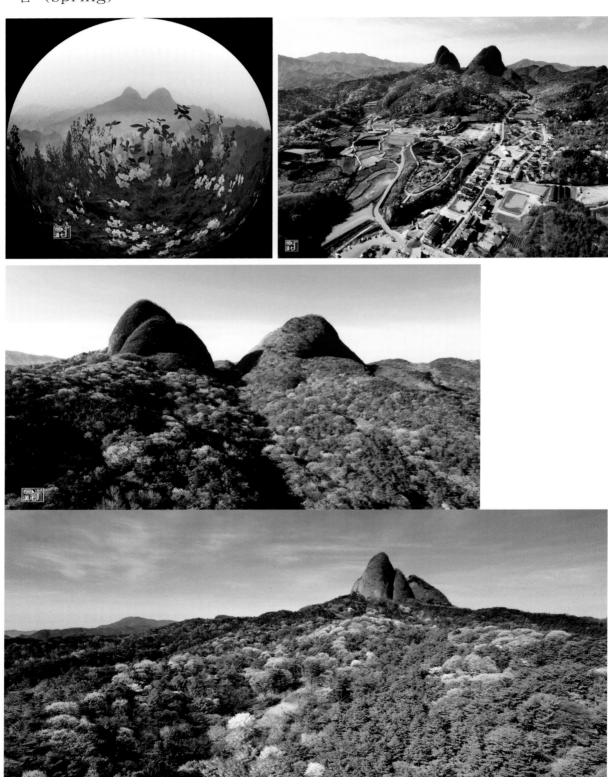

여름 (summer)

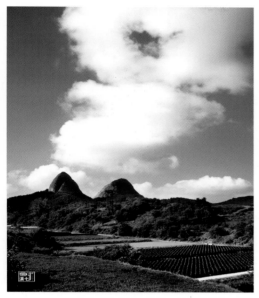

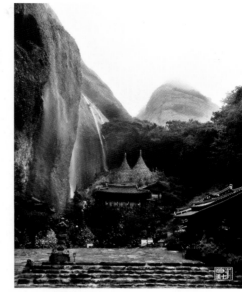

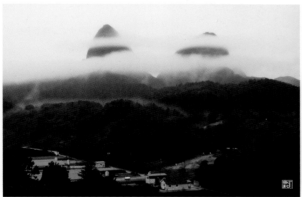

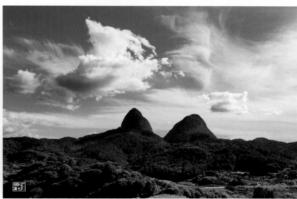

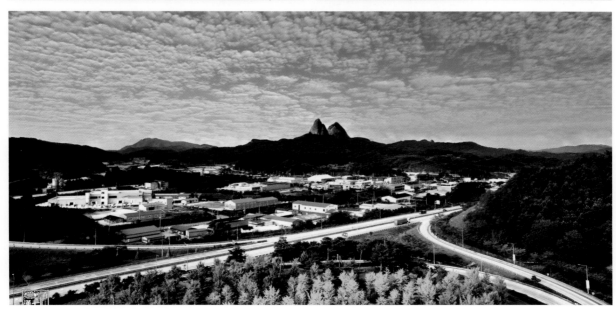

가을 (autumn)

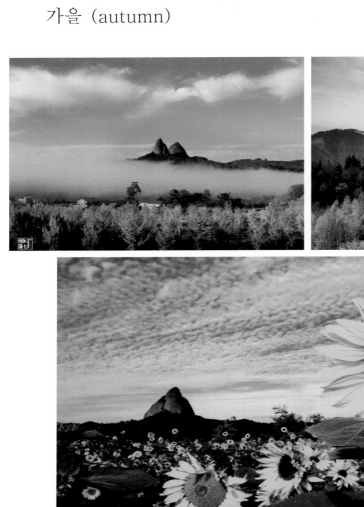

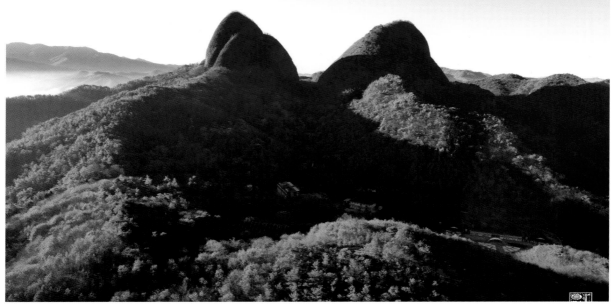

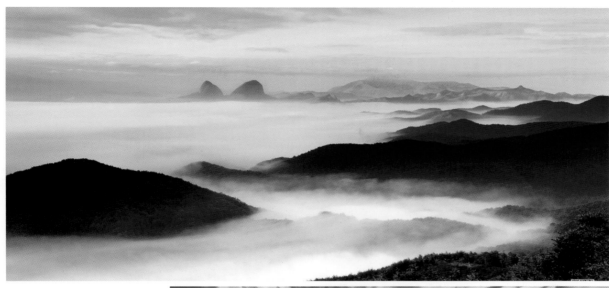

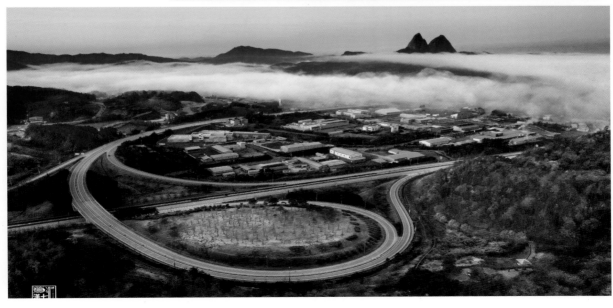

겨울 (winter)

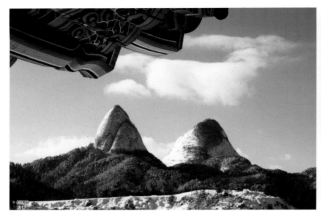
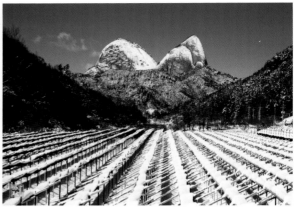

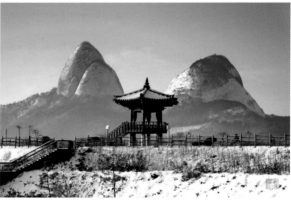

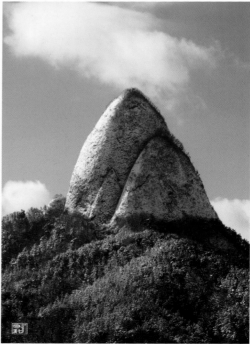

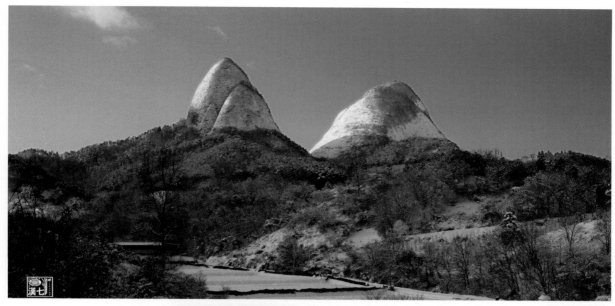

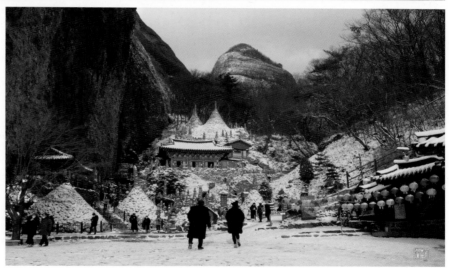

국가유산 명승 제13호

부안 채석강·적벽강 일원

(扶安 彩石江·赤壁江 一圓)
National Heritage Site No. 13
Chaeseokgang and Jeokbyeokgang Cliffed Coasts, Buan

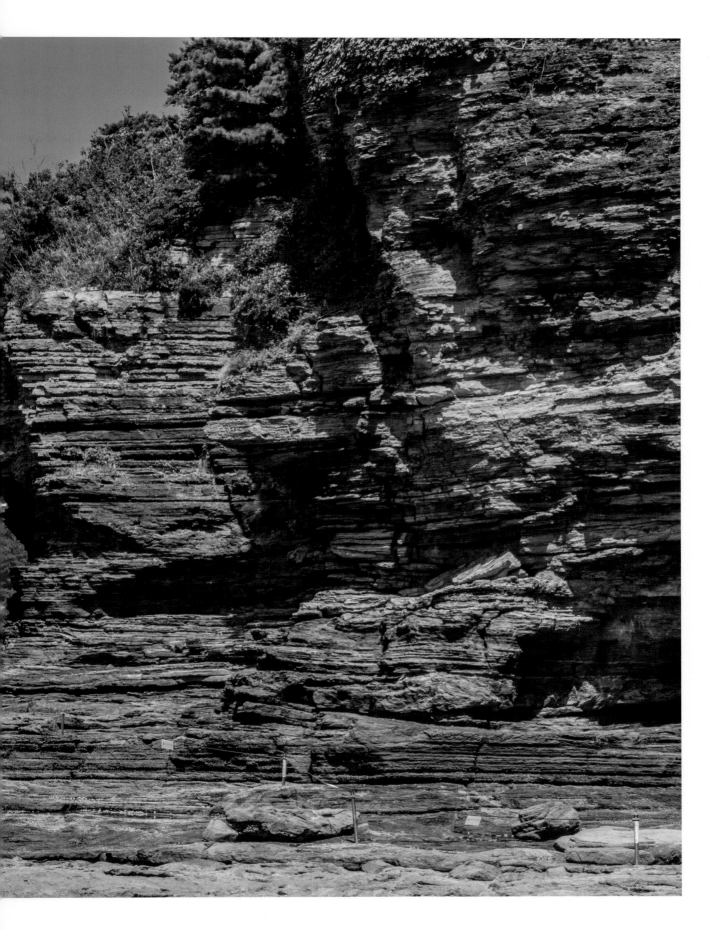

국가유산 명승 제13호(National Heritage Site No. 13)

부안 채석강 적벽강 일원(扶安 彩石江 · 赤壁江 一圓)
Chaeseokgang and Jeokbyeokgang Cliffed Coasts, Buan

분 류 : 자연유산 / 명승 / 문화경관수량/
면 적 : 341,378㎡
지정(등록)일 : 2004.11.17
소 재 지 : 전북특별자치도 부안군 변산면 격포리 301-1번

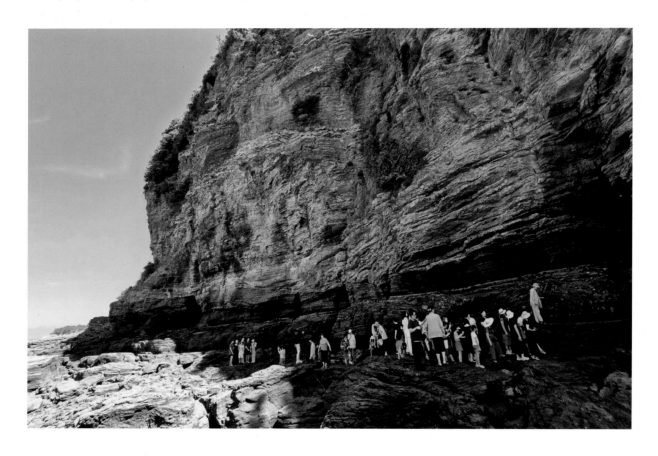

부안 채석강 · 적벽강 일원은 변산반도에서 서해바다 쪽으로 가장 많이 돌출된 지역으로 강한 파도로 만들어진 곳이다.

높은 해식애 및 넓은 파식대, 수 만권의 책을 정연히 올려놓은 듯한 층리 등 해안지형의 자연미가 뛰어날 뿐만 아니라 해안단구, 화산암류, 습곡 등과 함께 화산이 활동하던 시기에 대한 연구자료로서도 가치가 높다.또한 천연기념물 후박나무군락, 사적 죽막동유적, 시도문화재 수성당 등 잘 보존된 자연유산, 문화유산이 어우러져 있다.이곳은 숲과 서해안 바닷가의 절경을 즐길 수 있는 곳이며 수성당과 같은 민속적 요소와 과거 닭이봉에 설치되었던 봉화대와 같은 역사적 요소가 가치를 더욱 높여주고 있다.

Chaeseokgang and Jeokbyeokgang Cliffed Coasts, Buan

The areas that protrude the most from the Byeonsan Peninsula toward the West Sea and are made of strong waves.

Not only are the natural beauty of the coastal terrain, such as the high sea ice, the wide wave belt, and the stratification that seems to have put tens of thousands of books on top of it, but it is also valuable as a research data on the period when volcanoes were active along with coastal monoliths, volcanic rocks, and wet grains.In addition, well-preserved natural and cultural heritages such as natural monuments such as the hinterland tree colony, historic Jukmak-dong ruins, and municipal and cultural heritage Suseongdang are harmonized.

This is a place where you can enjoy the forest and the beautiful scenery of the west coast, and folk elements such as Suseongdang Hall and historical elements such as Bonghwadae, which was installed in the past, are further enhancing their value.

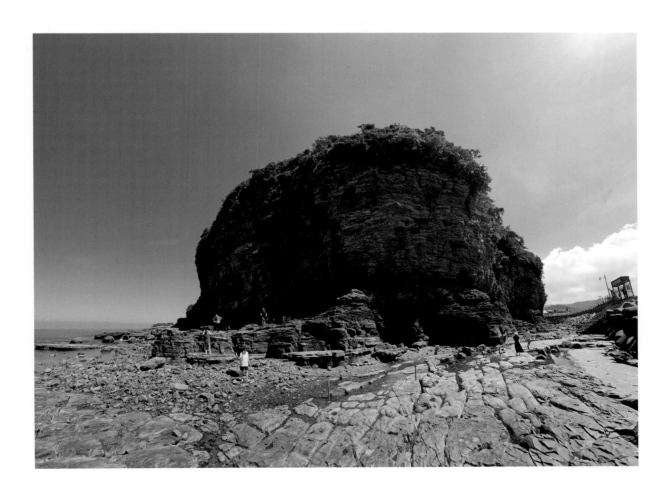

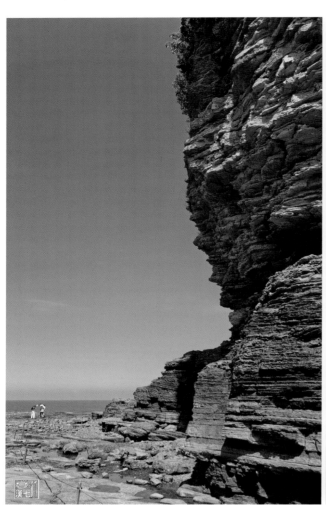
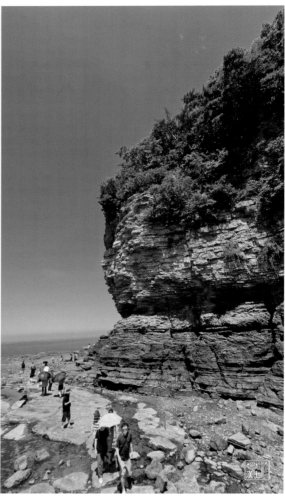

부안 채석강 적벽강 일원 (扶安 採石江 赤璧江 一圓 명승 제13호)
부안 채석강과 적벽강 일원은 과거 화산활동에 의해 형성된 곳이다. 오랜 세월에 걸쳐 쌓인
퇴적층이 강한 파도의 영향으로 침식되어 마치 수만 권의 책을 가지런히 올려놓은 듯한 모습
을 하고 있다. 채석강은 변산반도 격포항에서 닭이봉 일대를 포함한 1.5Km의 절벽과 바다를
말한다. 채석강은 당나라의 시인 이태백이 배를 타고 술을 마시던 중 강물에 비친 달그림자
를 잡으려다 빠져 죽었다고 전해지는 중국의 채석강과 비슷하다 하여 붙은 이름이다.
적벽강은 부안 격포리 천연기념물 후박나무 군락이 있는 연안으로부터 용두산을 감싸는 붉
은 절벽과 암반으로 펼쳐지는 2Km의 해안선 일대를 말한다. 이곳의 이름은 경치가 중국의
적벽강 만큼 좋다 하여 붙여졌다고 한다.

Buan Chaeseokgang and Jeokbyeokgang area
(Scenic Site No. 13)

Buan Chaeseokgang and Jeokbyeokgang area were formed by volcanic activity in the past. The sedimentary layers that have accumulated over a long period of time have been eroded by strong waves, creating a landscape that looks like tens of thousands of books neatly arranged. Chaeseokgang refers to the 1.5 km cliffs and sea from Gyeokpo Port on the Byeonsan Peninsula to Dakibong. Chaeseokgang is named after Chaeseokgang in China, where it is said that the Tang Dynasty poet Li Bai drowned in the river while drinking on a boat while trying to catch the moon's reflection.Jeokbyeokgang refers to the 2 km coastline of red cliffs and rocks that surround Yongdusan Mountain from the coast where the natural monument, the Machilus thunbergii, is located in Gyeokpo-ri, Buan. It is said that the name was given because the scenery is as good as that of Jeokbyeokgang in China.

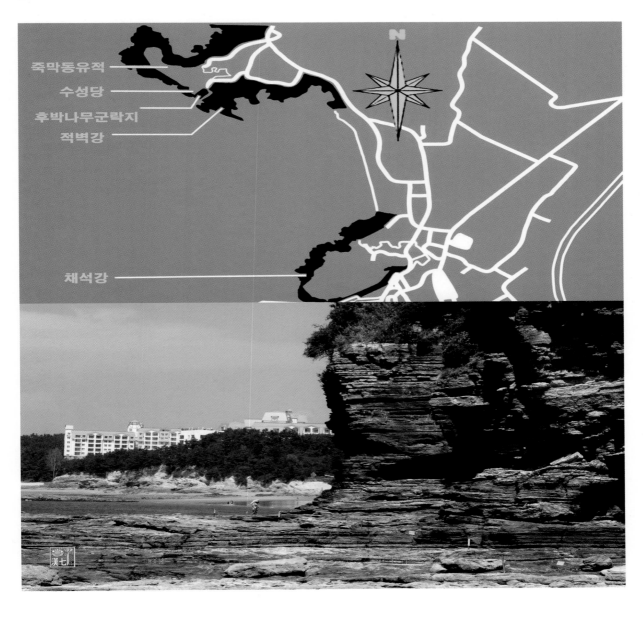

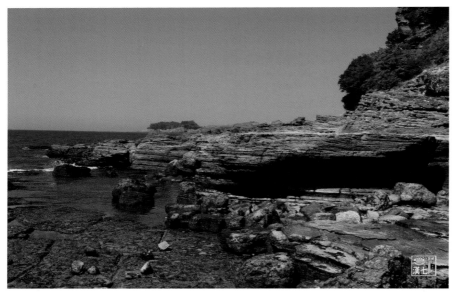

지질명소 채석강은 어떻게 만들어 졌을까요? 변산반도는 우리나라에서 화산활동이 가장 활발하고 공룡이 번성하던 중생대 백악기에 만들어졌습니다.
채석강을 이루고 있는 지층은 고요하고 조용한 호수환경에서 퇴적되었 습니다.

하천을 따라 운반된 퇴적물 들이 호수에 차곡차곡 쌓이다가 화산분출과 지진에 의해 다양한 지질구조를 만들고 시간이 흘러 현재와 같은 모습으로 재탄생했습니다.

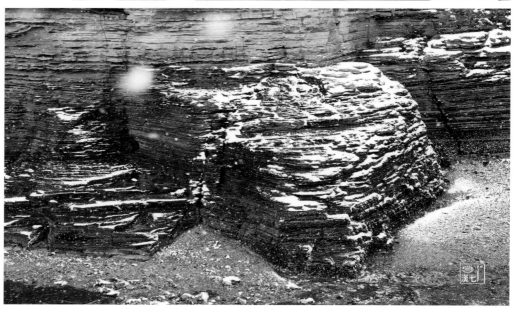

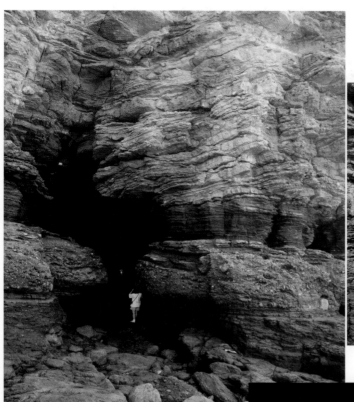

How was the geological site Chaeseokgang created?

The Byeonsan Peninsula was created during the Cretaceous Period of the Mesozoic Era, when volcanic activity was the most active in Korea and dinosaurs thrived. The strata forming Chaeseokgang were deposited in a calm and quiet lake environment. Sediments transported along the river were piled up in the lake, and then various geological structures were created through volcanic eruptions and earthquakes, and over time, they were reborn into their current form.

지질명소 적벽강(赤璧江) (Jeokbyeockgang Cliff, Geosite)

적벽강은 채석강과 같이 우리나라에서 화산활동이 가장 활발했던 중생대 백악기에 만들어졌습니다. 호수퇴적물 위로 화산이 분출하고 용암이 흘러내리면서 만들어진 지질구조를 아름다운 경관으로 확인 할 수 있는 곳입니다. 적벽강에서는페퍼라이트, 주상절리, 단층, 돌개구멍 등 다양한 지질구조를 직접 관찰해보고 학습할 수 있는 최적의 교육장소입니다.

적벽강은 지질학적 가치를 가진 경관 뿐만 아니라 수성당, 유채 꽃밭, 후박나무군락지 등 문화, 생태 등 다양한 볼거리와 즐길거리가 많습니다.

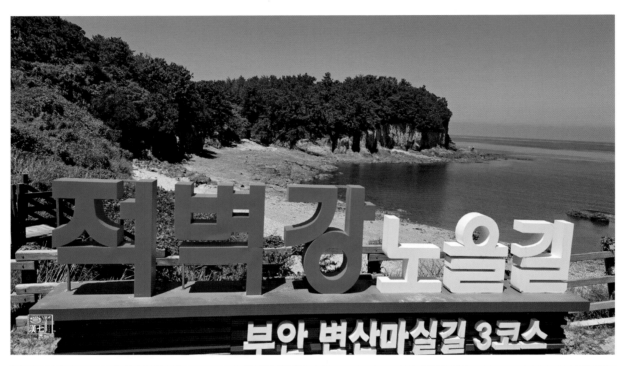

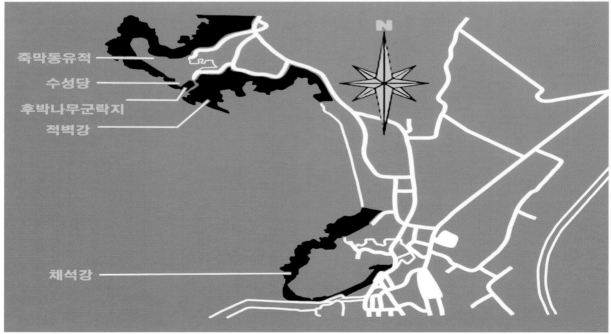

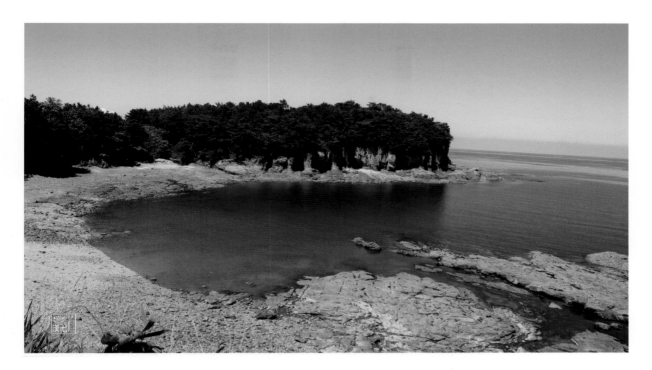

Jeockbyeokgang River, like Chaeseokgang River, was created during the Cretaceous Period of the Mesozoic Era, when volcanic activity was the most active in Korea. It is a place where you can check the beautiful scenery of the geological structure created by volcanic eruptions and lava flows over the quiet lake sediments. Jeokbyeokgang is an optimal educationnal place where you can directly observe and learn various geological structures such as pepperite, columnar joints, faults, and dolgae holes.

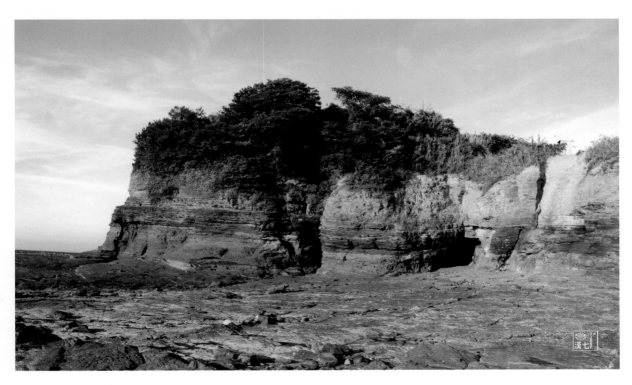

적벽강 (赤璧江) Jeokbyeokgang Cliffed Coast

적벽강은 부안 격포리 후박나무군락(천연기념물 제123호)이 있는 연안으로부터 용두산을 돌아 붉은 절벽과 암반으로 펼쳐지는 약 2Km의 해안선 일대를 말한다. 그 이름은 중국의 적벽강만큼 경치가 뛰어나서 붙였다고 한다.

후박나무 군락 앞 해안의 암반층에는 사자,토끼 모양등 다양한 모습을 한 바위 조각들이 있다. 그중 사자바위는 노을이 붉게 물들 때 매우 아름다운 모습인 곳으로 유명하다. 또한 부안 격포리 후박나무 군락이 있는 등 식생 환경이 우수한 곳이다.

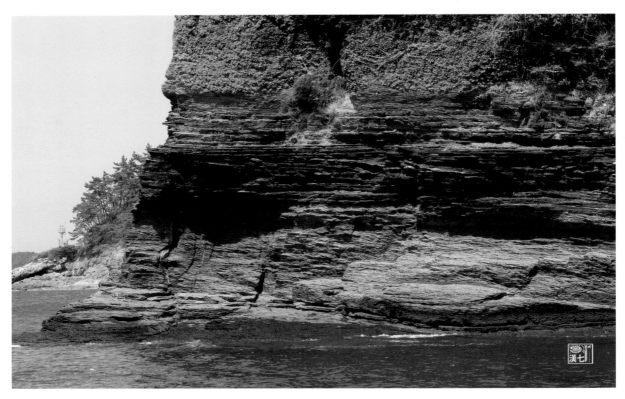

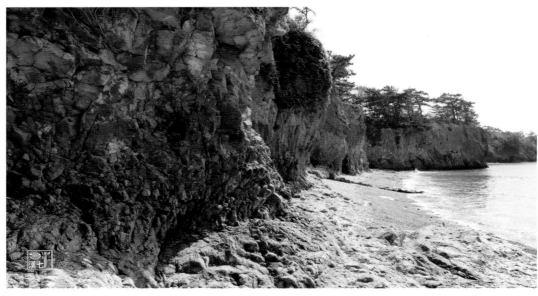

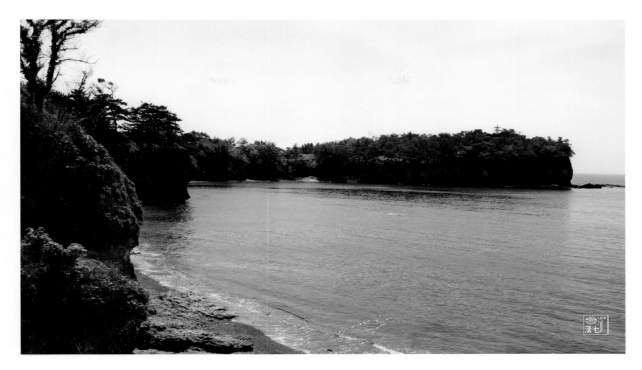

Jeokbyeokgang refers to a 2Km−long coastal area, inciuding red cliffs and rock boulders, which stretches southward from the Population of Machilus in Gyeokpo−ri. The rocky cliffs present diverse shapes formed by wave erosion. In particular, Iandscape it creates at sunset.
Jeokbyeokgang and Chaeseokgang cliffed Coasts are collectively designated as Scen Site No. 13 in recognition of their beautiful landscape and academic value in the geographical and geological understanding of volcanic activity.

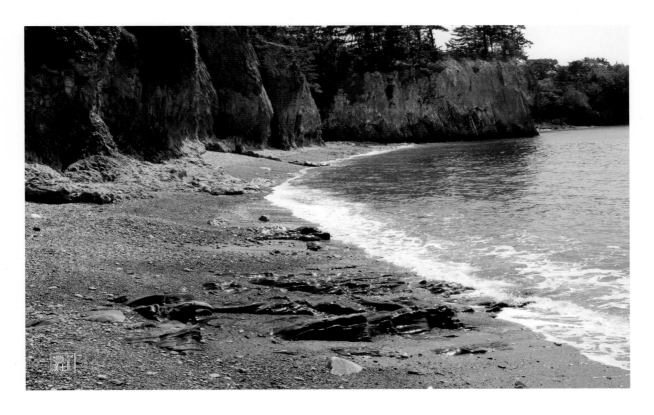

주변에는 천연기념물인 부안 격포 후박나무 군락(천연기념물제123호), 제사 유적인 부안 죽막동 유적(사적제541호)과 수성당(전북특별자치도유형문화유산 제58호)이 있다.

Nearby are the Buan Gyeokpoe Holly Tree Cluster (Natural Monument No. 123), a natural monument, the Buan Jukmak−dong Historic Site (Historic Site No. 541), a ceremonial site, and Suseongdang (North Jeolla Province Tangible Cultural Property No. 58).

수성당(水聖堂) 이야기

전북특별자치도 유형문화유산 제58호

수성당은 서해를 다스리는 개양할머니와 그의 딸 여덟 자매를 모신 제당으로 조선순조 1년(1801)에 처음 세웠다고 하나, 지금 건물은 1996년에 새로 지은 것이다.
개양할미는 바다를 지키는 신으로 키가 매우커서 굽나막신을 신고 서해바다를 걸어다니며 깊은 곳은 메우고 위험한 곳은 표시를 하여 어부들을 보호하고 바람을 다스려 고기가 잘 잡히게 해줬다고 합니다. 여덟명의 딸을 낳아 각 도에 시집보내고 막내딸만 데리고 살면서 서해의 수심을 재어 어부들의 안전을 지켜줬다는 전설이 있습니다. 매년 음력 정초면 이 지역 주민들은 수성당제를 지낸다. 각 어촌이 협의하여 제관을 정하고, 정월에 정성스럽게 개양할머니에게 치성을 드린다. 이 제사는 풍어와 마을의 평안을 비는 마을 공동 제사였다.

The story of Su Seong Dang (水聖堂)
Jeonbuk Special Self-Governing Province Tangible Cultural Heritage No. 58

Susungdang is a shrine dedicated to Gaeyang Halmeoni, who rules over the West Sea, and her eight daughters. It is said that it was first built in the first year of the reign of King Sunjo of Joseon (1801), but the current building was newly built in 1996. Gaeyang Halmeoni is a god who protects the sea. She is very tall and walks on the West Sea wearing straw shoes.She protects fishermen by filling in deep places and marking dangerous places, and she controls the wind to help them catch fish. There is a legend that she gave birth to eight daughters and married them off to each province, and she lived with only the youngest daughter, and she measured the depth of the West Sea and protected the safety of fishermen. Every year at the beginning of the lunar calendar, the residents of this area hold the Susungdang Festival. Each fishing village consults to decide on a priest and sincerely offers a prayer to Gaeyang Halmeoni in the first month of the year. This ritual was a communal ritual held in the village to pray for a good catch and peace in the village.

찾아보자! 적벽강 지질단서!
Let's find Jeockbyeokgang cliff's Geo-clue

주상절리 (columnar Joint)
주상절리는 화산폭발 이후 흘러나온 용암이 급격하게 굳으면서 다각형 모양의 기둥이 만들어지면서 형성되었습니다.
columnar Joints were formed as the lava that flowed out after the volcanic eruption rapidly hardened, forming a hexagonal column.

페퍼라이트 (Peperite)
화산이 폭발하면서 흘러나온 뜨거운 용암과 아직 굳지 않은 차가운 퇴적물이 만나 뒤엉켜 섞이면서 형성되었습니다.
The hot lave flow from the eruption of the volcano was fromed when it encountered cold sediments nearby and intertwined.

정단층 (Normal Fault)
화산이 폭발함과 동시에 격렬하게 땅이 흔들리고 깨지면서 약한 부분을 따라 이동하여 어긋난 지층을 만들게 됩니다.
At' the same time as the volcano erupts, the ground violently shakes and breaks, moving along the cracks, creating misaligned strata.

방해석 광맥 (Calcite vein)
마그마가 부글부글 끓으면서 땅속에서 이동하는 과정 중에 광물을 형성하기도 합니다. 방해석에 동전을 긁으면 부스럼이 생깁니다.
As the magma boils, it also forms minerals during. the process of moving thrcugh the ground. Scratching a coin with clacite will cause a swell.

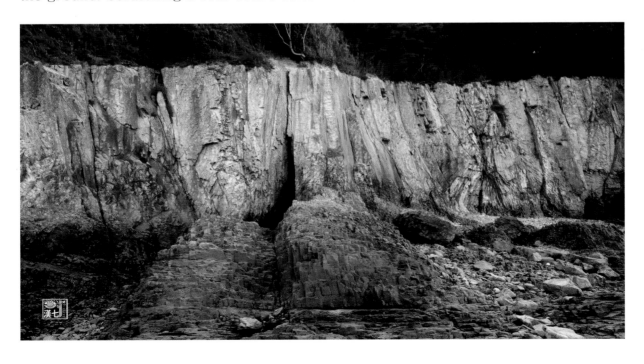

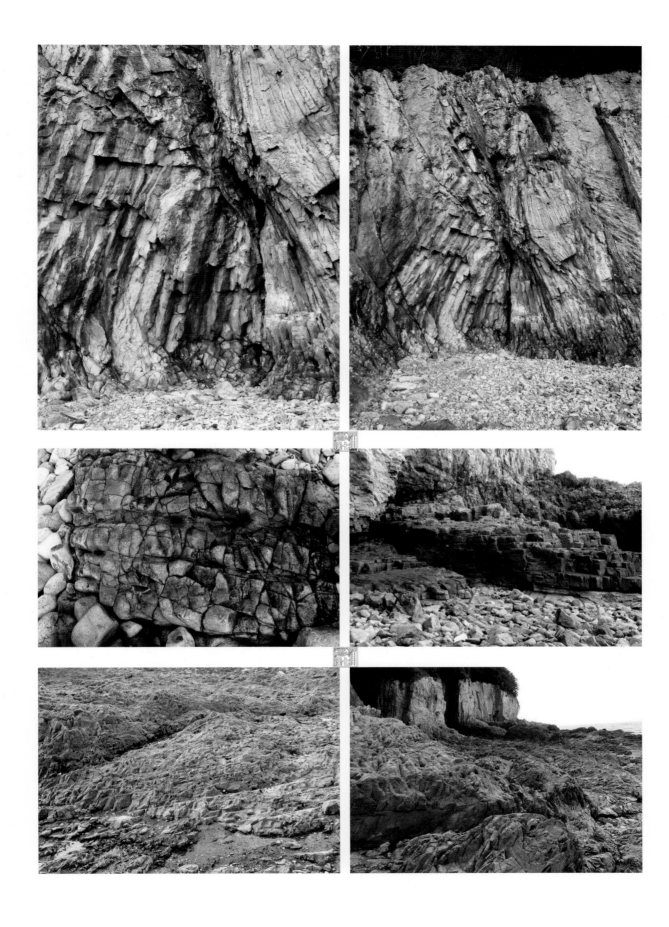

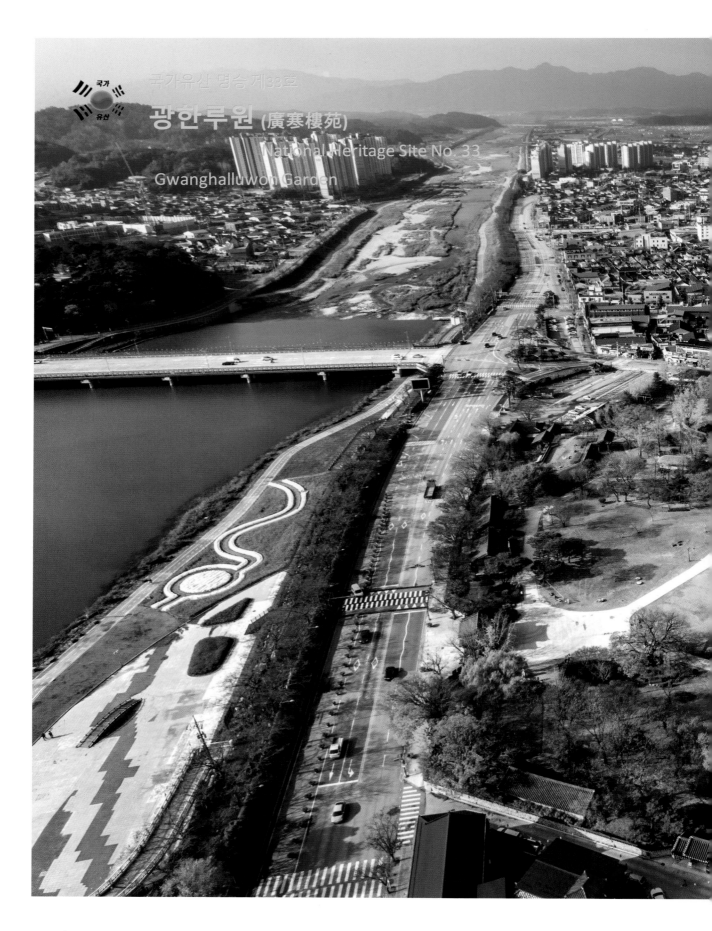

국가유산 명승 제33호

광한루원 (廣寒樓苑)

National Heritage Site No. 33
Gwanghalluwon Garden

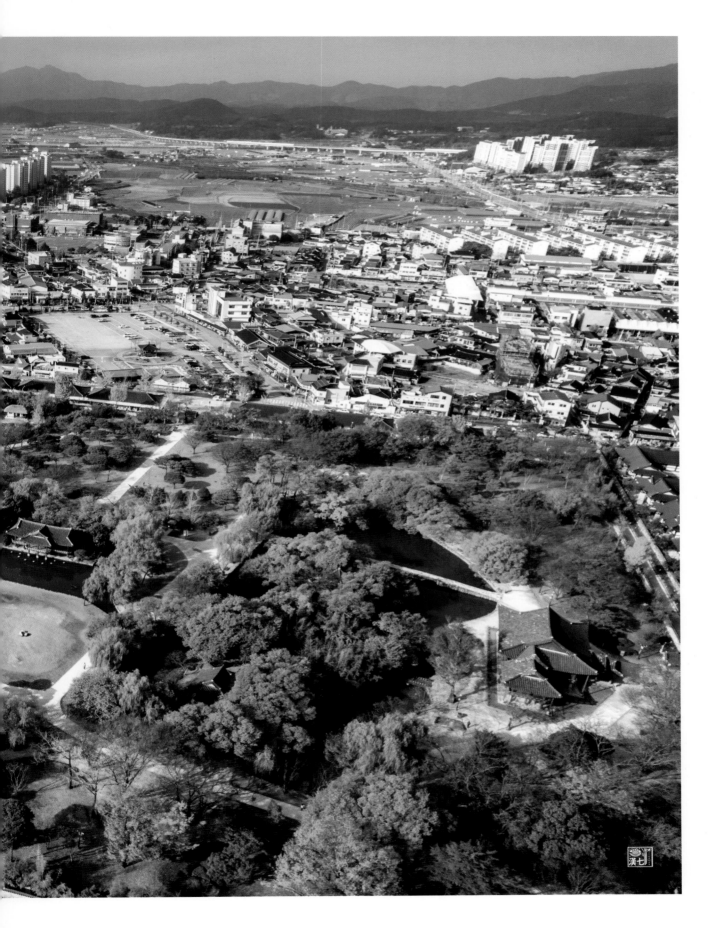

국가유산 명승 제33호(National Heritage Site No. 33)

광한루원 (廣寒樓苑) Gwanghalluwon Garden

분 류 : 자연유산 / 명승 / 역사문화경관
면 적 : 78,166㎡
지정(등록)일 : 2008.01.08
소 재 지 : 전북특별자치도 남원시 요천로 1447, 등 (천거동)

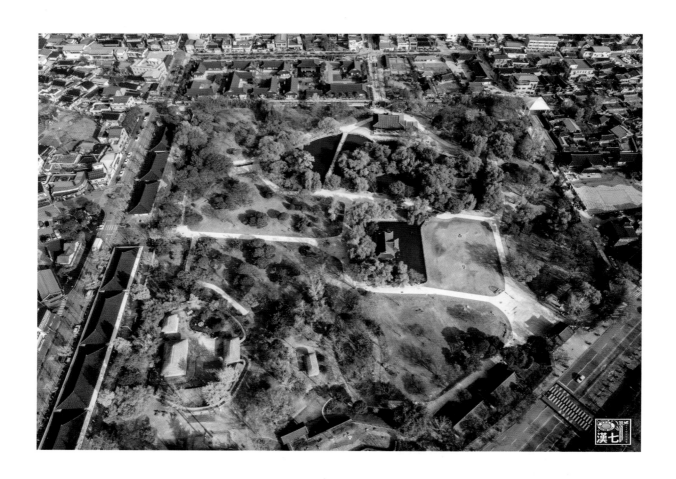

광한루원은 신선의 세계관과 천상의 우주관을 표현한 우리나라 제일의 누원이다.원래 이곳
은 조선 세종 원년(1419)에 황희가 광통루라는 누각을 짓고, 머물던 곳이었다. 1444년 전
라도 관찰사 정인지가 광통루를 거닐다가 아름다운 경치에 취하여 이곳을 달나라 미인 항아
가 사는 월궁속의 광한청허부(廣寒淸虛府)라 칭한 후 '광한루'라 이름을 부르게 되었다.

1582년 전라도 관찰사로 부임한 정철은 광한루를 크게 고쳐 짓고, 은하수 연못 가운데에 신선이 살고 있다는 전설의 삼신산을 상징하는 봉래·방장·영주섬을 만들어 봉래섬에는 백일홍, 방장섬에는 대나무를 심고, 영주섬에는 '영주각'이란 정자를 세웠다. 그러나 정유재란 때 왜구들의 방화로 모두 불타버렸다.호수에는 지상의 낙원을 상징하는 연꽃을 심고, 견우와 직녀가 은하수에 가로막혀 만나지 못하다가 칠월칠석날 단 한번 만난다는 사랑의 다리 '오작교'를 연못 위에 설치하였다. 이 돌다리는 4개의 무지개 모양의 구멍이 있어 양쪽의 물이 통하게 되어 있으며, 한국 정원의 가장 대표적인 다리이다.현재의 광한루는 1639년 남원부사 신감이 복원하였다. 1794년에는 영주각이 복원되고 1964년에 방장섬에 방장정이 세워졌다. 이 광한루원은 소설 『춘향전』에서 이도령과 춘향이 인연을 맺은 장소로도 유명하며, 해마다 음력 5월 5일 단오절에는 춘향제가 열린다.

춘향전이 이곳을 배경으로 쓰여 진 뒤 1920년 이후 광한루원 내에 춘향전과 관련된 시설이 들어섰다. 광한루원은 지방관아 정원으로서 국내에 유일하게 보존되고 있는 고정원으로서, 남원의 역사와 문화를 대표하는 명승이다.

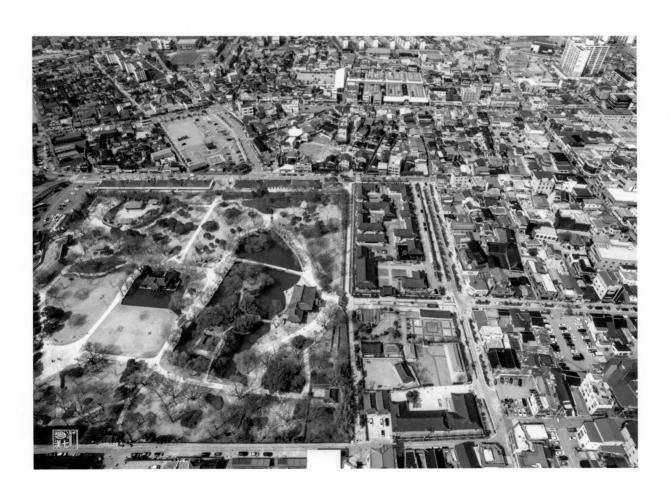

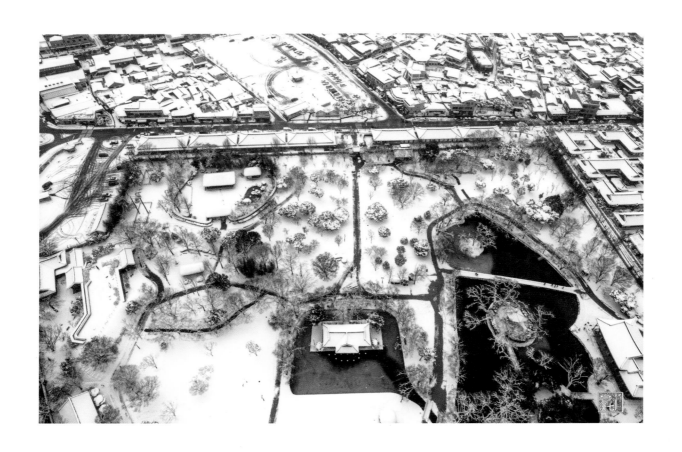

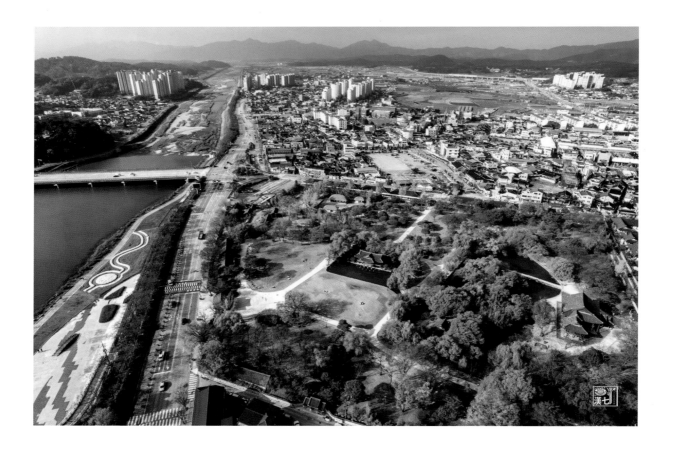

It is Korea's No. 1 pavilion that expresses the view of the world of God and the view of the heavenly universe.Originally, this was the place where Hwang Hee built and stayed in a pavilion called Gwangtongru in the first year of King Sejong (1419) of the Joseon Dynasty. In 1444, Jeong In-ji, an observer of Jeolla Province, was walking through Gwangtongru and was drunk with the beautiful scenery and called it Gwanghan Cheonghebu (廣寒清虛府) in Wolgung Palace where Hanga, a beauty of the moon, lived.

Jeongcheol, who was appointed as an observer of Jeolla Province in 1582, built Gwangallu Pavilion, created Bongrae, Bangjang, and Yeongju Island, symbolizing the legendary Samsin Mountain where a god lives, and planted Baekilhong on Bongrae Island, bamboo on Bangjang Island, and Yeongju Pavilion. However, during the Jeongyu Rebellion, all Japanese pirates burned down due to arson.

In the lake, lotus flowers, which symbolize paradise on earth, were planted, and "Ojakgyo Bridge," a bridge of love, was installed on the pond where Gyeonwoo and Jiknyeo meet only once on July 7th, after being blocked by the Milky Way. The stone bridge has four rainbow-shaped holes that allow water on both sides to communicate, and is the most representative bridge of the Korean garden.

The current Gwanghallu was restored by the Namwonbu Sinsam in 1639. Yeongjugak was restored in 1794 and Bangjangjeong was built on Bangjang Island in 1964. This Gwanghalluwon is also famous as a place where Lee Do-ryeong and Chunhyang were connected in the novel Chunhyangjeon, and Chunhyangje is held on Danojeol on May 5 of the lunar calendar every year. After Chunhyangjeon was written with this place as its background, facilities related to Chunhyangjeon were built in Gwanghalluwon after 1920. Gwanghalluwon is the only fixed garden preserved in Korea as a local government garden, and is a famous place representing the history and culture of Namwon.

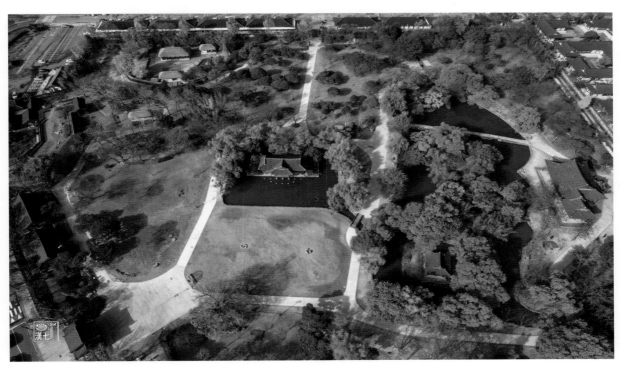

광한루원 정문 청허부(淸虛府)

광한청허부(廣寒淸虛府)의 이름의 의미

하늘의 옥황상제가 살던 궁전 「광한청허부」를 지상에 건설한 인간이 신선이 되고픈 이상
향으로 월궁의 廣寒淸虛府(광한청허부)와 같다하여 얻어진 이름이라고 한다.

The palace where the Jade Emperor of Heaven lived, "Gwanghancheongheobu,"
was built on earth to create a utopia where humans aspire to become immortals.
It is said that the name was obtained because it is similar to Wolgung's 廣寒淸虛府
(Gwanghancheongheobu

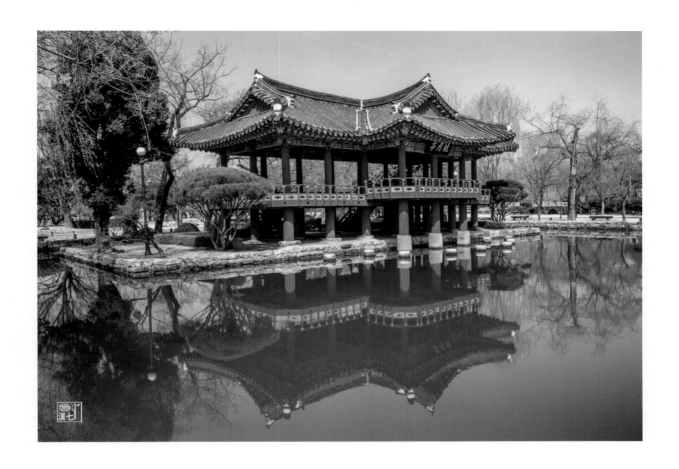

Wanwoljeong Pavilion

According to a local legend, there is a palace named Gwanghanjeon in the Jade City where the ruler of Heaven resides, and a bridge called Ojakgyo is perched above the Milky Way. It is said that beautiful heavenly maidens stoll amid an enchantingly beautiful setting of the Palace of the Moon. Gwanghalluwon Garden is meant to reproduce this heavenly environment described in the legend. Gwanghallu Pavilion is the earthly reproduction of Gwanghanjeon, and Wanwoljeong a pavilion built to enjoy the landscape of the Moon. a building surmounted by a hipped−and−gabled roof with double eaves, Wanwoljeong assumes the traditional architectural style of Joseon. The Chunhyang Festival,biggest folk event in Namwon, is held here every year.

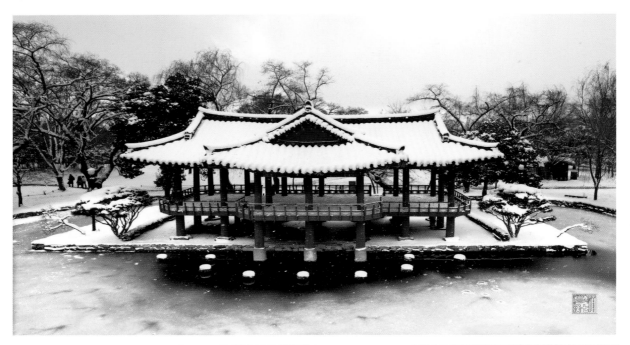

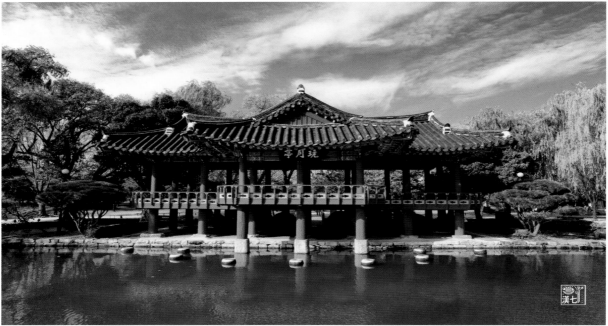

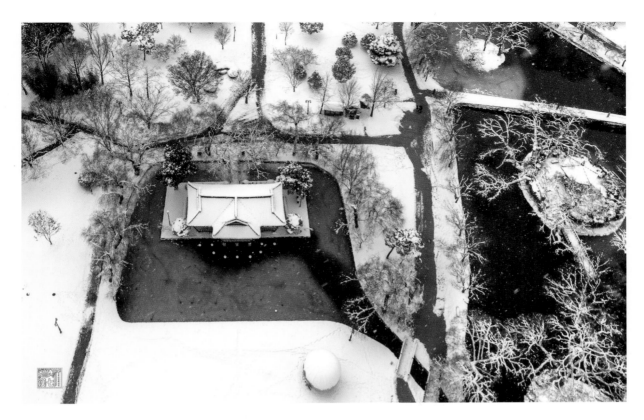

전설에 따라 천상의 광한전을 재현한 곳이 광한루원이고 완월정은 이 달나라 풍경을 감상하기 위해 지은 누각이었다. 건축양식은 조선시대 겹처마 팔작지붕이다.

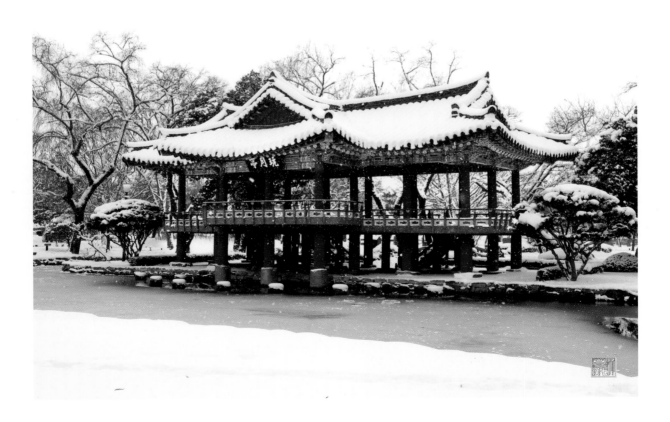

삼신산(Samsinsan)

신선이 살고 있다는 전설 속의 삼신산을 섬으로 만들어 조성하였다.
왼쪽 섬이 영주산(瀛州山), 가운데는 봉래산(蓬萊山), 오른쪽 오작교 옆에있는
섬이 방장산(方丈山)이다. 섬과 섬 사이에는 아담한 구름다리가 있고, 영주산에는
영주각이, 방장산에는 6각의 방장각이 소담하게 지어져 있다. 우리나라의 한라산은
영주산, 금강산은 봉래산, 지리산은 방장산에 해당한다.

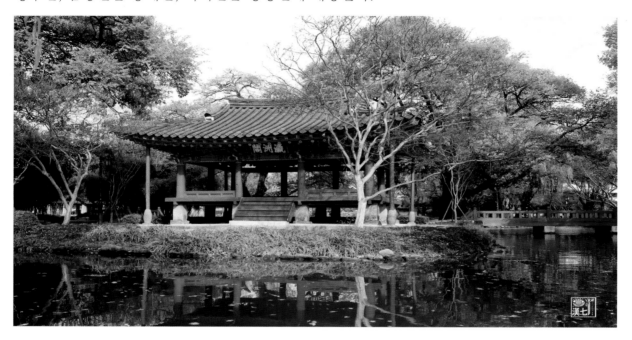

삼신산의 영주각과 구름다리

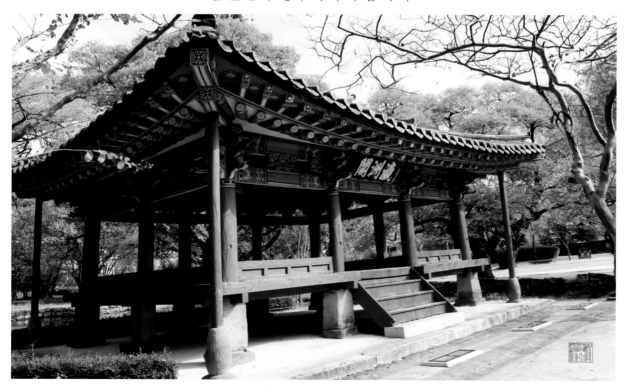

Samsinsan

The three islets in this garden pool symbolize Samsinsan, or three sacred mountains mentioned in many Taoist legends. The islet in the left represents Yeongjusan, that in the maidle Bongnaesan, and the third beside Ojakgyo Bridge is Bangjangsan. The islets are connected with elaborate suspension bridges, and there are on the two,Yeongjusan and Bangjangsan, two fine pavilions, Yeongjugak and Bangjangjeong. In the Korea land, the three immaginary sanctuaries are represented by three mountains, Hallasan(Yeongjusan), Geumgangsan(Bongnaesan) and Jirisan(Bangjangsan).

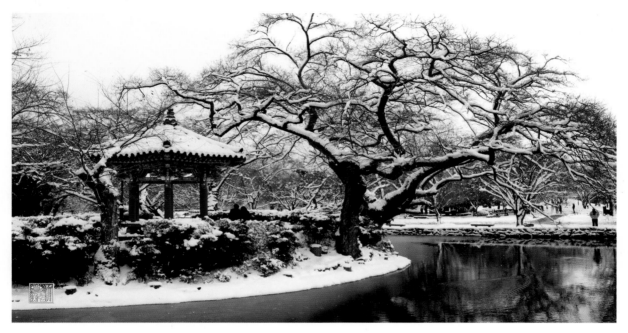

방장산의 6각의 방장각

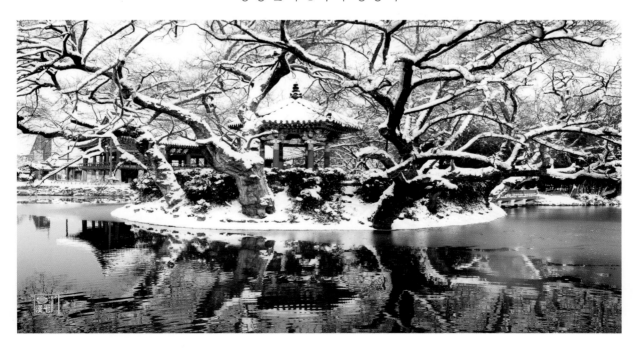

광한루(廣寒樓) 보물 제281호

이 건물은 조선시대 이름 난 황희 정승이 남원에 유배되었을 때 지은 것으로 처음에는 광통루(廣通樓)라 불렸다. 세종 26년(1444) 정인지가 건물이 전설 속의 달나라 궁전인 광한청허부(廣寒淸虛府)를 닮았다 하여 광한루(廣寒樓)로 고쳐 부르게 되었다. 이후 조선 15년(1582)에는 정철이 건물 앞에 다리를 만들고 그 위를 가로질러 오작교라는 반월형 교각의 다리를 놓았다. 지금의 건물은 정유재란(1597) 때 불에 탄 것을 인조 4년(1626)에 다시 지은 것이다. 건물 북쪽 중앙의 층계는 점점 기우는 건물을 지탱하기 위해 고종 때 만들었다.

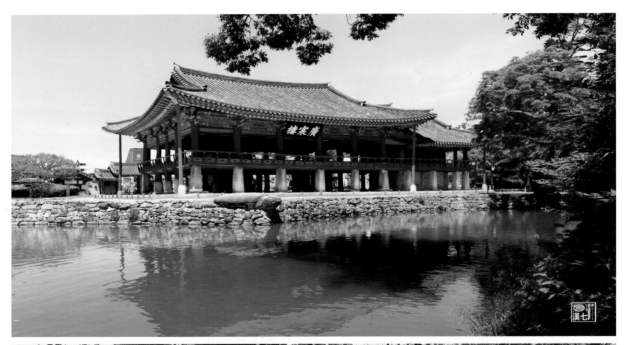

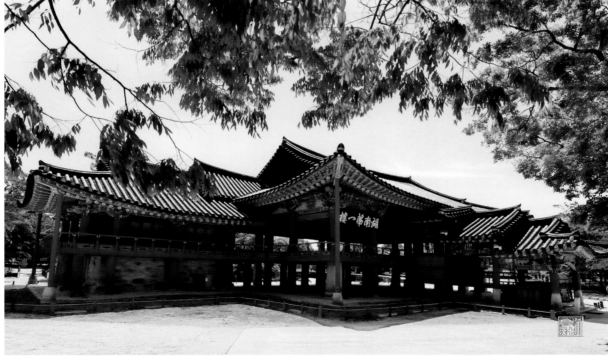

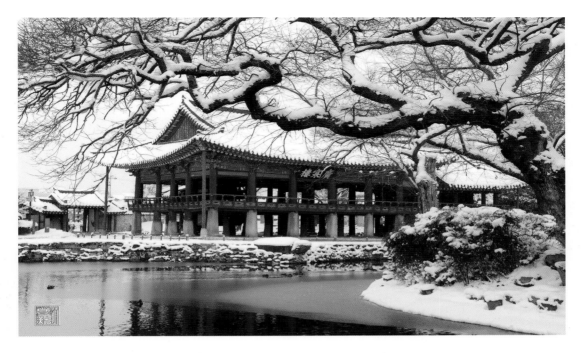

Gwanghallu Pavilion (Treasure No. 281)

Originally called Gwangtongnu, this historic buildig was built when Hwang Hui, a renowned early Joseon statesmam, was exiled here in Namwoon. It was in 1444 (the 26th year of King Sejong'S reign), that the Pavilion was given the current name Gwanghallu by Jeong In−ji who saw great resemblance between the pavilion and the moon palace Gwanghan Cheongheobu. In 1582 (the 15th year of King Seon's reign), a great poet and Confucian statesman Jeong Cheol built a bridge with semilunar arches and original building was burnt down in 1597 when Toyotomi Hideyoshi sent a second invasion force against Korea, and the current building was erected in 1626 (the 4th year of King Injo's reign). The stairs at the north center of the building was added when Joseon was wnder the rule of King Gojong to support the building which began to be tilted.

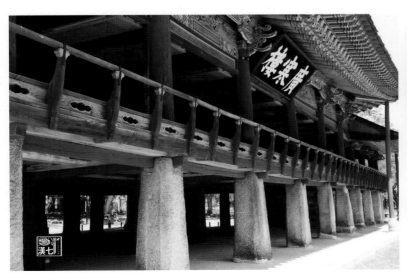

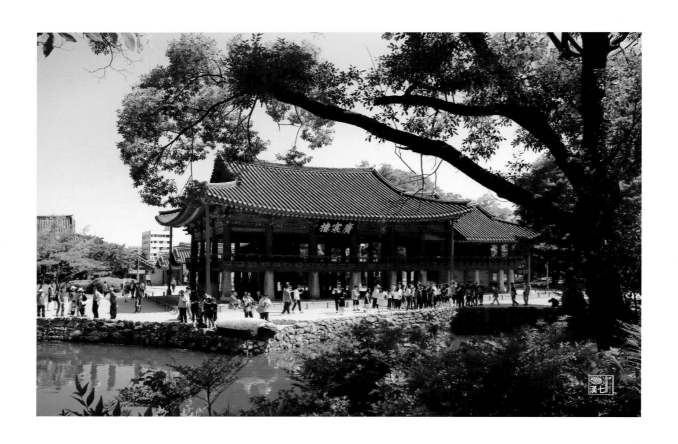

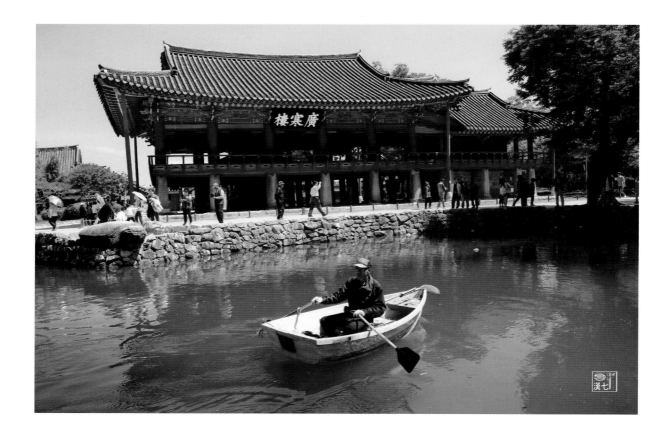

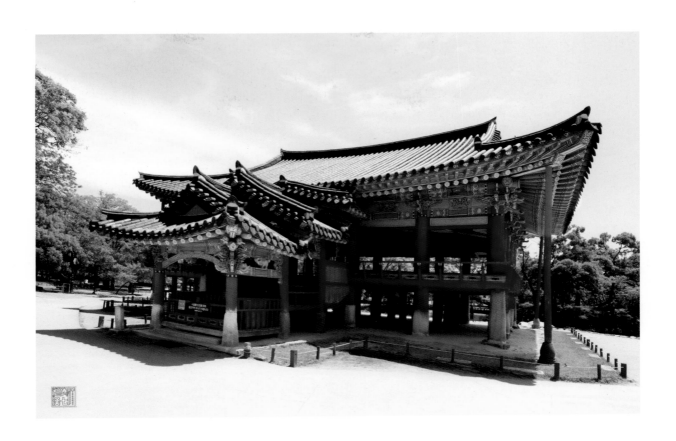

춘향사당 (Shrine of CHunhyang)

열녀 춘향의 굳은 절개를 기리기 위해서 건립한 사당이다. 사당의 대문을 단심문이라 하는데, 이는 "임 향한 일편단심" 이란 의미이다. 사당의 중앙에는 "열녀춘향사" 라는 현판이 있고 사당 안에는 춘향의 영정이 봉안 되어 있다.
이 사당에서 축원을 빌면 백년가약이 이루어진다고 하여 많은 참배객이 찾고 있다.

작가명 : 미상
봉안기간 : 1931~1938, 1951~1960
규격 : 170×79cm

작가명 : 이당 김은호
봉안기간: 1936~1950, 1961~2020
규격 : 204×122cm

Shrine of CHunhyang

This shrine was built to honor the faithfulness and unfailing love of Chunhyang, the heroin of the classical novel Chunhyang.

Its gate is called Dansimmun, meaning 'unchanging love.' A wooden hanging board with an inscription that reads "Shrine of Chunhyang, the Faithful Lady" is prominently displayed outside the shrine which houses an imaginary portrait of the novelistic heroine. The shrine draws large crowds of visitors, many of whom are pilgrims of love dreaming of a lasting conjugal union.

오작교 (Ojakgyo Bridge)

칠월 칠석 날(음력 7월 7일) 견우와 직녀, 두 별이 만날 수 있도록 까마귀와 까치들이 은하수에 모여, 몸을 이어 만들었다는 전설의 다리이다. 지리산 계곡물이 모여 강이된 요천(蓼川) 수를 유입시켜 만든 호수는 은하수를 상징한다. 전설과 함께 이몽룡(李夢龍)과 성춘향(成春香)의 사랑 이야기가 담겨 있는 오작교를 건너면, 사랑이 이루어지고 복을 받는다는 이야기가 전해지고 있다.

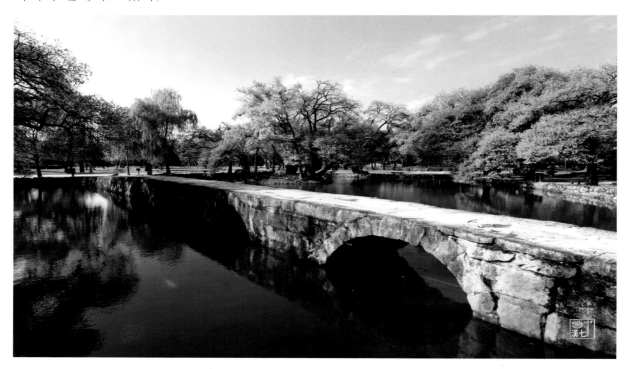

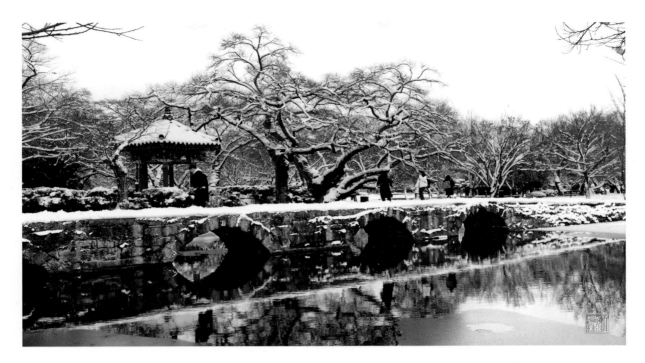

Ojakgyo Bridge

According to an ancient legend, this bridge is fromed above the Milky Way by crows and magpies on lunar July 7 of every year, to allow the annual reunion of Gyeonu and Jingnyeo, two lovers who became stars. Gyeonu and Jingnyeo are stars known in the West, as Altair and Vega.

The bridge is above a manmade lake, created by drawing water from the Yocheon into which Jirisam valley streams flow which stands for the Milky Way. People also say that crossing this bridge makes one's dreams of love come true, as it did for Chunhyang and Yi Mong-ryong.

월매(月梅)집

조선시대 우리나라 고전 "춘향전" 의 무대가 된 집이다. 남원 부사의 아들 이몽룡이 광한루 구경 길에 그네를 타고 있던 성춘향에게 반하여 사랑하게 되었다. 이 집은 후에 두 사람이 백년가약을 맺은 집이다. 춘향의 어머니 이름을 따서 월매집이라 하였다.

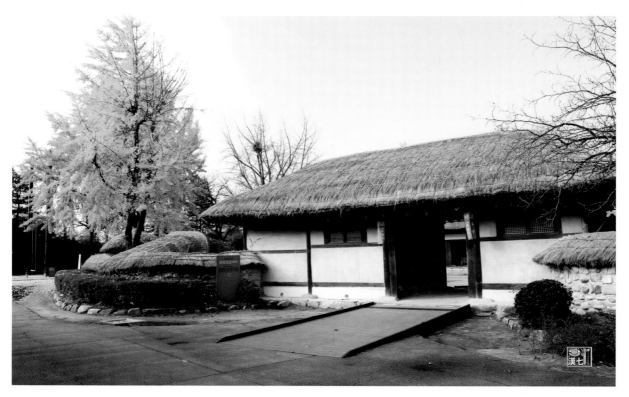

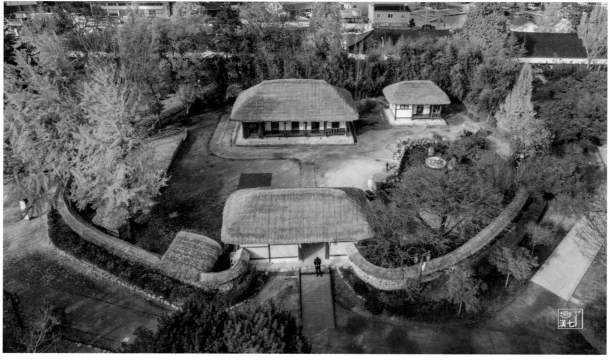

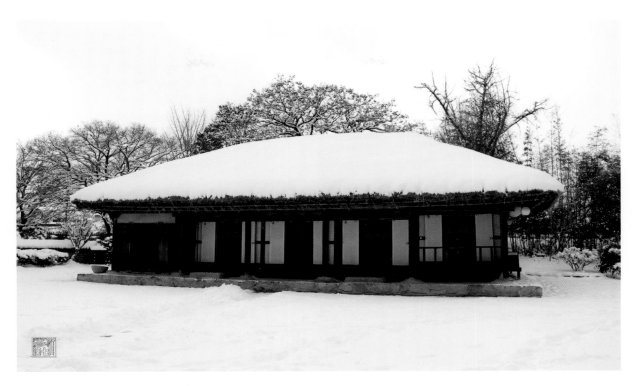

The House of Wolmae

This house reproduces the setting of the famous Korean ciassic novel Chunhyangjeon(Story of Chunhyang). Yi Mong-ryong, son of the Magistrate of Namwon, catches glimpses of Chunhyang riding a swing at Gwanghallu Pavilion, while hi is out touring the town, and falls in love with the maiden. Later, the tow get secretly married at Chunhyang's house. The house is named after Wolmae, Chunhyang's mother.

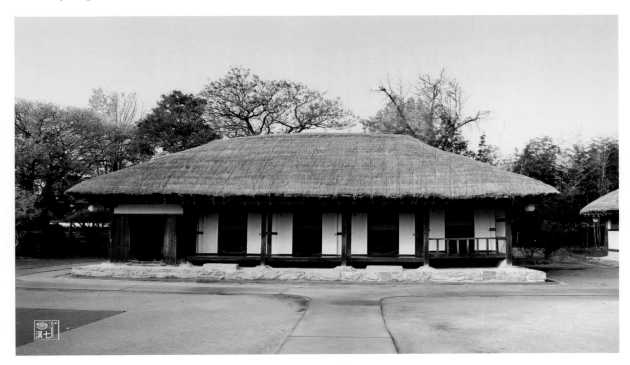

월매방
이도령이 한양으로 떠나기 전 날 밤에 춘향이의
치마에 변치 않는 사랑을 약속하며 글을 쓰고 있는
장면입니다.

부용당
춘향과 이몽룡이 백년가약을 맺은 장소입니다.

원앙새와 비단잉어 (원앙새학명: Aix galericulata)
(비단잉어학명: Cyprinus rubrofuscus)

광한루원 연지는 원앙새와 비단잉어가 사람들이 던져 주는 먹이에 소통하며 아름다움을 연출한다. 원앙새는오릿과에 속한 물새로 몸길이는 40~45센티미터이다. 수컷의 겨울 깃은 특히 아름다우며, 머리는 금록색으로 뒤통수에 긴 관모(冠毛)가 있고 등에 위로 올라간 선명한 오렌지색의 부채꼴 날개깃이 있다. 암컷은 전체적으로 수수한 빛깔로 등은 암갈색이며, 수컷도 여름에는 암컷과 거의 같은 색이 된다. 강이나 호수 등에 무리를 이루어 살며 여름에는 깊은 산의 나무 구멍 등에 둥지를 틀고 산란한다.
비단잉어는 관상용으로 개량된 잉어이다. 잉어 품종은 몸색깔, 무늬 및 비늘로 구별된다. 주요 몸색깔 중 일부는 흰색, 검은색, 빨간색, 노란색, 파란색 및 크림색이다. 영어로는 Koi라고도 한다.

Mandarin ducks and silk carp

The pond at Gwanghalluwon is a beautiful place where mandarin ducks and koi communicate with each other while eating food thrown by people. Mandarin ducks are water birds in the duck family, and their body length is 40 to 45 centimeters. The male's winter feathers are especially beautiful, and his head is golden-green with a long crest on the back of his head and bright orange fan-shaped wing feathers that rise upward on his back. The female has a plain color overall with a dark brown back, and the males become almost the same color as the females in the summer. They live in groups in rivers and lakes, and in the summer, they nest in tree holes in deep mountains and lay eggs. The koi is a type of carp bred for ornamental purposes. Carp species are distinguished by their body color, patterns, and scales. Some of the main body colors are white, black, red, yellow, blue, and cream. In English, they are also called Koi.

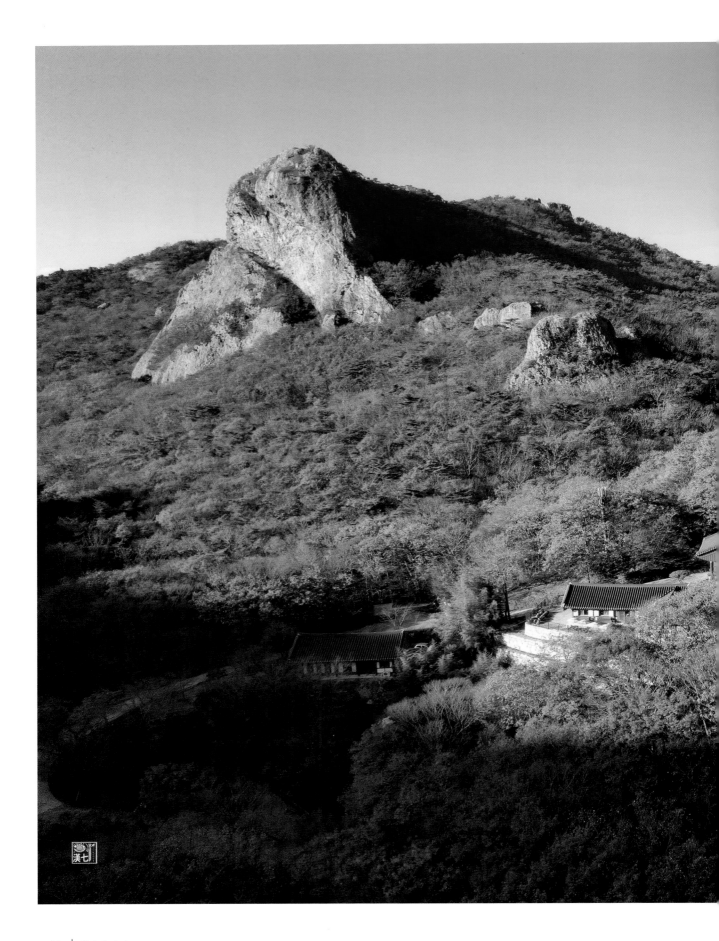

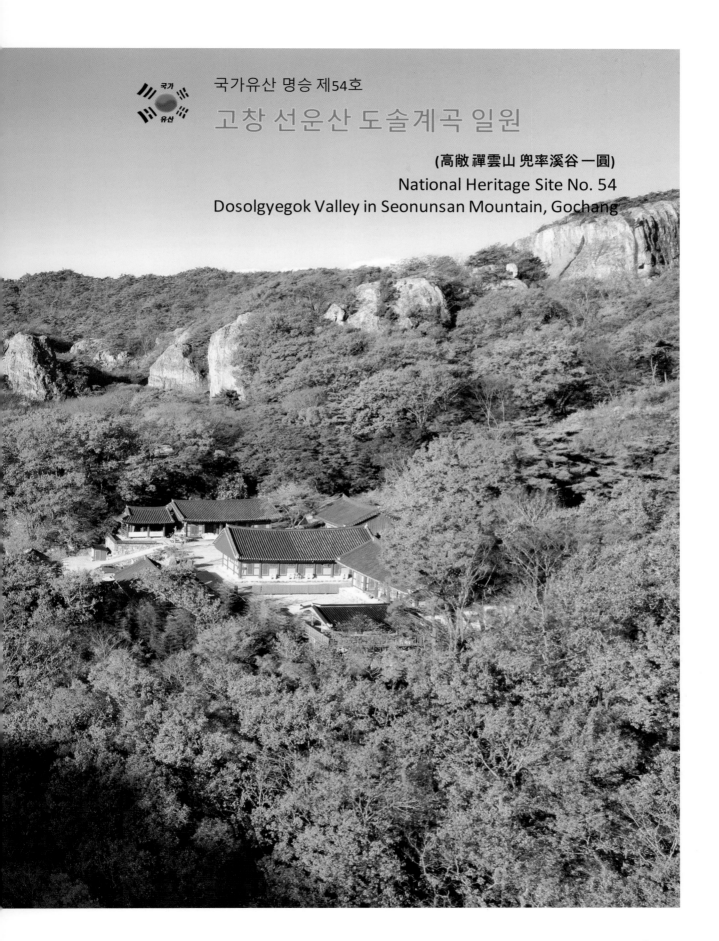

국가유산 명승 제54호

고창 선운산 도솔계곡 일원

(高敞 禪雲山 兜率溪谷 一圓)

National Heritage Site No. 54
Dosolgyegok Valley in Seonunsan Mountain, Gochang

국가유산 명승 제54호(National Heritage Site No. 54)

고창 선운산 도솔계곡 일원 (高敞 禪雲山 兜率溪谷 一圓)
Dosolgyegok Valley in Seonunsan Mountain, Gochang

분 류 : 자연유산 / 명승 / 문화경관
면 적 : 954,778㎡
지정(등록)일 : 2009.09.18
소 재 지 : 전북특별자치도 고창군 아산면 도솔길 294(삼인리)

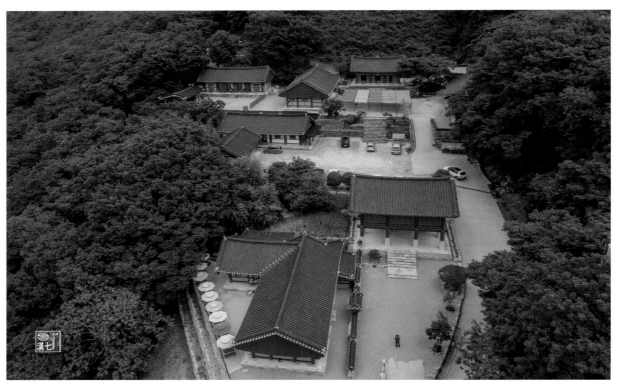

도솔암전경

선운산(禪雲山)은 도솔산(兜率山) 이라고도 했는데 선운이란 구름 속에서 참선한다는 뜻이
고, 도솔이란 미륵불이 있는 도솔천궁의 뜻으로 선운산이나 도솔산이나 모두 불도(佛道)를
닦는 산이라는 뜻을 가지고 있다.도솔계곡 일원은 선운산 일대 경관의 백미로서, 화산작용으
로 형성된 암석들이 거대한 수직암벽을 이루고 있어 자연경관이 수려하고, 이 일대에 불교와
관련된 문화재(도솔천 내원궁, 도솔암, 나한전, 마애불) 와 천연기념물 등이 분포하고 있어
인문 및 자연 유산적 가치가 크다.

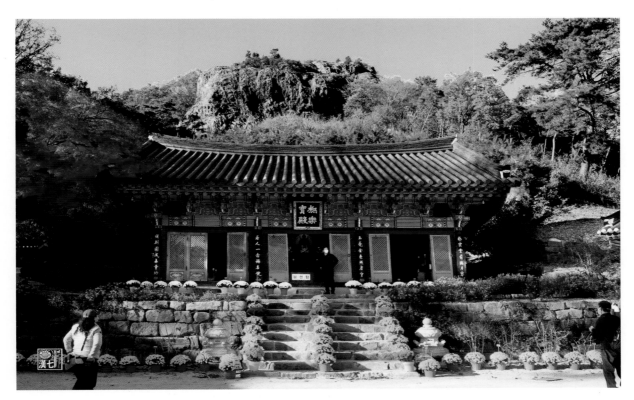

도솔암 극락보전

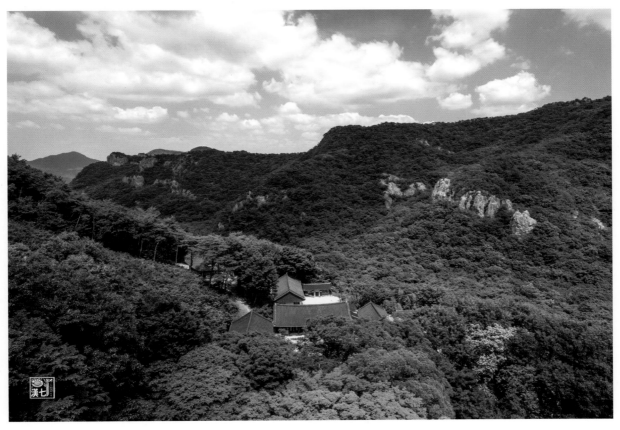

도솔암과 수직암벽

명승 고찰 선운사를 품에 안은 선운산은 숲이 울창하고 기암괴석이 많으며, 계곡을 따라 진흥굴, 용문굴, 낙조대, 천마봉과 같은 절경이 곳곳에 흩어져 있다.

도솔계곡의 가을 단풍은 그 화려함이 최고를 자랑한다. 선운사에서 도솔암으로 따라 올라가다 보면 진흥굴 옆에 천연기념물 장사송이 자리하고 있다. 장사송은 천연기념물로 지정되어 있다.

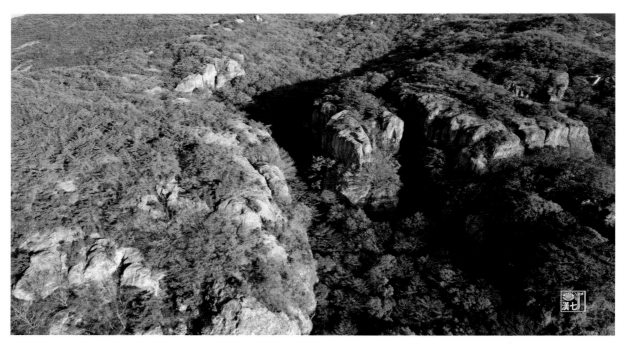

수직암벽

수직암벽

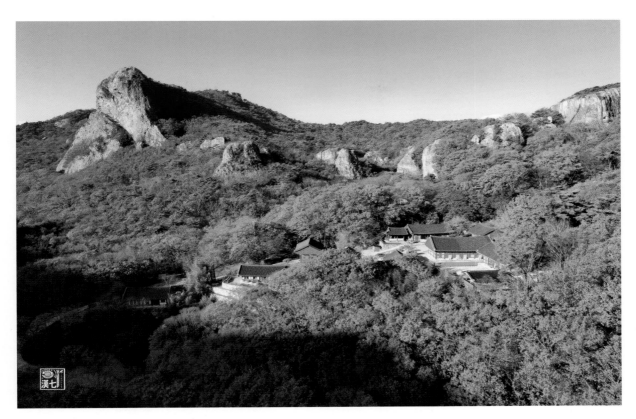

천마봉 기암괴석과 도솔암

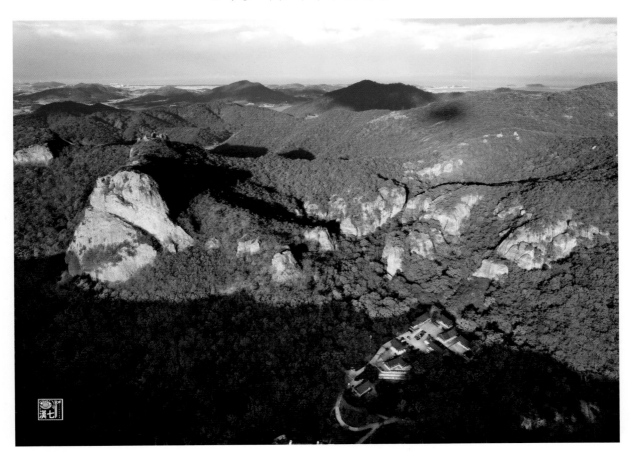

Seonunsan Mountain, which embraces the famous temple Seonunsa Temple, has a dense forest and many strangely shaped rocks, and there are many spectacular sights scattered along the valley, such as Jinheunggul Cave, Yongmungul Cave, Nakjodae, and Cheonmabong Peak.

The autumn foliage of Dosol Valley boasts its splendor to the fullest. If you go up from Seonunsa Temple to Dosolam, you will find Jangsa Pine, a natural monument, next to Jinheunggul Cave. Jangsa Pine is designated as a natural monument.

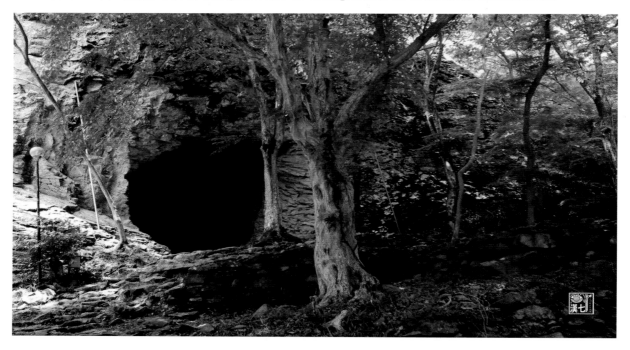

진흥굴

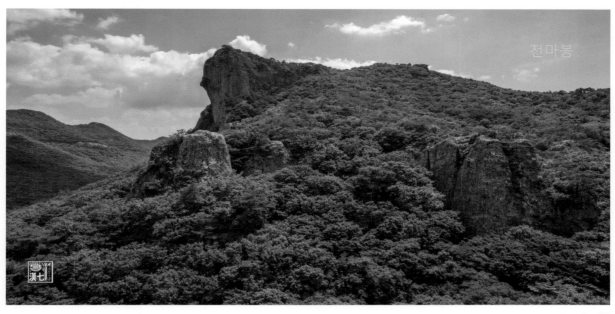

천마봉

천 연 기 념 물
장사송

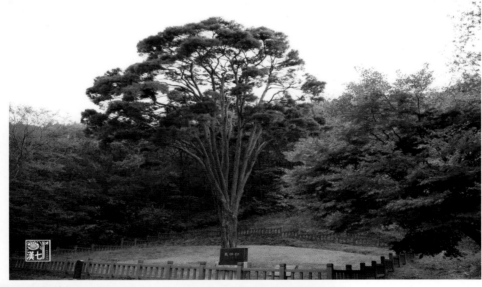

나한전(羅漢殿) Nahanjeon
전북특별자치도 문화유산자료
(Jeonbuk Special Self-Governing Province Cultural Heritage Materials)

나한전은 도솔암 동불암지 마애여래좌상 입구에 있다.

나한, 즉 아라한을 모시는 곳이다. 아라한(阿羅漢)은 공양을 받을 자격인 응공(應供)과 진리로 사람들을 이끌 수 있는 능력인 응진(應眞)을 갖춘 사람을 뜻한다. 그래서 나한전은 응진전(應眞殿)이라고도 한다. 나한전 내부에는 흙으로 빚은 석가모니불상과 16나한상이 안치되 있다. 종교적 색채가 짙은 보살상과 달리 나한상에는 일정한 틀에 얽매이지 않은 개성이 자유분방하게 표현됐다. 전설에 의하면 도솔암 용문굴에 이무기가 살면서 주민들을 괴롭혔는데, 이를 물리치기 위해 인도에서 나한상을 모셔와 이곳에 안치하였더니 이무기가 사라졌다고 한다. 그후 이무기가 다시는 나타나지 못하도록 이무기가 뚫고간 바위 위에 나한전을 건립하였다고 한다.

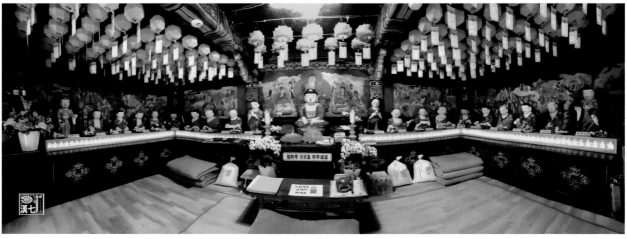

The Nahanjeon is located at the entrance to the Seated Stone Buddha Statue of Dongbulamji, Dosolam.

It is a place where Nahan, or Arhat, is enshrined. Arhat (阿羅漢) refers to a person who has the ability to receive offerings, Eunggong (應供), and Eungjin (應眞), which is the ability to lead people to the truth. Therefore, the Nahanjeon is also called Eungjinjeon (應眞殿). Inside the Nahanjeon, there is a statue of Sakyamuni Buddha made of clay and 16 Arhat statues. Unlike the Bodhisattva statues with strong religious colors, the Arhat statues are free-spirited and express their individuality without being bound by a certain framework. According to legend, a snake lived in the Yongmungul Cave of Dosolam and harassed the residents. In order to defeat it, the Arhat statues were brought from India and enshrined here, but the snake disappeared. It is said that after that, to prevent the snake from appearing again, the Nahanjeon was built on top of the rock that the snake had dug through.

동불암지 마애여래좌상 (東佛庵址 磨崖如來坐像)

(보물 제 1200 호 Treasure No. 1200)

Dongbulamji Stone Seated Buddha Statue

고창 선운사 동불암지 마애여래좌상은 일명 도솔암 마애불로 불리고 있으며, 보물로 지정되어 있습니다. 선운산을 구성하고 있는 유문암 절벽에 마애여래좌상이 조각되었으며, 머리 주위를 깊이 파고 머리 부분에서 아래로 내려가면서 점차 두껍게 새겨졌습니다.

불상을 새긴 절벽을 보면 암석이 물리적, 화학적 풍화작용을 받아 파인 모양의 타포니 현상과 아랫부분에 점성이 강한 유문암에서 볼 수 있는 마그마가 흐른 자국인 유상구조를 관찰할 수 있습니다.

Rock-carved Seated Buddha at Dongburam Harmitage Site Seonunsa Temple, Gochang, is also called Dosolam Rock-carved Buddha and is designated as treasure. The huge Buddha varved on the rhyolite cliff that composes Mt. seonunsan, digging deep around the head, it gradually thickened as it went down from the top of the head. If you look at the cliff where the Buddha is carved, you can observe the tafoni phenomenon in the shape of a pit due to the physical and chemical weathering of the rock, and the flow structure, which has flow marks of magma flowing.

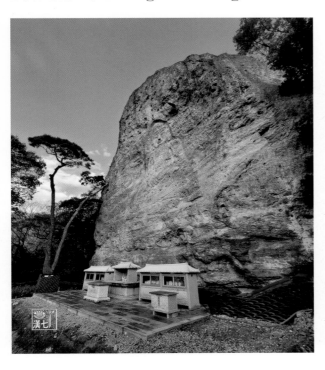

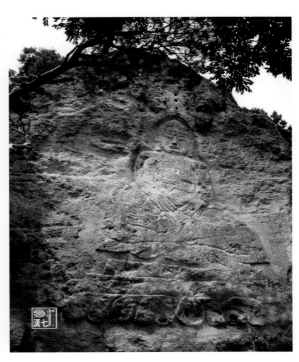

선운사 도솔암 내원궁 (禪雲寺 兜率庵 內院宮)

Naewonggung Hall at Dosoram Hermitage of Seonunsa Temple
전북특별자치도 문화유산자료
(Jeonbuk Special Self-Governing Province Cultural Heritage Materials)

선운사 도솔암 내원궁은 천인암이라는 험준한 바위 위에 있다. 내원궁은 통일 신라 때 지었다고 전한다. 하지만 지금의 내원궁은 조선 중종 6년(1511) 경에 다시 짓고 순조 17년(1817)까지 수차례 고친 건물이다. 거대한 바위 위 평평한 곳에 세웠으며, 기단이 없이 둥근 기둥을 받치는 주춧돌을 두었는데, 이 주춧돌이 꽤나 높다. 지붕은 여덟 팔(八) 자 모양의 팔작지붕으로 언뜻 화려하게 보이지만 건물이 아담하여 전체적으로 안정된 느낌을 준다.

암자의 이름인 도솔이 도솔천(미륵이 산다는 이상 세계)을 의미하여 미륵보살을 모신 곳으로 생각하기 쉽지만, 이곳 내원궁은 독특하게도 지장보살을 모시고 있다.

그 이유가 미륵이 이미 내원궁 아래에 있는 마애상으로 내려와 있기 때문이라고 보는 의견도 있다. 내원궁 밖에서는 미륵불이, 안에서는 지장보살이 세상 안팎으로 중생들을 위하고 있는 것처럼 보인다. 이곳에서 소원을 간절히 빌면 꼭 하나는 들어준다고 하여 대한민국에서 기도의 효험이 가장 좋은 곳으로도 유명하다.

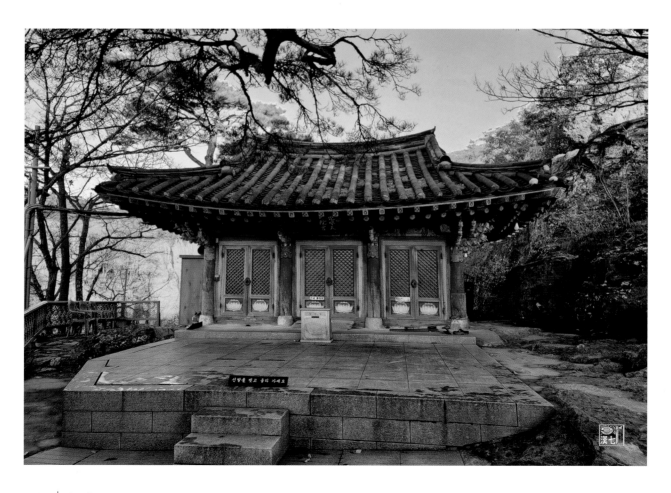

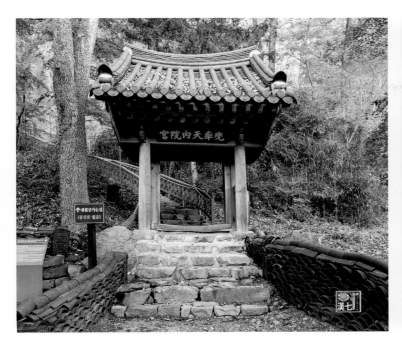

Naewonggung Hall at Dosoram Hermitage of Seonunsa Temple

This worship hall said to have been first constructed during the Uniified Silla period (668–935). It was rebuilt in 1511 and has since undergone several reconstructions and repairs. The hermitage's name, Dosoram, comes from Tusita (Dosolcheon in Korea), which is the fourth of the six heavenly realms in Buddhist cosmology. It is said that Maitreya bodhisattva is currently residing in this heaven, awaiting his own rebirth to become a Buddha. The hall's name, Naewongung, refers to the Inner Court of Tusita, where Maitreya dwells and gives teaching. However inside this hall is a gilt–bronze statue not of Maitreye, but of Ksitigarbha Bodhisattva (Treasure No. 280). It is said that Maitreya already descended from heaven and became the rock–carved Buddha at Dongburam Hermitage Site of Seonunsa Temple (Treasure No. 1200). Therefore, Ksitigarbha is now staying in this hall, symbolizing the Inner Court of Tusita, to save all beings from the world of suffering.

고창 선운사 도솔암 금동지장보살좌상

(보물 제 280 호 Treasure No. 280)

Gilt-bronze Seated Ksitigrabha Bodhisattva at Dosolam Hermitage of Seonunsa Temple, Gochang

지장보살은 석가모니의 부탁을 받아 그가 죽은 뒤 미륵불이 출현할 때까지 모든 중생, 특히 지옥에서 고통받는 중생들을 구제하는 보살이다. 이를 위해 깨달음의 경지에 이미 올랐으나 자신이 부처가 되는 것을 미루기도 했다. 고창 선운사 도솔암 금동지장보살좌상은 명부전에 모시는 여느 지장 보살과는 달리 도솔암 내원궁에 모셔져 있다.

전체적으로 신체 바율이 균형적이며, 외관상 눈에 띄는 점은 고려 후기 지장보살의 특징인 두건을 쓴 모습이다. 양쪽 귀에는 활짝 핀 꽃무늬 귀걸이를 착용했다. 갸름한 얼굴에 초승달 같은 눈썹, 가늘고 긴 눈, 오뚝한 코, 오밀조밀한 입 등 섬세한 이목구비가 우아한 인상을 준다. 화려한 목걸이 등 장신구들은 고려 귀족적인 취향을 반영한 것으로 보인다.

오른손은 설법을 하는 손 모양으로, 아미타 구품인 중 하나이다. 왼손에 든 법륜은 언제 어디서나 중생들을 구제한다는 것을 의미한다. 이 불상은 고려 후기의 불상 양식을 충실히 반영하고 있으며 우아하고 세련된 당대 최고의 걸작이다.

명부전 : 지장보살을 본존으로 하여 염라대왕과 시왕(十王)을 모신 법당.

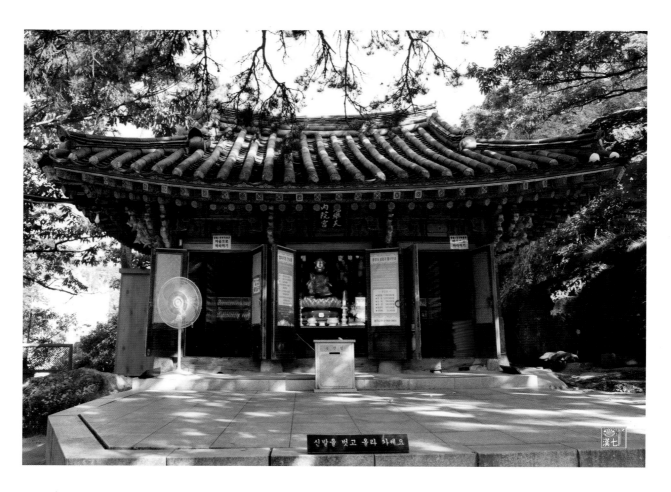

Ksitigarbha Bodhisattva is a bodhisattva who, at the request of Sakyamuni, saves all sentient beings, especially those suffering in hell, until the appearance of Maitreya Buddha after his death. He had already reached the state of enlightenment for this reason, but he postponed becoming a Buddha himself.Unlike other Ksitigarbha Bodhisattvas enshrined in the Hall of the Underworld, the gilt−bronze Ksitigarbha Bodhisattva Seated Statue at Dosolam Temple in Gochang is enshrined in the Naewon Palace of Dosolam Temple.Overall, the proportions of the body are balanced, and the most striking feature of its appearance is the hood, a characteristic of Ksitigarbha Bodhisattva from the late Goryeo period. He wears earrings with a flower pattern in full bloom on both ears. His delicate facial features, such as his slender face, crescent−moon shaped eyebrows, thin and long eyes, high nose, and dense mouth, give an elegant impression. His splendid necklace and other accessories seem to reflect the tastes of the aristocracy of Goryeo.His right hand is shaped like a sermon, one of the nine ranks of Amitabha. The Dharma Wheel in his left hand signifies that he saves sentient beings anytime, anywhere. This Buddhist statue faithfully reflects the Buddhist statue style of the late Goryeo Dynasty and is the best masterpiece of its time, elegant and refined.Myeongbujeon: A main hall where the main deity is Ksitigarbha Bodhisattva, and the King of Hell and the Ten Kings are enshrined.

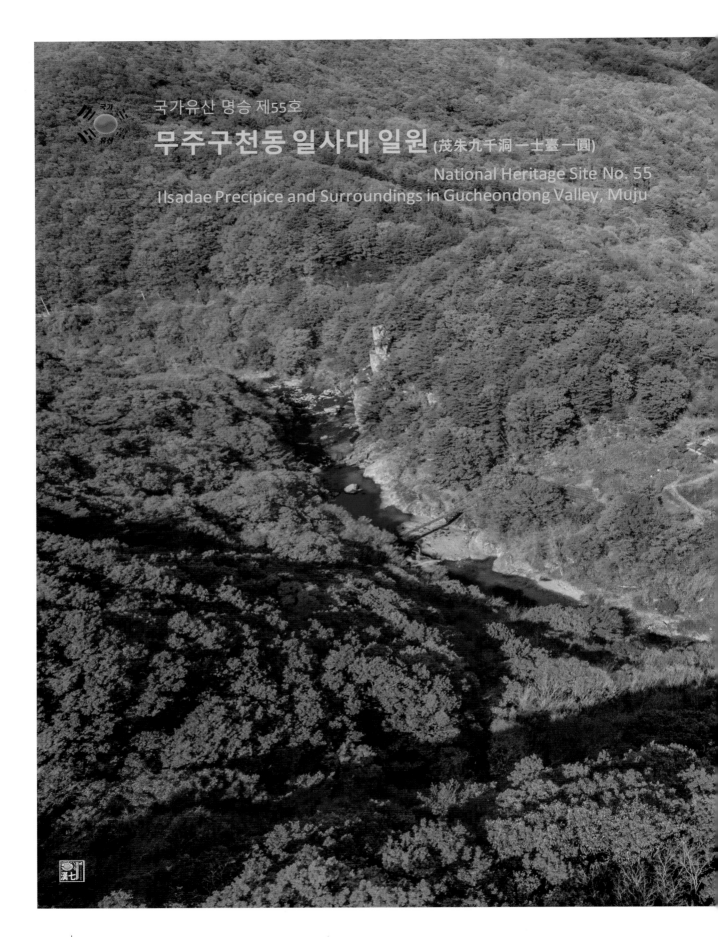

국가유산 명승 제55호
무주구천동 일사대 일원 (茂朱九千洞一士臺一圓)
National Heritage Site No. 55
Ilsadae Precipice and Surroundings in Gucheondong Valley, Muju

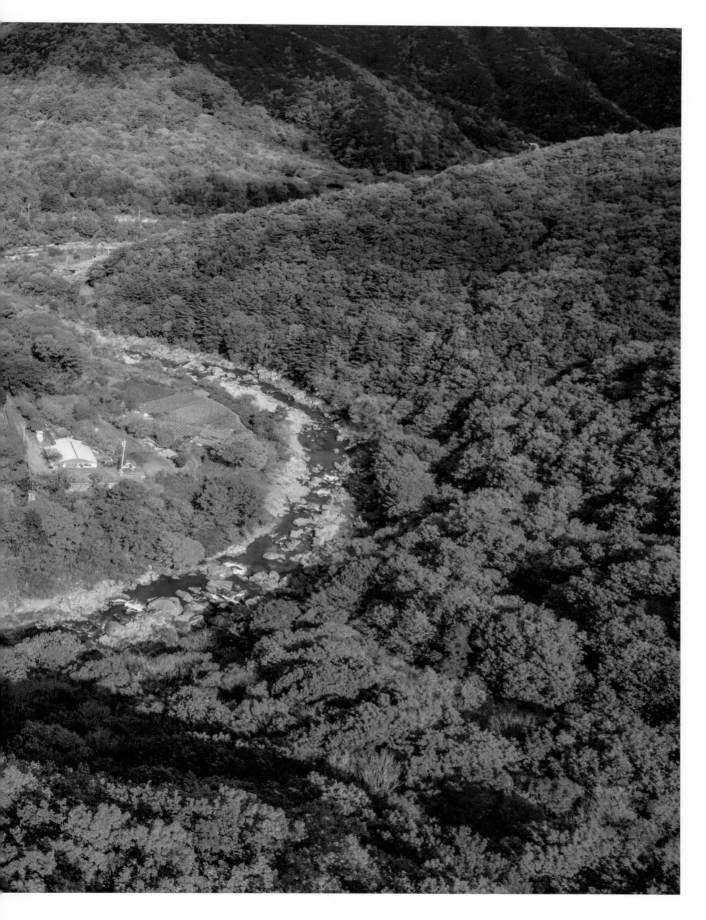

무주구천동 일사대 일원 (茂朱九千洞 一士臺 一圓)
Ilsadae Precipice and Surroundings in Gucheondong Valley, Muju

분 류 : 자연유산 / 명승 / 자연경관
면 적 : 51,922㎡
지정(등록)일 : 2009.09.18
소 재 지 : 전북특별자치도 무주군 설천면 구천동로 1868-30, 등 (두길리)

고종 때의 학자 연재(淵齊) 송병선이 이곳의 아름다운 경치에 반해 은거하여 서벽정(棲碧亭)이
라는 정자를 짓고 후진을 양성하며 소요하던 곳으로, 이 고장 선비들이 송병선을 동방에 하나밖
에 없는 선비라는 뜻의 동방일사(東方一士)라 한데서 비롯되었으며, 푸른 바위의 깨끗하고 의
젓함을 들어 일사대(一士臺)라 이름 지었다고 한다.구천동의 제6경인 일사대(一士臺)는 굽어
흐르는 원당천의 침식작용에 의하여 발달된 하식애(河蝕崖)로, 서벽정 서쪽에 우뚝 솟은 기암
은 배의 돛대모양을 하고 있어 절경이다.

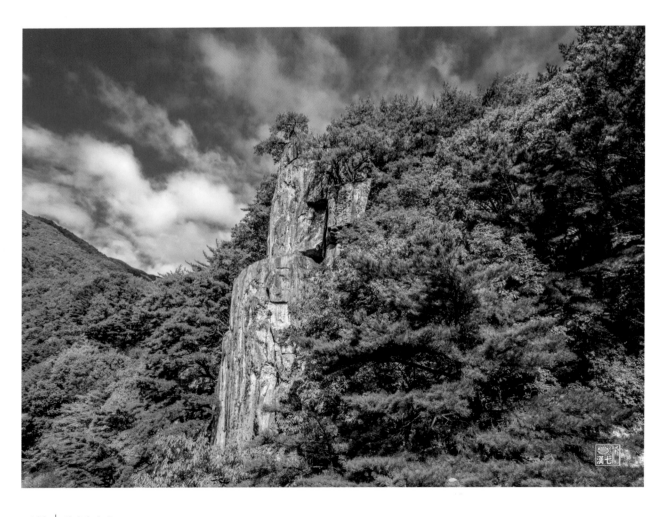

During the reign of King Gojong, scholar Yeon Ju-yeon (淵齊) Song Byeong-seon, who fell in love with the beautiful scenery of this place, built a pavilion called Seobyeokjeong Pavilion and built the undercurrently
This is the place where the scholars of this region took care of Song Byeong-seon, which means that he is the only scholar in the East It is said that it originated from the Han, and was named Ilsadae(一士臺) because of the clean and righteousness of the blue rock.
Ilsadae(一士臺), the sixth landscape of Gucheon-dong, is a Hasik-ea (河蝕崖) developed by the erosion of flowing Wondangcheon Stream, in the west of Seobyeokjeong Pavilion The towering rock formations are in the shape of a ship's mast, making it a beautiful sight.

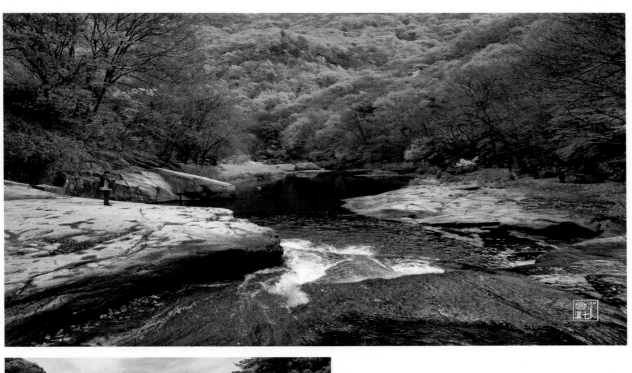

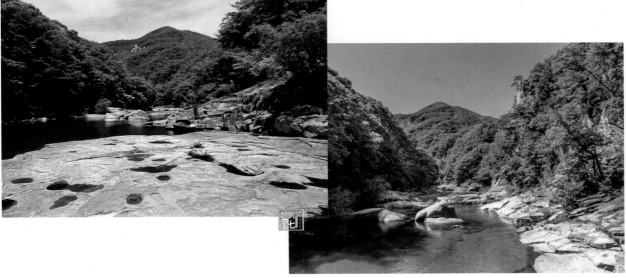

일사대는 무주 구천동의 33경 중 6경에 해당한다. 일명 수성대(水城臺)라고도 부르는 일사대는 3대 경승지의 하나로 손꼽히는 명승지이다. 이곳은 고종 때의 위정척사 운동을 한 송병선이 아름다운 경치에 반해 숨어 살면서 서벽정이라는 정자를 짓고 후진을 양성하며 지내던 곳이기도 하다. 이 고장 선비들은 송병선을 동방에 하나밖에 없는 선비라 하여 동방일사 (東方一士) 불렀는데 바로 여기에서 일사대라는 지명이 유래한다. 일사대는 덕유산에서 흘러내린 계곡 물줄기가 굽어 흐르는 원당천(무풍면과 설천면의 일대를 흐르다가 남대천으로 합류하는 하천)의 침식작용으로 발달한 절벽이다. 소나무와 단풍이 어우러진 이곳의 경치는 무척이나 아름답다.

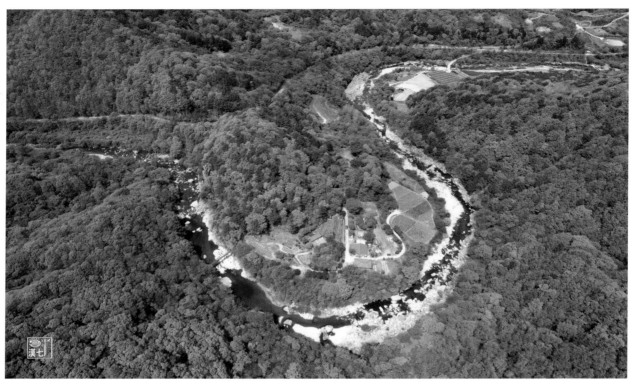

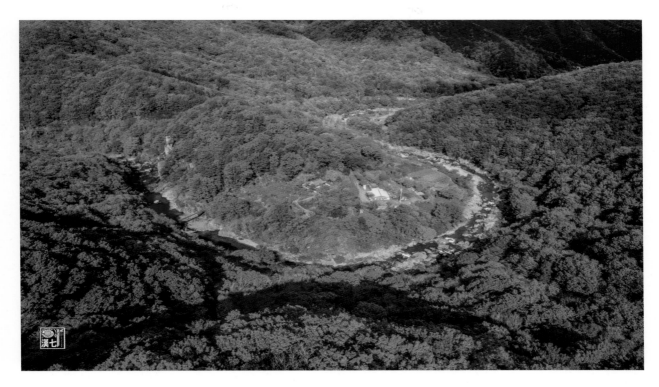

One of the 33 scenic spots in Gucheon-dong, Muju, is the sixth of the three scenic spots in the area. One of the three scenic spots is the Ilsadae, also known as Suseongdae It is one of the most famous places. This place is called Seobyeokjeong Pavilion where Song Byeong-seon,
who fought for Uijong Cheoksa during King Gojong's reign, hid in love with the beautiful scenery It was also the place where they built pavilions and trained the younger generations. The scholars of this region called Song Byeong-seon the only scholar in the EastIt was called Dongbangilsa (東方一士) , and this is where the name "Ilsadae" comes from. "Ilsadae" means the stream of water in the valley that flows from Deogyusan Mountain It is a cliff developed by the erosion of Wondangcheon Stream (a river that flows through the areas of Mupung-myeon and Seolcheon-myeon and then joins Namdaecheon Stream). The scenery here is very beautiful with pine trees and autumn leaves.

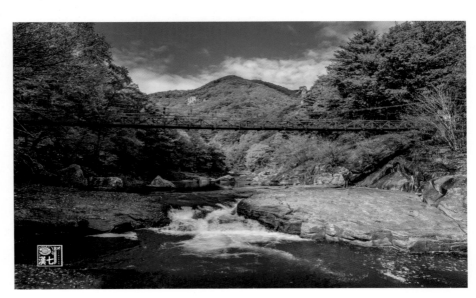

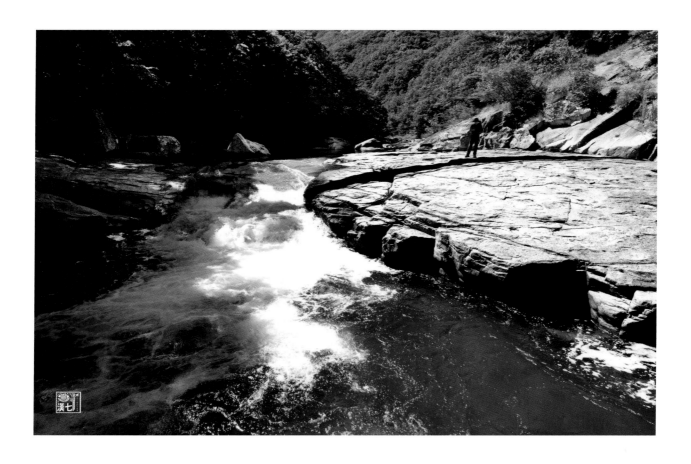

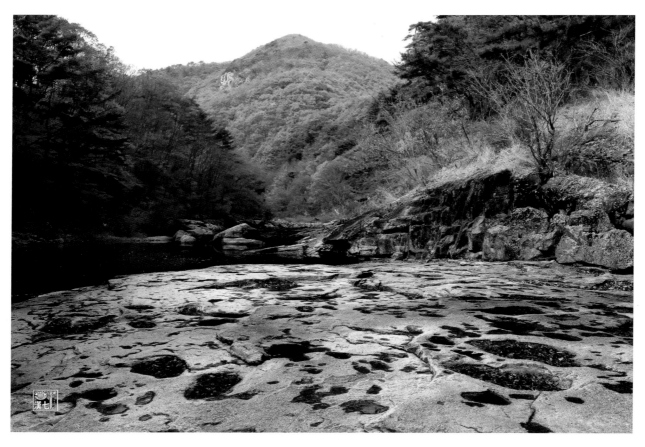

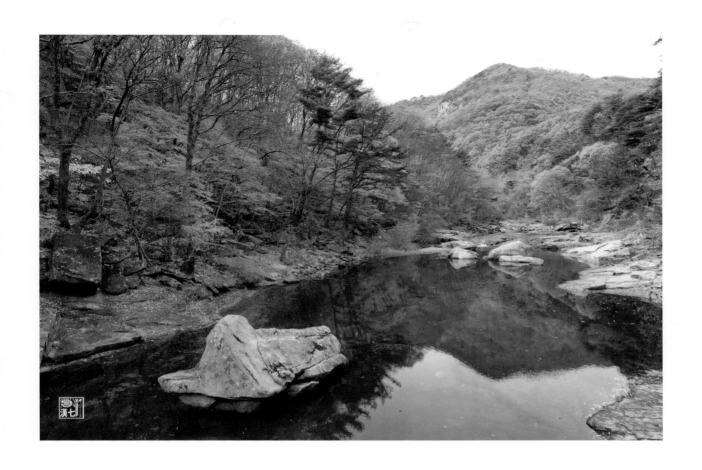

서벽정 (棲碧亭)　　Seobyeokjeone Pavilion
전북특별자치도 기념물　　Jeonbuk-do Monument

서벽정은 유학자 송병선(宋秉璿)이 고종 23년(1886)에 지은 정자다. 중앙 2칸은 마루이고 양 옆에 온돌방리 있으며 왼쪽 방 앞쪽은 누마루처럼 꾸며졌다. 원래의 정자는 불에타 고종 28년 (1891)에 다시 지었고, 현재의 정자는 1971년에 대대적으로 보수한 것이다.

이 정자가 있는 지역 일대는 경치가 매우 좋아서 예로부터 많은 선비들이 즐겨 찾았으며, 남송 의 학자 주희가 학문을 닦으며 숨어 살았다던 무이구곡(武夷九曲)을 본떠 무계구곡 (武溪九曲) 이라 불렸다. 조선의 유학자들은 무이구곡을 학문적 이상향으로 동경했고, 송병선 역시 이곳의 경관에 매료되어 서벽정을 짓고 청정 자연을 벗삼아 여생을 보내고자 했다. 송병선은 조선시대 의 대학자인 송시열의 9손이다. 평생 벼슬에 뜻을 두지 않았으며 고종 22년(1885) 무주로 이 주하여 후진 양성에 전념했다. 고종 42년(0905) 을사조약이 체결되자 을사오적을 처형할 것 등을 고종에게 강력히 건의했으나 뜻을 이루지 못하자 독약을 마시고 자결했다. 사후 고종이 " 문충(文忠)"이라는 시호를 내렸으며, 1962년에는 건국공로훈장 단장이 수여됐다.

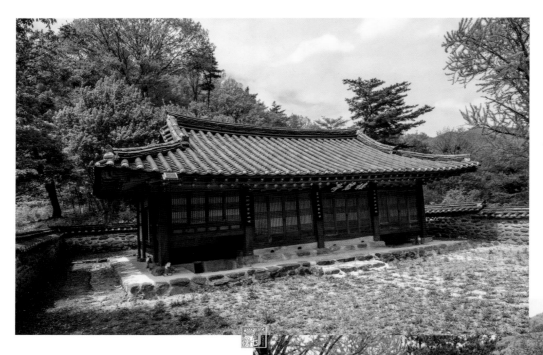

서벽정
(棲碧亭)

서벽정 (棲碧亭) 정문과 옆문

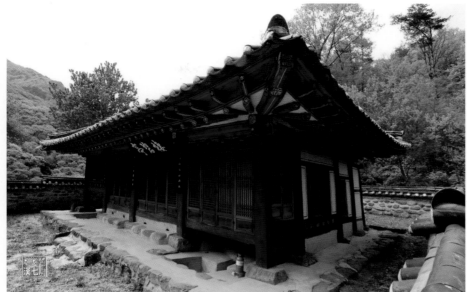

측면에서 본
서벽정 (棲碧亭)

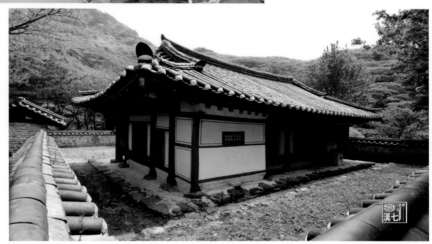

뒷쪽에서 본
서벽정 (棲碧亭)

Seobyeokjeong Pavilion was established in 1886 by the Confucian scholar Song Byeong—seon(1836 —1905). The area where the pavilion is located has long been known for its beautiful scenery. It attracyed many scholars of the Joseon period (1392—1910), who saw this valley as the ideal place for studying. The valley came to be known as Mugyegugok Valley, which is named after the place where the Chinese philosopher Zhu Xi (1130—1299) studied in seclu—sion. Song Byeong—seon was a 9th—generation descendant of the renowned scholar Song Si—yeol (1607—1689). He never took any government positions and, in 1885, moved to the Muju area where he dedicated himself to teaching. In 1905, when the Korea Empire was forcibly made a protectorate of Japen and stripped of its diplomatic rights, Song submitted a petition to the Em—peror Gwangmu (King Gojong,r. 1863—1907) to execute the five ministers who agreed upon the treaty. When this was not realized, he protested by committing suicide via poison. In 1962, he posthumously received the Order of Merit for National Foundation.

The original pavilion but burnt down shortly after it was built. The current pavilion dates to 1891 and underwent a large—scale renovation in 1971. It features a wooden—floored room in the center, an underfloor—heated room on each side, and an elevated wooden veranda in front of the room on the far left.

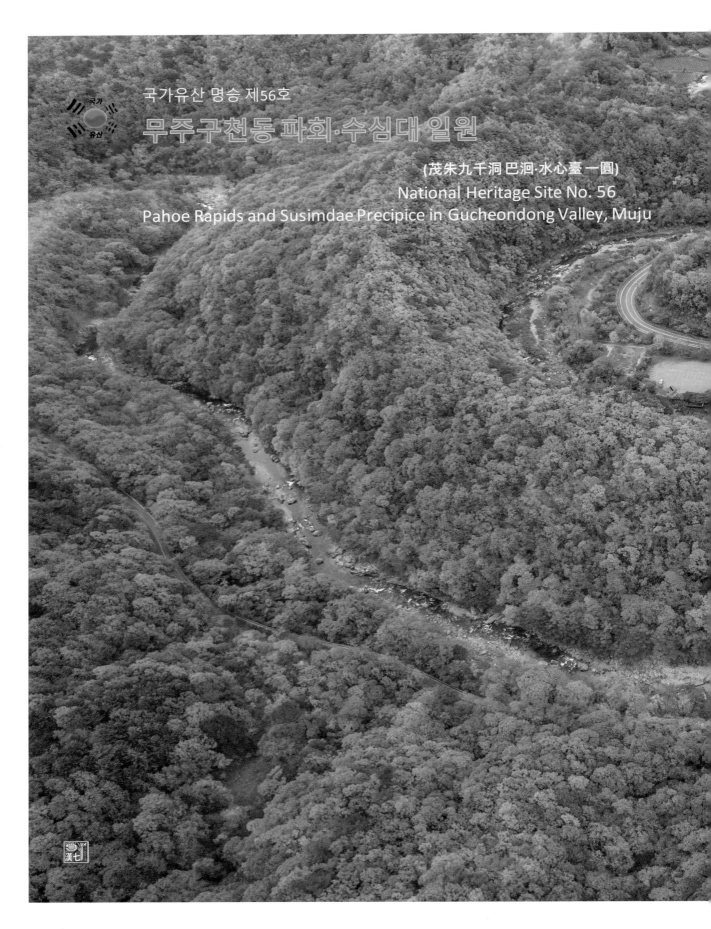

국가유산 명승 제56호

무주구천동 파회·수심대 일원

(茂朱九千洞巴洄·水心臺 一圓)
National Heritage Site No. 56
Pahoe Rapids and Susimdae Precipice in Gucheondong Valley, Muju

국가유산 명승 제56호(National Heritage Site No. 56)

무주구천동 파회 · 수심대 일원 (茂朱九千洞 巴洄· 水心臺 一圓)
Pahoe Rapids and Susimdae Precipice in Gucheondong Valley, Muju

분 류 : 자연유산 / 명승 / 자연경관
면 적 : 53,280㎡
지정(등록)일 : 2009.09.18
소 재 지 : 전북특별자치도 무주군 설천면 심곡리 산13−2번지

구천동의 제11경인 파회(巴洄)는 연재(淵齋) 송병선이 이름 지은 명소로서, 고요한 소(沼)에 잠겼던 맑은 물이 급류를 타고 쏟아지며 부서져 물보라를 일으키다가 기암에 부딪치며 제자리를 맴돌다 기암사이로 흘러들어가는 곳으로 역사·문화적 가치가 뛰어난 곳이다.구천동의 제12경인 수심대(水心臺)는 신라 때 일지대사가 이곳의 흐르는 맑은 물에 비치는 그림자를 보고 도를 깨우친 곳이라 하여 수심대라고 했고, 물이 돌아 나가는 곳이라고 하여 수회(水回)라고 부르기도 하였다.잘생긴 기암괴석이 절벽을 이루며, 병풍처럼 세워져 마치 금강산과 같다고 하여 일명 "소금강" 이라고 하며, 기묘한 절벽이 중첩하여 '금강봉' 이라 하는데 풍경이 아름다운 경승지이다.

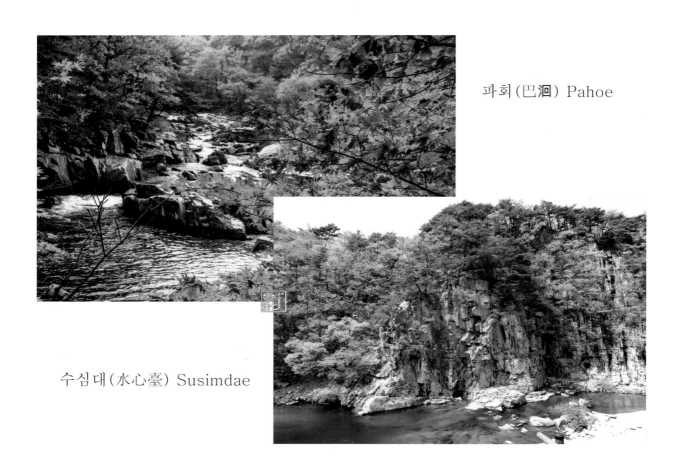

파회(巴洄) Pahoe

수심대(水心臺) Susimdae

파회(巴洄) Pahoe 수심대(水心臺) Susimdae

Pahoe (巴洄), the 11th view of Gucheon-dong, is a famous pla named by Song Byeong-seon (淵齊) and has excellent historical and ultural value as clear water that had been submerged in a tranquil swamp (沼) spills down a torrent, causing a spray, hitting rock formations, and then flowing into the rock formations. Susimdae, the 12th view of Gucheon-dong, was called Susimdae because it was the place where Iljisa saw the shadow reflected in the flowing clear water during the Silla Dynasty, and it was also called because it was the place where the water went out. The handsome strange rocks form a cliff and are erected like a folding screen, so it is called "Saltgang River" because it looks like Geumgangsan Mountain, and it is called "Geumgangbong Peak" due to the overlapping of strange cliffs, and it is a scenic spot with beautiful scenery.

파회 (Pahoe)

무주구천동 33경 중 11경인 파회는 하천이 급하게 방향을 바꾸며 흐른다 하여 붙여진 이름 으로 수심대와 함께 명승 56호로 지정되어 있다. 파회 지역은 1억 년전에 화산 폭발에 의해 만들어진 유문암질 응회암으로 구성되어 있으며, 암석에 발달한 절리가 오랜시간 동안 침식됨 에 따라 현재와 같이 굽어지는 하천이 형성되었다. 파회 앞에는 길가에 커다란 바위가 노송 한 그루를 머리에 이고 있다. 사람들은 언젠가부터 이 바위를 천송암 이라 부르고 있다. 오랜 세월 소나무 와 바위가 하나의 몸처럼 살아가는 천송암은 파회를 수 천년동안 지켜 왔다는 전설이 전해진다.

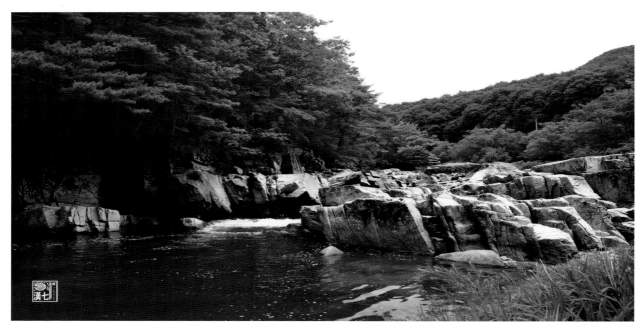

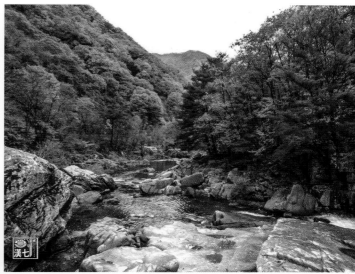

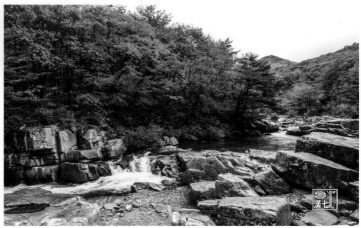

Pahoe, the 11th magnificent view among the 33 magnificent views of the Gucheondong Valley of Muju, is named after the stream that meanders rapidiy with sudden changes of flow and is designated as a scenic spot No. 56 along with Susimdae. Pahoe consists of rhyolitic tuff fromed by a viocanic explosion during the Cretaceous Priod (100Ma). During the cooling of the rhyolitic tuff, vertical joints with north−east and northwest directions developed due to the volume decrea. In the Pahoe area. the stream formed along the two vertical joint. As a result, the stream changed its flow from northeastwards to northw estwards and then again to northwestwards, resulting in an almost vertically curved stream. In front of Pahoe, a laige rock houses an old pine tree on its peak. People have been calling this rock Cheonsongam for as long as anyone cam remember. there is old story which a pine tree has protected Pahe for millenium in Cheonsongam, where in which pine trees and rocks live like on body together as if in on body for many years.

수심대 (Sushimdae)

무주구천동 33경 중 12경인 수심대는 파회와 함께 명승 56호로 지정되어 있다. 신라때 일지 대사가 이곳에서 흐르는 맑은 물을 보고 깨우친바 있다 하여 붙여진 이름이며 맑은 물이 굽이 굽이 흐른다 하여 수회(水回)라고 불리거나 병풍처럼 둘러친 절벽산이 마치 금강산 같다 하여 소금강이라고도 불린다.

이 지역에서는 1억 6백만 년 전 백악기에 화산이 폭발하였고 수심대는 그 당시 화산폭발로 공중에 날아서 흩어진 암편,광물, 화산재,용암이 떨어져 쌓여 만들어진 유문암질 응회암으로 이루어져 있다. 유문암질 응회암의 급격한 냉각에 따른 수축에 의해 암석내에 수평 및 수직 절리가 발달 하였다. 그 이후 절리를 따라 일어난 풍회와 침식에 의해 절벽산과 평평한 바위로 구성된 절경이 형성되었다.

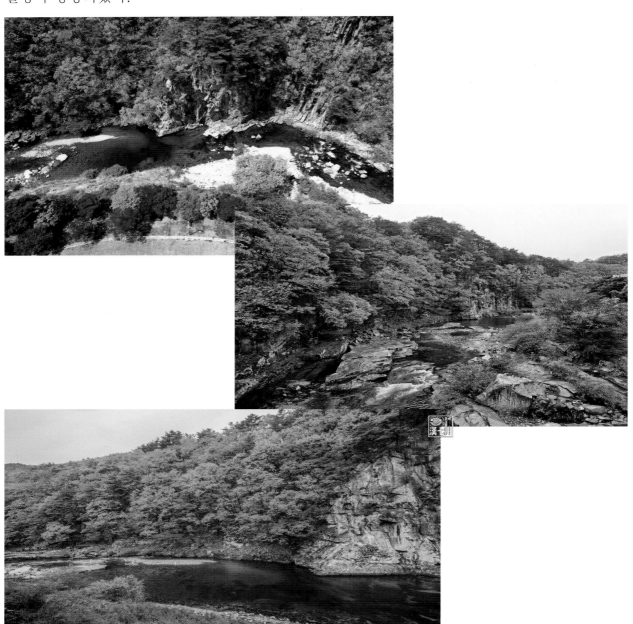

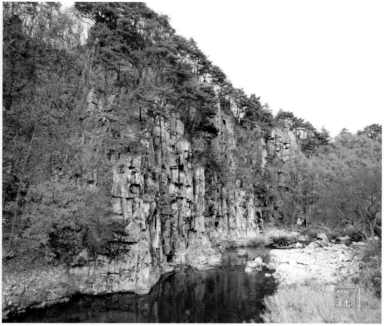

Among the 33 scenic views of Mujugucheon−dong, Susimdae, the 12th scenic view, is designated as Scenic Site No. 56 along with Pahoe. It is said that during the Silla Dynasty, Ilji Daesa was enlightened by seeing the clear water flowing here. It is also called Suhoe (水回) because the clear water flows in a meandering manner, or Sogeumgang because the cliffs surrounding it like a folding screen resemble Geumgangsan.A volcano erupted in this area during the Cretaceous Period 106 million years ago, and Susimdae is made of rhyolite tuff, which was formed when rock fragments, minerals, volcanic ash, and lava that were scattered in the air by the volcanic eruption fell and piled up. Due to the rapid cooling and contraction of the rhyolite tuff, horizontal and vertical joints developed within the rock. After that, the spectacular view consisting of cliffs and flat rocks was formed by wind and erosion along the joints.

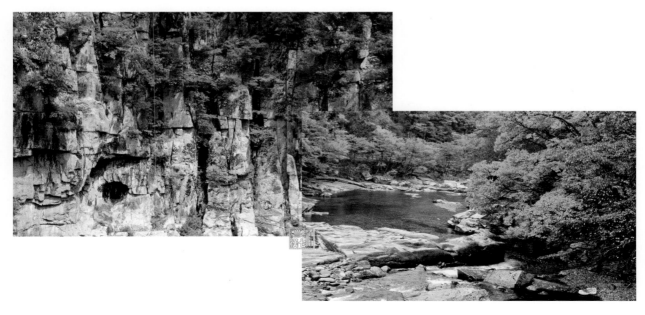

파회와 수심대가 있는 곳은 계류가 큰 S자를 그리며 뱀이지나 가는 모습을 한 사행천(감입 곡류천)에 위치한 명소로 구천동에서도 독특한 지형에 속한다.

The place where the wave and depth are located is a famous place located in a meandering stream (Gam-ip-gok-ryu-cheon) that resembles a snake passing through in a large S shape, and is a unique geographical feature in Gucheon-dong.

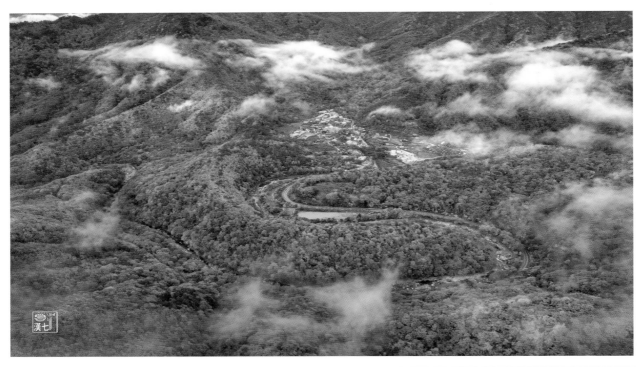

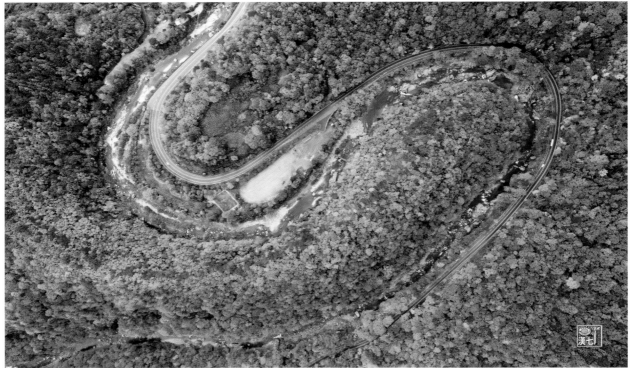

파회는 연재 송병선이 이름 지은 명소로서, 고요한 소에 잠겼던 맑은 물이 급류를 타고 쏟아 지며 부서져 물보라를 일으키다가 기암에 부딪치며 맴돌다 그 사이로 흘러간다는 곳으로 화려한 계류의 움직임을 볼 수 있는 곳이다.

Pahoe is a famous spot named by the serial writer Song Byeong-seon. It is a place where you can see the splendid movement of the stream, where clear water that had been submerged in a quiet pond pours down into rapids, crashes and creates a spray, then swirls around while hitting oddly shaped rocks and flows between them.

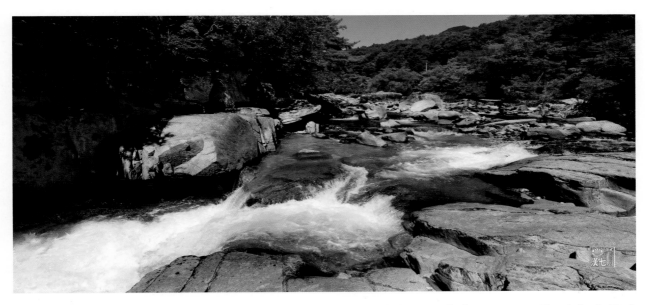

수심대는 신라 때 일지대사가 이곳의 흐르는 맑은 물에 비치는 그림자를 보고 도를 깨우친 곳이라 하여 수심대 라고 했고, 암석이 오랜시간 계류에 침식해 만들어진 수려한 절벽이다. 깊은 가을, 단풍으로 물든 수려한 계곡을 만나본다

Susimdae is said to be the place where Ilji Daesa of the Silla Dynasty attained enlightenment by seeing his shadow reflected in the clear water flowing here. It is a beautiful cliff created by the erosion of rocks by the stream over a long period of time. In deep autumn, you can see a beautiful valley colored in autumn leaves.

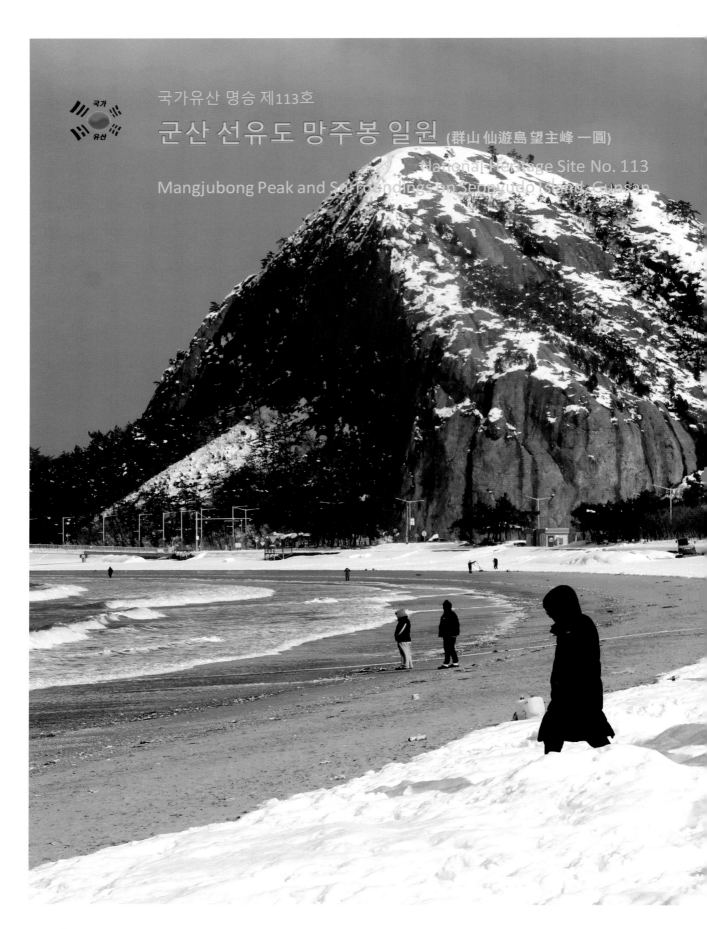

국가유산 명승 제113호

군산 선유도 망주봉 일원 (群山 仙遊島 望主峰 一圓)

National Heritage Site No. 113
Mangjubong Peak and Surroundings on Seonyudo Island, Gunsan

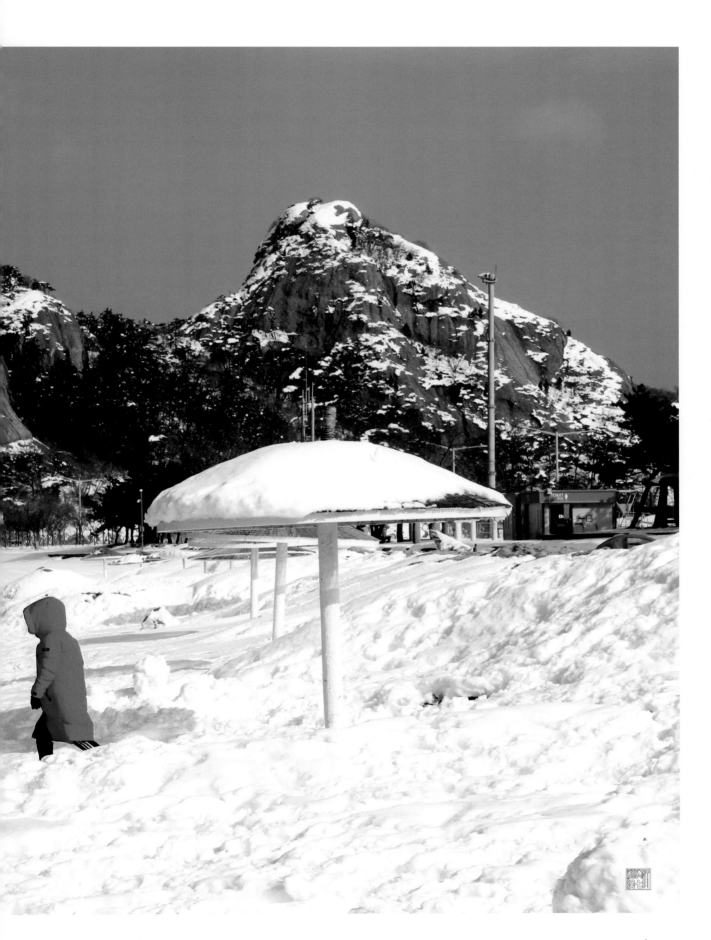

군산 선유도 망주봉 일원 (群山 仙遊島 望主峰 一圓)
Mangjubong Peak and Surroundings on Seonyudo Island, Gunsan

분 류 : 자연유산 / 명승 / 역사문화경관
면 적 : 172,760㎡
지정(등록)일 : 2018.06.04
소 재 지 : 전북특별자치도 군산시 선유도1길 106-4 (옥도면)

군산 앞바다의 총 63개의 크고 작은 섬(유인도 16개, 무인도 47개)을 고군산군도라한다. 군산 선유도 망주봉은 선유도 북쪽에 위치한 두 개의 바위산이다. 봉우리의 높이는 152m이다. 선유 팔경 중 하나이며, 육경을 볼 수 있다. 고군산군도 중 섬의 경치가 가장 아름다워 신선이 놀았다 하여 부르게 된 선유도(舊 군산도)의 망주봉에서 바라본 선유낙조는 하늘과 바다가 모두 붉은 색조로 변하여 서해의 낙조기관(落照奇觀) 중 으뜸으로 저명한 경관을 형성하여 명승적 가치가 높다. 옛날 억울하게 유배된 충신이 북쪽을 바라보며 임금을 그리워했다하여 붙여진 망주봉은 선유 8경 중 6경을 감상할 수 있는 조망점이며, 솔섬에서는 비가 오면 망주봉 정상에서 암벽을 타고 흐르는 폭포의 절경을 바라볼 수 있어 문화재적 보존가치가 높은 곳이다. * 6경 : 망주봉, 선유낙조, 삼도귀범(앞산섬, 주산섬, 장구섬의 세섬이 귀향하는 범선을 닮음), 명사십리(선유도 해수욕장 모래사장), 무산12봉(섬 12개가 중국의 명산을 닮음), 평사낙안 (모래톱이 기러기가 땅에 내려앉은 형상)

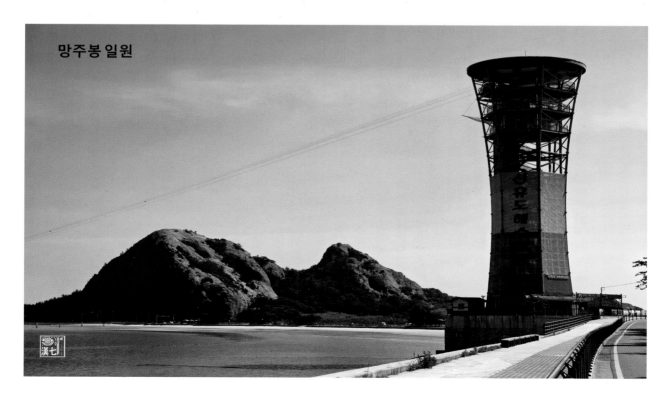

망주봉 일원

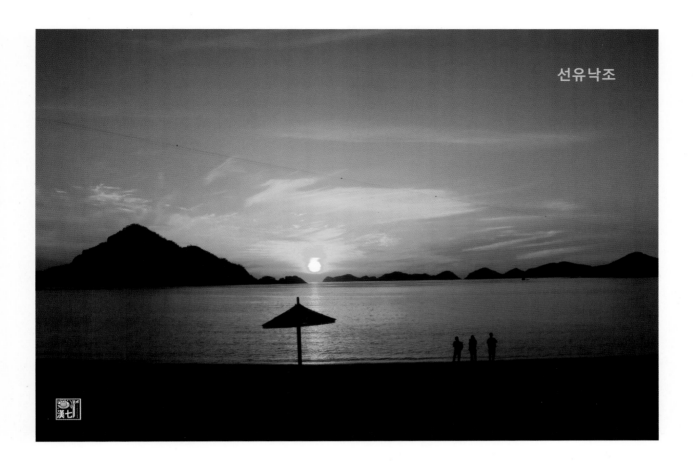

선유낙조

A total of 63 large and small islands (16 inhabited islands, 47 uninhabited islands) in the sea off Gunsan are called the Gogunsan Archipelago. Mangjubong Peak on Seonyudo Island in Gunsan are two rocky mountains located on the north side of Seonyudo Island. The height of the peak is 152m. It is one of the Eight Scenic Views of Seonyu, and you can see six scenic views. The sunset in Seonyu seen from Mangjubong Peak on Seonyudo (formerly Gunsando), which is said to have been called the place where immortals played because the scenery of the island in the Gogunsan Archipelago is the most beautiful, both the sky and the sea turn a red hue, forming a famous landscape that is the best among the sunset sights in the West Sea, and has high scenic value. Mangjubong Peak, named after a loyal subject who was unjustly exiled in the past who looked north and missed the king, is a viewpoint where you can enjoy 6 of the 8 scenic views of Seonyu. On Solseom Island, when it rains, you can see the spectacular waterfall flowing down the rock face from the peak of Mangjubong Peak, making it a place with high cultural preservation value.
* 6 scenic views: Mangjubong Peak, Seonyu Sunset, Samdogwibeom (the three islands of Apsan Island, Jusan Island, and Janggu Island resemble sailing ships returning home), Myeongsa Shipli (Seonyudo Beach), Musan 12 Peaks (12 islands resemble famous mountains in China), Pyeongsa Nakan (sandbank shaped like a goose landing on the ground)

군산 선유도 망주봉 문화유적

군산 선유도 망주봉 문화유적 금강과 만경강, 동진강 물줄기가 한데 모이는 고군산군도는 선사시대부터 줄곧 동북아 해양문물교류의 허브였다. 기원전 202년 제나라 전횡(田横)이 군산 어청도로 망명해 온 뒤 백제가 남조(南朝)와 일본(日本), 후백제가 오월(吳越), 고려가 남송(南宋)과 국제교류가 왕성할 때 최대의 기항지로 번영을 누렸다. 1123년 송나라 휘종(徽宗)이 고려에 파견한 국신사(國信使)에 대한 국가 차원의 영접행사를 주관하기 위해 김부식(金富軾)이 선유도를 방문했다. 새만금 속 선유도 망주봉 주변에는 왕이 임시로 머물던 숭산행궁(崧山行宮)과 사신을 맞이하던 군산정(群山亭), 바다신에게 해양제사를 드리던 오룡묘(五龍廟), 자복사(資福寺), 객관(客館)이 있었다. 우리나라에서 바다를 무대로 한 해양문화와 내륙수로를 통한 내륙문화가 가장 잘 응축된 곳이다. 여태까지는 큰 주목을 받지 못하다가 세계 최장의 새만금방조제가 개통되면서 전국적인 명소로 떠오르고 있다.

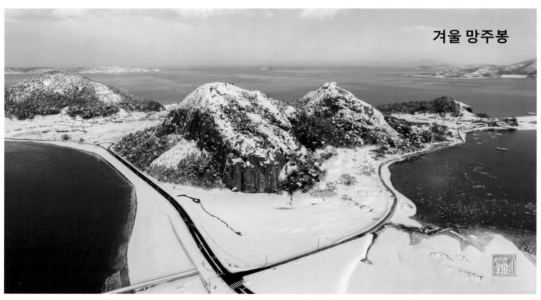

겨울 망주봉

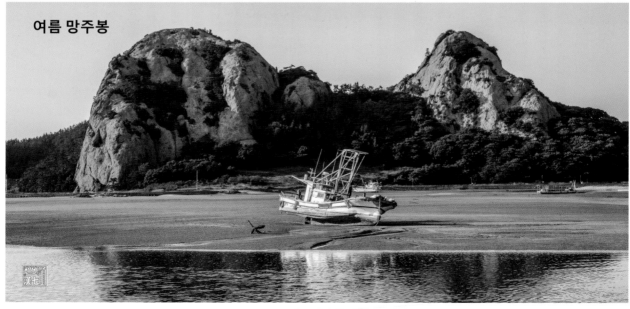

여름 망주봉

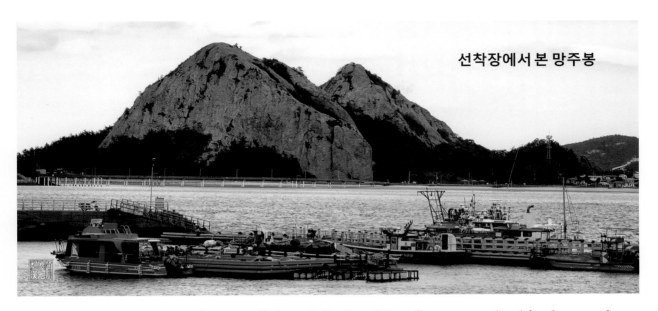

선착장에서 본 망주봉

Gunsan Seonyudo Mangjubong Cultural Relics The Gogunsan Archipelago, where the Geumgang, Mangyeong, and Dongjin rivers come together, has been a hub of maritime cultural exchange in Northeast Asia ever since prehistoric times. After Jeon Heung of the Qi Dynasty fled to Eocheong Island in Gunsan in 202 BC, Baekje enjoyed prosperity as the largest port of call when international exchanges were flourishing with the Southern Dynasty and Japan, Later Baekje with May, and Goryeo with the Southern Song. In 1123, Kim Bu-sik visited Seonyudo to host a national-level reception ceremony for the national envoy dispatched to Goryeo by Huizong of the Song Dynasty. Around Mangjubong Peak on Seonyudo in Saemangeum, there were Seongsan Temporary Palace, where the king temporarily stayed, Gunsanjeong Pavilion, where envoys were received, Oryongmyo Shrine, Jaboksa Temple, and a guesthouse where marine sacrifices were performed to the sea god. In Korea, it is the place where maritime culture based on the sea and inland culture through inland waterways are best condensed. It has not received much attention until now, but with the opening of the world's longest Saemangeum seawall, it is emerging as a national attraction.

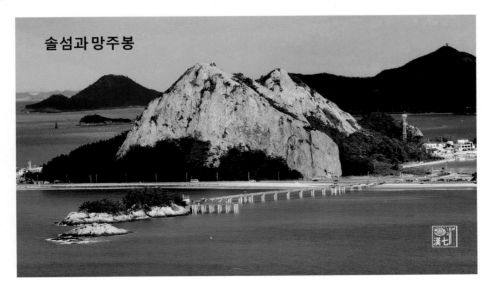

솔섬과 망주봉

오룡묘 (五龍廟) Five Dragons Tomb

군산시 향토문화유산 제19호

소재지 : 군산시 옥도면 선유도리 망주봉

고려 인종 1년(1123) 송나라 사신 서긍이 기록한 "선화봉사"에 기록되어 있는 요룡묘는 두 채의 작은 당집이 지붕을 맞대고 남쪽을 바라보고 있으며 섬 주민들은 앞의 당집을 오룡묘 혹은 아랫당이라고 부르고 뒷쪽의 당집은 윗당이라고 부르고 있다.

인근 섬의 당집들이 고기잡이의 풍어와 뱃사람들의 안전만을 기원하는 곳이었다면 이곳 오룡묘는 풍어보다는 먼 외국으로의 뱃길에 안전과 무역에서의 성공을 기원하는 곳이었다.

그 이유는 선유도가 백제와 후백제 고려에 이르기까지, 서해안에서 출발한 외교 및 무역선들이 꼭 거쳐가는 항구였으며, 조선시대에는 호남 경남지역의 세금인 쌀을 싣고 나르는 조운선의 경유지였기 때문이다.

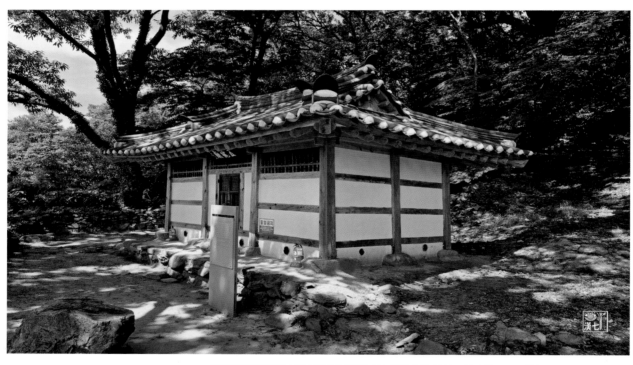

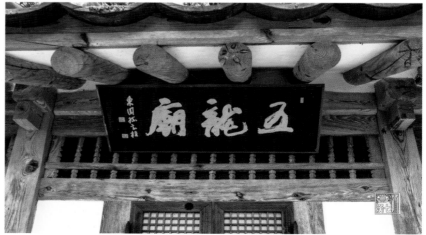

오룡묘
Five Dragons Tomb

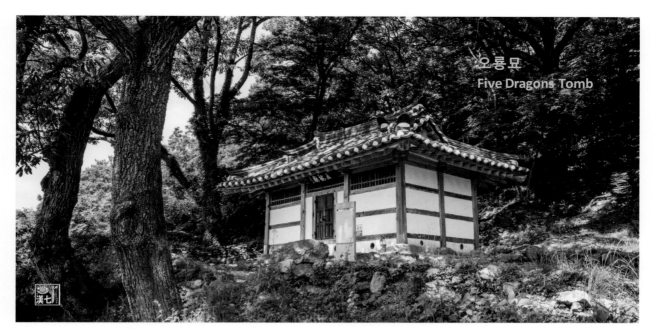

오룡묘
Five Dragons Tomb

Oryongmyo (Five Dragons Temple)

Gunsan City Local Cultural Heritage No. 19
Location: Mangjubong, Seonyudori, Okdo-myeon, Gunsan-si

Yoryongmyo, as recorded in "Seonhwabongsa" written by Seogeung, an envoy to the Song Dynasty in the first year of Kingjong's reign in Goryeo (1123), consists of two small shrines facing south with their roofs facing each other. The islanders call the shrine in front Oryongmyo or Lower shrine. The house at the back is called Widang.

If the temples on nearby islands were a place to pray only for big catches and the safety of sailors, Oryongmyo here is a place to pray for big catches rather than big catches.It was a place to pray for safety on the sea journey to distant foreign countries and success in trade. The reason is that Seonyudo is a must-pass for diplomatic and trade ships departing from the west coast all the way to Baekje, Post-Baekje, and Goryeo.This is because it was a port, and during the Joseon Dynasty, it was a transit point for ships carrying rice, which was a tax for the Honam and Gyeongnam regions.

오룡묘의 임씨할머니당
(군산시 향토문화유산)

6경 : 망주봉, 선유낙조, 삼도귀범(앞산섬, 주산섬, 장구섬의 세섬이 귀향하는 범선을 닮음), 명사십리(선유도 해수욕장 모래사장), 무산12봉(섬 12개가 중국의 명산을 닮음), 평사낙안(모래톱이 기러기가 땅에 내려앉은 형상)

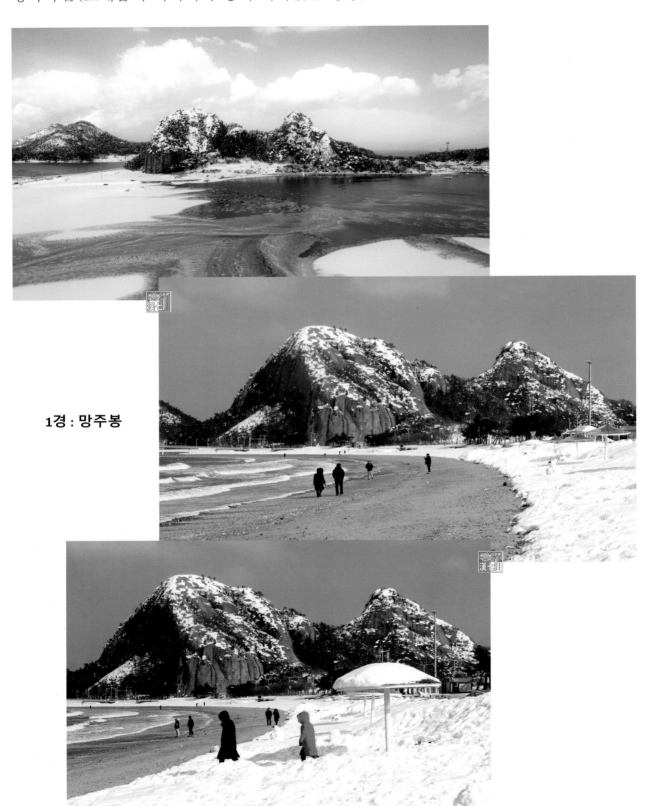

1경 : 망주봉

6 scenic views: Mangjubong Peak, Seonyu Sunset, Samdogwibeom (the three islands of Apsan Island, Jusan Island, and Janggu Island resemble sailing ships returning home), Myeongsa Shipli (Seonyudo Beach), Musan 12 Peaks (12 islands resemble famous mountains in China), Pyeongsa Nakan (sandbank shaped like a goose landing on the ground)

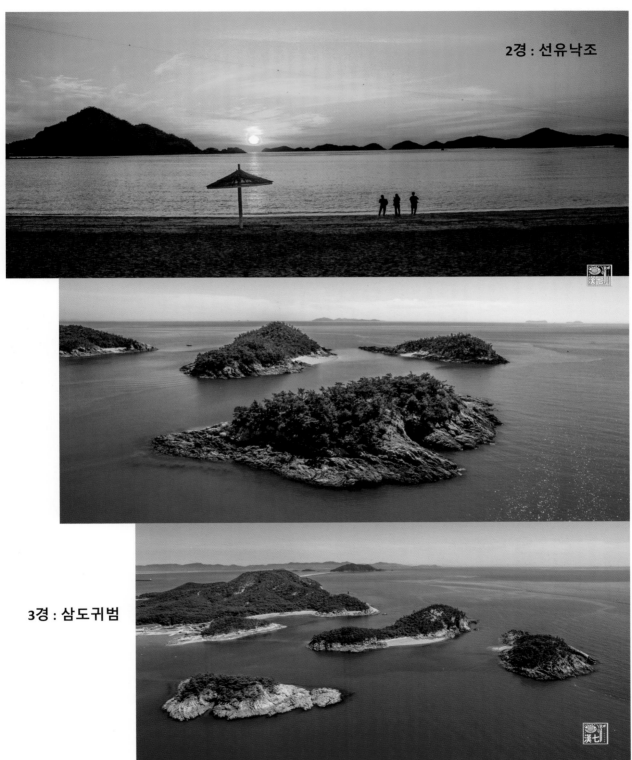

2경 : 선유낙조

3경 : 삼도귀범

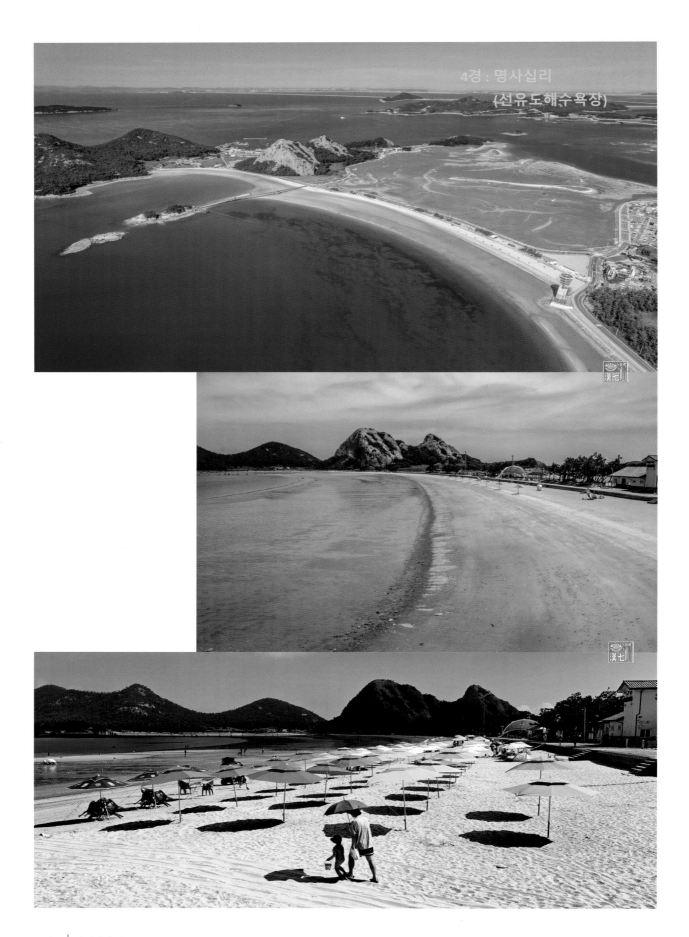

4경 : 명사십리
(선유도해수욕장)

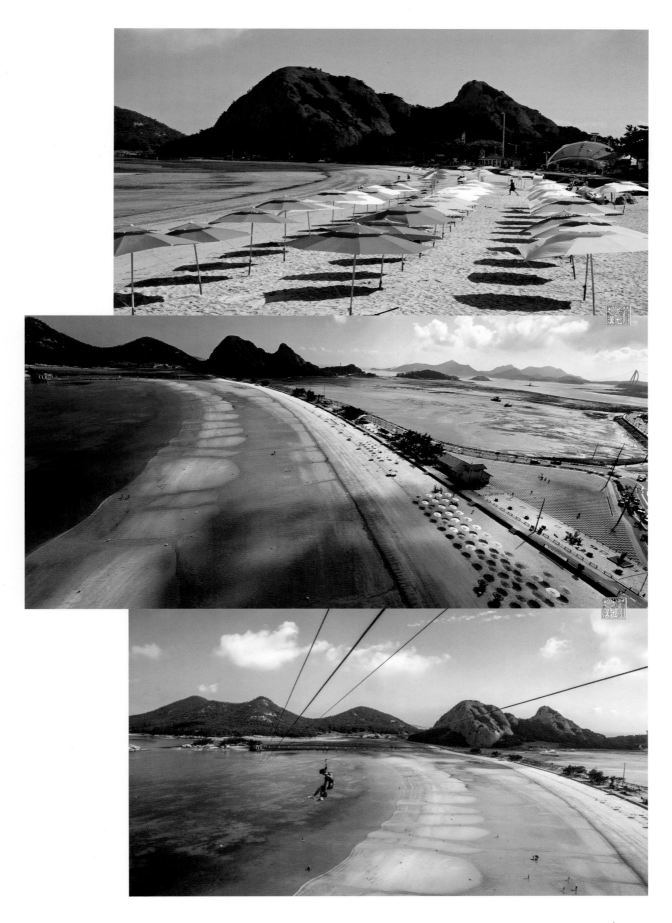

5경 : 무산12봉

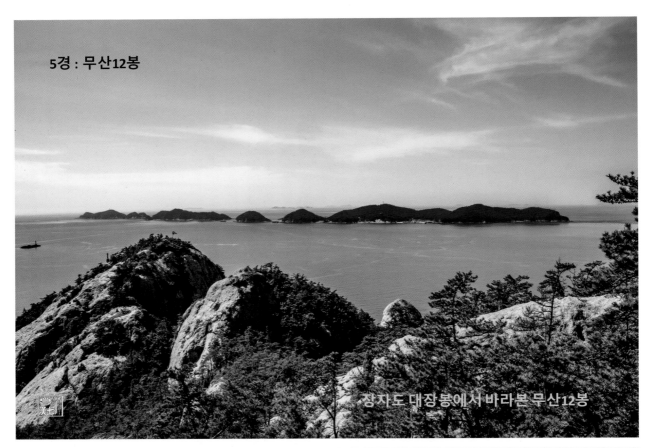

장자도 대장봉에서 바라본 무산12봉

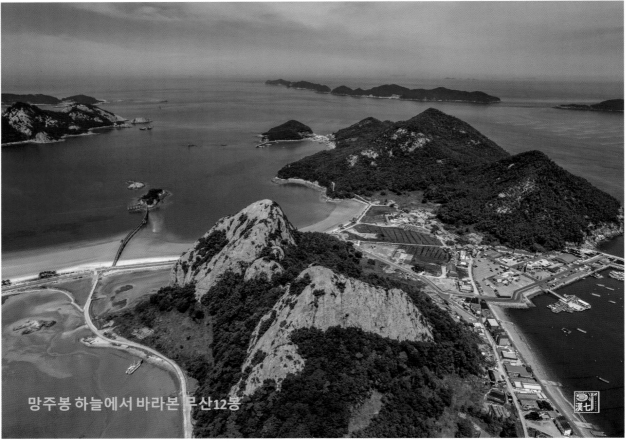

망주봉 하늘에서 바라본 무산12봉

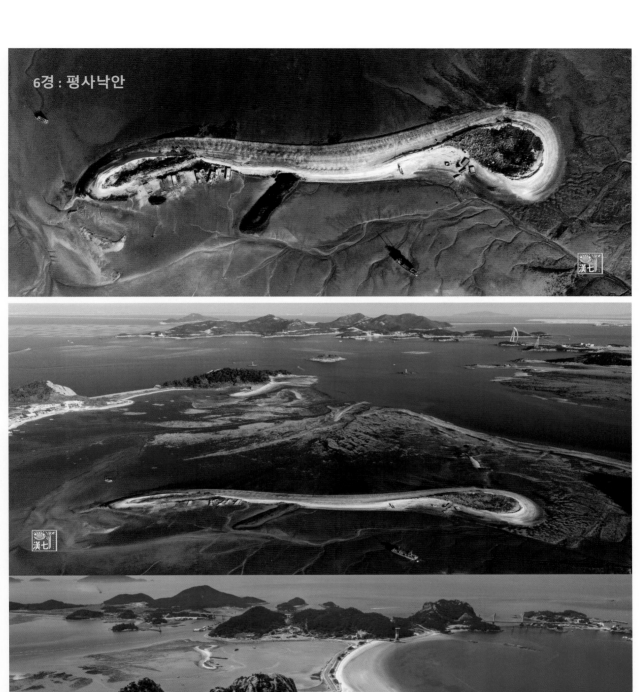

6경 : 평사낙안

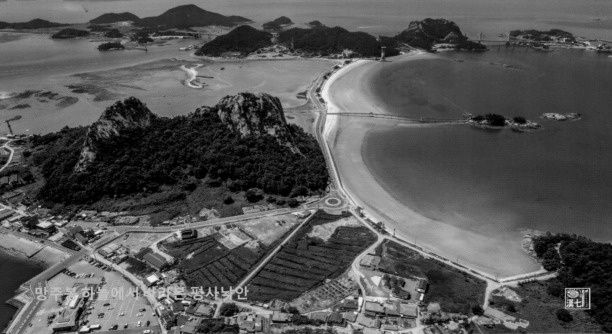

망주봉 하늘에서 바라본 평사낙안

선유도 명사십리 해수욕장을 도보로 갈 수 있고, 선유도와 연결된 장자도, 대장도, 무녀도 등의
섬도 배를 타지 않고 자동차로 갈 수 있습니다.
You can walk to Seonyudo Myeongsa Ship-ri Beach, and you can also go to the islands
connected to Seonyudo, such as Jangjado, Daejangdo, and Munyeodo, by car without
taking a boat.

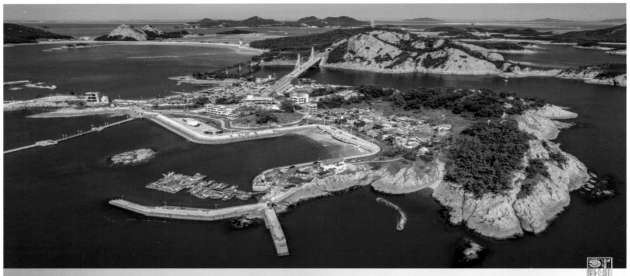

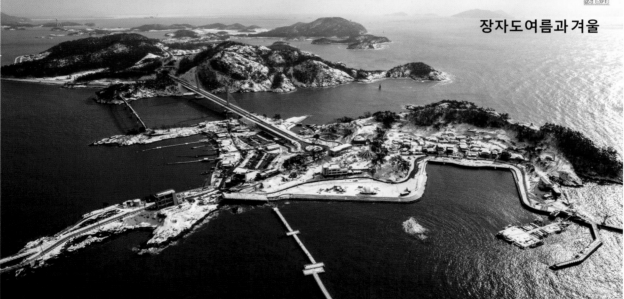

장자도여름과겨울

장자도대장봉에서
천년의숨결 이한칠 저자

군산 장자 할매바위 (Gunsan Jangja Halmaebawi Rock)

할매바위는 약 9천만년 전의 화산활동으로 만들어진 암석으로 구성되어있다. 할매바위는 장자 할머니와 할아버지의 슬픈 전설이 깃든 바위로서, 할매바위를 보면서 사랑을 약속하면 이루어 지고, 배반하면 돌이 된다는 전설이 전해지고 있다.

장자 할머니는 글공부에만 전념할 수 있도록 장자 할아버지의 뒷바라지에 전력을 다했고 그 덕에 장자 할아버지는 과거에 급제해 집으로 돌아오게 되었다. 장자 할머니가 밥상을 들고 마중을 나가던 중 장자 할아버지 뒤에 있는 역졸을 소첩으로 오해해 몸을 돌려 버리고 서운한 마음에 바위로 변했버렸다는 전설이 내려오고 있다. 그 후 이 바위는 섬을 지키는 수호신이자

사랑을 약속하는 메신저가 되었다.

장자 할매바위가 위치한 대장도의 북동쪽에 있는 작은 바위섬에는 세계적으로 희귀새인 천연기념물 제326 호 검은머리물떼새와 가마우지 서식처가 있다. 또한 주변에는 고군산도 및 국립 신시도자연휴양림이 위치하여 관광객들의 방문이 끊이지 않고 있다.

할매바위

Halmaebawi Rock is composed of rock made from volcanic activity about 90milliion years ago. Halmaebawi Rock is a rock with sad legens og Jangja's grandmother and grandfather, and it is said that it is made when you promise love while looking at Halmaebawi Rock, and if you betray it, it becomes a stone. The grandmother did her best to take care of the husband so that he could concentrate only on studying, which led him to return home after passing the examination. There is a legend that while Jangja grandmother was picking up the rice table to meet her husband, she misunderstood woman servant as a concubine, and then she truned into a rock in disappiontment. After that, the rock became the guardian deity of the island and a messenger promising love. On the small rocky island in the northeast of Daejangdo island, where Jangja Halmaebawi Rock is located, there are natural mounments No. 326, which are rare birds in the world, and the habitet of cormorants. In addition, Gougnsan island and the National Sinsido Natual Recreation Forest are located nearby, and tourists continue to visit.

국가유산 명승 제116호

부안 직소폭포 일원 (扶安 直沼瀑布 一圓)

National Heritage Site No. 116
Jikso falls and surroundings, Buan

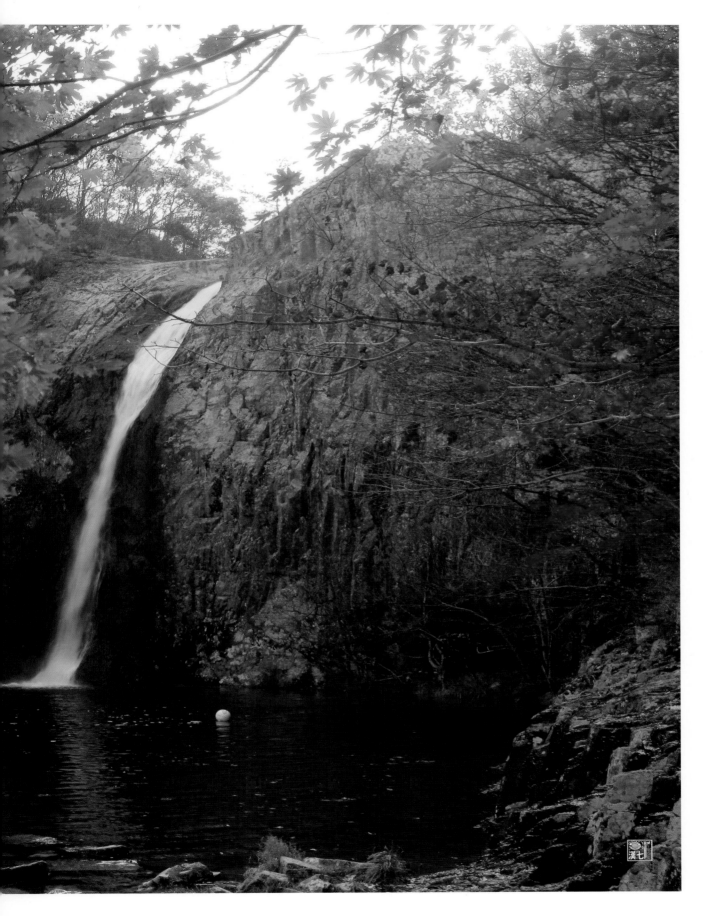

국가유산 명승 제116호(National Heritage Site No. 116)

부안 직소폭포 일원 (扶安 直沼瀑布 一圓)
Jikso falls and surroundings, Buan

분 류 : 자연유산 / 명승 / 자연경관 / 지형지질경관
면 적 : 240,730㎡
지정(등록)일 : 2020.04.20
소 재 지 : 전북특별자치도 부안군 변산면 중계리 산 95-1

직소폭포는 폭포 아래의 둥근 못에 곧바로 물줄기가 떨어진다고 하여 붙여진 이름이다.
이 폭포는 변산반도의 내변산 중심에 있는데, 변산반도에 있는 폭포중 규모가 가장 크다. 실상
용추라고 불리는 폭포 아래의 소(沼)를 시작으로 분옥담, 선녀탕이 등이 이어지고 있다.
약 30m의 높이로 변산8경 중에서도 1경으로 꼽히며, 내륙의 소금강이라고 불릴 정도로 경치가
뛰어나다. 이처럼 경관이 좋아 조선 후기의 화가 표암 강세황이 그린 우금암도와 순국지사 송병
선이 쓴 "변산기" 등 많은 화가와 문인들이 그림과 글을 통하여 직소폭포와 관련된 작품을 남겼
다. 또한 폭포 아래 있는소(沼)는 용이 살고 있다고 하여 용소라고 불렀는데, 가뭄이 들면 현감
이 이곳에서 기우제를 지냈다고 한다.
직소폭포에서는 용암이 급격하게 식으면서 형성된 기둥 모양의 주상절리와 침식작용에 의해 생
긴 항아리 모양의 구멍인 포트홀을 관찰할 수 있다. 직소폭포 일원은 역사 문화적 가치와 더불
어 지질학적, 생물학적 가치가 뛰어나 명승으로 지정하여 보호하고 있다.
*변산8경(邊山八景) : 전라북도 부안군 변산반도에 흩어져 있는 8개의 경승. 웅연조대 (雄淵
釣臺), 직소폭포(直沼瀑布), 소사모종(蘇寺暮鐘), 월명무애(月明霧靄), 채석범주 (採石帆柱),
지포신경(止浦神景), 개암고적(開巖古跡), 서해낙조(西海落照)를 가리킴.

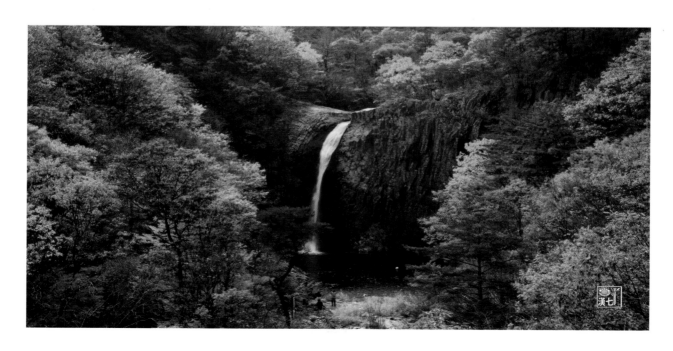

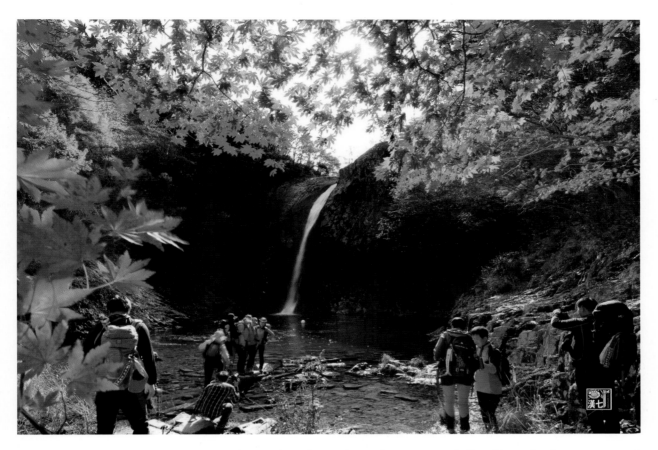

The name Jikso Falls comes from the fact that the water falls directly into a round pond below the waterfall. This waterfall is located in the center of Naebyeonsan in the Byeonsan Peninsula, and is the largest waterfall on the peninsula. Starting with the swamp below the waterfall called Silsang Yongchu, it continues with Bunokdam and Seonnyeotang. With a height of about 30m, it is considered one of the eight scenic views of Byeonsan, and its scenery is so beautiful that it is called the inland Sogeumgang. Because of its beautiful scenery, many painters and writers have left behind works related to Jikso Falls through paintings and writings, such as the Ugeumamdo painted by Pyoam Kang Se-hwang, a painter from the late Joseon Dynasty, and the "Byeonsangi" written by Song Byeong-seon, a martyr. In addition, the swamp below the waterfall was called Yongso because it was said that a dragon lived there, and it is said that when there was a drought, the county magistrate held a rain-making ritual here. At Jikso Falls, you can observe the columnar joints formed when the lava cooled rapidly, and the potholes, which are jar-shaped holes created by erosion. The area around Jikso Falls is protected as a place of scenic beauty due to its outstanding geological and biological value, as well as its historical and cultural value. *Byeonsan 8 Scenic Views: Eight scenic views scattered across the Byeonsan Peninsula in Buan-gun, Jeollabuk-do. Refers to Ungyeonjodae (雄淵釣臺), Jikso Falls (直沼瀑布), Sosa Mojong (蘇寺暮鐘), Wolmyeong Muae (月明霧靄), Chaeseok Beomju (採石帆柱), Jipo Singyeong (止浦神景), Gaeam Historic Site (開岩古跡), and Seohae Sunset (西海落照).

직소폭포의 웅장한 모습과 여러 못을 거치며 흐르는 맑은 계곡물 등 풍광이 아름다워 예부터 즐겨 찾는 경승지임. 폭포 및 그 주변이 화산암에서 생겨난 주상절리와 침식지형 등으로 구성 되어 지질학적 가치가 높으며, 자연환경 또한 잘 지켜져 있음.강세황(姜世晃, 1713~1791)의 우금암도(禹金巖圖)와 송병선(宋秉璿, 1836~1905)의 "변산기 (邊山記)"등 많은 시객과 문인들이 글과 그림을 통하여 직소폭포 일원의 경관을 즐겨왔고, 가뭄에 실상용추(實相龍湫)에서 기우제를 지내는 등 역사·문화적 가치 또한 높음.

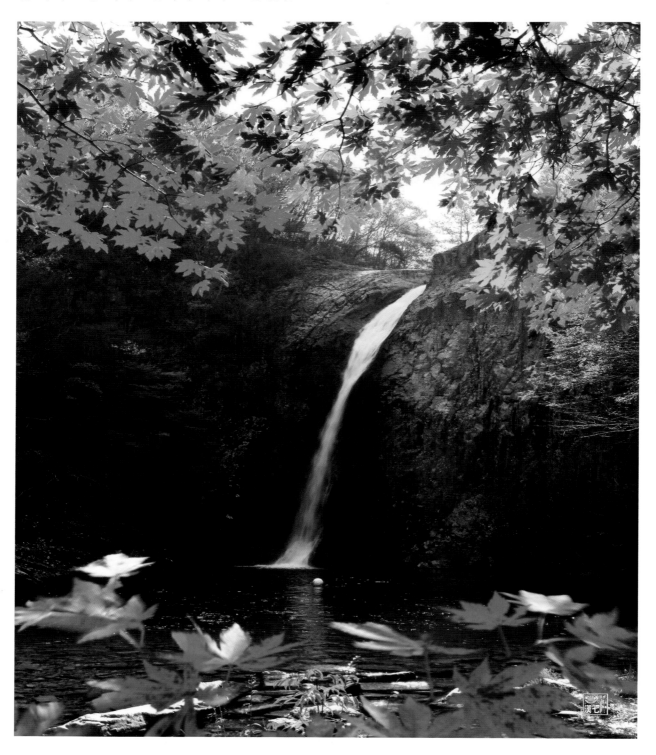

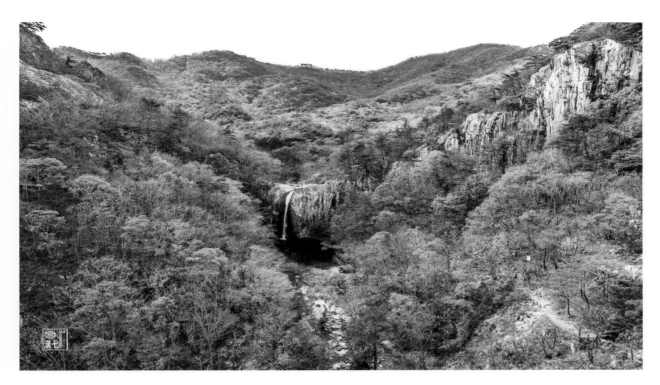

It has been a popular scenic spot since ancient times due to its beautiful scenery, including the majestic appearance of Jikso Falls and the clear valley water flowing through several ponds. The waterfall and its surroundings have high geological value as they are composed of columnar joints and eroded landforms created from volcanic rocks, and the natural environment is also well preserved. Many poets and writers, such as Kang Se-hwang (姜世晃, 1713-1791)'s Ugeumamdo (禹金巖圖) and Song Byeong-seon (宋秉璿, 1836-1905)'s "Byeonsangi (邊山記)" I have enjoyed the scenery of the Jigsopokpo Falls through writing and drawings, and held a rain ritual at Silsangyongchu during a drought, showing its historical and cultural value.Also high.

직소폭포는 채석강과 함께 변산반도국립공원을 대표하는 절경으로 폭포높이는 약 30m에 이른다. 육중한 암벽단애(岩壁斷崖) 사이로 하얀 포말을 일으키며 쉴새없이 쏟아지는 물이 그 깊이를 헤아리기 어려울 만큼 깊고 둥근 소(沼)를 이룬다. 이 소(沼)를 실상용추(實相龍湫)라고 하며, 이 물은 다시 제2, 제3의 폭포를 이루며 분옥담, 선녀탕 등의 경관을 이루는데, 이를 봉래구곡(蓬萊九曲)이라 한다. 이곳에서 흐르는 물은 다시 백천계류로 이어져 뛰어난 산수미를 만든다.

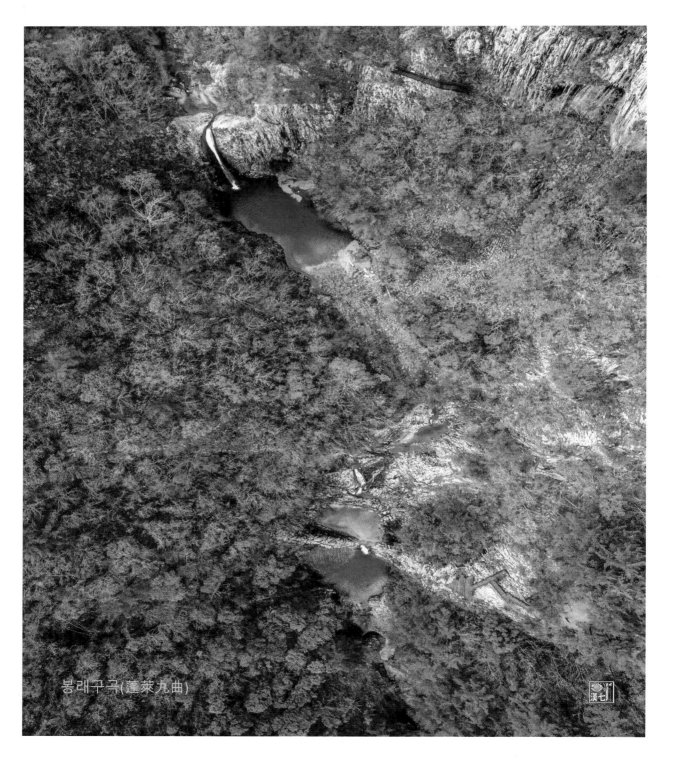

봉래구곡(蓬萊九曲)

백천계류

Jikso Pokpo (Falls)

Jikso Pokpo and Chaeseokgang are some of the most beautiful sceneries representing Byeonsanbando National Park. The falls is thirty meters high. Between the sturdy rock cilffs, water flows down to create white foams and from a round pool whose depth is unable to measure. After the water passea through this pool called Silsangyongchu, it flows to Bunokdam and Seonnyeotang through the second and third falls.

This magnificent scenery is called the Bongnaegugok and the water flows to the Baekcheon stream.

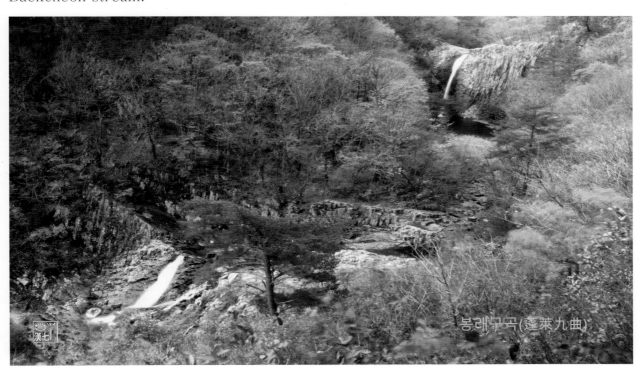

봉래구곡(蓬萊九曲)

국가유산 명승 제122호

완주 위봉폭포 일원 (完州 威鳳瀑布 一圓)

National Heritage Site No. 122
Wanju Wibong Falls area

국가유산 명승 제122호(National Heritage Site No. 122)

완주 위봉폭포 일원 (完州 威鳳瀑布 一圓)
Wanju Wibong Falls area

분 류 : 자연유산 / 명승 / 자연경관 / 지형지질경관
면 적 : 109,341㎡
지정(등록)일 : 2021.06.09
소 재 지 : 전북특별자치도 완주군

폭포를 중심으로 주변 산세와 계류, 주변 식생이 어울려져 경관이 수려하며, 바라보는 경관 대상으로서 미적 가치와 문화경관적 측면에서 위봉폭포를 경영·향유한 선인들의 삶과 정신을 이해할 수 있는 곳으로 역사문화적 가치가 높음

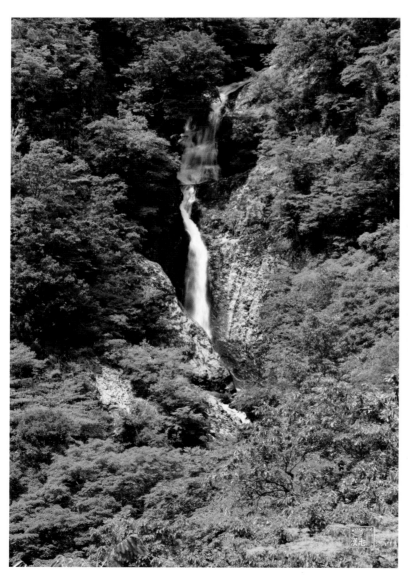

The scenery is beautiful with the surrounding mountains, streams, and surrounding vegetation centered around the waterfall,
and as a scenic object, it is a place where you can understand the lives and spirit of the ancestors who managed and enjoyed Wibong Falls in terms of its aesthetic value and cultural landscape. High cultural value

위봉폭포는 위봉산성의 동문쪽에 위치한 60m, 2단 폭포로 주변의 기암괴석과 울창한 숲, 깊은 계곡의 경치가 빼어나 완산 9경 중 하나이고 주변에 위봉산, 위봉산성,위봉사 등이 있다.
우리나라 판소리 8대 명창 가운데 한사람인 정조와 순조때 활약한 권삼득 선생이 득음하기 위하여 수련했던 장소로 역사적, 문화적 가치가 높다.

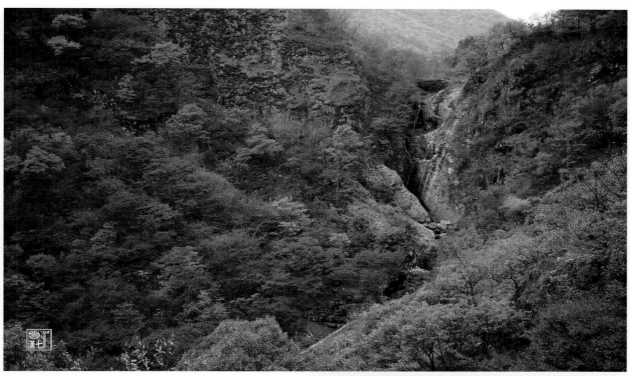

Wibong Falls is a 60-meter, two-tier waterfall located on the east side of Wibongsanseong Fortress, with outstanding views of strange rocks, dense forests, and deep valleys It is one of the nine scenic views of Wansan Mountain, and there are Wibongsan Mountain, Wibongsanseong Fortress, and Wibongsa Temple nearby. It is a place where Jeongjo, one of the eight famous pansori singers in Korea, and Kwon Sam-deuk, who was active during the Sunjo period, trained to gain music It is of high historical and cultural value.

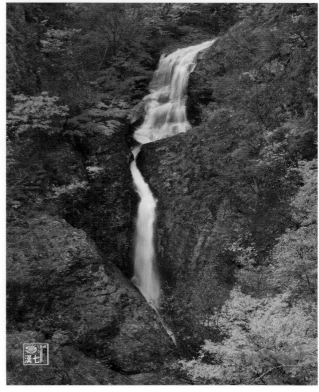

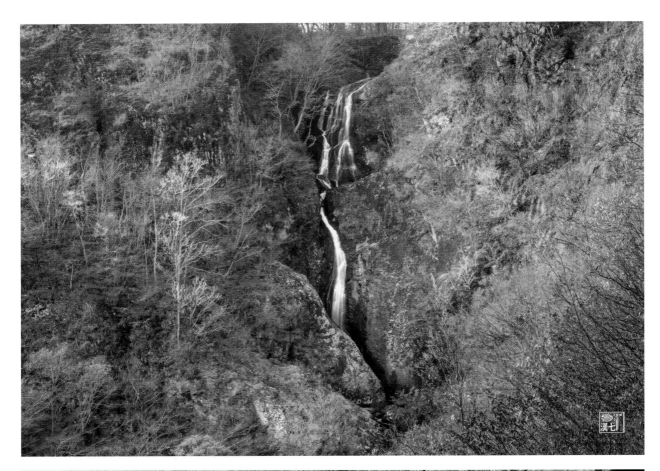

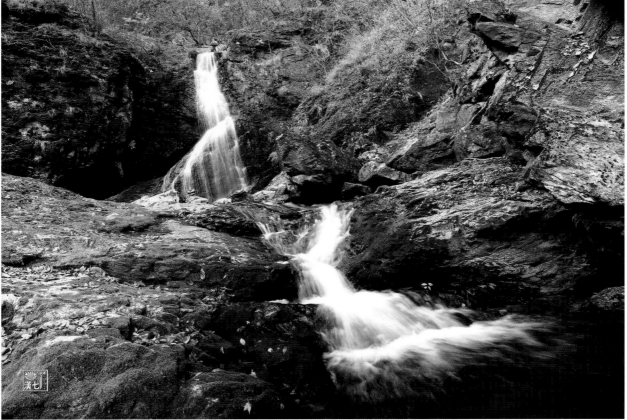

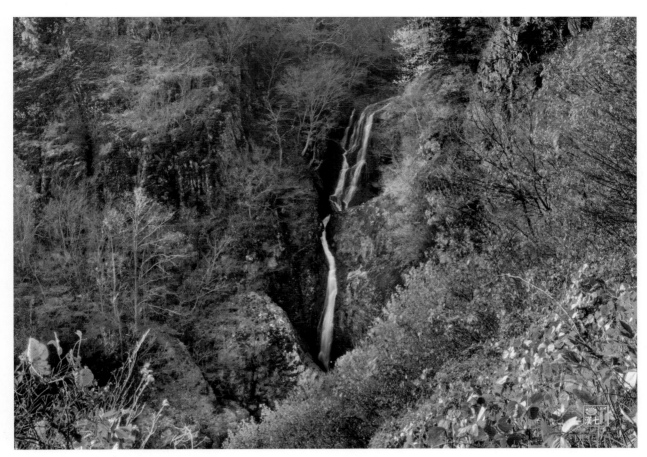

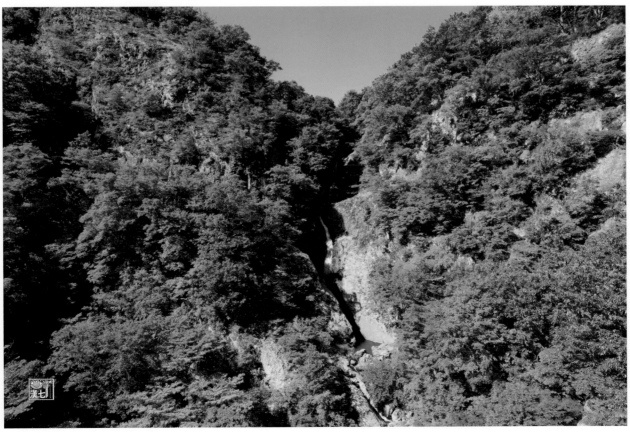

위봉폭포 위쪽 풍경

위봉폭포 위쪽 마을과 위봉사 풍경

위봉폭포 주위 도로풍경

위봉폭포 아래쪽 마을과 멀리에 보이는 동상호 풍경

위봉산성

위봉산성은 조선시대에 변란을 대비하여 주민들을 대피 시켜 보호할 목적으로 험준한 지형을 이용하여 숙종 원년(1675)~숙종 8년(1682)에 쌓은 포곡식 산성입니다.

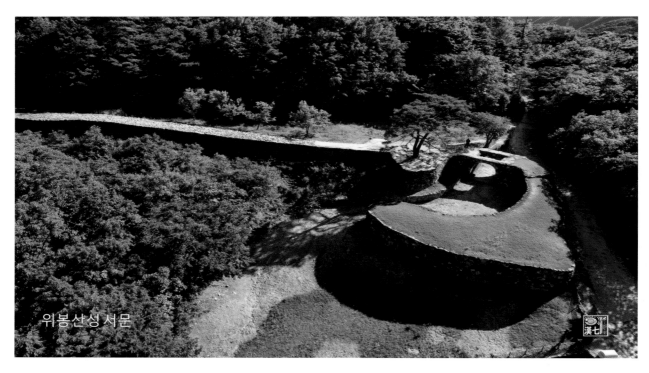

위봉산성 서문

Wibongsanseong Fortress

Wibongsanseong Fortress is a valley-type mountain fortress built between the first year of King Sukjong's reign (1675) and the eighth year of King Sukjong's reign (1682) to protect residents by taking advantage of the rugged terrain in preparation for a rebellion during the Joseon Dynasty.

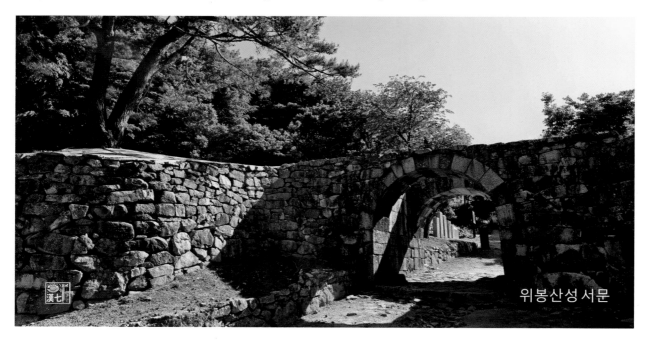

위봉산성 서문

위봉산성은 숙종 원년(1676)부터 숙종 8년(1682) 사이에 쌓았고 순조 8년(1808)에 고쳐 지었다. 돌로 쌓응 대규모의 산성으로 둘레는 약 8.6Km, shvdlsms 1.8~2.6m에 달한다. 산성은 보통 변란에 대비하기 위해 만들어진 군사 시설이다. 그러나 위봉산성에는 이외에도 유사시에 전주 경기전 (사적 제339호)에 모신 태조 이성계의 어진(御眞)과 전주 이씨의 시조인 이한공의 위패를 옮겨서 보호하려는 목적도 있었다. 이를 위해 산성 안에 행궁을 함께 만들었으며 이외에도 위봉사, 내성장, 장대, 위봉진, 장교청, 군기고 등도 설치하였다. 실제로 전주가 동학 농민군에게 함락되자 태조 어진과 위패를 이곳에 모셔 왔다. 하지만 행궁을 지은 지가 오래되어 어진과 위패를 행궁에 모시기에는 마땅치 않아 일시적으로 위봉사 대웅전에 모셨다고 한다.

위봉산성 서문과 마을

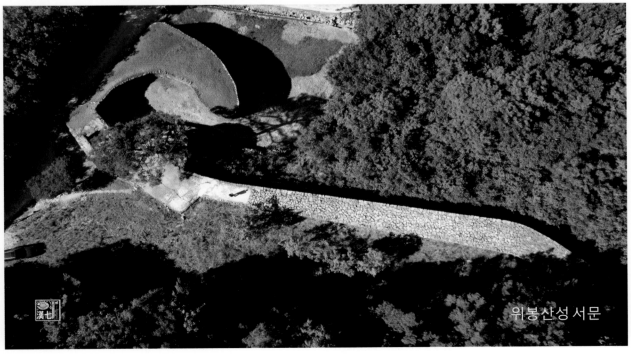

위봉산성 서문

Wibongsanseong was built between the first year of King Sukjong's reign (1676) and the eighth year of King Sukjong's reign (1682) and was rebuilt in the eighth year of King Sunjo's reign (1808).It is a large-scale mountain fortress built with stones, with a circumference of approximately 8.6 km and a height of 1.8 to 2.6 m.A mountain fortress is usually a military facility built to prepare for war. However, Wibongsanseong also had the purpose of moving and protecting the portrait of King Taejo Lee Seong-gye, enshrined in Jeonju Gyeonggijeon (Historic Site No. 339), and the ancestral tablet of Lee Han-gong, the founder of the Jeonju Lee clan, in case of emergency. For this purpose, a temporary palace was built inside the fortress,and Wibongsa, Naeseongjang, Jangdae, Wibongjin, Janggyocheong, and Gungigo were also installed.In fact, when Jeonju fell to the Donghak Peasant Army, the portrait and ancestral tablet of King Taejo were brought here. However, since the temporary palace was built a long time ago, it is said that the portraits and ancestral tablets were temporarily placed in the Daeungjeon of Wibongsa Temple because they were not suitable for the temporary palace.

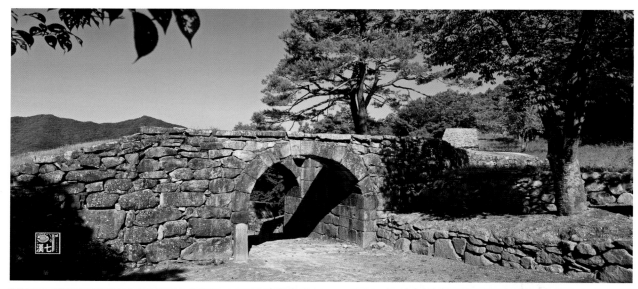

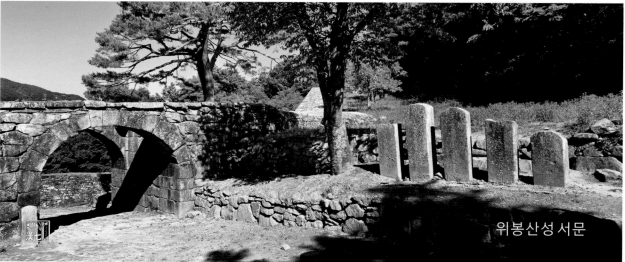

위봉산성 서문

현재 위봉산성은 일부 구간을 제외하고 성벽과 여장, 총안 등이 잘 보존되어 있다. 기록에 남아 있는 성터문 4곳 중 3곳이 확인되었으며, 이 중 전주로 연결되는 서문이 비교적 잘 보존되어 있다. 이외에도 암문지 6곳, 포루지 13곳, 적의 움직임을 살피기 위해 높게 쌓은 장대터 두 곳을 비롯해 성 밖으로 물을 빼기 위한 수구지 한 곳과 우물지 두 곳 등이 확인되었다.

Currently, Wibongsanseong Fortress has well-preserved its walls, parapets, and gun embrasures, except for some sections. Three out of four gates on the castle site that are recorded have been confirmed, and among them, the West Gate leading to Jeonju is relatively well-preserved. In addition, six secret gate sites, 13 fort sites, two high-rise pole sites to monitor enemy movements, one water dam site to drain water out of the castle, and two well sites have been confirmed.

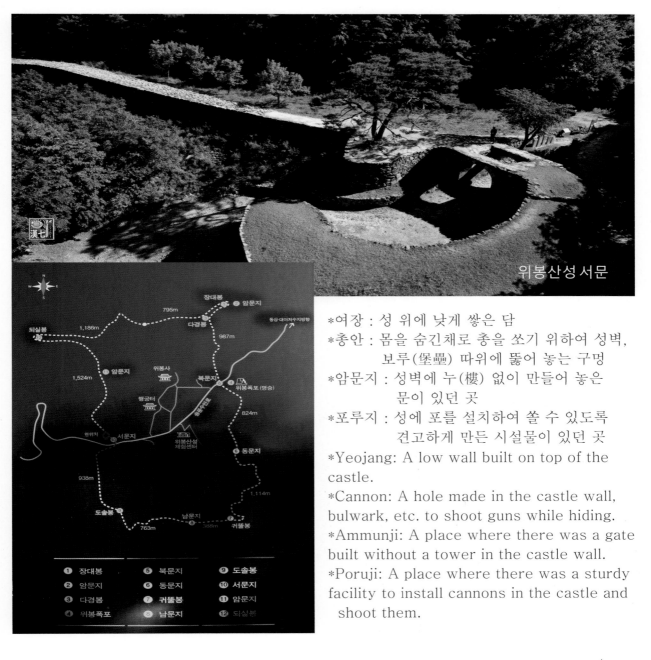

위봉산성 서문

*여장 : 성 위에 낮게 쌓은 담
*총안 : 몸을 숨긴채로 총을 쏘기 위하여 성벽, 보루(堡壘) 따위에 뚫어 놓는 구멍
*암문지 : 성벽에 누(樓) 없이 만들어 놓은 문이 있던 곳
*포루지 : 성에 포를 설치하여 쏠 수 있도록 견고하게 만든 시설물이 있던 곳

*Yeojang: A low wall built on top of the castle.
*Cannon: A hole made in the castle wall, bulwark, etc. to shoot guns while hiding.
*Ammunji: A place where there was a gate built without a tower in the castle wall.
*Poruji: A place where there was a sturdy facility to install cannons in the castle and shoot them.

① 장대봉　　⑤ 북문지　　⑨ 도솔봉
② 암문지　　⑥ 동문지　　⑩ 서문지
③ 다경봉　　⑦ 귀뚤봉　　⑪ 암문지
④ 위봉폭포　⑧ 남문지　　⑫ 되실봉

위봉사

위봉사는 백제 무왕 5년(604)에 서암대사가 창건했다고 전해지는 사찰로, 고려 공민왕 8년 (1359) 나옹화상이 중건하고 조선 세조 12년 (1466)에 왕명으로 중창되었습니다.

보광명전은 보물 제608호로 지정되어 있습니다.

Wibongsa TempleWibongsa Temple is said to have been founded by Seoam Daesa in the 5th year of King Mu of Baekje (604). It was rebuilt by Naong Hwasang in the 8th year of King Gongmin of Goryeo (1359) and was rebuilt by royal order in the 12th year of King Sejo of Joseon (1466).Bogwangmyeongjeon Hall is designated as Treasure No. 608.

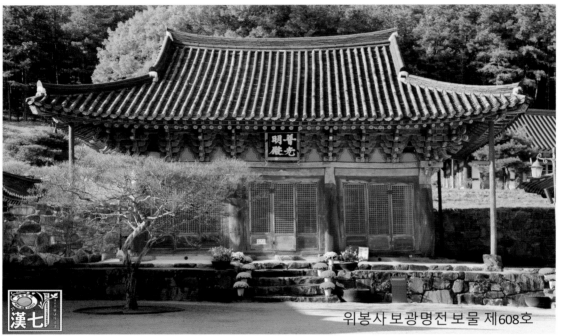

위봉사 보광명전 보물 제608호

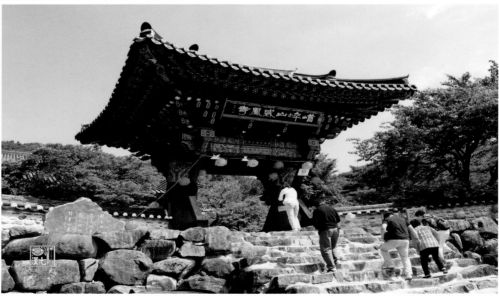

위봉사 일주문

위봉사는 아름다운 자연 경관과 함께 역사와 문화를 즐길 수 있는 곳입니다. 위봉사의 주요 건물인 보광명전은 조선 후기에 건립된 목조건물로, 내부에는 목조삼존불이 모셔져 있습니다. 위봉선원은 위봉사의 수행 공간으로, 조선시대의 건축 양식을 잘 보존하고 있습니다. 봄에는 벚꽃이 만개하여 아름다운 풍경을 감상할 수 있으며, 가을에는 단풍이 아름다워 많은 관광객들이 찾는 곳입니다. 위봉사는 역사와 문화를 즐길 수 있는 곳으로, 아름다운 자연 경관과 함께 휴식을 취할 수 있는 곳입니다.

위봉사 전경

Wibongsa Temple is a place where you can enjoy history and culture along with beautiful natural scenery. The main building of Wibongsa Temple, Bogwangmyeongjeon, is a wooden building built in the late Joseon Dynasty, and a wooden triad of Buddhas is enshrined inside. Wibong Seonwon is Wibongsa Temple's training space, and it preserves the architectural style of the Joseon Dynasty well. In spring, cherry blossoms are in full bloom, creating beautiful scenery, and in fall, the beautiful autumn foliage attracts many tourists. Wibongsa Temple is a place where you can enjoy history and culture, and a place where you can relax while enjoying beautiful natural scenery.

위봉사 전경

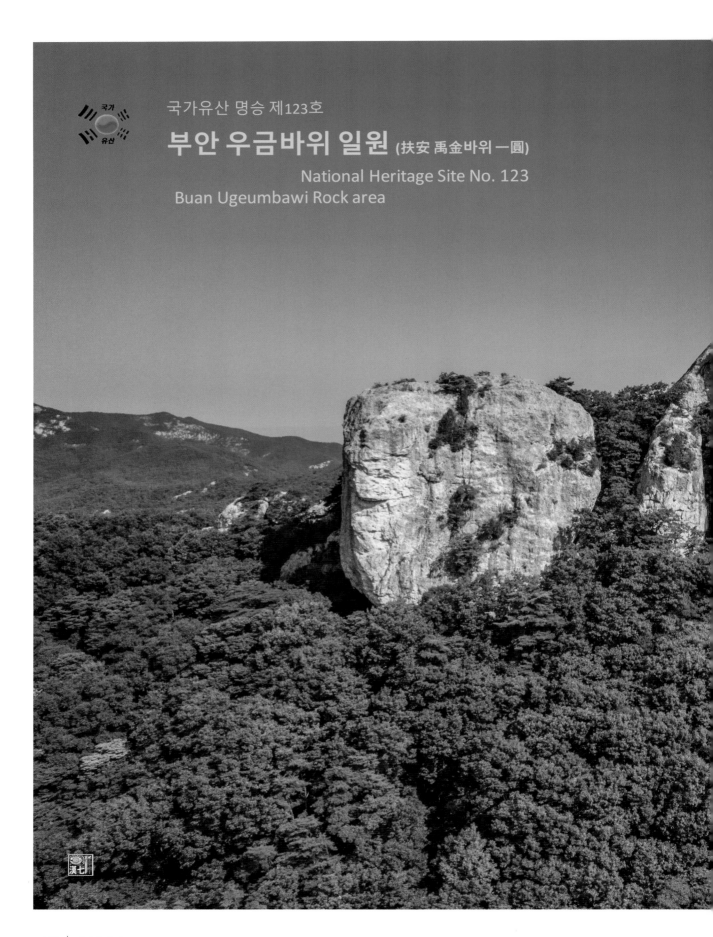

국가유산 명승 제123호

부안 우금바위 일원 (扶安 禹金바위 一圓)

National Heritage Site No. 123
Buan Ugeumbawi Rock area

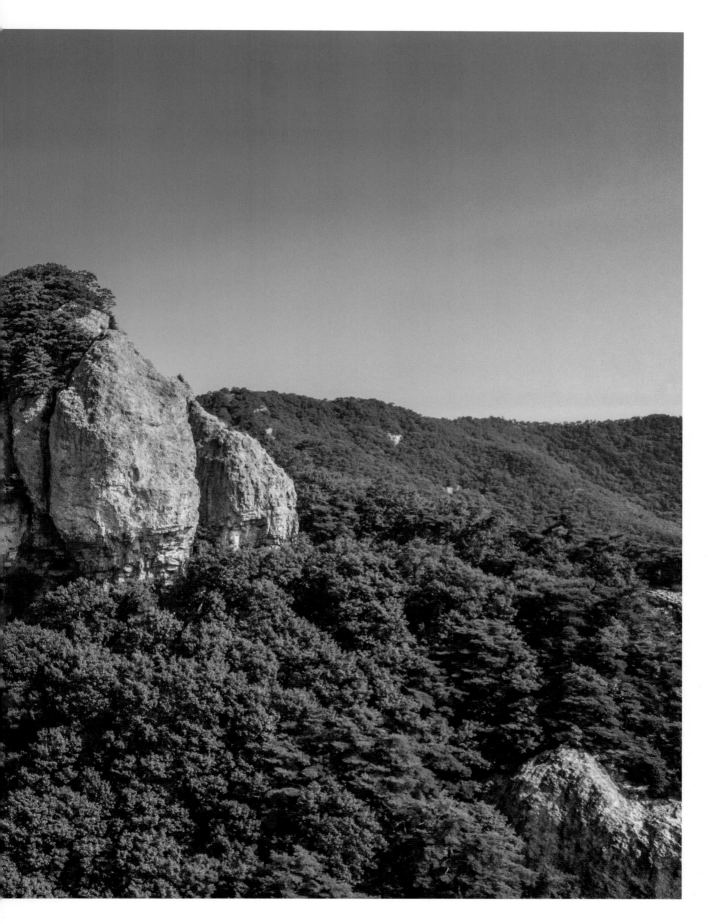

국가유산 명승 제123호(National Heritage Site No. 123)

부안 우금바위 일원 <small>(扶安 禹金바위 一圓)</small>
Buan Ugeumbawi Rock area

분 류 : 자연유산 / 명승 / 역사문화경관
면 적 : 907,398㎡
지정(등록)일 : 2021.06.09
소 재 지 : 전북특별자치도 부안군 상서면 감교리 산 65-3

고려시대 이규보, 조선후기 강세황의 기록과 그림 등으로 잘 알려져 있으며, 바위 아래의 많은
수행처(동굴)와 주변의 우금산성, 개암사, 산세와 식생이 어우러진 경관적 가치가 있음우뚝 솟
은 지형 특징으로 변산을 바라보는 경관이 한곳으로 모이는 장소로서의 가치가 있음

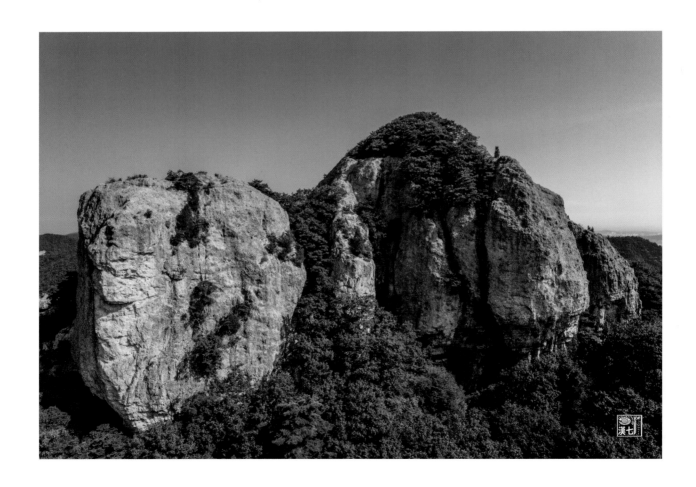

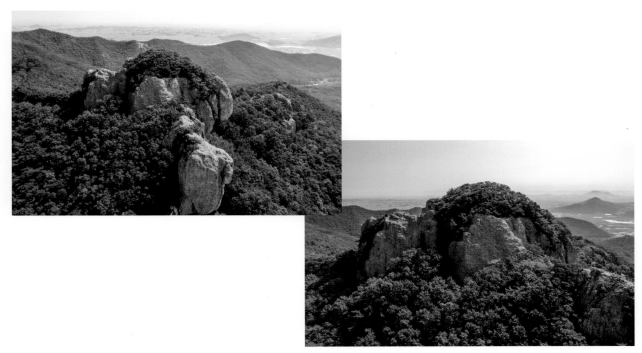

It is well known for the records
and paintings of Lee Gyu-bo of the Goryeo Dynasty and Kang Se-hwang of
the late Joseon Dynasty, and it has scenic value with the many training places
(cave) under the rock, the surrounding Ugeumsanseong Fortress, Gaeamsa
Temple, the mountain landscape, and the vegetation. It has value as a place
where the scenery looking out over Byeonsan is gathered in one place due to
its towering topographical features.

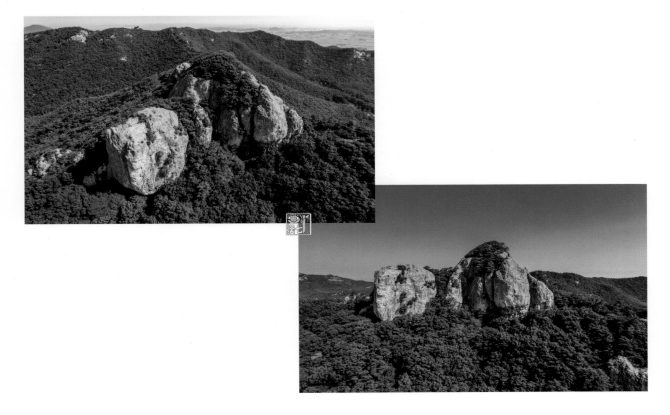

우금바위 아랫부분에는 원효굴 등 많은 동굴이 수행처로 이용되어 왔으며, 주변에는 백제부흥 운동이 벌어졌던 우금산성, 개암사가 있어 역사문화적 가치도 높습니다.

우금바위 일원은 아름다운 자연경관과 함께 역사와 문화를 즐길 수 있는 곳이며, 부안을 찾는 관광객들에게 추천하는 명소 중 하나입니다.

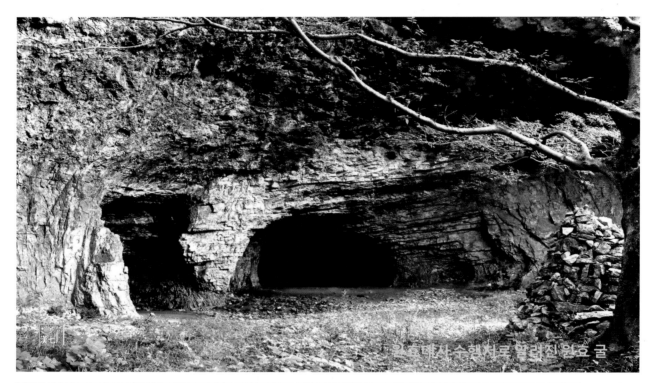

원효대사 수행처로 알려진 원효 굴

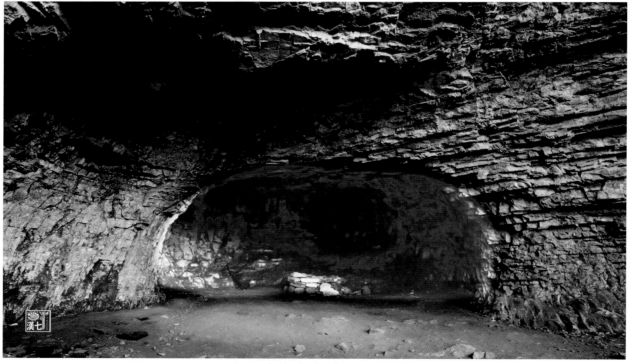

우금바위 아래 원효 굴

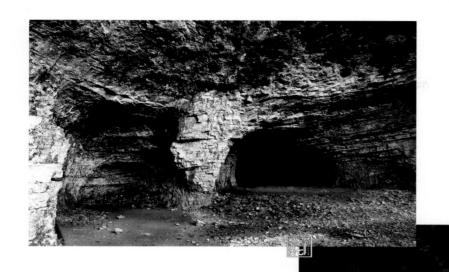

원효 굴과 또 다른 굴

원효 굴안에서
바라본 풍경

Ugeumbawi Rock

There are many caves, including Wonhyo Cave, at the bottom of Ugeum Rock, which have been used as places of meditation, and the surrounding area has Ugeum Mountain Fortress and Gaeam Temple, where the Baekje Revival Movement took place, so it has high historical and cultural value. The Ugeum Rock area is a place where you can enjoy history and culture along with beautiful natural scenery, and is one of the recommended attractions for tourists visiting Buan.

우금바위 뒷쪽 굴

우금산성은 돌로 쌓은 성으로 백제의 부흥운동과 관련하여 유서가 깊은 곳이다.
둘레는 3.9Km로 우금바위에서 개암사 저수지의 능선 밑까지 이어져있다. "동국여지승람" , "동국문헌비고" 등에는 삼한시대에 변환의 우와 금, 두 장군이 쌓아서 우금산성이라는 이름이 붙여졌다고 기록되어 있다. 백제가 멸망한 후 복신장군이 일본에 가 있던 왕자 풍(豊)을 앞세우고 백제 유민을 모아 백제 부흥운동을 벌리던 중, 신라의 김유신 장군과 맞서 싸우다 패한 성이기도 하다.

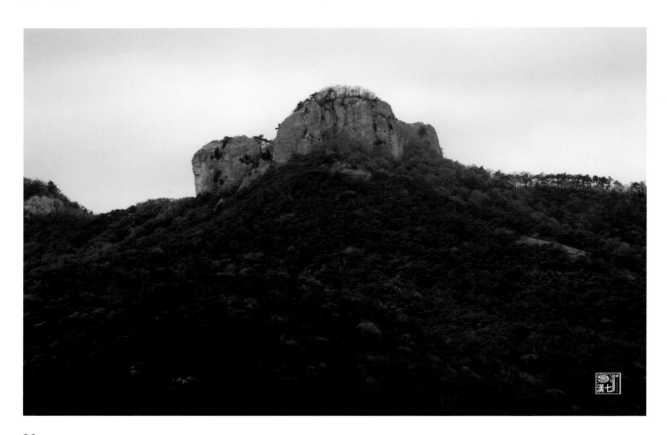

Ugeumsanseong

Ugeumsanseong is a stone fortress with a long history related to the Baekje revival movement. Its circumference is 3.9km and extends from Ugeumbawi Rock to the bottom of the ridge of Gaeamsa Reservoir. In the "Dongguk Yeoji Seungram" and "Dongguk Munheon Bigo", it is recorded that during the Three Kingdoms Period, two generals, U and Geum, built it and named it Ugeumsanseong.After the fall of Baekje, General Boksin led the Baekje revival movement by gathering Baekje refugees with Prince Pung (豊), who was in Japan, and it was also the fortress where he fought against General Kim Yu-sin of Silla and lost.

우금바위 정상에서...
천년의숨결 이한칠 작가

개암사

부안 개암사는 전라북도 부안군 상서면 감교리에 있는 사찰입니다. 대한불교조계종 제24교구 본사인 선운사의 말사입니다. 634년에 묘련이 창건한 백제의 고찰입니다. 창건 당시에는 개암 사라 부르지 않고 묘암사라고 불렀습니다. 개암이라는 이름은 기원전 282년 변한의 문왕이 진 한과 마한의 난을 피하여 이곳에 도성을 쌓을 때, 우(禹)와 진(陳)의 두 장군으로 하여금 좌우 계곡에 왕궁전각을 짓게 하였는데, 동쪽을 묘암, 서쪽을 개암이라고 한 데서 비롯되었습니다.

개암사에는 보물 제292호로 지정된 대웅보전이 있습니다. 대웅전은 석가모니를 주불로 하여 문수보살과 보현보살을 협시로 모신 개암사의 본전입니다. 주변에는 백제부흥운동이 벌어졌던 우금산성과 우금바위, 개암죽염의 역사가 깃들어 있는 개암죽염전시관 등이 있어 역사와 문화 를 즐길 수 있습니다.

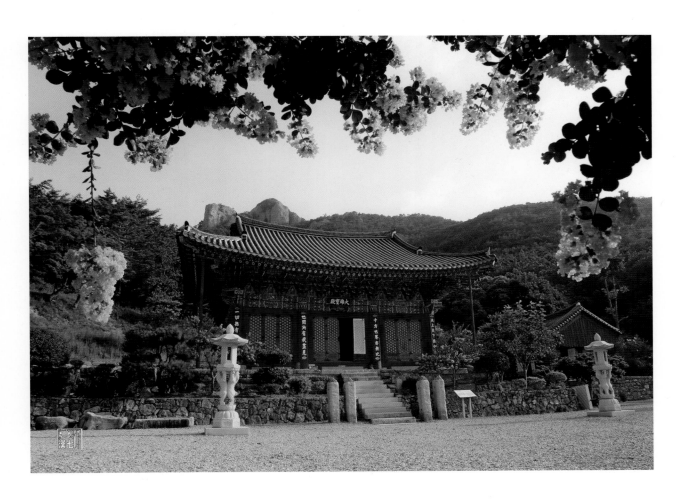

대웅보전 보물 제292호

Gaeamsa Temple

Buan Gaeamsa Temple is a temple located in Gamgyo-ri, Sangseo-myeon, Buan-gun, Jeollabuk-do. It is a branch temple of Seonunsa Temple, the headquarters of the 24th district of the Jogye Order of Korean Buddhism. It is an ancient temple of Baekje founded by Myoryeon in 634. At the time of its founding, it was not called Gaeamsa Temple but Myoamsa Temple. The name Gaeam comes from the fact that in 282 BC, when King Mun of Byeonhan built a castle here to escape the rebellion of Jinhan and Mahan, he ordered the two generals, Woo and Jin, to build palaces on the valleys on the left and right, and the east was called Myoam and the west was called Gaeam. Gaeamsa Temple has Daeungbojeon, which is designated as National Treasure No. 292. Daeungjeon is the main temple of Gaeamsa Temple, which enshrines Sakyamuni as the main Buddha and Manjusri Bodhisattva and Samantabhadra as attendants. Nearby, you can enjoy history and culture at Ugeumsanseong Fortress and Ugeumbawi Rock, where the Baekje Revival Movement took place, and Gaeam Bamboo Salt Exhibition Hall, which contains the history of Gaeam Bamboo Salt.

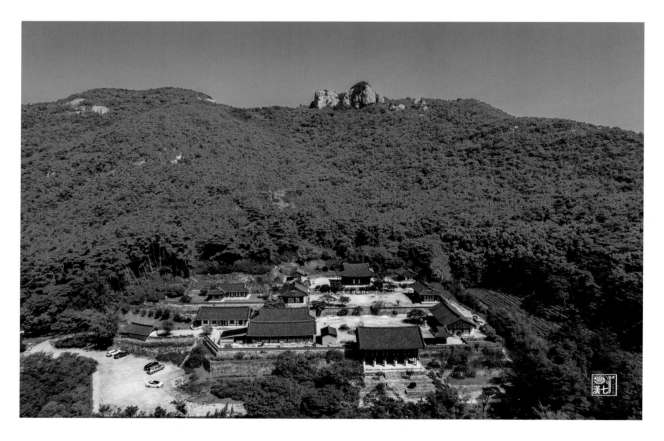

개암사 전경과 우금바위

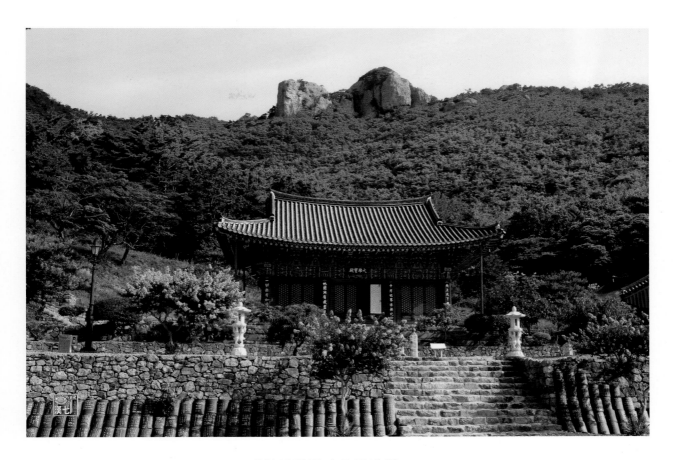

개암사 전경과 우금바위

천년고찰 개암사를
찾는 사람들

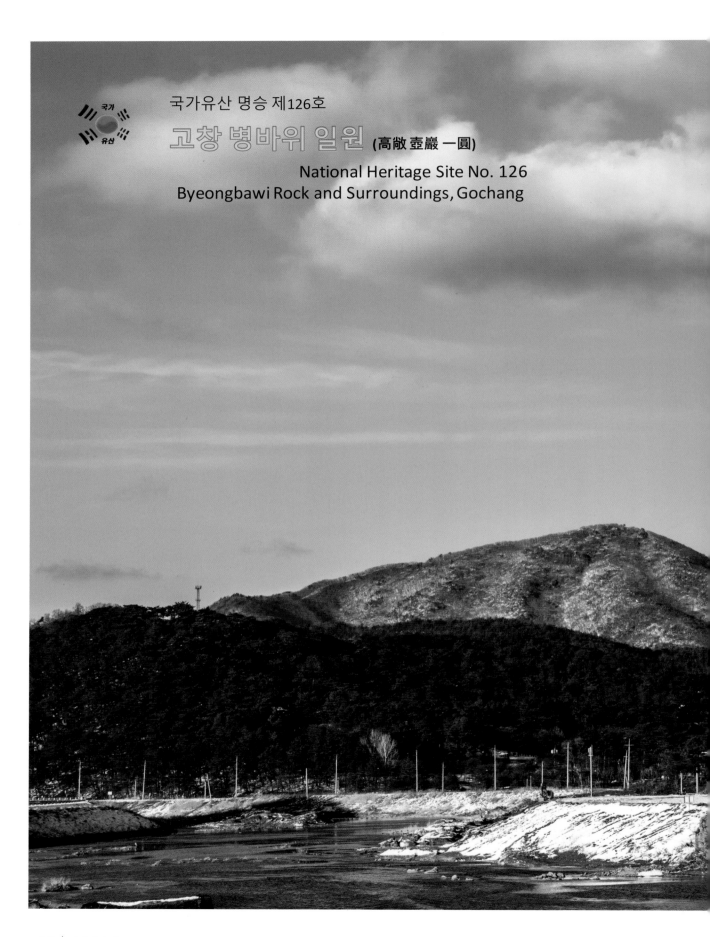

국가유산 명승 제126호
고창 병바위 일원 (高敞 壺巖 一圓)
National Heritage Site No. 126
Byeongbawi Rock and Surroundings, Gochang

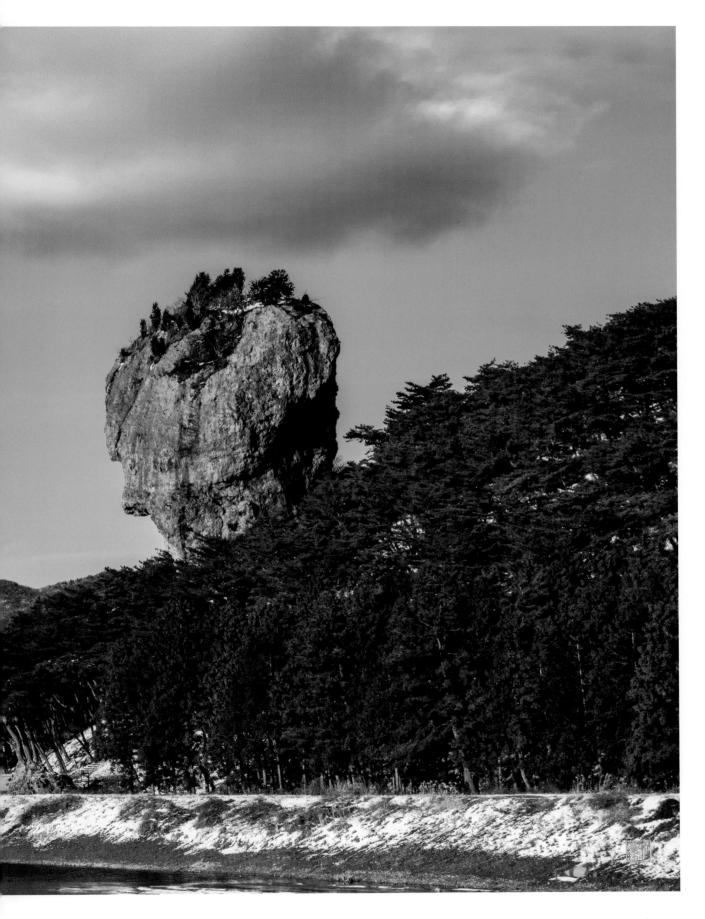

국가유산 명승 제126호(National Heritage Site No. 126)

고창 병바위 일원 (高敞 壺巖 一圓)
Byeongbawi Rock and Surroundings, Gochang

분 류 : 자연유산 / 명승 / 역사문화경관
면 적 : 141,547㎡
지정(등록)일 : 2021.12.06
소 재 지 : 전북특별자치도 고창군

1억 5천만 년 전 용암과 응회암이 침식·풍화되며 생겨난 바위로서 호리병모양, 얼굴모양 등의 독특한 생김새로 관심을 이끄는 경관점이 되고 있음병바위 주변의 소반바위, 전좌바위 등과 잘 어울려 경관적 가치가 있고 취한 신선 전설과 풍수지리(금반옥호<金盤玉壺>, 선인취와<仙人 醉臥>) 관련 문화성이 있음다양한 문헌으로 병바위와 두암초당 강학에 관한 기록이 시·글· 그림으로 남아있으며, 오랜 기간 고창현, 흥덕현, 무장현 등에서 지역의 명승이 되어온 역사문화적 가치가 있음

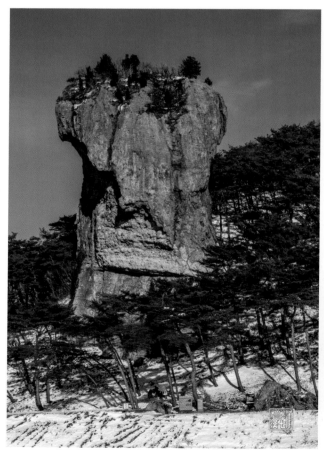

병바위-호리병모양

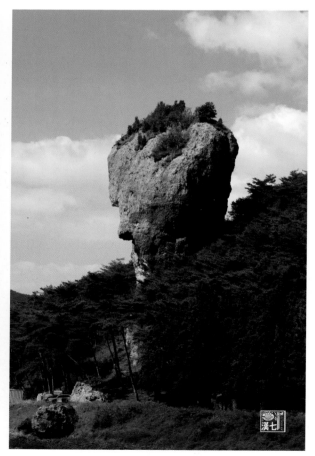

병바위-사람얼굴모양

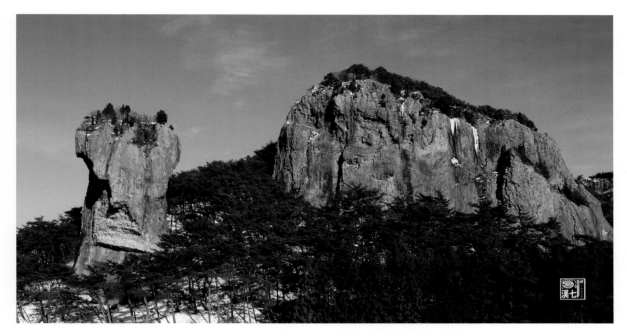

It is a rock that was created 150 million years ago when lava and tuff eroded and weathered. It has become a scenic spot that attracts attention with its unique appearance, such as the shape of a gourd and face.

It goes well with Sobanbawi Rock and Jeonjwabawi Rock around Byeongbawi Rock, making it a scenic rock. Legends of valuable and intoxicating immortals and Feng Shui theory (Geumbanokho ＜金盤玉壺＞, Seoninchwiwa ＜仙人醉臥＞) Has related cultural properties

Records of Byeongbawi Rock and Duam Chodang lectures remain in poetry, writing, and paintings in various literature, and it has been a local scenic spot in Gochang-hyeon, Heungdeok-hyeon, and Mujang-hyeon for a long time.Has historical and cultural value

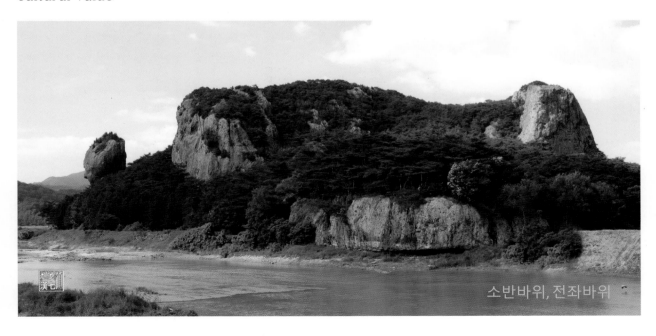

소반바위, 전좌바위

병바위 상부는 덩어리 모양의 유문암으로 이루어져 있으며, 용암의 흐름에 의해 형성된 유상구조와 암석의 약한 부분부터 순차적으로 풍화로 만들어진 타포니구조를 관찰할 수 있습니다. 하부는 화산쇄설물들인 화산재 및 암석파편들이 수평적 층리를 보이게 되어있으며, 수직으로 절리가 다수 발달한 상부와 달리 풍화와 침식에 취약한 것으로 보여 집니다.

풍화 : 암석이 물리적, 화학적, 생물학적 작용으로 점점 부서지고 파괴되는 현상.

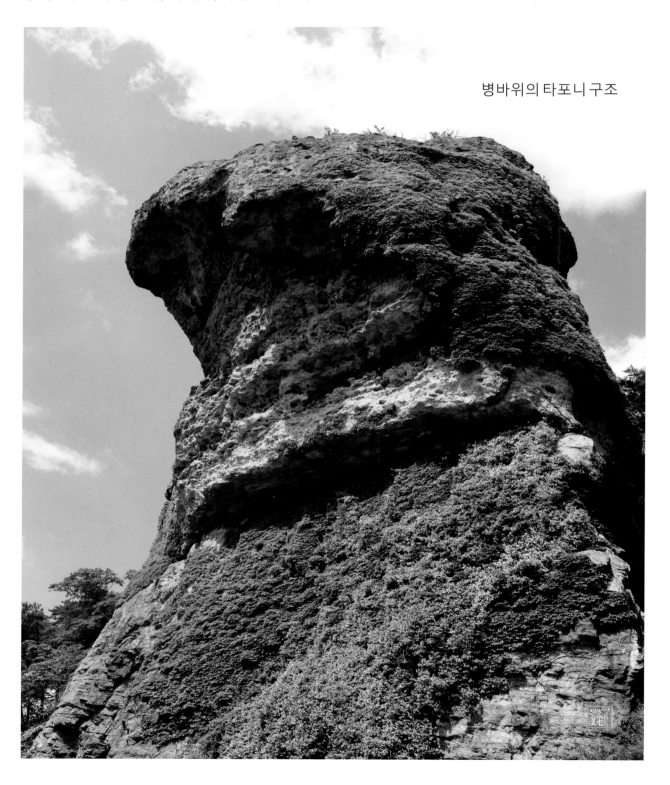

병바위의 타포니 구조

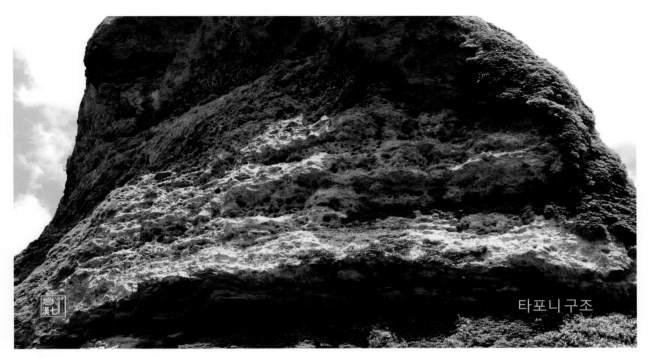

타포니구조

The upper part of Byeongbawi Rock is composed of lump–shaped rhyolite, and you can observe the flow structure formed by the flow of lava and the tafoni structure made by sequential weathering from the weakest part of the rock. The lower part has horizontal stratification of volcanic ash and rock fragments, and unlike the upper part with many vertical joints, it appears to be vulnerable to weathering and erosion.
weathering : A phenpmenon in which rocks are gradually broken down and destroyed due to physical, chemical, and biological actions.

국가지질공원 지정목적 및 사유

중생대 백악기의 화산활동 및 구 전후의 화산분출과 퇴적작용 등으로 형성된 화산암체이다. 이 곳을 흐르는 강을 인천(仁川)이라 불렀으며, 주변에 병바위와 소반바위가 있다. 선인봉의 신선이 잔치를 벌이고 술에 취해 자다가 술병과 소반을 걷어차 만들어졌다는 설화에서 비롯한 마을이 호암(壺岩)과 반암(盤岩)이다. 또한 '금 소반과 옥 술병'을 뜻하는 금반옥호 (金盤玉壺)와 '신선이 취해 누었다'는 뜻의 선인취와(仙人醉臥)라는 풍수설화도 여기에서 유래하였다. 병바위와 소반바위의 표면에는 풍화작용으로 형성된 구멍 '풍화열'인 '타포니'가 발달해 있다. 이처럼 특이한 지질학적 가치를 지닌 바위에는 선조들의 풍부한 인문학적 사고가 스며있다. 이 곳은 서해안권 국가지질공원 및 국가산림문화자산으로 지정돼 있다.

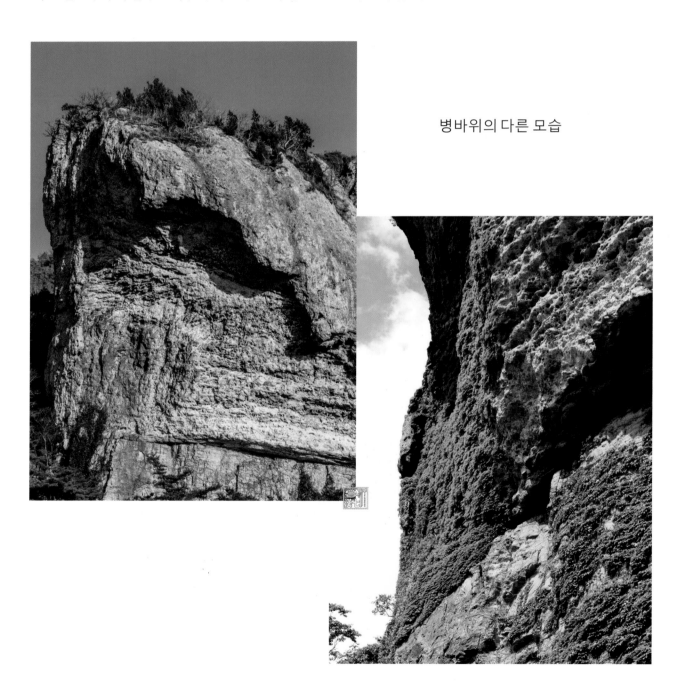

병바위의 다른 모습

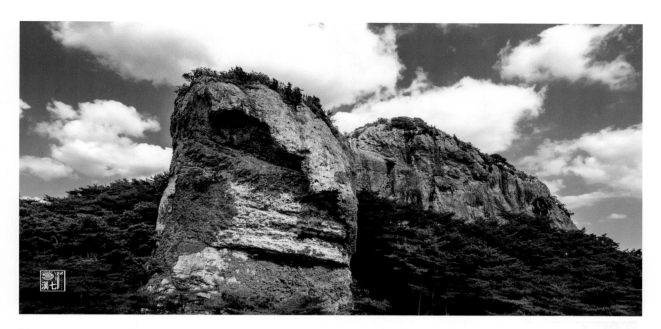

Purpose and reason for designation as a national geological park

It is a vilcanic rock mass formed by volcanic activity during the Cretaceous Period of the Mesozoic Age and volcanic eruptions and sedimentation before and after that. the river that flows through this area is called "incheon," and there are Byeongbawi and Sobanbawi rocks around it. Hoam and Banam are vilages that are from the myth that the Xian of Seoninbong Peak created them by kicking bottles and soban when drinking and falling into sleep. Also, the feng shui tale of Geumban Okho, neaning "gold soban and jade bottle," and Seon Inchiwa, meaning that "sinsun got drunk and lied down," originated from here. On the surface of Byeonbawi and Sobanbawi rocks, "tafoni," a hole "weathering pit" formed by weathering, is developed. Rocks having such unique geological value have the rich humanistic thoughts of ancestors. It is designated as a national geopark and national forest and cultural asset in the west coast.

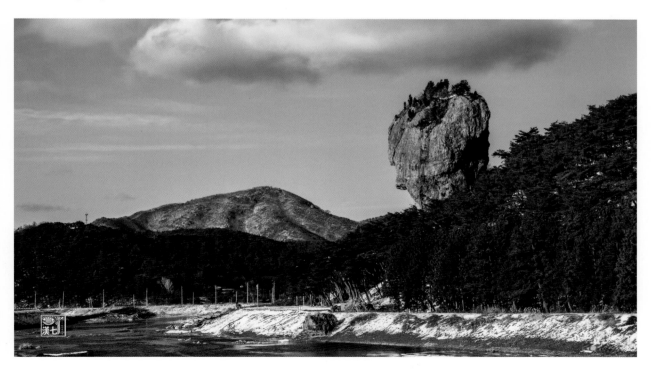

아홉개 바위에 깃든 신선이야기

호남의 8대 명혈에 속하는 곳이 영모마을의 금반옥호(金盤玉壺) 선인취와(仙人醉臥) 형국이다. 금 소반에 옥 술병을 차려놓고 신선이 술에 취해 누워 있다는 뜻이다. 구암(九岩)마을 주변에는 아홉 개의 바위가 있는데, 산신이 말을 타고 내려와 술을 마시기 위해 안장을 얹어두고 탕건을 벗어 두었다는 안장바위와 탕건바위, 그리고 술에 취해 잠든 신선을 말이 울며 깨웠다는 마명바위와 시끄러워 재갈을 물렸다는 재갈등 바위와 함께 선바위, 형제바위, 병풍바위, 별바위, 병바위까지 다양한 신선 설화가 깃든 바위가 있다.

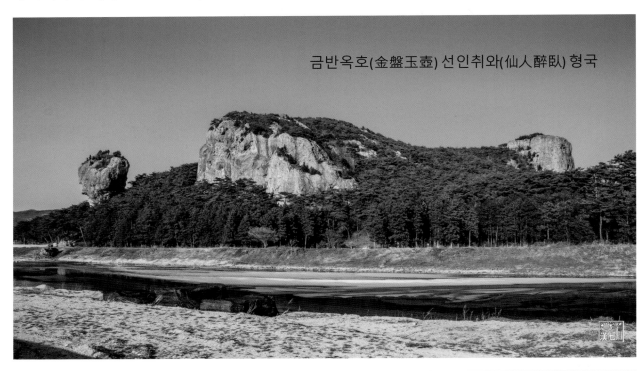

금반옥호(金盤玉壺) 선인취와(仙人醉臥) 형국

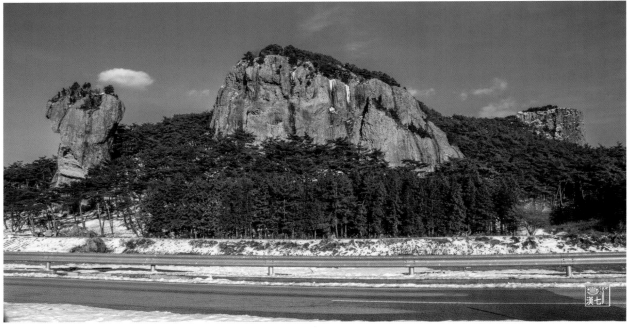

Tales of the immortals in nine rocks

One of the eight great myths of Honam is the Geumbanokho (金盤玉壺) Seoninchuiwa (仙人醉臥) in Yeongmo Village.It means that a jade wine bottle is placed on a gold tray and an immortal is lying down drunk. There are nine rocks around Guam Village,including Saddle Rock and Tanggeon Rock, where the mountain god came down on horseback to drink alcohol, put a saddle on it, and took off his hat,Mamyung Rock, where the immortal was woken up by a horse crying,and Jaegaldeung Rock, where the immortal was muzzled because it was noisy, along with Seon Rock, Hyeongje Rock, Byeongpung Rock, Byeol Rock, and Byeong Rock, which are rocks with various immortal tales.

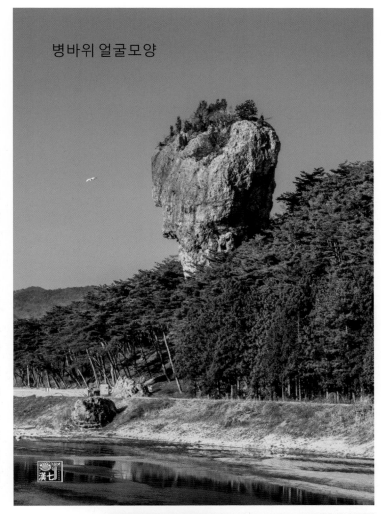

병바위 얼굴모양

고창두암초당(斗巖草堂) Duamchodang Pavilion
고창군 향토문화유산
(Gochang-gun Local Cultural Heaitage)

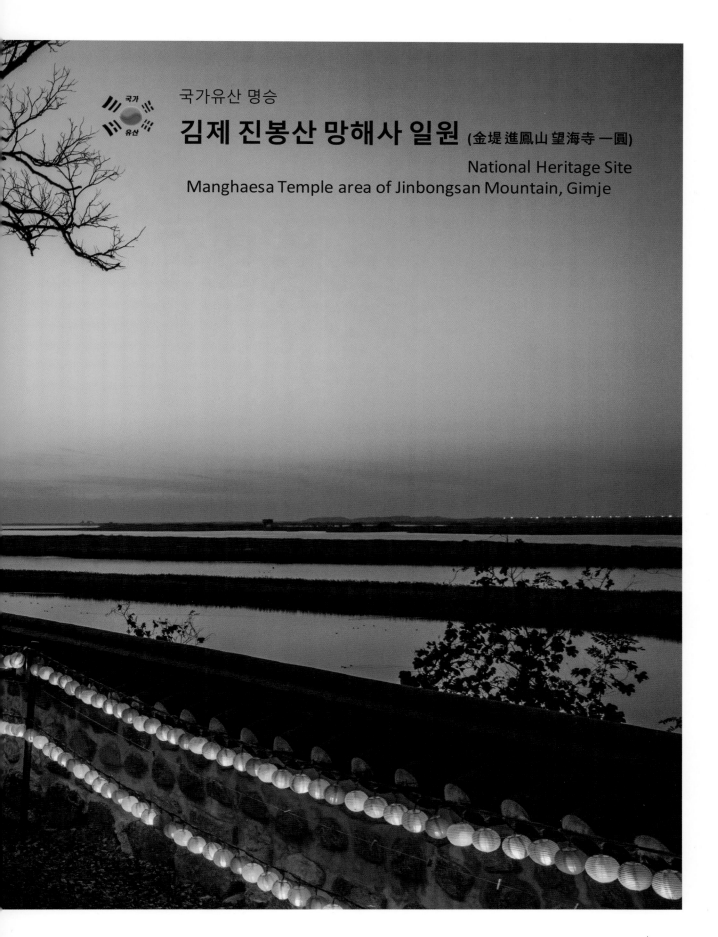

국가유산 명승

김제 진봉산 망해사 일원 (金堤 進鳳山 望海寺 一圓)

National Heritage Site
Manghaesa Temple area of Jinbongsan Mountain, Gimje

국가유산 명승(National Heritage Site)

김제 진봉산 망해사 일원 (金堤 進鳳山 望海寺 一圓)
Manghaesa Temple area of Jinbongsan Mountain, Gimje

분 류 : 자연유산 / 명승 / 자연경관
면 적 : 34필지/55,824㎡
지정(등록)일 : 2024.06.18
소 재 지 : 전북특별자치도 김제시 심포10길 94 (진봉면)

김제 진봉산 자락에 위치한 망해사는 창건 설화가 몇 가지 전해지고 있으나 642년 (백제 의자왕 2)에 부설거사가 창건하였다는 설이 통설이다. 754년(신라 경덕왕 13) 통장법사가 중창한 후 왕조의 부침에 따라 성쇠를 거듭하다, 1609년(광해군 1) 진묵대사가 중창하였다. 낙서전(樂西殿)과 팽나무 두 그루가 진묵대사에 의해 조성된 것으로 알려져 있으며, 망해사에서 수도하며 수많은 이적을 남겼다.

'바다를 바라보는 절' 망해사는 서로를 향하는 만경강 하구에 위치하여 소박하면서도 서정적인 분위기를 자아내고 있으며, 특히 해넘이 경관이 아름다운 명소로 잘 알려져 있다. 과거에는 바다를 접하고 있었으나 새만금 조성으로 담수화된 물길과 습지로 변화된 자연환경은 멸종위기에 처한 철새의 도래지이자 다양한 생물의 서식처로 자리잡아 그 생물학적 가치도 높게 평가 받고 있다. 뿐만아니라 진봉산 망해사 일원은 만경강 하구 간척의 역사와 담수화 과정을 고스란히 보여주는 중요한 장소로서 학술적 가치도 함께 지니고 있는 곳으로, 국가유산체제로 개편된 이후 첫번째 국가 자연유산 명승으로 지정되었다.

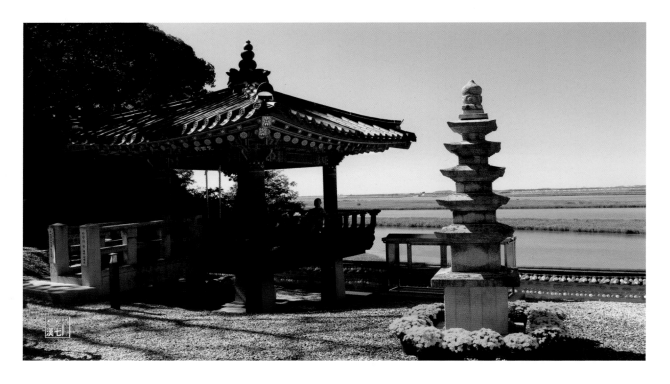

Manghaesa Temple in Jinbongsan Mountain, Gimje
National Natural Heritage Site

There are several stories about the founding of Manghaesa Temple, located at the foot of Mangyeongsan Mountain in Gimje, but the most common theory is that it was founded by Buseol Geosa in 642 (the second year of King Uija of Baekje).After being rebuilt by Tongjang Beopsa in 754 (the 13th year of King Gyeongdeok of Silla), it experienced ups and downs with the rise and fall of the dynasty,and was rebuilt by Jinmok Daesa in 1609 (the first year of King Gwanghaegun). It is known that Nakseojeon Hall and two zelkova trees were created by Jinmok Daesa, and he left behind numerous miracles while practicing asceticism at Manghaesa Temple.Manghaesa Temple, a 'temple overlooking the sea', is located at the mouth of the Mangyeong River facing each other, creating a simple yet lyrical atmosphere, and is especially well known as a famous spot for its beautiful sunset scenery. In the past, it was adjacent to the sea, but with the development of Saemangeum, it has been transformed into a freshwater waterway and wetland. Its natural environment has become a stopover for migratory birds in danger of extinction and a habitat for various creatures, and its biological value is highly evaluated. In addition, the area around Manghaesa Temple in Jinbongsan Mountain is an important place that perfectly shows the history of reclamation and the process of freshwater desalination in the Mangyeong River estuary, and it also has academic value, and was designated as the first national natural heritage site after the reorganization into a national heritage system.

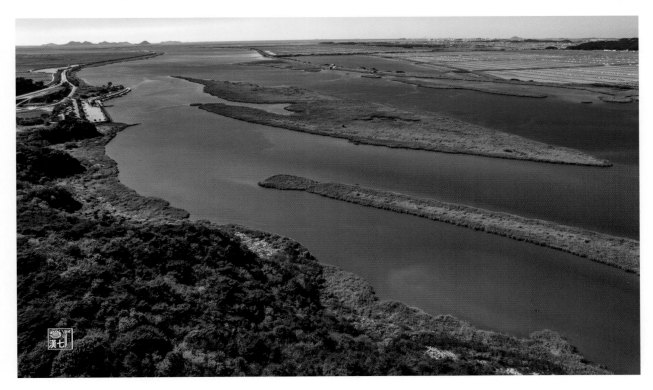

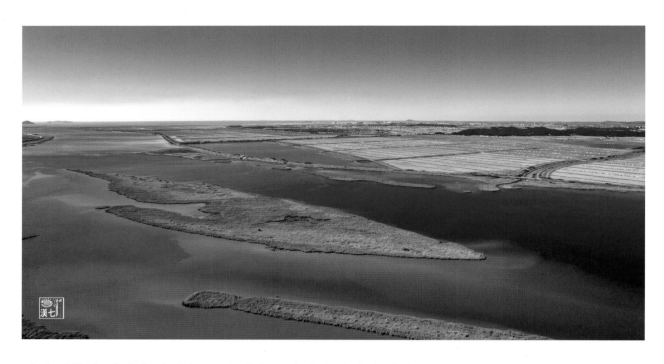

김제 진봉산 망해사 일원은 오랜 역사를 간직한 망해사 사찰과 만경강, 서해바다가 어우러져 소박하면서도 서정적인 분위기를 자아내고, 특히 바다를 바라보는 사찰이라는 뜻의 망해사(望 海 寺) 명칭에서 알 수 있듯이 예로부터 서해바다로 해가 저무는 해넘이 경관이 아름다운 명소로 잘 알려져 있음. 새만금 조성으로 담수화된 물길과 습지로 변화된 자연환경은 천연기념물 황새 등을 포함한 주 요 철새 도래지이자 다양한 생물의 서식처로 자리잡아 그 생물학적 가치가 높음. 만경강 하구 간척의 역사와 담수화 변화 과정을 고스란히 보여주는 중요한 장소로서 학술적 가치도 갖춘 곳임.

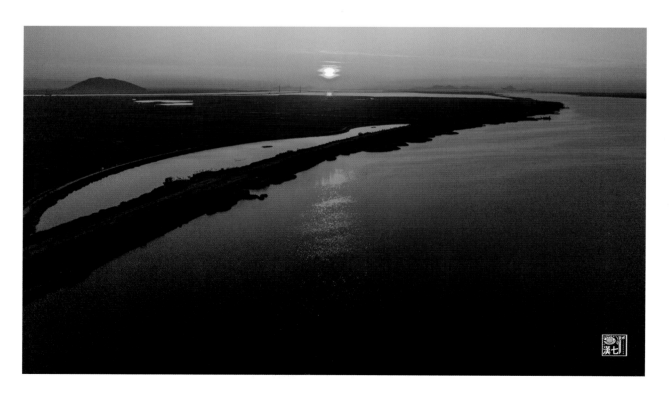

Manghaesa Temple and Surroundings in Jinbongsan Mountain, Gimje

The Manghaesa Temple area in Jinbongsan, Gimje, has a simple yet lyrical atmosphere with the Manghaesa Temple, which has a long history, the Mangyeong River, and the West Sea, and as the name Manghaesa (望海寺) suggests, meaning a temple overlooking the sea, it has been well known since ancient times as a famous place for the beautiful sunset view of the West Sea. The natural environment, which has been transformed into a freshwater waterway and wetlands due to the creation of Saemangeum, has become a major migratory bird habitat, including the stork, a natural monument, and a habitat for various creatures, so its biological value is high. It is an important place that shows the history of the reclamation of the Mangyeong River estuary and the process of freshwater transformation, and it also has academic value.

망해사(望海寺)

만경강 하류 서해에 접하여 멀리 고군산 열도를 바라보며 자리잡고 있는 망해사는 오랜 역사에 걸맞지 않게 규모가 초라한 편이다. 신라 문무왕 11년(671)에 부설거사(浮雪居士)가 이곳에 와 사찰을 지어 수도한 것이 시초이다. 그 뒤 중국 당(唐)나라 승려 중도법사가 중창하였으나, 절터가 무너져 바다에 잠겼다. 조선시대인 1589년(선조22) 진묵대사가 망해사 낙서전(樂西殿 : 전북특별자치도 문화유산)을 세웠고 1933년 김정희 화상이 보광전과 칠성각을 증수하였다. 망해사 낙서전은 1933년과 1977년에 중수된 것으로 알려져 있다. 한편 진묵대사가 망해사에 계실때는 바닷가가 바로 눈앞에 펼쳐져 있어 해산물들을 접할 기회가 많았는데, 하루는 굴을 따서 먹으려는데 지나가던 사람이 왜 스님이 육식을 하느냐며 시비를 걸자 스님은 "이것은 굴이 아니라 석화(바위에 핀 꽃)다" 라고 했다는 이야기가 전해져 석화의 어원이 바로 진묵대사와 얽혀있음을 짐작해볼 수 있다. ㄱ 자형의 이 건물은 팔작지붕이며 앞으로 한 칸 나온 부분에는 마루가 놓여 있고, 그 뒤에 근래에 만든 종이 걸려 있다. 진봉산 고개넘어 깎은듯이 세워진 기암괴석의 벼랑 위에 망망대해를 내려다 보며 서 있어 이름 그대로 망해사이다.

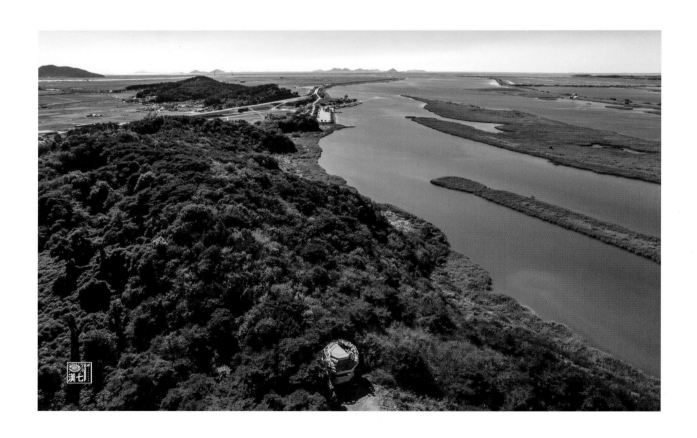

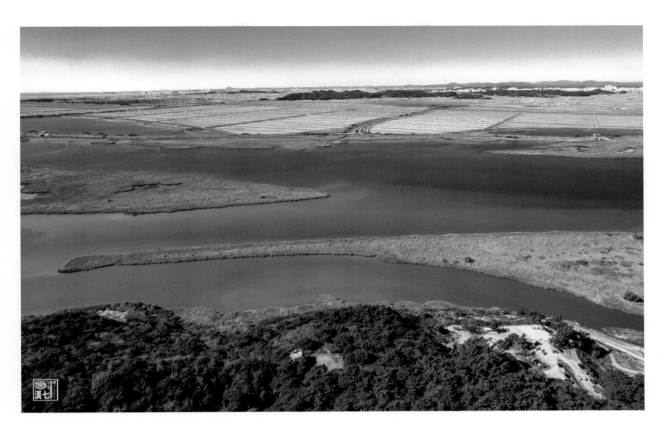

Manghaesa Temple (望海寺)

Manghaesa Temple, located on the West Sea in the lower reaches of the Mangyeong River and overlooking the Gogunsan Islands in the distance, is rather shabby in scale, befitting its long history. It was founded in the 11th year of King Munmu of Silla (671) when Bu Seol Geosa (浮雪居士) came here and built a temple to practice asceticism. Later, the Chinese Tang Dynasty monk Jung Do Beopsa rebuilt it, but the temple site collapsed and sank into the sea.In 1589 (the 22nd year of King Seonjo's reign) during the Joseon Dynasty, Jin Mok Daesa built Manghaesa Nakseojeon (樂西殿: Jeollabuk-do Special Self-Governing Province Cultural Heritage), and in 1933, Kim Jeong-hui renovated Bogwangjeon and Chilseonggak.It is known that Manghaesa Nakseojeon was rebuilt in 1933 and 1977. Meanwhile, when Master Jinmok was at Manghaesa, the seashore was right before his eyes, so he had many opportunities to encounter seafood. One day, when he was trying to pick out and eat an oyster, a passerby challenged him for eating meat. The monk replied, "This is not an oyster, it's a seokhwa (a flower that blooms on a rock)." This suggests that the origin of the word seokhwa is directly related to Master Jinmok. This L-shaped building has a hipped roof and a floor is placed in the part that extends one room forward, behind which a recently made bell is hung. It stands on a cliff of oddly shaped rocks that seem to have been carved out beyond the Jinbongsan Pass, overlooking the vast ocean, and as its name suggests, it is Manghaesa.

망해사악서전 (望海寺樂西殿)
전북특별자치도 문화유산

망해사는 통일신라 경덕왕 때 지었다고 전하는데, 지금 있는 건물은 조선 인조(재위 1623~1649) 때 진묵대사가 지은 것이라고 한다. 1933년과 1977년에 고쳐 지었다. 악서전의 지붕은 옆면에서 볼 때 여덟 팔(八)자인 팔작지붕이며, ㄱ자형 평면을 갖춘 건물이다. 지붕 처마를 받치기 위해 장식하여 만든 공포는 새 날개 모양으로 짜올린 익공 양식으로 꾸몄다. 앞으로 나온 한 칸은 마루를 놓았고, 그 위에는 최근에 만든 종이 걸려 있다. 건물 오른쪽에는 방과 부엌이 있어서 악서전이 법당 겸 요사로 사용되었음을 알 수 있다.

망해사 악서전

망해사입구 부도전

망해사악서전

Manghaesa Akseojeon (望海寺樂西殿)
Jeonbuk Special Self−Governing Province Cultural Heritage Material

It is said that Manghaesa was built during the reign of King Gyeongdeok of Unified Silla, but the current building is said to have been built by Master Jinmok during the reign of King Injo of Joseon (reign: 1623−1649). It was rebuilt in 1933 and 1977. The roof of Akseojeon is a hip roof with an octagonal shape when viewed from the side, and the building has an L−shaped floor plan. The brackets that were made to support the eaves of the roof are decorated in the style of a wing−shaped wing. One room in front is a wooden floor, and a recently made bell hangs above it. There is a room and a kitchen on the right side of the building, indicating that Akseojeon was used as a temple and a Confucian temple.

삼성각

망해사 팽나무(전북특별자치도 기념물)

팽나무는 느릅나무과의 낙엽교목으로 높이가 20m까지 자라며, 우리나라와 중국 일본 등에 분포하고 있다.망해사 팽나무 2그루는 조선 선조대에 진묵대사가 낙서전을 창건한 것과 그 역사를 같이 한다고 전하고 있어, 수령은 400년 이상으로 추정되고 있다. 낙서전 전면 10m 거리에 있는 팽나무는 높이가 21m, 가지길이는 동서로 24.8m, 남북으로 22m로서 안정된 수관을 형성하고 있다. 또한 낙서전 좌측 15m 거리에 있는 팽나무는 높이가 17m, 가지길이는 동서로 16.7m, 남북으로 17m이다

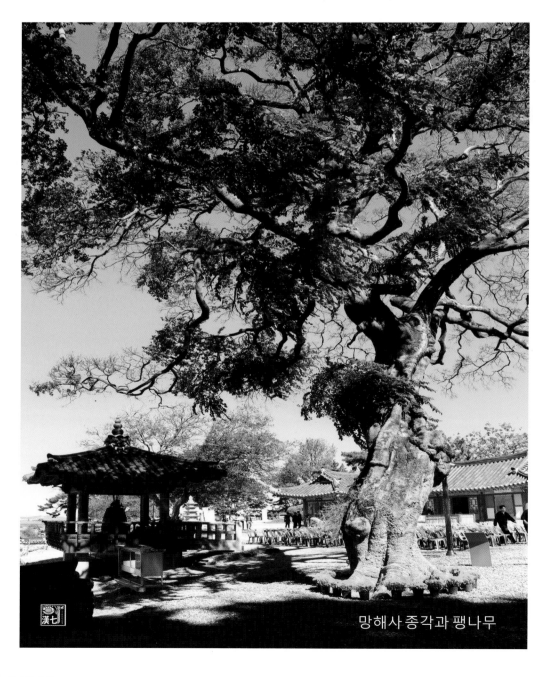

망해사 종각과 팽나무

Manghaesa Pine Tree
(Jeonbuk Special Self-Governing Province Monument)

Pine trees are deciduous trees of the elm family that grow up to 20 m tall and are distributed in Korea, China, Japan, etc.It is said that the two pine trees of Manghaesa have the same history as the founding of Nakseojeon by Master Jinmok during the reign of King Seonjo of Joseon, so they are estimated to be over 400 years old. The pine tree located 10 m in front of Nakseojeon is 21 m tall, with branches measuring 24.8 m east to west and 22 m north to south, forming a stable crown. In addition, the pine tree located 15 m to the left of Nakseojeon is 17 m tall, with branches measuring 16.7 m east to west and 17 m north to south.

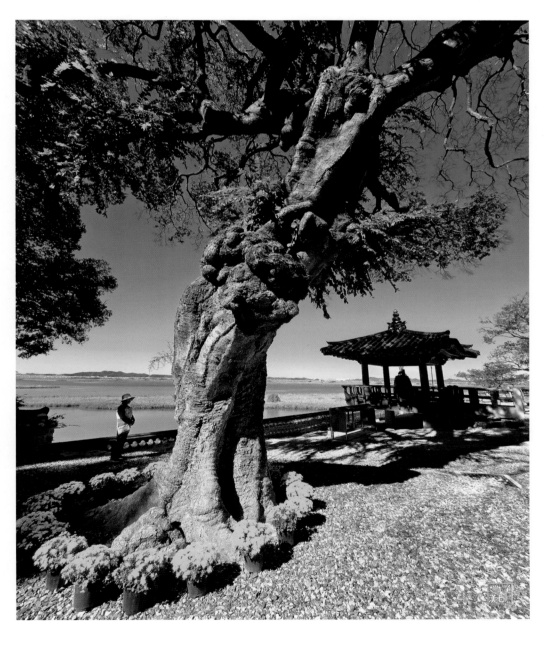

진봉산 (進鳳山)

진봉산의 산줄기는 호남정맥 초당골[막은댐]을 지나 모악산기맥 분기점에서 전라남도 광양시의 백운산까지 뻗어가는 호남정맥과 헤어져 북쪽으로 달리는 모악기맥이 뿌리이다.

진봉산의 망해대에 오르면 서쪽과 서남쪽은 망망대해요, 동쪽은 우리나라 제일의 곡창 금만경 평야가 아스라이 다가온다. 망해사는 바다를 바라보는 사찰이라는 이름에서 볼 수 있듯 서해안의 낙조를 감상하기에 좋은 곳으로 이름나 있다. 인근 전망대에 올라서면 바다와 평야를 동시에 볼 수 있어 해넘이 명소로도 유명하다.

진봉산 전망대에서 바라본 금만경평야

진봉산 전망대에서 바라본 새만금

The mountain range of Jinbongsan (進鳳山) is the root of the Moakgi Mountain Range, which runs northward, after passing through the Honam Mountain Range Chodanggol [Mak Dam] and the Moakgi Mountain Range Junction, and extending to Baekunsan in Gwangyang−si, Jeollanam−do.

When you climb up to Manghae−dae on Jinbongsan, the vast ocean is visible to the west and southwest, and to the east, the Geumman−gyeong Plain, the best granary in Korea, is faintly visible. As the name Manghae−sa Temple suggests, which means a temple overlooking the sea, it is famous for its sunset views on the west coast. If you climb up to the nearby observatory, you can see the sea and the plains at the same time, making it a famous sunset spot.

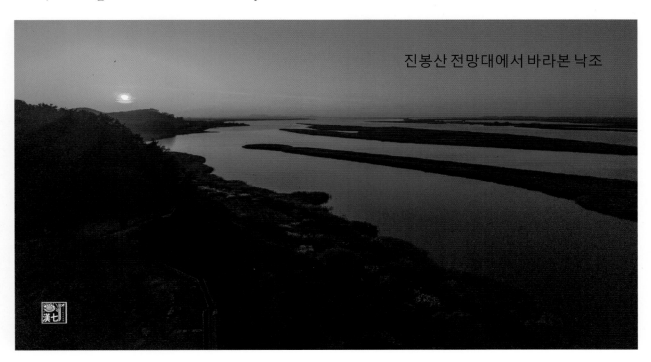

진봉산 전망대에서 바라본 낙조

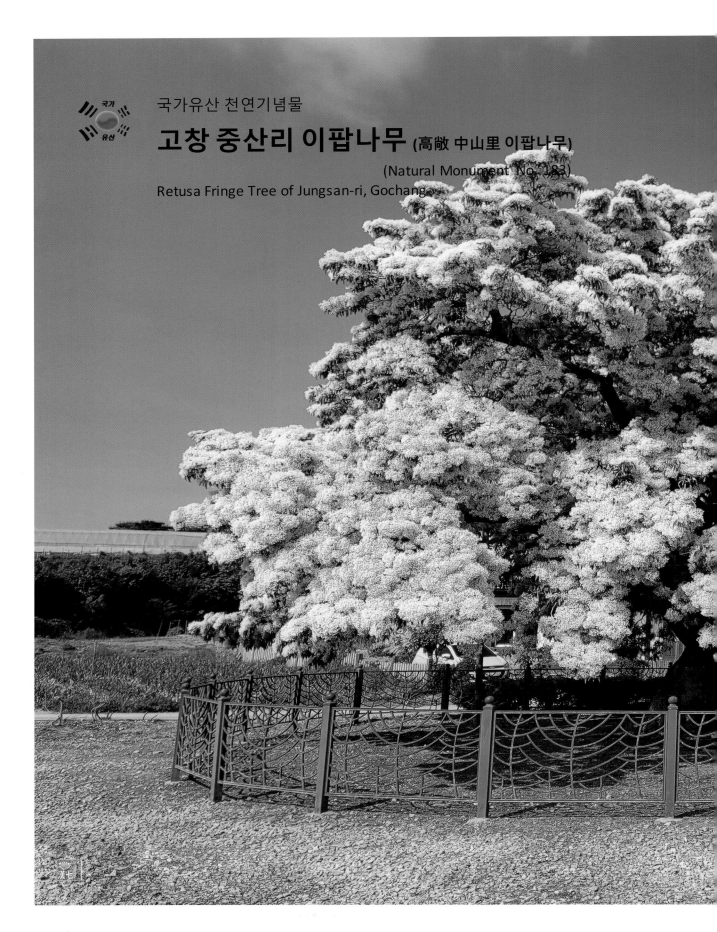

국가유산 천연기념물

고창 중산리 이팝나무 (高敞 中山里 이팝나무)

(Natural Monument No. 183)

Retusa Fringe Tree of Jungsan-ri, Gochang

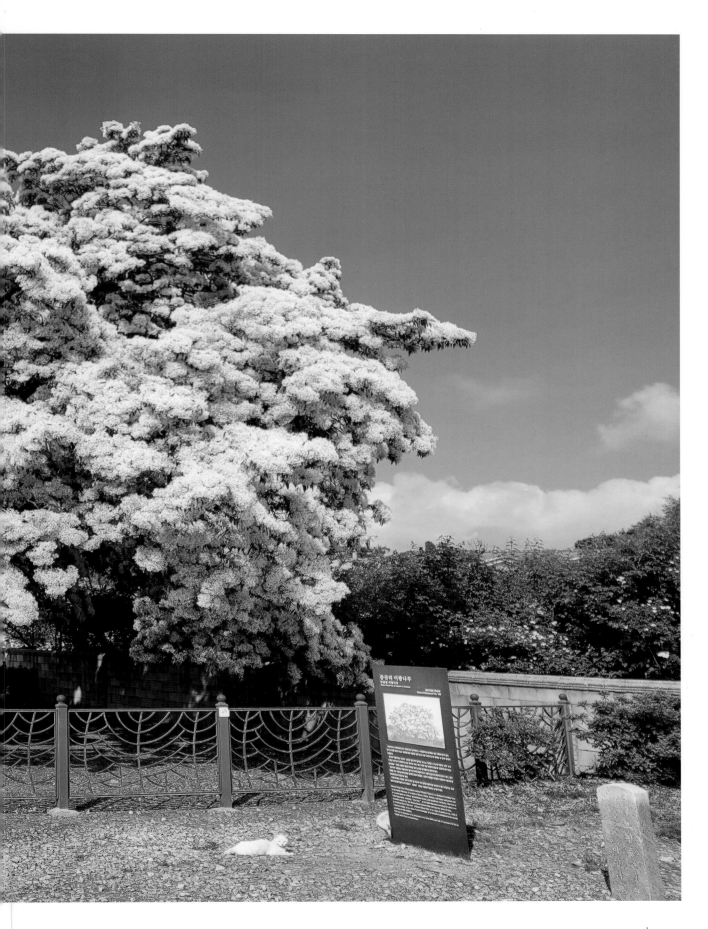

고창 중산리 이팝나무 (高敞 中山里 이팝나무)

(Natural Monument No. 183)

Retusa Fringe Tree of Jungsan-ri, Gochang

분 류 : 자연유산 / 천연기념물 / 문화역사기념물
수 량 : 1주
지정(등록)일 : 1967.02.17
소 재 지 : 전북 특별자치도 고창군 대산면 중산리 313-1번지

1.이팝나무란 이름은 꽃이 필 때 나무 전체가 하얀꽃으로 뒤덮여 이밥, 즉 쌀밥과 같다고 하여 붙여진 것이라고도 하고, 여름이 시작될 때인 입하에 꽃이 피기 때문에 '입하목(立夏木)'이라 부르다가 이팝나무로 부르게 되었다고도 한다.

2.고창 중산리 이팝나무는 나이가 약 250살 정도로 보이며, 높이 10.5m, 가슴높이 둘레 2.68m 이다. 중산리 마을 앞의 낮은 지대에 홀로 자라고 있으며, 나무의 모습은 가지가 고루 퍼져 자연 그대로 유지하고 있다.

3.우리나라의 크고 오래된 이팝나무에는 거의 한결같은 이야기가 전해지고 있는데, 그것은 이팝나무의 꽃이 많이 피고 적게 피는 것으로 그해 농사의 풍년과 흉년을 점칠 수 있다는 것이다. 이팝나무는 물이 많은 곳에서 잘 자라는 식물이므로 비의 양이 적당하면 꽃이 활짝 피고, 부족하면 잘 피지 못한다. 물의 양은 벼농사에도 관련되는 것으로, 오랜 경험을 통한 자연관찰의 결과로서 이와 같은 전설이 생겼다고 본다.

4.고창 중산리 이팝나무는 이팝나무로서는 매우 크고 오래된 나무로서 생물학적 보존 가치가 클 뿐만 아니라 오랜 세월동안 조상들의 관심과 보살핌 가운데 살아온 나무로 문화적 가치도 있어 천연기념물로 지정·보호하고 있다.

1. The name Ipop tree is said to have been given because when the tree blooms, the entire tree is covered with white flowers and resembles rice.It is also said that because the flowers bloom in Ipha, the beginning of summer, it was called 'Ipha tree' and then came to be called Ipop tree.

2. The pop tree in Jungsan-ri, Gochang appears to be about 250 years old, is 10.5m tall, and has a circumference of 2.68m at chest height. Low in front of Jungsan-ri VillageIt grows alone in the area, and its branches are spread out evenly, maintaining its natural appearance.

3. There is an almost consistent story about the large and old Ipop trees in Korea, which is that they bloom a lot andIt is said that by blooming less, one can predict whether there will be a good or bad harvest for the year. This tree is a plant that grows well in places with a lot of water.If the amount of rain is adequate, the flowers will bloom, but if there is not enough, they will not bloom well. The amount of water is also related to rice farming, and through long experienceIt is believed that this legend arose as a result of natural observation.

4. The Gochang Jungsan-ri Ipop tree is a very large and old tree, so it not only has great biological preservation value, but also survives for a long time.As a tree that has lived under the care and attention of our ancestors, it also has cultural value and is designated and protected as a natural monument.

중산리 이팝나무 (천연기념물 제183호)

이팝나무는 우리나라 남부 지역에 주로 분포하며, 5~6월경에 눈송이와도 같은 새하얀 꽃이 핀다. 꼬치 만개할 때의 모습도 아름답지만 낙화할 때의 모습 또한 여름에 눈이 내리는 것 같아 굉장히 아름답다. 중산리 이팝나무는 수령이 250년 정도이며 높이는 10.5m. 둘레는 2.7m에 이른다. 매우 크고 오래된 나무로서 생물학적 보존 가치가 크다. 꽃이 지면 작은 열매가 맺는데, 열매에 들어 있는 '폴리페놀'이라는 성분이 항산화 작용을 하여 노화를 방지한다고 알려져 있다. 예로부터 사람들은 이팝나무의 꽃이 잘 피면 풍년이 들고 그렇지 않으면 흉년이 든다고 해서, 꽃의 상태를 보고 그해 농사의 풍흉을 점치던 풍속이 있었다. 그래서 사람들은 풍년을 기원하며 이팝나무를 신목(神木)으로 받들기도 했다. 이팝나무라는 이름은 나무의 꽃이 핀 모습이 마치 쌀밥(이밥)처럼 보인다고 해서 생겼다는 설과 입하(立夏)쯤에 꽃이 피기 때문에 '입하목' 이라는 이름에서 왔다는 설 등이 있다.

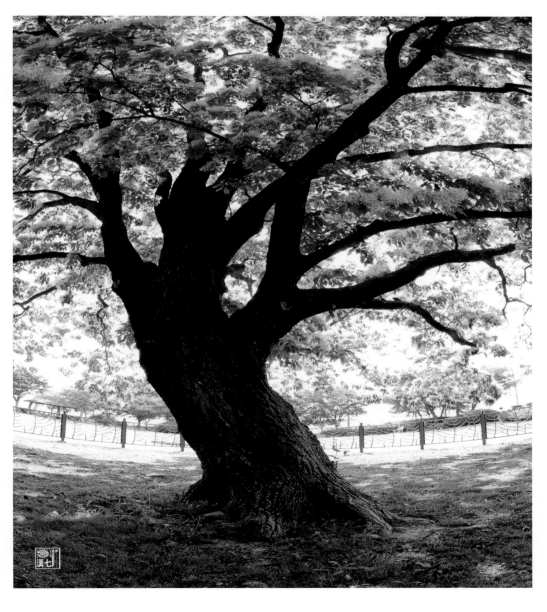

Retusa Fringe Tree of Jungsan-ri, Gochang

(Natural Monument No. 183)

Retusa Fringe Tree (Chionanthus retusus (Thunb.) Koidz.) is a deciduous broadleaf tree in the family Oleaceae. It is native to Korea, China, Taiwan, and Japan and grows well in a sunny place in valleys, Mountainous areas, and seashores. In Korea. this tree is called ipap namu, meaning "rice tree," as its white blossoms covering the entire tree resemble cooked rice. The flowers bloom between May and June for about 20 days. It is velieved that if this tree's flowers bloom fully, it is a sign of good harvest, while if it bloom weakly, it is a sign of severe drought. It is therefore considered to be sacred according to folk tradition. This tree in Jungsan-ri is presumed to be about 250 years old. It measures 10.5m in height and 2.7m in circumference.

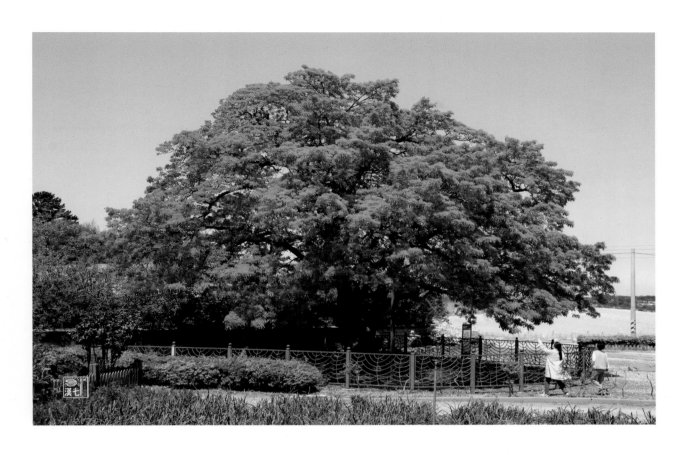

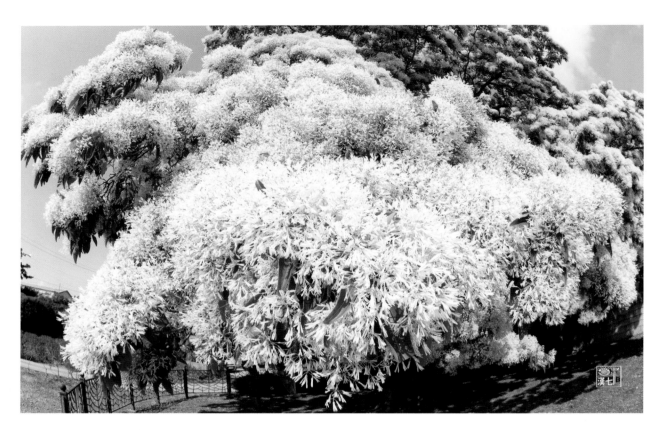

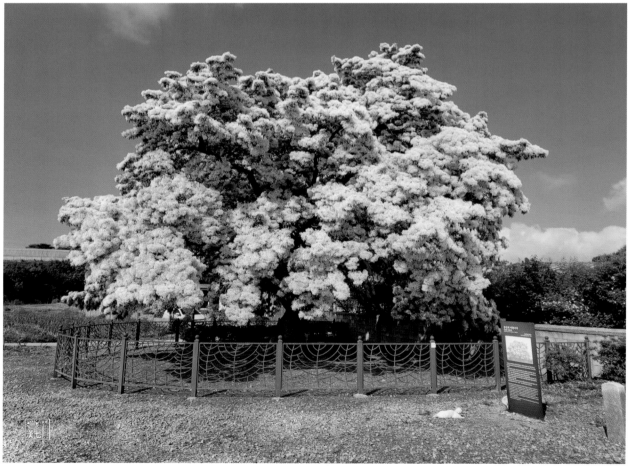

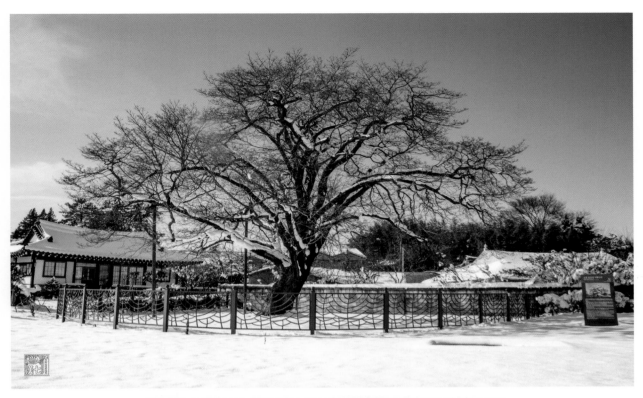

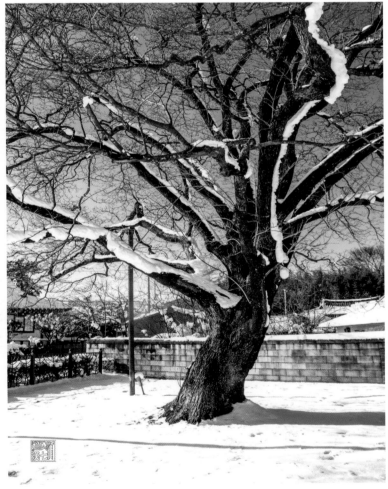

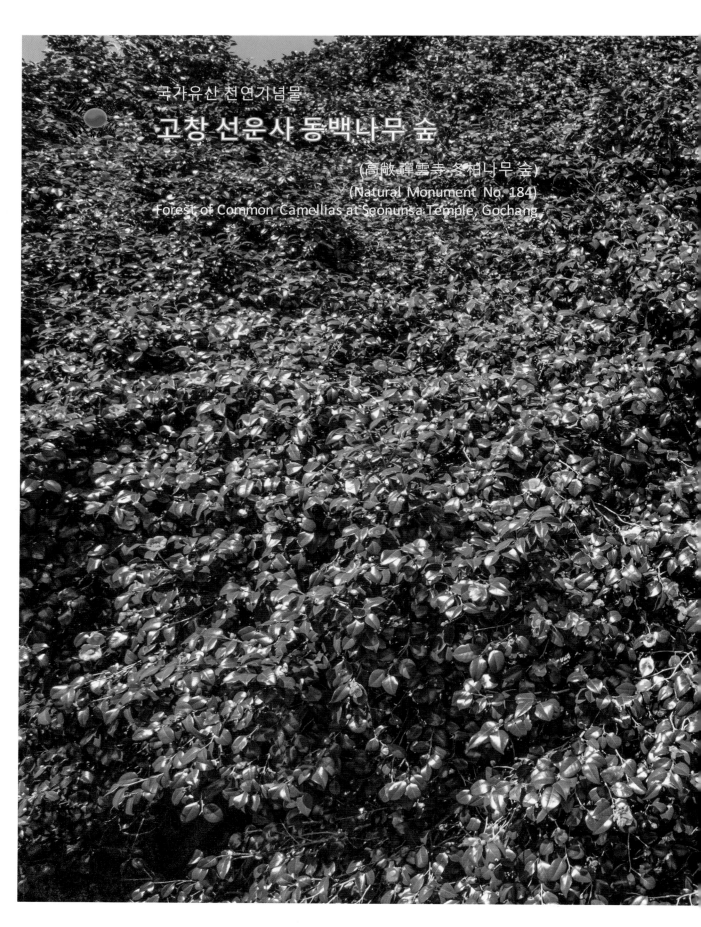

국가유산 천연기념물

고창 선운사 동백나무 숲

(高敞 禪雲寺 冬柏나무 숲)
(Natural Monument No. 184)
Forest of Common Camellias at Seonunsa Temple, Gochang

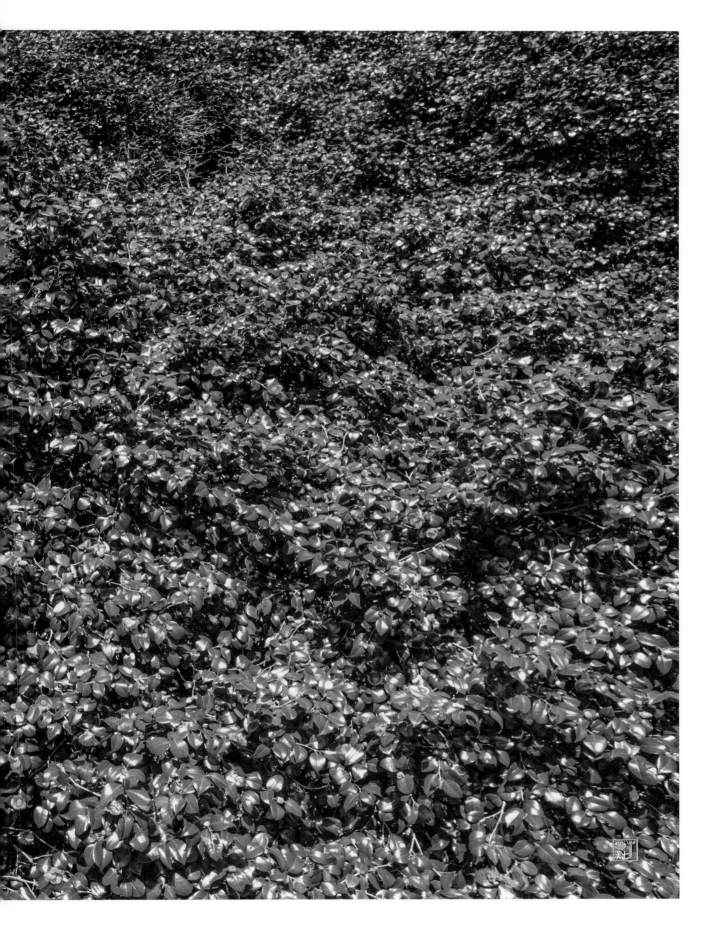

국가유산 천연기념물 제184호

고창 선운사 동백나무 숲 (高敞 禪雲寺 冬柏나무 숲)

<div align="center">(Natural Monument No. 184)</div>

Forest of Common Camellias at Seonunsa Temple, Gochang

분 류 : 자연유산 / 천연기념물 / 문화역사기념물 / 종교
면 적 : 35,596㎡
지정(등록)일 : 1967.02.17
소 재 지 : 전북 특별자치도 고창군 아산면 삼인리 산68번지

1. 동백나무는 차나무과에 속하는 나무로 우리나라를 비롯하여 일본·중국 등의 따뜻한 지방에 분포하고 있다. 우리나라에서는 남쪽 해안이나 섬에서 자란다. 꽃은 이른 봄에 피는데 매우 아름다우며 꽃이 피는 시기에 따라 춘백(春栢), 추백(秋栢), 동백(冬栢)으로 부른다.
2. 고창 삼인리의 동백나무숲은 백제 위덕왕 24년(577) 선운사가 세워진 후에 만들어 진 것으로 나무의 평균 높이는 약 6m이고, 둘레는 30㎝이다. 절 뒷쪽 비스듬한 산아래에 30m 넓이로 가느다란 띠모양을 하고 있다.
3. 고창 삼인리의 동백나무숲은 아름다운 사찰경관을 이루고 있으며, 사찰림으로서의 문화적 가치 및 오래된 동백나무숲으로서의 생물학적 보존 가치가 높아 천연기념물로 지정·보호하고 있다.

1. Camellia is a tree belonging to the Tea tree family and is distributed in warm regions such as Korea, Japan, and China.In Korea, it grows on the southern coast or islands. The flowers bloom in early spring and are very beautiful, depending on the time of flowering.It is called springbaek (春栢), autumn white (秋栢), and camellia (winter 栢).

2. The camellia forest in Samin−ri, Gochang, was created after the construction of Seonunsa Temple in the 24th year of King Wideok of Baekje (577), and the average height of the trees isIt is about 6m long and has a circumference of 30cm. It is shaped like a thin band 30 meters wide at the bottom of the slanted mountain behind the temple.

3. The camellia forest in Saminri, Gochang, forms a beautiful temple landscape, has cultural value as a temple forest, and has a long
 history.It is designated and protected as a natural monument due to its high biological conservation value as a camellia forest.

고창 선운사 동백나무 숲은 조선 성종 때인 15C에 행호 선사가 산불에서 사찰을 보호하기 위해 조성하였다고 한다. 3,000여 그루의 동백나무가 대웅전 뒤를 병풍처럼 둘러싸고 있는데, 군락의 규모는 16,500㎡ 이다.

이곳 동백은 3월 말부터 피기 시작하여 4월 중순에 절정을 이룬다. 이곳 선운사 동백나무 숲은 동백나무 서식지의 북방 한계선을 알 수 있다는 점에 의의가 있다.

이 동백나무 숲은 아름다운 사찰 경관을 더욱 돋보이게 하며, 사찰림이라는 문화적 가치뿐만 아니라 사찰을 보호하는 방화림 역할도 하고 있어 생물학적 보존 가치가 높아 천연기념물로 지정하고 있다.

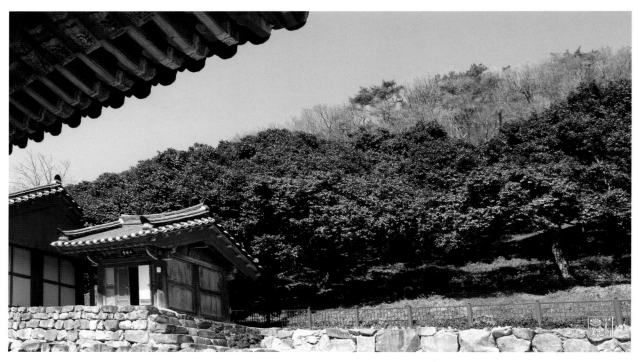

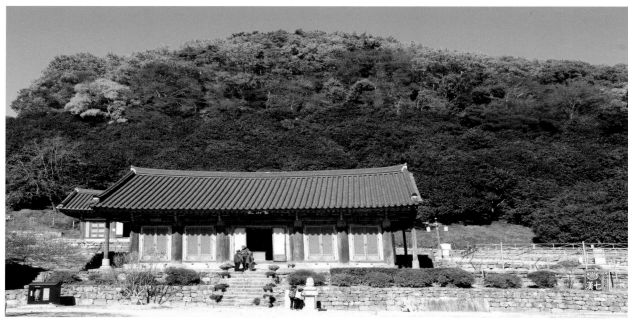

It is said that the camellia forest of Seonunsa Temple in Gochang was created by Monk Haengho in the 15th century during the reign of King Seongjong of Joseon to protect the temple from forest fires. About 3,000 camellia trees surround the back of Daeungjeon like a folding screen, and the size of the colony is 16,500㎡.

The camellias here start to bloom in late March and reach their peak in mid-April. The significance of the camellia forest of Seonunsa Temple lies in the fact that it shows the northern limit of the camellia habitat.

This camellia forest enhances the beautiful temple landscape, and in addition to its cultural value as a temple forest, it also serves as a firebreak to protect the temple, so it has high biological conservation value and is designated as a natural monument.

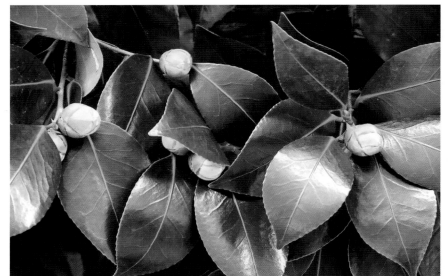

11월의 동백꽃눈

3월의 동백

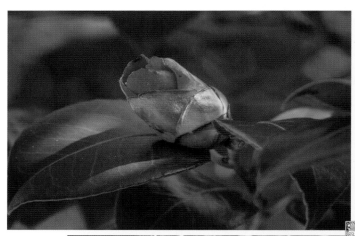

4월의 동백꽃

8월의 동백꽃 열매

10월의 동백꽃 씨앗

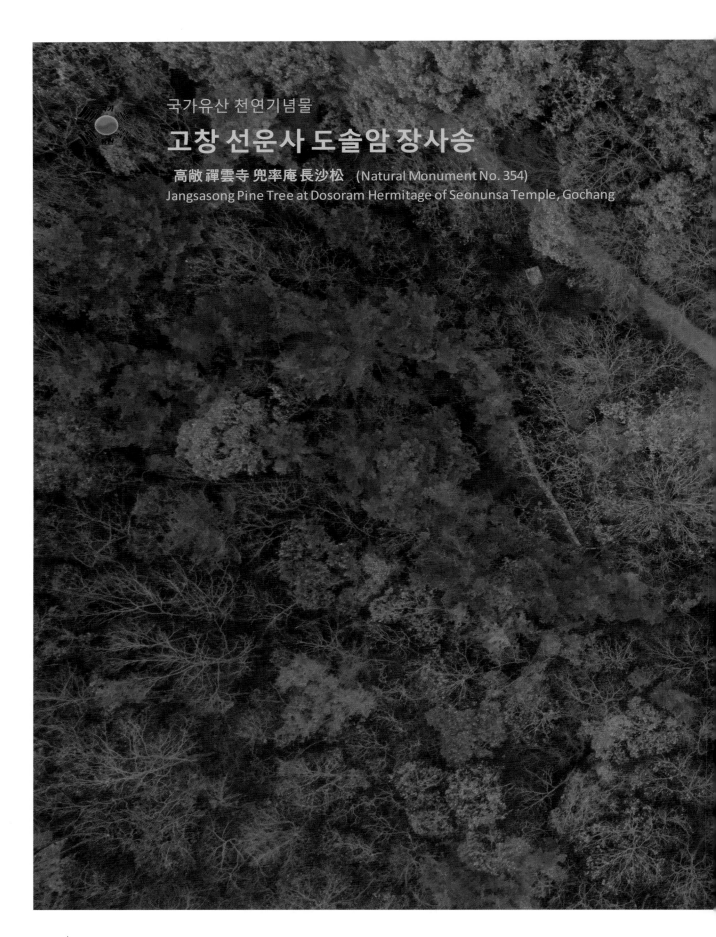

국가유산 천연기념물

고창 선운사 도솔암 장사송

高敞 禪雲寺 兜率庵 長沙松 (Natural Monument No. 354)
Jangsasong Pine Tree at Dosoram Hermitage of Seonunsa Temple, Gochang

국가유산 천연기념물 제354호

고창 선운사 도솔암 장사송 (高敞 禪雲寺 兜率庵 長沙松)

(Natural Monument No. 354)
Jangsasong Pine Tree at Dosoram Hermitage of Seonunsa Temple, Gochang

분 류 : 자연유산 / 천연기념물 / 문화역사기념물 /생활
수 량 : 1주
(등록)일 : 1988.04.30
소 재 지 : 전북 특별자치도 고창군 아산면 도솔길 294 (삼인리)

장사송은 고창 선운사에서 도솔암을 올라가는 길가에 있는 진흥굴 바로 앞에서 자라고 있다. 나무의 나이는 약 600살(지정일 기준) 정도로 추정되며, 높이는 23m, 가슴높이의 둘레는 3.07m이다. 높이 3m 정도에서 줄기가 크게 세 가지로 갈라져 있고, 그 위에서 다시 여러 갈래로 갈라져 부챗살처럼 퍼져 있다.

고창 사람들은 이 나무를 '장사송' 또는 '진흥송'이라고 하는데, 장사송은 이 지역의 옛 이름이 장사현이었던 것에서 유래한 것이며, 진흥송은 옛날 진흥왕이 수도했다는 진흥굴 앞에 있어서 붙여진 이름이다.고창 삼인리 도솔암 장사송은 오랫동안 조상들의 보살핌을 받아 왔으며, 나무의 모양이 아름답고 생육상태가 양호하며 보기 드물게 오래된 소나무로서 보존가치가 인정되어 천연기념물로 지정하여 보호하고 있다.

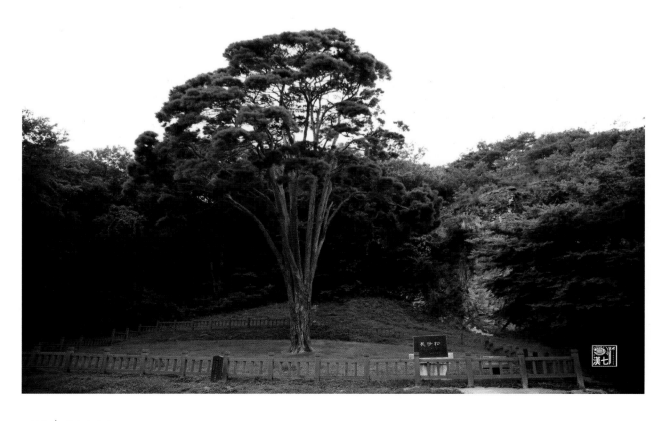

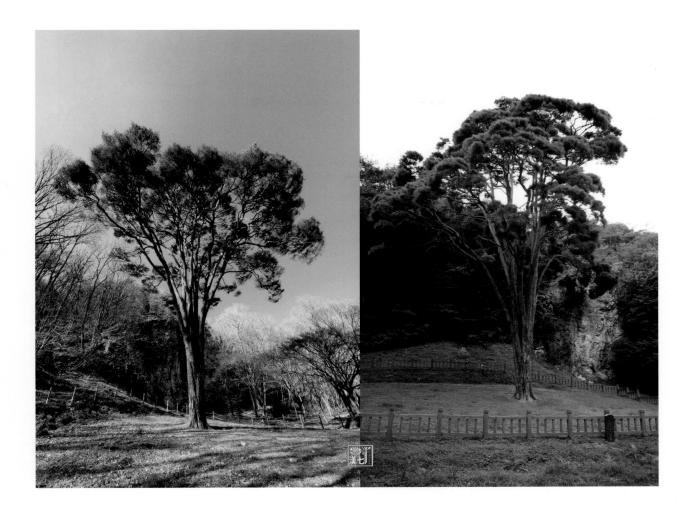

The Jangsa Pine grows right in front of Jinheunggul on the road leading up to Dosolam from Seonunsa Temple in Gochang. The tree is estimated to be about 600 years old (based on the designated date), is 23m tall, and has a circumference of 3.07m at chest height. At about 3m tall, the trunk splits into three large branches, and from there, it splits into several branches and spreads out like fan ribs.

The people of Gochang call this tree 'Jangsa Pine' or 'Jinheung Pine'. Jangsa Pine comes from the old name of this area, Jangsa-hyeon, and Jinheung Pine is named after the fact that it is located in front of Jinheunggul, where King Jinheung is said to have lived as a monk. The Jangsa Pine of Dosolam in Samin-ri, Gochang has been cared for by our ancestors for a long time, and as a rare old pine tree with a beautiful shape and good growth condition, it is recognized for its preservation value and is designated as a natural monument for protection.

장사송은 이 지역의 옛 지명인 장사현(長沙縣)에서 유래하여 붙은 이름이다. 옛날 신라 진흥왕이 수도했다고 전해지는 진흥굴 앞에 있다 하여 진흥송이라고도 불린다. 장사송의 나이는 약 600살, 높이는 약 23m에 이른다. 장사송은 가슴 높이 둘레 3m에 동서남북 17m로 가지가 퍼져 있으며, 지상 40㎝쯤에서 가지가 난 흔적이 있어 키가 작고 가지가 옆으로 퍼진 소나무인 반송(盤松).으로 분류되고 있다.

나무줄기가 지상 2.2m 높이에서 크게 두 갈래로 갈라졌고, 그 위에서 다시 여덟 갈래로 크게 갈라져 자라고 있는데, 그 모습이 마치 우리나라 팔도의 모습을 나타내는 듯 수려하다. 나무의 모양이 아름답고 생육 상태가 양호하며, 보기 드물게 오래된 소나무로서 보존 가치가 인정되어 천연기념물로 지정하여 보호하고 있다.

장사송의 옆에 있는 돌 비석의 뒷면에는 장사녀(長沙女) 이야기가 새겨져 있다. 장사녀는 고려사(高麗史) 등에 전해지는 백제 가요 선운산곡(禪雲山曲)에 나오는 인물이다. 선운산곡에서 장사녀는 선운산에 올라가 정역(征役, 조세(租稅) 와 부역(賦役))에 나간 남편을 기다리며 노래를 부른다고 전해진다.

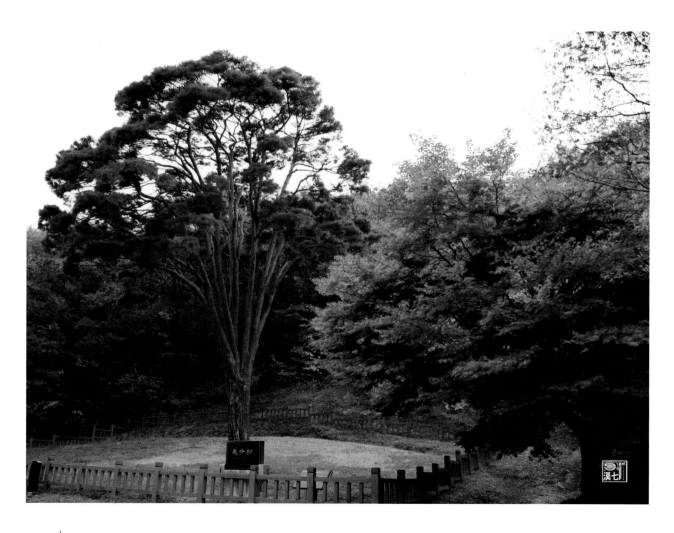

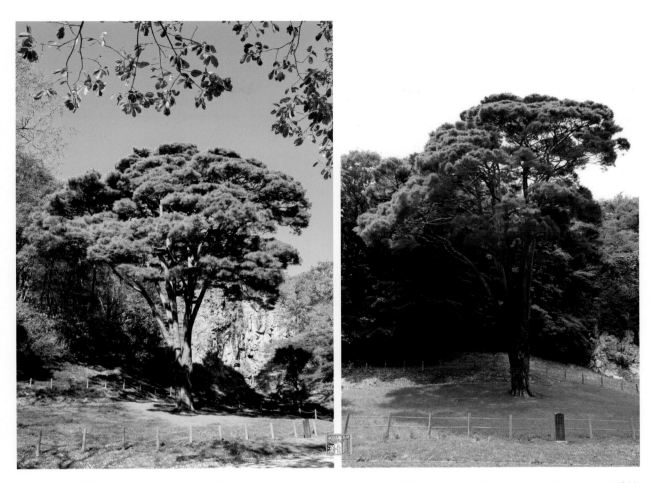

Jangsa Pine is named after the old name of this area, Jangsa−hyeon (長沙縣). It is also called Jinheung Pine because it is located in front of Jinheung Cave, where King Jinheung of Silla is said to have lived as a monk. Jangsa Pine is about 600 years old and 23m tall. Jangsa Pine has a circumference of 3m at chest height and branches that spread 17m in all directions. There are traces of branches growing about 40cm above the ground, so it is classified as a Bansong (盤松), a short pine tree with branches that spread sideways.

The tree trunk splits into two large branches at 2.2m above the ground, and then splits into eight large branches above that, creating a beautiful appearance that seems to represent the eight provinces of Korea. The tree has a beautiful shape and good growth, and as a rare old pine tree, it has been recognized for its preservation value and is designated as a natural monument.

On the back of the stone monument next to Jangsa Song, the story of Jangsa Nyeo (長沙女) is engraved. Jangsa Nyeo is a character in the Baekje song Seonunsangok (禪雲山曲) that is recorded in the History of Goryeo (高麗史) and other sources. In Seonunsangok, Jangsa Nyeo is said to have climbed Seonunsan Mountain and sang a song while waiting for her husband who had gone out on a military expedition (征役, taxation and forced labor).

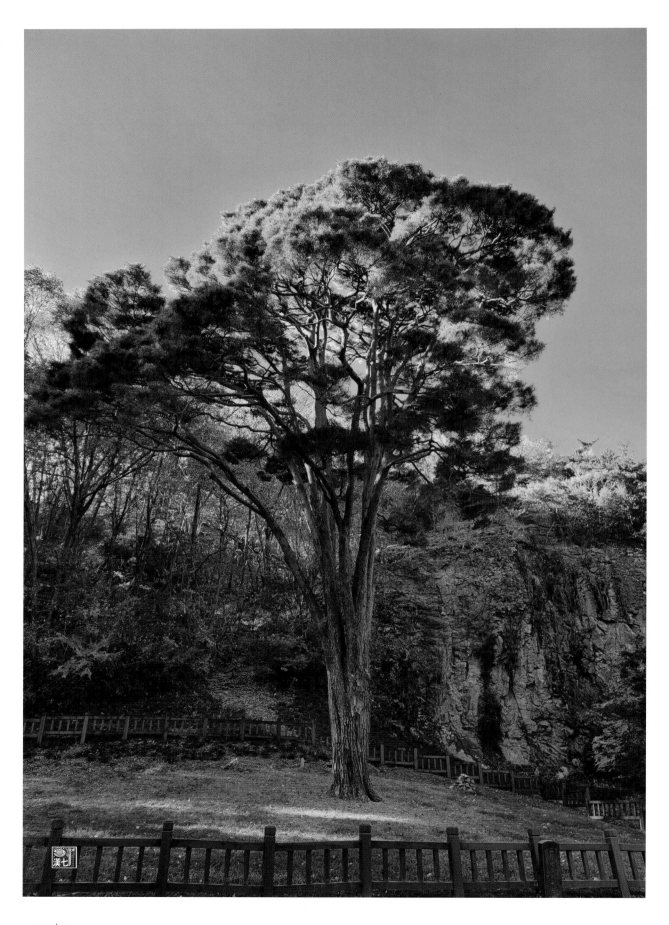

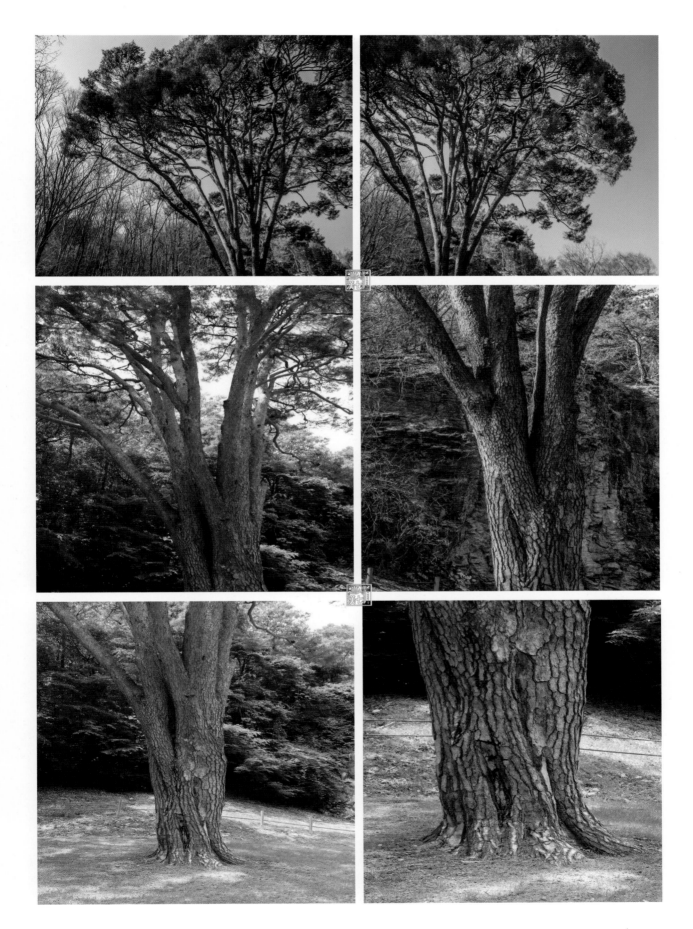

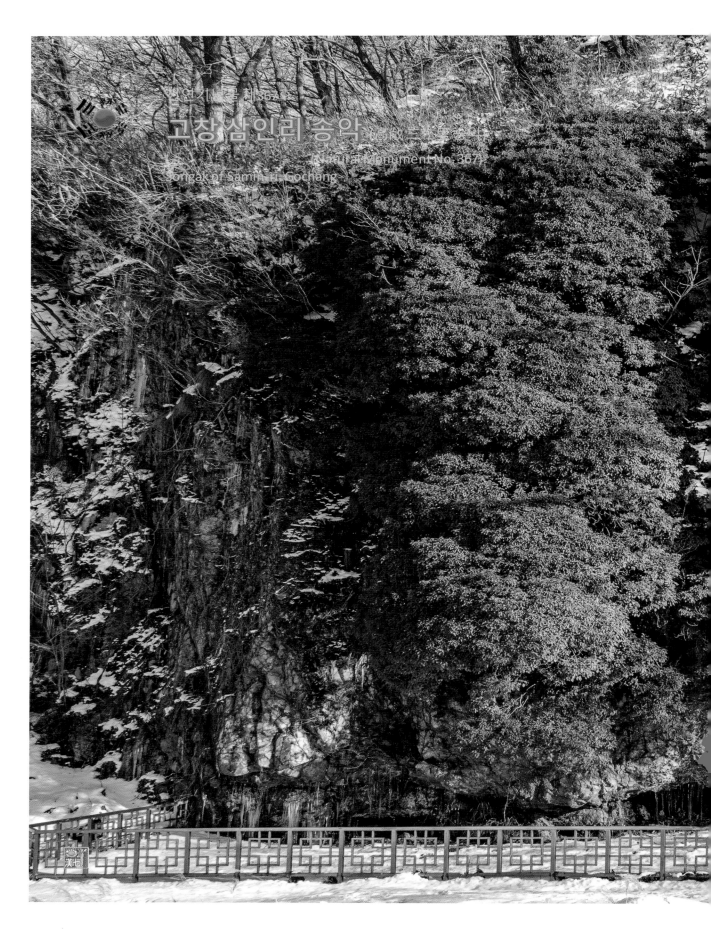

천연기념물 제367호
고창 삼인리 송악 高敞 三仁里 송악
(Natural Monument No. 367)
Songak of Samin-ri, Gochang

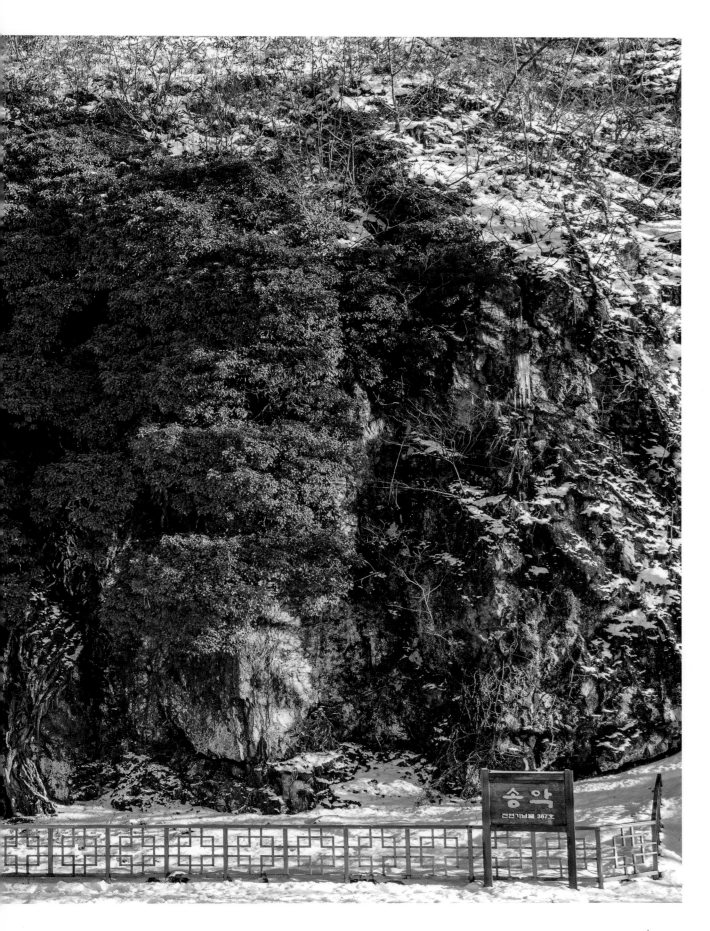

고창 삼인리 송악 (高敞 三仁里 송악)

(Natural Monument No. 367)

Songak of Samin-ri, Gochang

분 류 : 자연유산 / 천연기념물 / 생물과학기념물 / 분포학
면 적 : 1,631㎡
지정(등록)일 : 1991.11.27
소 재 지 : 전북 특별자치도 고창군 아산면 삼인리 산17-1번지

송악은 두릅나무과에 속하는 늘푸른 덩굴식물로 줄기에서 뿌리가 나와 암석 또는 다른 나무 위에 붙어 자란다. 잎은 광택이 있는 진한 녹색이고 꽃은 10월에 녹색으로 피며, 열매는 다음해 5월에 둥글고 검게 익는다. 우리나라에서는 서남해안 및 섬지방의 숲속에서 주로 자라고 있다.고창 삼인리 송악은 선운사 입구 개울 건너편 절벽 아래쪽에 뿌리를 박고 절벽을 온통 뒤덮고 올라가면서 자라고 있으며, 정확한 나이는 알 수 없으나 크기로 보아 적어도 수 백년은 되었으리라 생각된다.고창 삼인리 송악은 그 크기가 보기 드물 정도로 크고, 고창 삼인리는 송악이 내륙에서 자랄 수 있는 북방한계선에 가까우므로 천연기념물로 지정하여 보호하고 있다.

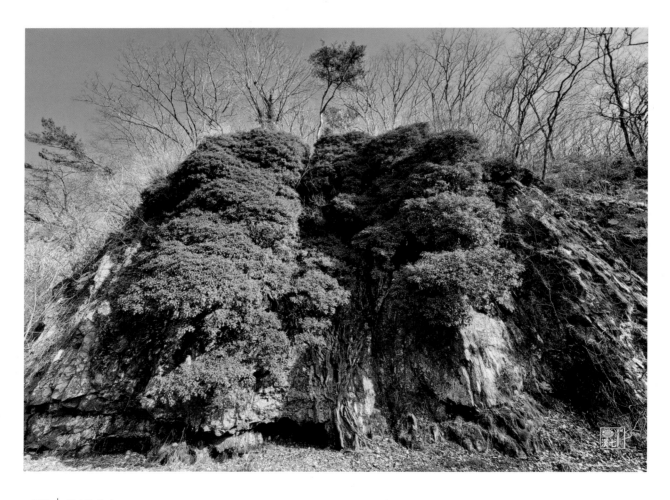

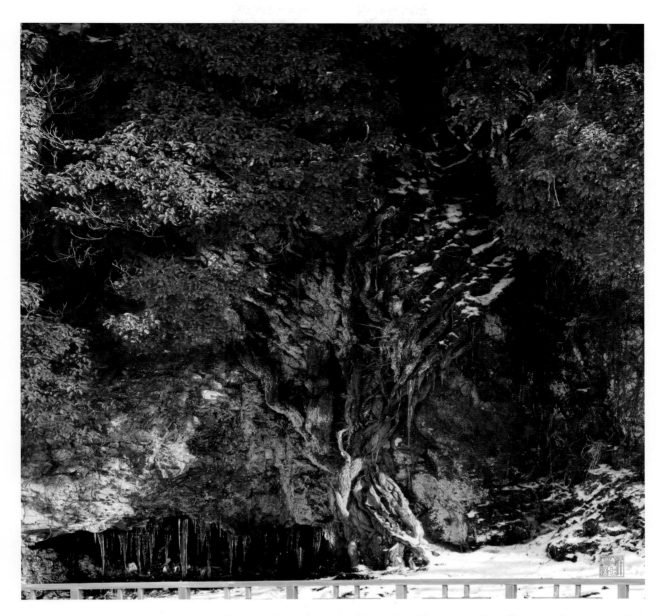

Songak is an evergreen vine belonging to the Araliaceae family, and grows by attaching roots from the stem to rocks or other trees. The leaves are glossy, dark green, the flowers bloom green in October, and the fruit ripens round and black in May of the following year. In Korea, it mainly grows in forests along the southwestern coast and islands.

Gochang Samin−ri Songak has taken root at the bottom of the cliff across the stream at the entrance to Seonunsa Temple and is growing up to cover the entire cliff. Its exact age is unknown, but judging by its size, it is thought to be at least several hundred years old.

Gochang Samin−ri Songak is unusually large, and Gochang Samin−ri is close to the northern limit where Songak can grow inland, so it is designated as a natural monument and protected.

송악은 두릅나뭇과에 속하는 덩굴식물이다. 줄기에서 뿌리가 나와 주변 물체에 달라붙어 올라간다. 주로 남부의 섬이나 해안지역에서 자라며, 대략 전북
김제시까지가 내륙의 북방한계선이다.
고창 삼인리 송악은 높이가 15m나 되며 줄기의 둘레가 0.8m에 이른다. 나무의 정확한 나이는 알 수 없으나 크기로 보아 적어도 수백 년은 되는 것으로 추정된다. 북방한계선에 가까움에도 불구하고 우리나라에서 가장 큰 송악으로 알려져 있다. 생물학적·학술적 가치가
매우 높으며 송악으로는 유일하게 현재 천연기념물로 지정되어 있다.

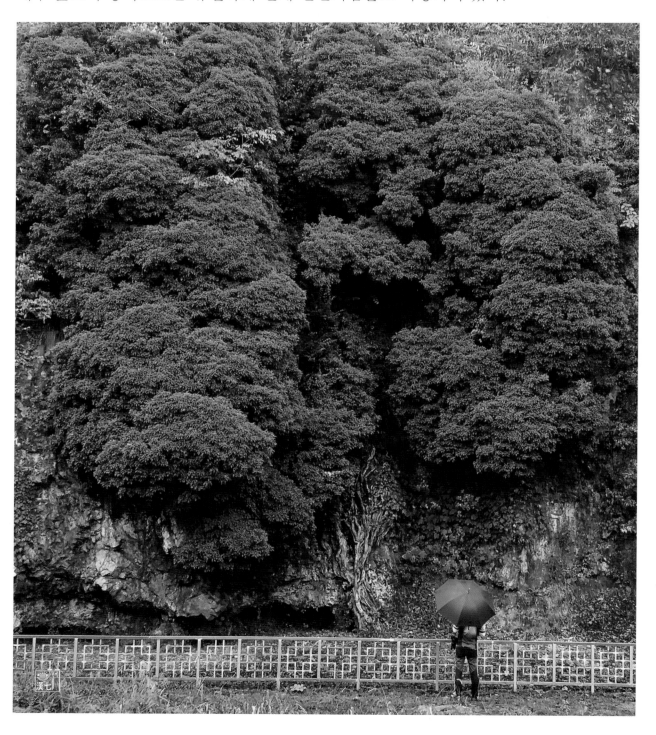

Songak is a vine belonging to the Araliaceae family. Roots grow from the stem
and climb up to nearby objects. It mainly grows on islands and coastal areas in the
south, and the northern limit of the inland area is approximately up to Gimje City in
Jeollabuk−do.

Songak in Samin−ri, Gochang is 15m tall and the trunk circumference is 0.8m. The
exact age of the tree is unknown, but judging by its size, it is estimated to be at least
several hundred years old. Despite its proximity to the northern limit, it is known as
the largest pine tree in Korea. It has very high biological and academic value, and is
the only pine tree currently designated as a natural monument.

송악은 10월에 황록색 꽃을 피우고 다음 해 5월이 되면 포도송이 같은 열매를 맺는다. 송악의 줄기와 잎은 고혈압, 요통, 간염, 지혈 등에 효과가 있다고 한다. 민간에는 송악 밑에 있으면 머리가 맑아진다는 이야기도 전한다. 송악은 남부지방에서는 소가 잘 먹는다 하여 소밥나무라 부르기도 하며, 상춘등(常春藤), 토고등(土鼓藤), 담장나무 등으로도 부른다.

Songak blooms yellow−green flowers in October and bears grape−like fruits in May of the following year. It is said that the stems and leaves of Songak are effective for high blood pressure, back pain, hepatitis, and hemostasis. There is also a folk tale that if you stand under Songak, your mind becomes clearer. In the southern region, Songak is called cow food tree because cows eat it well. It is also called Sangchun−deung (常春藤), Togo−deung (土鼓藤), and Damjang−namu (制馬木).

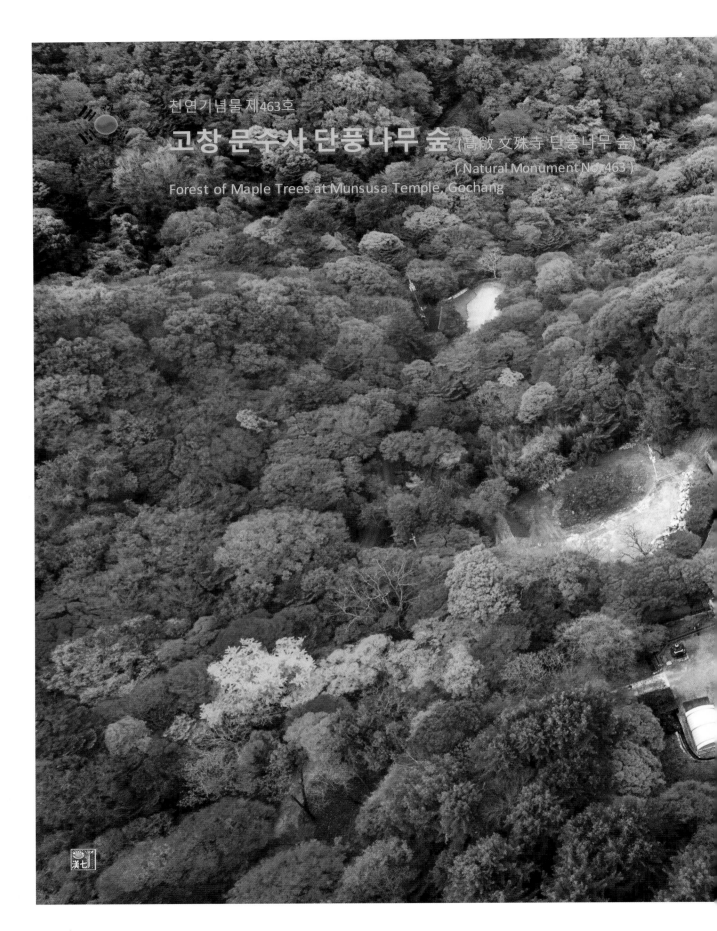

천연기념물 제463호
고창 문수사 단풍나무 숲 (高敞 文殊寺 단풍나무 숲)
(Natural Monument No. 463)
Forest of Maple Trees at Munsusa Temple, Gochang

국가유산 천연기념물 제463호

고창 문수사 단풍나무 숲 (高敞 文殊寺 단풍나무 숲)

(Natural Monument No. 463)

Forest of Maple Trees at Munsusa Temple, Gochang

분 류 : 자연유산 / 천연기념물 / 생물과학기념물 / 생물상
면 적 : 120,660㎡
지정(등록)일 : 2005.09.09
소 재 지 : 전북 특별자치도 고창군 고수면 은사리 산 190-1

고창 문수사 단풍나무숲은 문수산 입구에서부터 중턱에 자리한 문수사 입구까지의 진입도로 약
80m 좌우측 일대에 수령 100년에서 400년으로 추정되는 단풍나무 500여그루가 자생하고 있
는 숲이다.

이 숲의 단풍나무 크기는 직경 30~80㎝, 수고 10~15m정도이며, 특히 흉고둘레 2m 이상
2.96m에 이르는 단풍나무 노거수를 다수 포함하고 있는 것이 큰 특징이다.

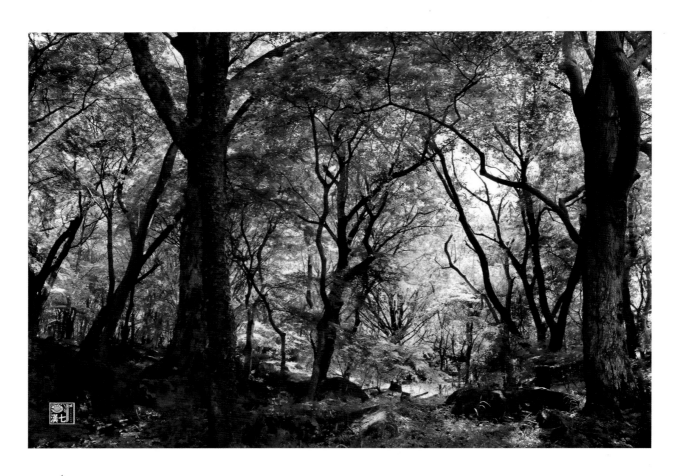

The Gochang Munsusa Maple Forest is a forest of about 500 maple trees estimated to be 100 to 400 years old, growing on the left and right sides of the access road from the entrance of Munsusan Mountain to the entrance of Munsusa Temple, which is located in the middle of the hill.

The maple trees in this forest are 30 to 80 cm in diameter and 10 to 15 m tall, and in particular, they include many old maple trees with a girth of 2 m or more and 2.96 m at breast height.

문화재 구역 120,065㎡ 내에는 단풍나무 노거수 외에도 고로쇠나무, 졸참나무, 개서어나무, 상수리나무, 팽나무, 느티나무 등의 노거수들이 혼재하고 있으며, 아교목층과 관목층에는 사람주나무, 산딸나무, 물푸레나무, 쪽동백, 쇠물푸레나무, 박쥐나무, 작살나무, 초피나무, 고추나무, 쥐똥나무 등이 나타나고, 아울러 조릿대 군락이 넓게 분포되어 있다.

In addition to old maple trees, the 120,065㎡ cultural heritage area also contains old oak, hornbeam, Japanese oak, Chinese zelkova, zelkova, and zelkova trees. In the lumber and shrub layers, there are Japanese zelkova, wild strawberry, ash tree, camellia, hornbeam, bat tree, Japanese ash, Chinese pepper tree, and wild zelkova. In addition, reed communities are widely distributed.

이 곳 단풍나무숲은 백제 의자왕 4년(644년)에 지은 문수사의 사찰림으로 보호되어 현재에 내려오고 있는 우리나라의 대표적인 단풍나무숲으로 천연기념물 로써 가치가 있으며, 문수산의 산세와 잘 어우러져 가을철 많은 관광객이 찾는 명소로 경관적인 가치 또한 뛰어나다.

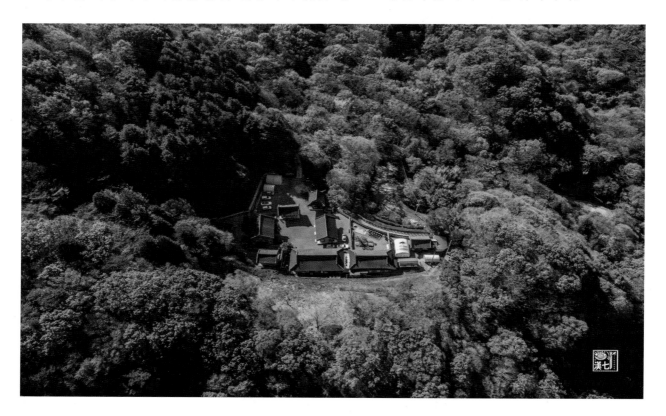

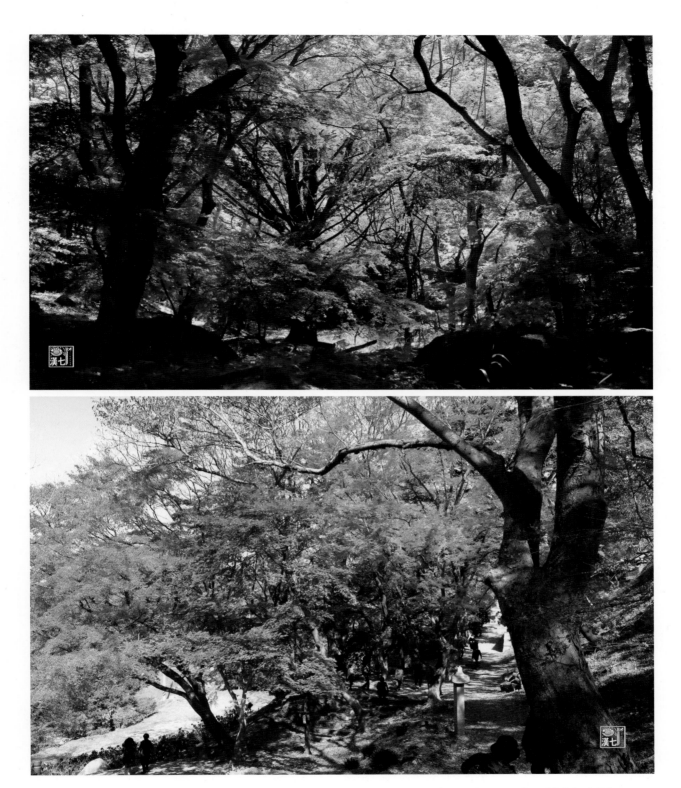

This maple forest was built in the 4th year of King Uija of Baekje (644 AD) as a temple forest for Munsusan Temple, and is a representative maple forest in Korea that has been preserved to this day. It has value as a natural monument, and it blends well with the terrain of Munsusan Mountain, making it a famous tourist attraction in the fall season, and its scenic value is also outstanding.

고창 문수사의 보물들

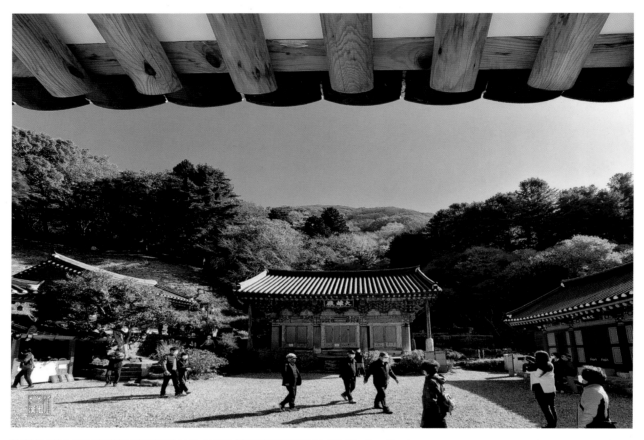

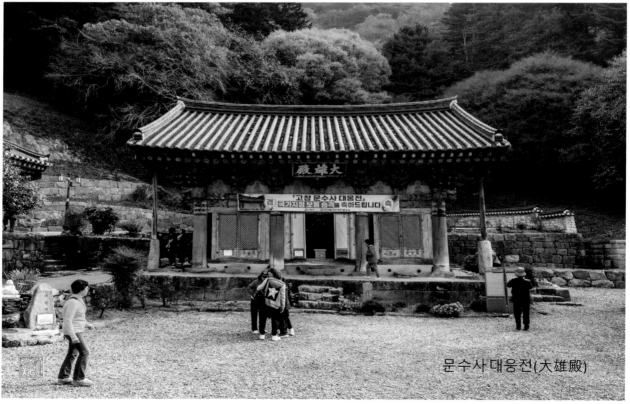

문수사 대웅전(大雄殿)

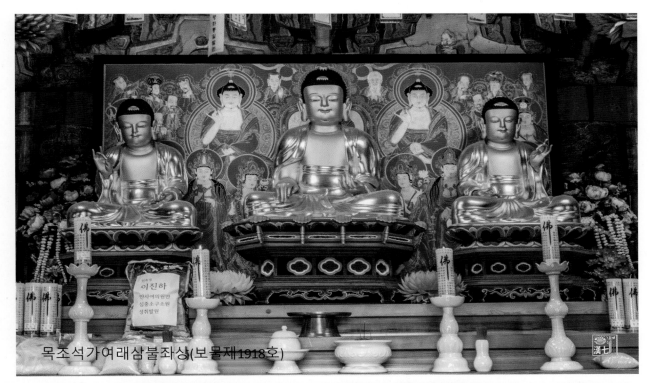

목조석가여래삼불좌상(보물제1918호)

목조지장보살좌상및시왕상일괄(十王)(보물제1920호)

대웅전 [大雄殿]이란?

선종 계통의 절에서 석가모니불을 본존불(本尊佛)로 모신 본당(本堂).

지장보살이란?

부처 입멸 후부터 미륵불이 나타날 때까지의 부처 없는 세상에서 육도(六道)의 중생(衆生)을 교화한다는 대비보살(大悲菩薩). 천관(天冠)을 쓰고 가사(袈裟)를 입었으며, 왼손에는 연꽃을, 오른손에는 보주(寶珠)를 들고 있는 모습으로 지옥도의 단타, 아귀도의 보주, 축생도의 보인, 수라도의 지지, 인간도의 제개장, 천상도의 일광(日光)을 통틀어 이르는 말이다.

시왕(十王)상이란?

저승에서 죽은 사람이 생전에 지은 선행과 악업 따위를 재판한다고 하는 열 명의 왕(王). 진광왕, 초강대왕, 송제대왕, 오관대왕, 염라대왕, 변성대왕, 태산대왕, 평등왕, 도시대왕, 오도 전륜대왕이다.

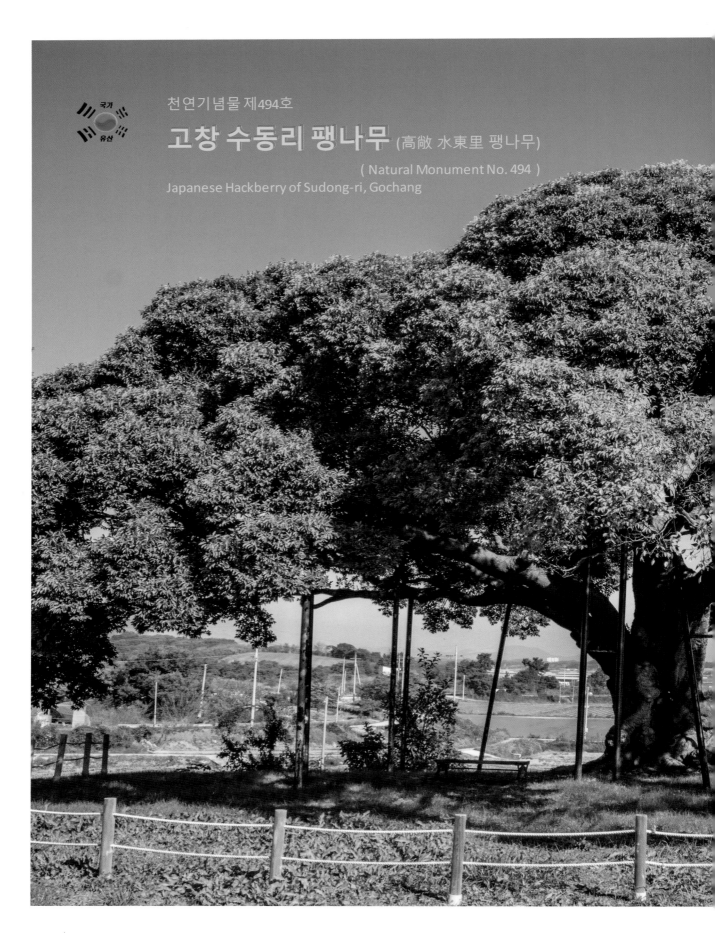

고창 수동리 팽나무 (高敞 水東里 팽나무)

(Natural Monument No. 494)
Japanese Hackberry of Sudong-ri, Gochang

국가
유산

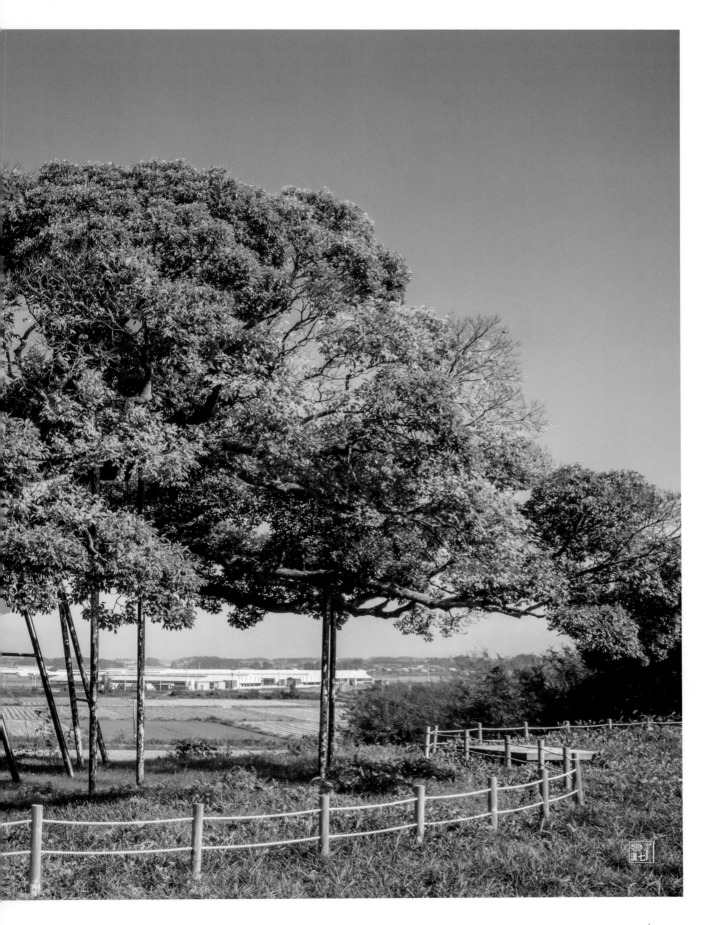

국가유산 천연기념물 제494호

고창 수동리 팽나무 (高敞 水東里 팽나무)

(Natural Monument No. 494)

Japanese Hackberry of Sudong-ri, Gochang

분 류 : 자연유산 / 천연기념물 / 생물과학기념물 / 생물상
수 량 : 1주
지정(등록)일 : 2008.05.01
소 재 지 : 전북 특별자치도 고창군 부안면 수동리 446번지

이 나무는 8월 보름에 당산제와 줄다리기 등 민속놀이를 벌이면서 마을의 안녕과 풍년을 기원
하던 당산나무이며, 마을 앞 간척지 매립 전에는 팽나무 앞까지 바닷물이 들어와 배를 묶어 두
었던 나무로 오랫동안 대동(大洞)마을과 함께해온 역사성이 깊은 나무이다.
현재 천연기념물로 지정된 팽나무들 중에서 흉고둘레가 가장 크며 수형이 아름답고 수세가 좋
은 편이어서 팽나무 종을 대표할 만하다.

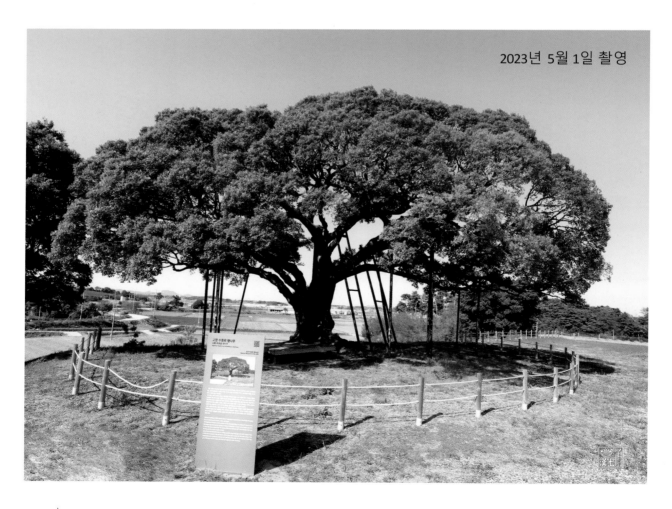

2023년 5월 1일 촬영

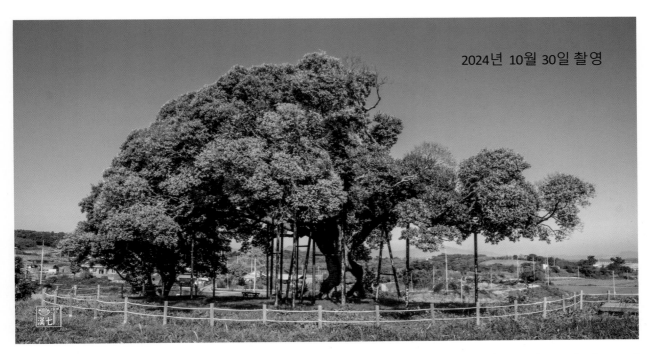

2024년 10월 30일 촬영

This tree is a sacred tree that was used to pray for the village's safety and good harvest while performing folk games such as Dangsanje and tug-of-war on the full moon of August. Before the reclamation of the land in front of the village, seawater came up to the pine tree and tied up boats, so it is a tree with a long history that has been with Daedong Village.

Among the pine trees currently designated as natural monuments, it has the largest breast height girth, a beautiful tree shape, and good vitality, so it can be considered a representative of the pine tree species.

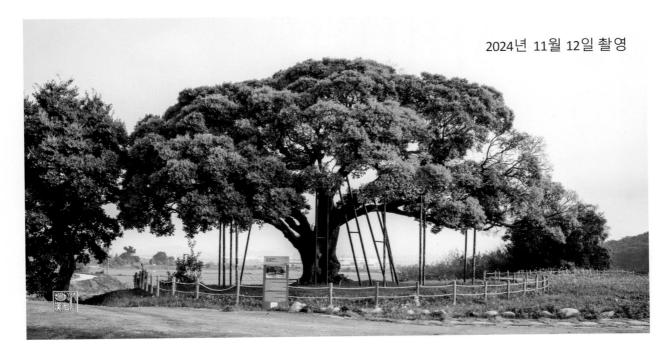

2024년 11월 12일 촬영

고창 수동리 팽나무는 우리나라에 있는 팽나무 가운데 가장 크고 웅장하며 나이가 약 400년이 넘는 천연기념물이다.

나무의 높이는 약 12m, 가슴 높이 둘레는 6.6m, 나뭇가지의 너비는 동서로 22.7m 남북으로는 26m이다.

팽나무는 느릅나뭇과에 속하는 낙엽활엽 교목으로, 한반도 남부 지방에 주로 서식한다.

옛날에 아이들이 '대나무 총' 또는 '딱총'에 팽나무 열매를 장전하여 쏘면 '팽~' 하는 소리가 난다고 하여 '팽나무'라 부르게 되었다고도 한다. 팽나무는 예부터 마을의 허한 것을 채워 주는 비보림이나 방풍림으로 많이 심었다. 열매는 단맛이 나서 사람이 먹을 수 있고, 나무로는 '도마'를 만들어 사용하기도 하였으며, 고목이 된 팽나무에는 팽이버섯[팽나무버섯]이 자란다.

고창 수동리 팽나무는 정월 대보름에 마을 사람들이 당산제를 지내면서 마을의 안녕과 풍년을 기원하던 당산나무로, 오랫동안 마을 공동체의 중심이자 '마을지기 신'으로 여겨졌다. 예전에는 팽나무 앞까지 바닷물이 들어와 갯골을 따라 들어온 배가 팽나무에 밧줄을 감아 정박하였다고 전해 온다.

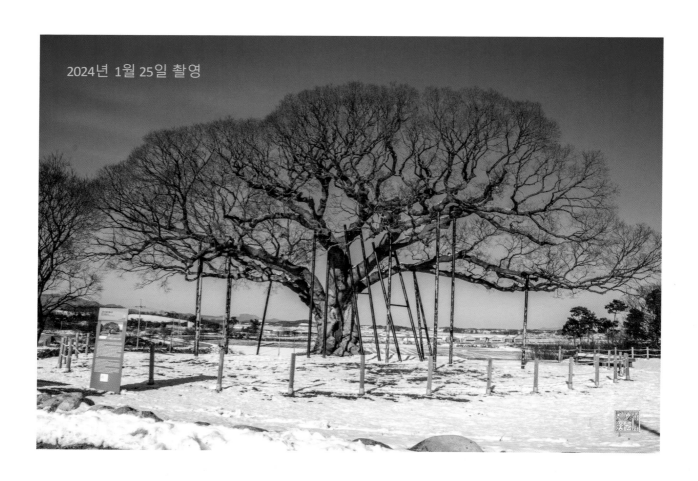

2024년 1월 25일 촬영

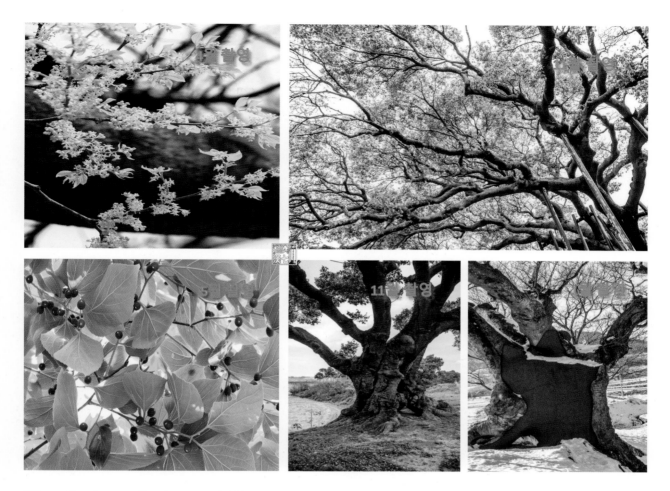

The Gochang Sudong-ri Pine Tree is the largest and most magnificent pine tree in Korea, and is a natural monument with an age of over 400 years.

The tree is about 12m tall, has a circumference of 6.6m at chest height, and its branches are 22.7m wide from east to west and 26m wide from north to south. Pine trees are deciduous broad-leaved trees belonging to the elm family, and are mainly found in the southern part of the Korean Peninsula.

It is said that in the old days, when children loaded pine nuts into a 'bamboo gun' or 'punch gun' and shot them, they would make a 'pung~' sound, so they were called 'pung trees.' Pine trees have been planted as shelters or windbreaks to fill the emptiness of villages since ancient times. The fruit is sweet enough to be eaten by people, and the wood is also used to make cutting boards, and enoki mushrooms [enoki mushrooms] grow on old enoki trees.

The enoki tree in Sudong-ri, Gochang is a sacred tree where villagers pray for the village's well-being and good harvest by holding a dangsanje on the first full moon of the lunar year, and it has long been considered the center of the village community and a 'village guardian deity'. It is said that in the past, seawater would come up to the enoki tree, and ships that came in along the tidal flat would tie ropes around the enoki tree and anchor.

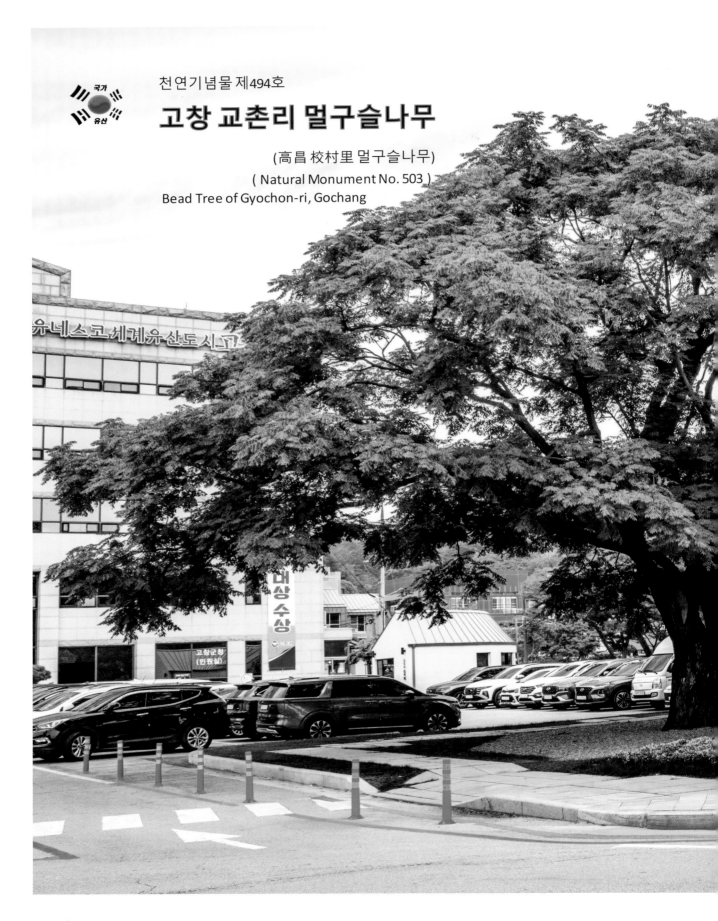

천연기념물 제494호

고창 교촌리 멀구슬나무

(高昌 校村里 멀구슬나무)
(Natural Monument No. 503)
Bead Tree of Gyochon-ri, Gochang

고창 교촌리 멀구슬나무 (高昌 校村里 멀구슬나무)

(Natural Monument No. 503)

Bead Tree of Gyochon-ri, Gochang

분 류 : 자연유산 / 천연기념물 / 생물과학기념물 / 대표성
수량/면적 : 1주/2,000㎡
지정(등록)일 : 2009.09.16
소 재 지 : 전북 특별자치도 고창군 고창읍 중앙로 245 (교촌리,고창군청)

이 나무는 멀구슬나무 중 가장 규격이 크고 나이도 많은 편이며, 비교적 북쪽에서 자라는 유일한 고목나무로서, 학술적 가치는 물론 전통 생활에 밀접한 우리나라의 멀구슬나무를 대표하는 보존가치가 있다.멀구슬나무는 즙을 내어 농사용 살충제로, 열매는 약과 염주로, 목재는 간단한 기구를 만들었으며, 다산 정약용선생의 시에도 등장할 만큼 남부지방에서는 흔히 심어 가꾸며 선조들의 생활과 함께한 나무이다.

This tree is the largest and oldest of the zelkova trees, and is the only old tree growing relatively far north. It has academic value as well as preservation value as it is closely related to traditional life.

The zelkova tree is used to make pesticides for farming, the fruit is used to make medicine and prayer beads, and the wood is used to make simple tools. It is a tree that is commonly planted and cultivated in the southern region and has been a part of our ancestors' lives, as it even appears in the poems of Dasan Jeong Yak−yong.

멀구슬나무는 따뜻한 아열대에서 자라는 나무이다. 우리나라에서는 추위를 버틸 수 있는 한계 지역인 제주도와 남부 해안 지방에 분포하고 있다.

고창 교촌리 멀구슬나무는 비교적 북쪽에서 자생하는 유일한 고목이다. 수령은 200여 년으로 추정되며, 높이 약 14m · 둘레 4.1m로 우리나라에서 가장 큰 멀구슬나무여서 학술적 가치가 매우 높다.

다산 정약용이 1803년 전라도 강진에서 귀양살이를 하던 중 쓴 시 <전가만춘 (田家晚春)>에도 등장할 만큼 우리나라 전통문화와 관련이 깊은 나무이다.

멀구슬나무는 예로부터 잎은 즙을 내어 농사용 살충제로, 열매는 약과 염주로, 목재는 간단한 가구의 재료로 사용되었으며, 씨에서 추출한 오일은 샴푸 · 비누 등의 재료로 사용되었다.

멀구슬나무라는 이름의 유래는 여러 가지가 있다. 이 나무의 열매가 염주로 쓰여서 '목구슬나무'로 부르던 말이 변형됐다는 설이 있다. 그리고 이 나무의 열매가 말똥(멀)과 닮아서 제주 방언인 '머쿠슬낭'이 '멀구슬나무'로 변형됐다는 설도 있다. 멀구슬나무는 고통을 연마하는 나무라 하여 고련수(苦練樹) 또는 연수(연樹)라고도 부른다.

.

Bead Tree of Gyochon−ri, Gochang
Natural Monument No. 503

Bead tree (Melia azedarach) is a deciduous broadleaf tree, generally found in tropical regions.

In Korea, this tree, typically grows in the southern coastal areas and Jejudo Island. The extract from this tree's leaves can make an insecticide, and its fruits are used for medicinal purposes and for making Buddhist rosaries. Its timber is suitable for furniture, and the oil from its seeds in an ingredient for soap and shampoo.

his bead tree, standing in the complex of Gochang−gun Office, is about 200 years old. It is the largest bead tree in Korea, measuring 14 m in height and 4 m in circumfumference at chest level. Bead tree is not commonly found this far north in Korea, making this case a rare one.

5월

6월

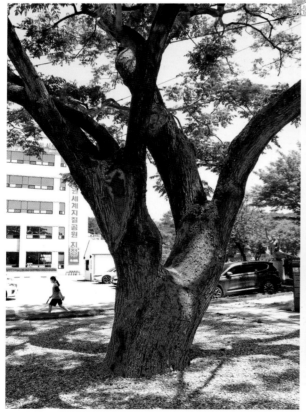

10월

11월

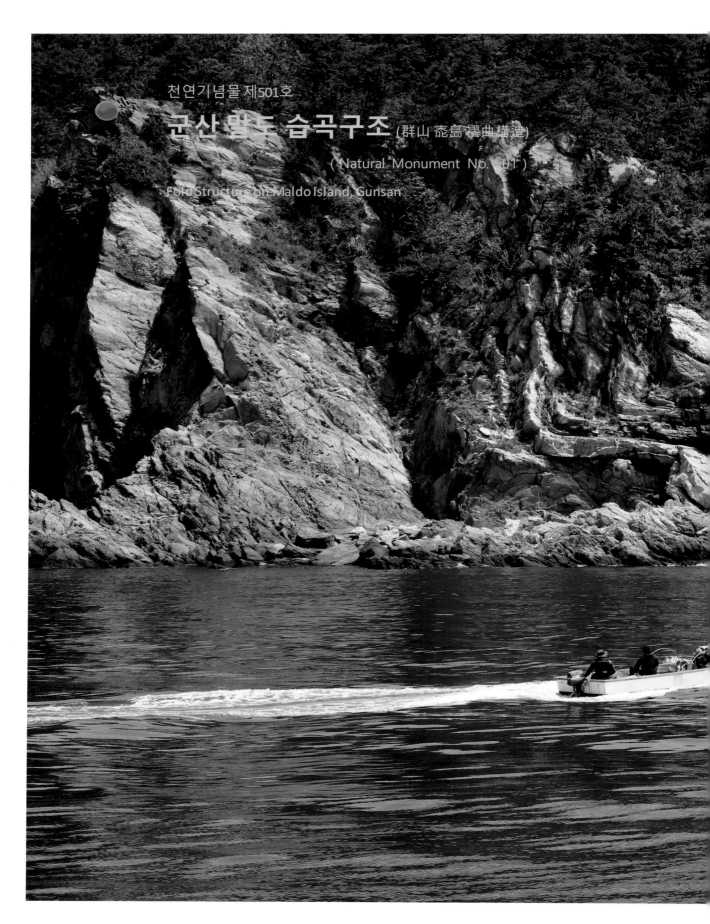

천연기념물 제501호

군산 말도 습곡구조 (群山 唜島 褶曲構造)

(Natural Monument No. 501)

Fold Structure on Maldo Island, Gunsan

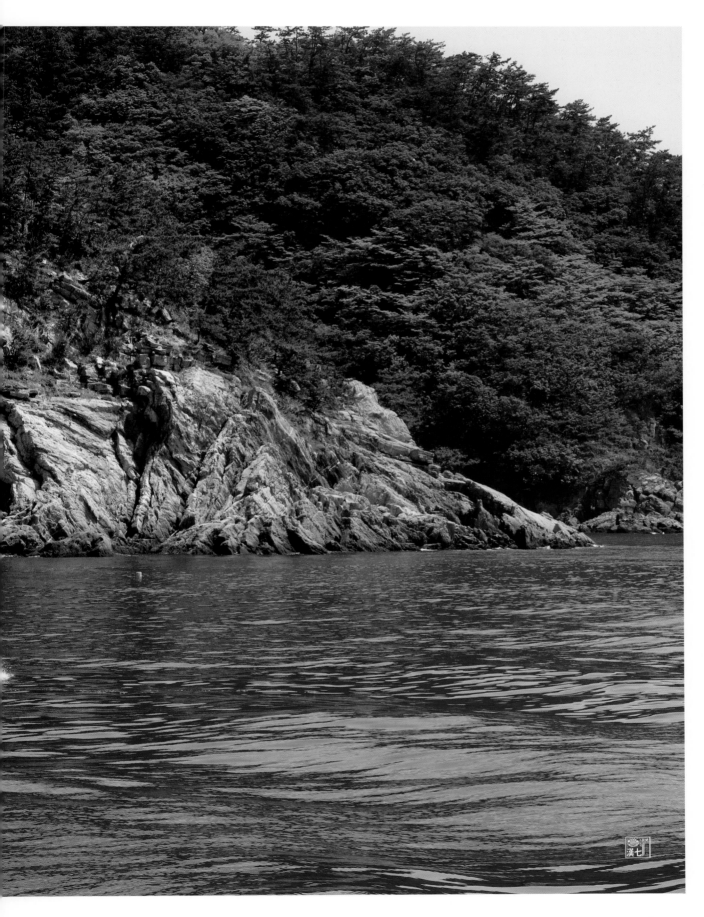

군산 말도 습곡구조 (群山 杧島 褶曲構造)

(Natural Monument No. 501)

Fold Structure on Maldo Island, Gunsan

분 류 : 자연유산 / 천연기념물 / 지구과학기념물 / 지질지형
면 적 : 16,191㎡
지정(등록)일 : 2009.06.09
소 재 지 : 전북 특별자치도 군산시 옥도면 말도리 산90-1번지

선캄브리아기는 고생대 이전의 매우 오래된 지질시대로서, 이 시대의 암석은 대부분 심한 변성
작용을 받아 원래의 암석 구조가 남아있는 경우가 드문편이다. 하지만 군산 옥도면 말도의 선
캄브리아기 지층은 심한 변성과 변형작용에도 불구하고 물결자국 화석과 경사진 층지 등의 퇴
적구조를 아직까지도 잘 간직하고 있다. 이러한 구조의 연구를 통해 우리나라의 선캄브리아기
퇴적환경을 해석할 수 있다는 점에서 이 지층은 중요한 학술적 가치를 지니고 있다.
또한 이 지층은 나중의 지각변형에 의해 만들어진 여러 구조들을 잘 보여주고 있는데, 이러한
구조들 중 습곡은 나타나는 형태와 종류가 다양할 뿐만 아니라 습곡이 만들어질 때 부수적으로
생기는 다양한 구조들이 함께 나타나는 것이 특이하다. 그 중에는 국내에서 보기 힘든 희귀한
구조들(층상단층의 듀플렉스 구조, 여러 단계에 걸쳐 만들어진 중첩된 습곡 등)도 포함되어 있
으며 보존상태도 매우 양호하다. 이러한 점들이 이 지층을 국내 여타 지역의 선캄브리아기 지층
과 구별짓는 중요한 특징이다.

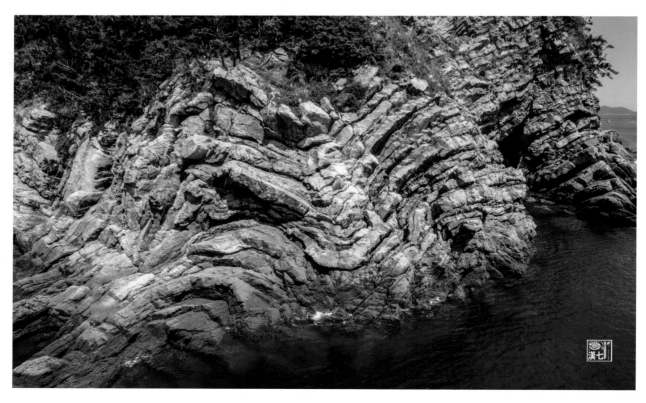

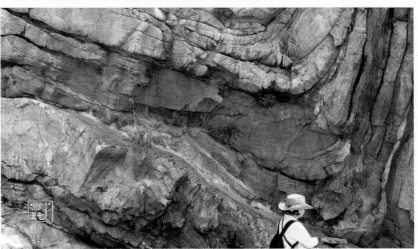

The Precambrian is a very old geological period before the Paleozoic Era, and most rocks of this era have undergone severe metamorphism, so it is rare for the original rock structure to remain. However, the Precambrian strata of Maldo, Okdo—myeon, Gunsan, despite severe metamorphism and deformation, still retain their sedimentary structures, such as wave—marked fossils and inclined strata. This strata has important academic value in that the study of these structures can be used to interpret the Precambrian sedimentary environment in Korea.

In addition, this strata shows various structures created by later tectonic deformation, and among these structures, folds are not only diverse in form and type, but also unique in that various structures that are created as by—products appear together. Among them, there are rare structures that are hard to find in Korea (duplex structures of layered faults, overlapping folds created in several stages, etc.), and they are also very well preserved. These are important features that distinguish this strata from Precambrian strata in other regions of Korea.

선캄브리아기 시대란?

지질 시대 구분 가운데 가장 오래전의 시대. 지구위의 지각이 지각이 형성된 약 46억 년 전부터 지금까지 경과된 시간의 약 7/8을 차지한다.

선캄브리아시대(先―時代, Precambrian)는 다세포 생물이 폭발적으로 발생했던 시기인 고생대(古生代) 캄브리아기(―紀, Cambrian Period) 보다 앞선 시대(약 5억 4,200만 년 이전)를 포괄적으로 부르는 용어이다. 선캄브리아시대는 크게 약 46억 년 전부터 약 38억 년 전까지의 명왕누대(冥王累代, Hadean Eon), 이후 약 25억 년 전까지의 시생누대(始生累代, Archean Eon), 약 25억 년 이후 원생누대(原生累代, Proterozoic Eon)의 세 시기로 구분된다.

What is the Precambrian Era?The oldest geologic era. The Earth's crust covers about 7/8 of the time that has elapsed since the formation of the crust about 4.6 billion years ago.

The Precambrian Era is a comprehensive term for the era (about 542 million years ago) preceding the Cambrian Period of the Paleozoic Era, when multicellular organisms exploded. The Precambrian Era is largely divided into three periods: the Hadean Eon from about 4.6 billion years ago to about 3.8 billion years ago, the Archean Eon from about 2.5 billion years ago, and the Proterozoic Eon from about 2.5 billion years ago.

말도는 고군산군도의 최서단에 위치한 곳으로 이 섬의 남동해안을 따라 대규모 지각운동에 의하여 지층이 큰 물결 모양을 이룬 습곡구조가 파도에 침식된 절벽에 노출되어 있다.
Maldo is located at the westernmost tip of the Gogunsan Archipelago. Along the southeastern coast of the island, large-scale tectonic movements have formed folds in the shape of large waves, which are exposed on cliffs eroded by waves.

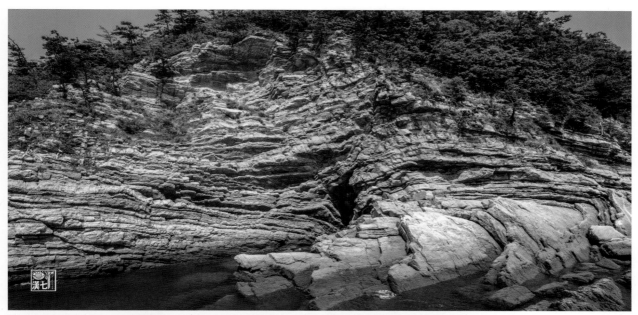

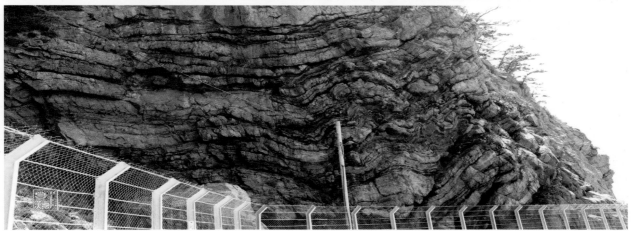

또한 이 지층은 최소 3회에 걸친 대규모 습곡작용의 흔적이 잘 보존되고 있을 뿐 만아니라 국내에서 드문 희귀한 구조들도 포함되어 있으며 보존 상태도 매우 양호하다.

국내 다른 지역의 선캄브리아기 지층등과 구별되는 중요한 특징이며, 여러 가지 퇴적구조와 희귀한 지질구조인 습곡으로 휘어진 단층 등은 주변의 수려한 경관과 어우러져 학술적 가치와 더불어 희소성 및 교육적 가치가 있다.

This stratum not only preserves traces of at least three large−scale folding operations, but also contains rare structures that are rare in Korea, and is in a very good state of preservation.

It is an important feature that distinguishes it from other Precambrian stratums in Korea, and the various sedimentary structures and rare geological structures such as faults bent by folding, which are in harmony with the beautiful surrounding landscape, have academic value as well as rarity and educational value.

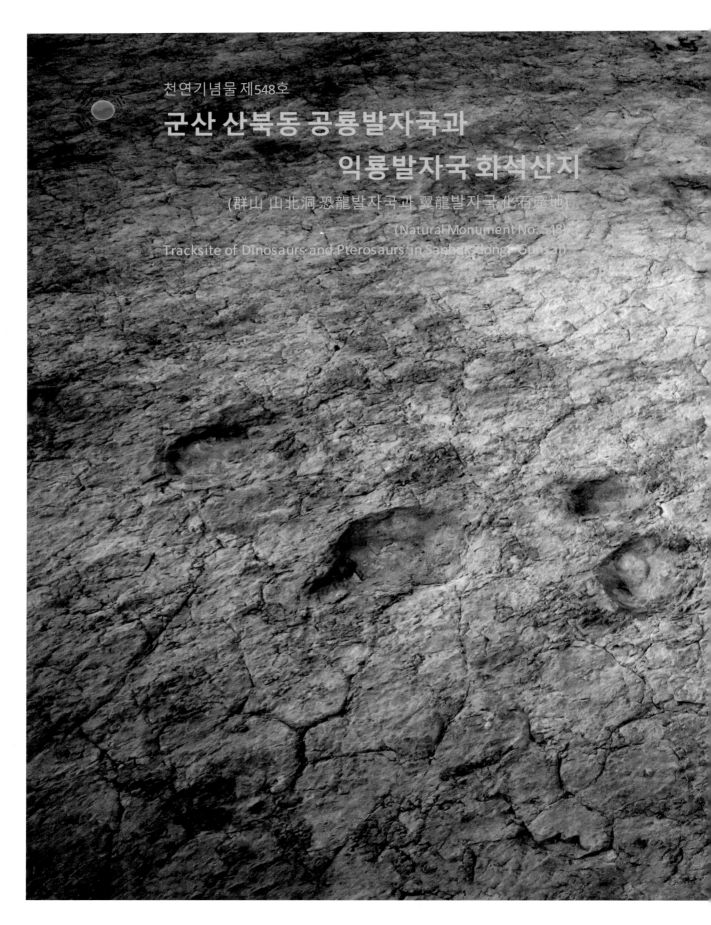

천연기념물 제548호

군산 산북동 공룡발자국과
익룡발자국 화석산지

(群山 山北洞 恐龍발자국과 翼龍발자국 化石産地)

(Natural Monument No. 548)

Tracksite of Dinosaurs and Pterosaurs in Sanbuk-dong, Gun-an

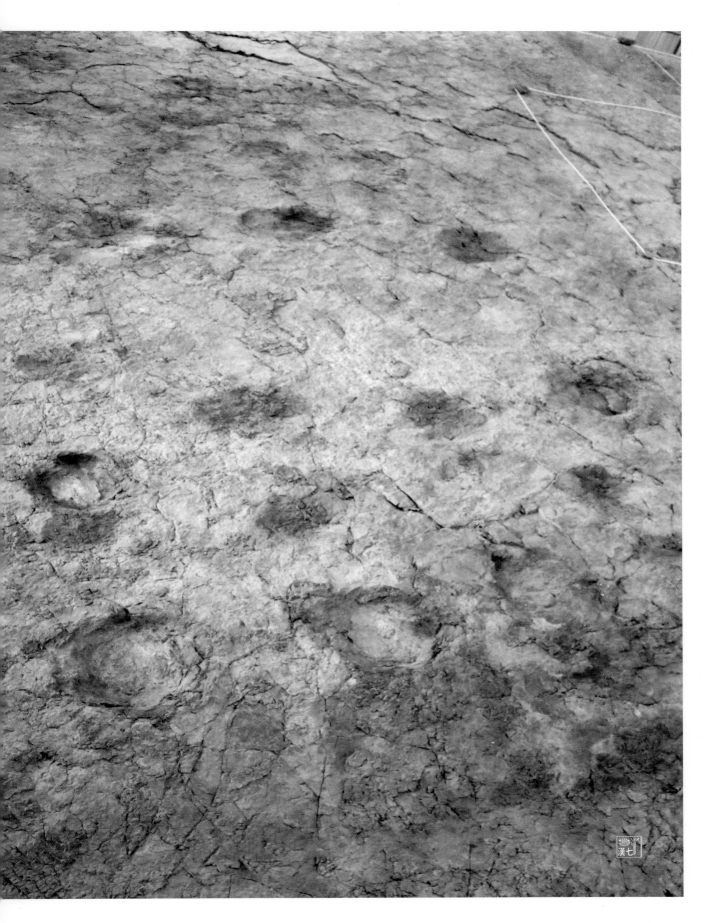

군산 산북동 공룡발자국과 익룡발자국 화석산지
(群山 山北洞 恐龍발자국과 翼龍발자국 化石産地)

(Natural Monument No. 548)

Tracksite of Dinosaurs and Pterosaurs in Sanbuk-dong, Gunsan

분 류 : 자연유산 / 천연기념물 / 지구과학기념물 / 고생물
면 적 : 4,109㎡
지정(등록)일 : 2014.06.11
소 재 지 : 전라북도 특별자치도 군산시 산북동 1047-17

전북지역에서는 최초로 공룡발자국과 익룡발자국 화석이 함께 산출되는 화석산지로 한반도 공룡시대의 고생물지리와 고환경 연구에 있어서 매우 유용한 학술적 가치를 가지고 있다.발자국 화석의 다양성과 밀도가 높고 국내에서는 매우 드물게 발견되는 보존상태가 뛰어난 대형 수각류 보행렬 화석 및 국내 최대 크기의 초식공룡(Caririchnium) 발자국 화석은 백악기 당시 공룡의 행동특성과 고생태 환경을 이해하는 데에 귀중한 학술자료가 될 수 있다.

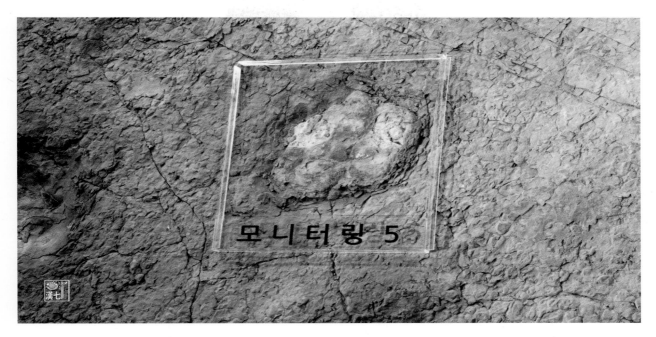

As the first fossil site in the Jeonbuk region to produce dinosaur footprints and pterosaur footprints together, it has very useful academic value for paleogeography and paleoenvironmental research on the dinosaur era of the Korean Peninsula.

The large theropod trackway fossils with high diversity and density and the extremely rare and well-preserved fossils found in Korea, as well as the largest herbivorous dinosaur (Caririchnium) footprint fossils in Korea, can be valuable academic data for understanding the behavioral characteristics of dinosaurs and the paleoecological environment during the Cretaceous Period.

화석이란 동식물의 유해나 발자국이 퇴적암 안에서 굳어진 것을 말한다.

군산 산북동 공룡과 익룡 발자국 화석 산지는 2013년 7월 도로공사 현장의 지질조사 도중 중생대 전기 백악기의 공룡과 익룡의 발자국 화석이 대규모로 발견된 곳이다.
2013년 7월 당시 전체 면적 720㎡의 산북동층에서 초식 공룡 보행렬 11개, 육식 공룡 보행렬 3개를 포함하여 총 425개의 공룡 발자국이 발견되었다.

이 중 육식 공룡 발자국의 길이는 40cm가 넘어, 우리나라 전기 백악기에 거대한 육식 공룡이 살았음을 보여 준다.

평행하게 나타난 초식 공룡의 보행렬은 공룡들이 떼를 지어 호숫가를 걸어간 흔적으로 보인다. 특히 이곳에서 발견된 최대 39m까지 이어지는 초식 공룡 보행렬은 전기 백악기 초식 공룡의 보행렬 중 긴 편에 속한다.

전북 지역 최초로 공룡과 익룡의 발자국 화석이 함께 발견된 산북동은 여러 형태의 화석이 밀집되어 있을 뿐만 아니라 화석의 보존 상태도 뛰어나다.
이곳은 백악기 공룡의 행동 특성과 고생태 환경을 이해하는 데 중요한 학술적 가치가 있다.

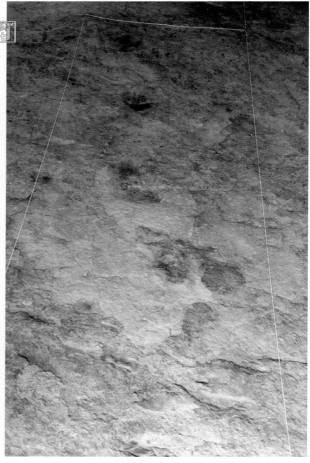

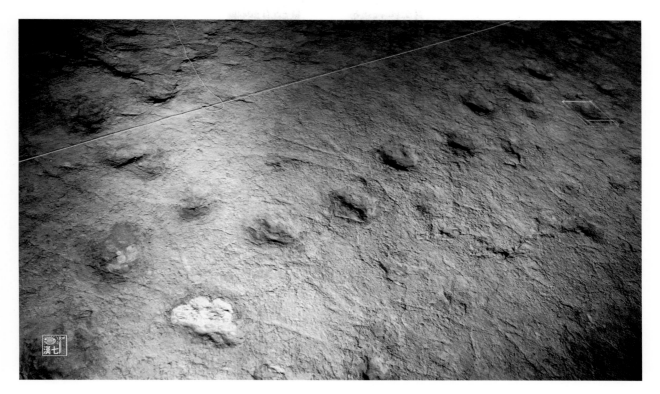

Fossils are the remains or footprints of plants and animals that have hardened in sedimentary rock.

The Gunsan Sanbuk−dong dinosaur and pterosaur footprint fossil site was discovered in July 2013 during a geological survey of a road construction site, where dinosaur and pterosaur footprint fossils from the Early Cretaceous Period of the Mesozoic Era were discovered on a large scale.As of July 2013, a total of 425 dinosaur footprints were discovered in the Sanbuk−dong layer with a total area of 720㎡, including 11 herbivorous dinosaur tracks and 3 carnivorous dinosaur tracks.

Of these, the length of the carnivorous dinosaur tracks is over 40cm, showing that giant carnivorous dinosaurs lived in Korea during the Early Cretaceous Period.

The parallel herbivorous dinosaur tracks appear to be traces of dinosaurs walking in groups along the lakeshore. In particular, the herbivorous dinosaur tracks discovered here, which extend up to 39m, are among the longest tracks of herbivorous dinosaurs from the Early Cretaceous Period.

Sanbuk−dong, where dinosaur and pterosaur footprints were first discovered together in the Jeonbuk region, is not only densely packed with various types of fossils, but also has excellent preservation conditions.This place has important academic value in understanding the behavioral characteristics and paleoecological environment of Cretaceous dinosaurs.

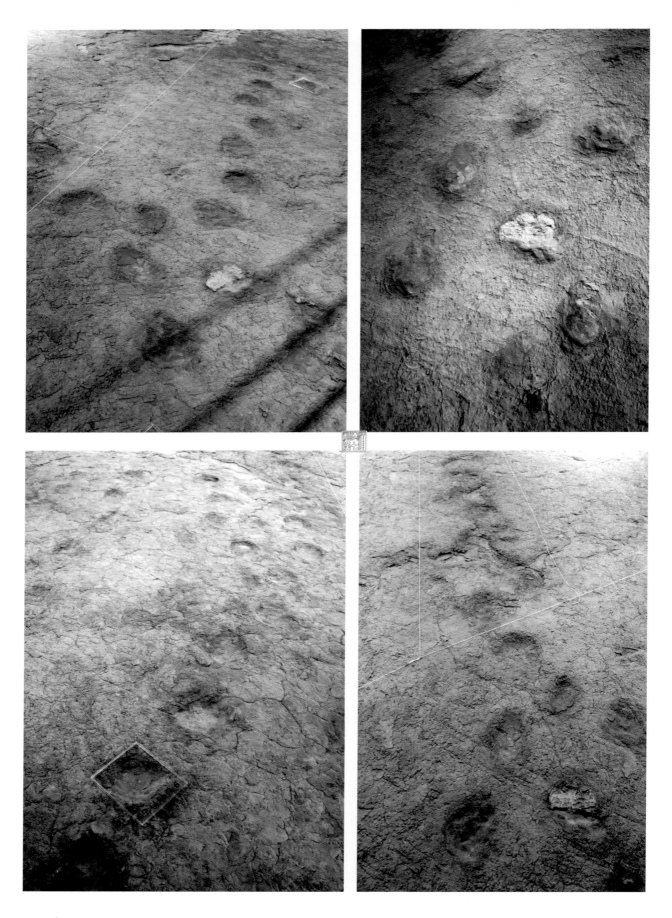

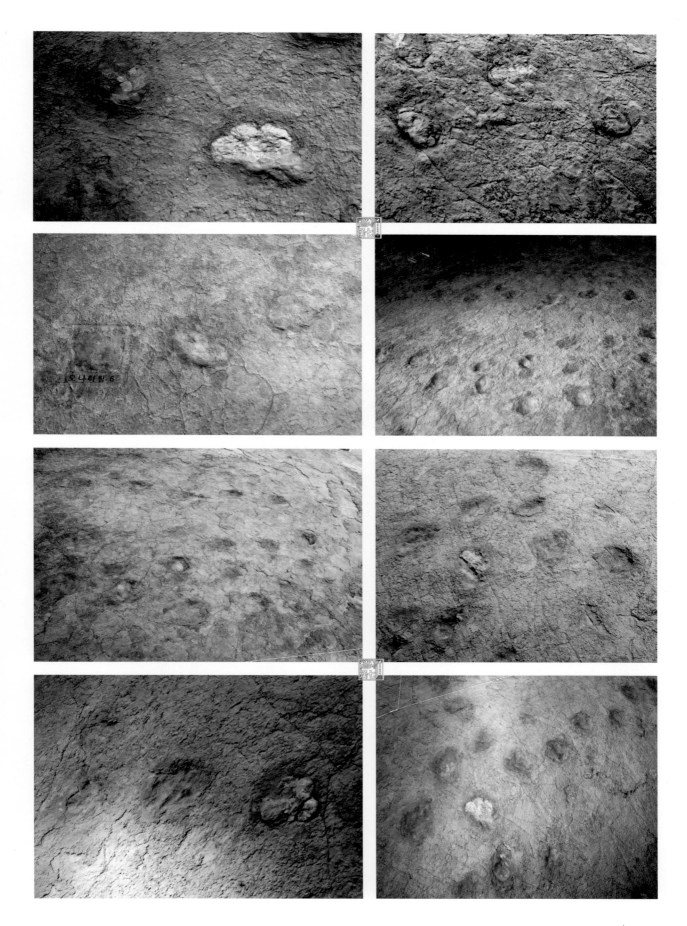

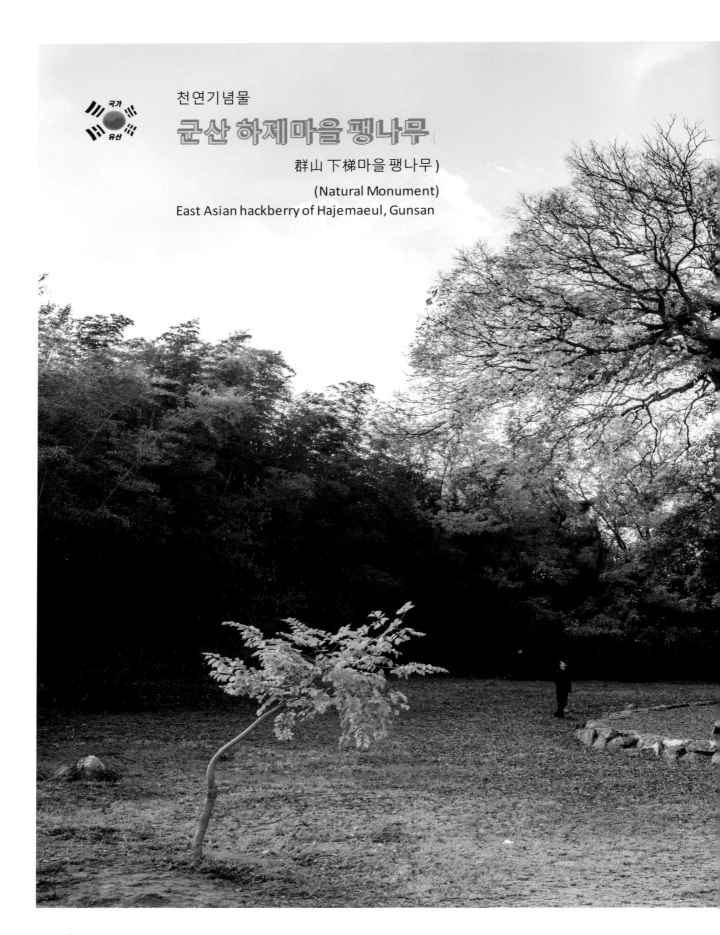

천연기념물

군산 하제마을 팽나무

群山 下梯마을 팽나무)

(Natural Monument)
East Asian hackberry of Hajemaeul, Gunsan

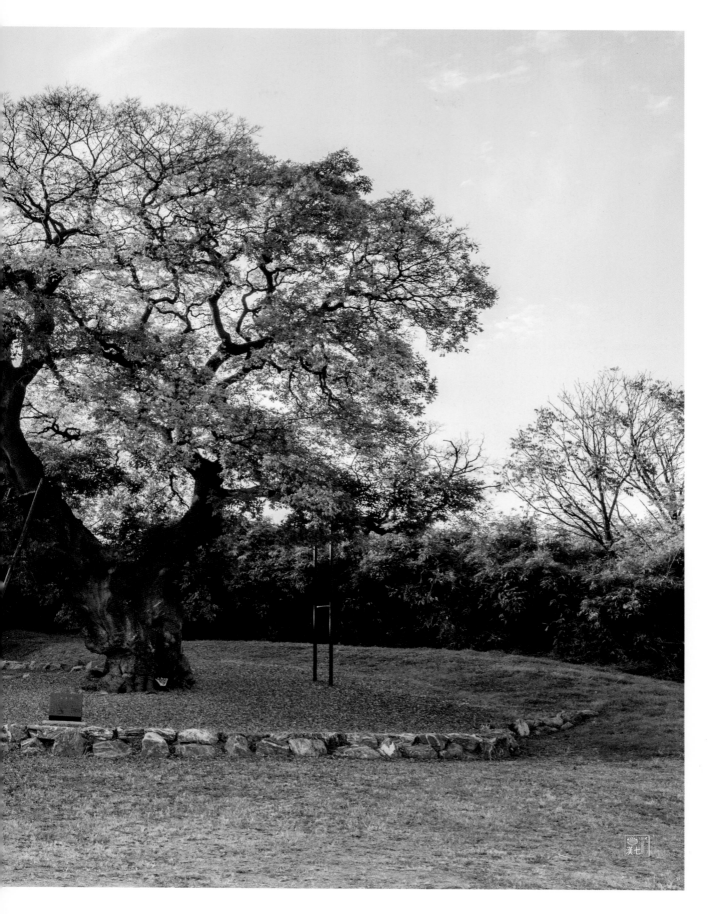

군산 하제마을 팽나무 (群山 下梯마을 팽나무)
(Natural Monument)
East Asian hackberry of Hajemaeul, Gunsan

분 류 : 자연유산 / 천연기념물 / 생물과학기념물 / 생물상
수량/면적 : 1주/1,408㎡
지정(등록)일 : 2024.10.11
소 재 지 : 전라북도 특별자치도 군산시 옥서면 선연리 산205

군산 하제마을 팽나무는 생장추로 수령을 측정한 팽나무 중 가장 나이가 많은 537(±50)살 (2020년 기준)이며, 나무높이가 건물 5층 높이인 20m, 가슴높이둘레 7.5m로 규모도 크다. 나무 밑둥 3m 높이에서 남북으로 넓고 균형있게 가지가 퍼져 수형이 아름다우며 생육상태도 우수하다.

* 생장추: 나무의 나이, 즉 나이테를 측정하는 기기로, 목편(나무를 잘게 쪼갠 조각)을 빼낸 뒤 목편에 나타난 나이테 수를 세어 수령을 측정할 수 있음.

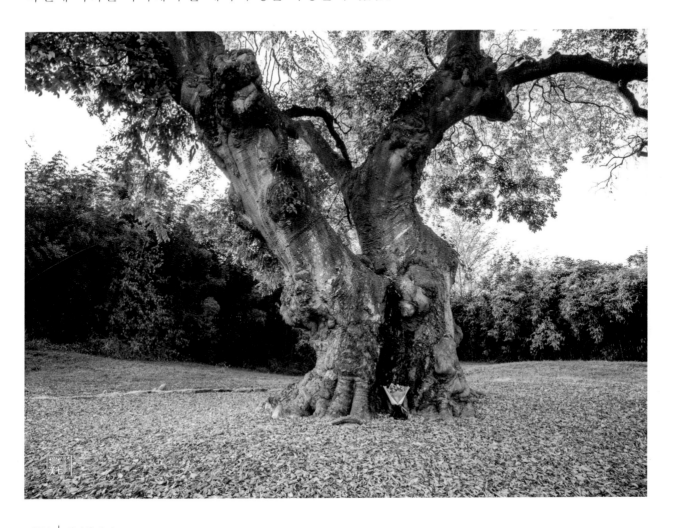

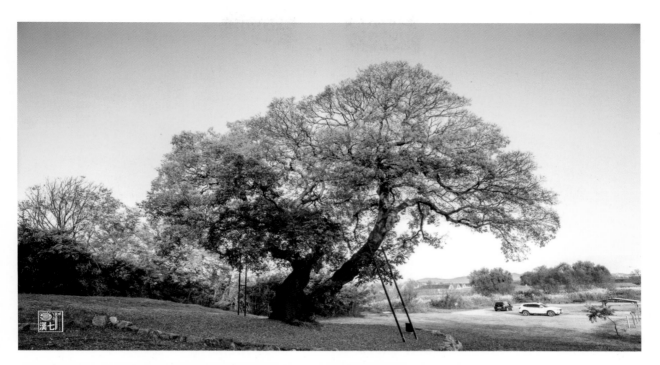

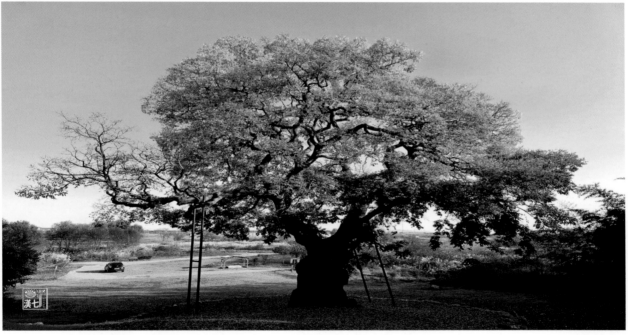

Gunsan Haje Village Pine Tree" is the oldest pine tree measured by a growth weight, at 537 (±50) years old (as of 2020). It is also large in scale, with a height of 20m, the height of a 5-story building, and a girth of 7.5m at chest height. The branches spread widely and evenly from the north to the south from 3m above the tree trunk, creating a beautiful tree shape and excellent growth conditions.

∗ Growth weight: A device that measures the age of a tree, or its rings. It can be used to measure the age of a tree by counting the number of rings on a piece of wood (a piece of wood cut into small pieces).

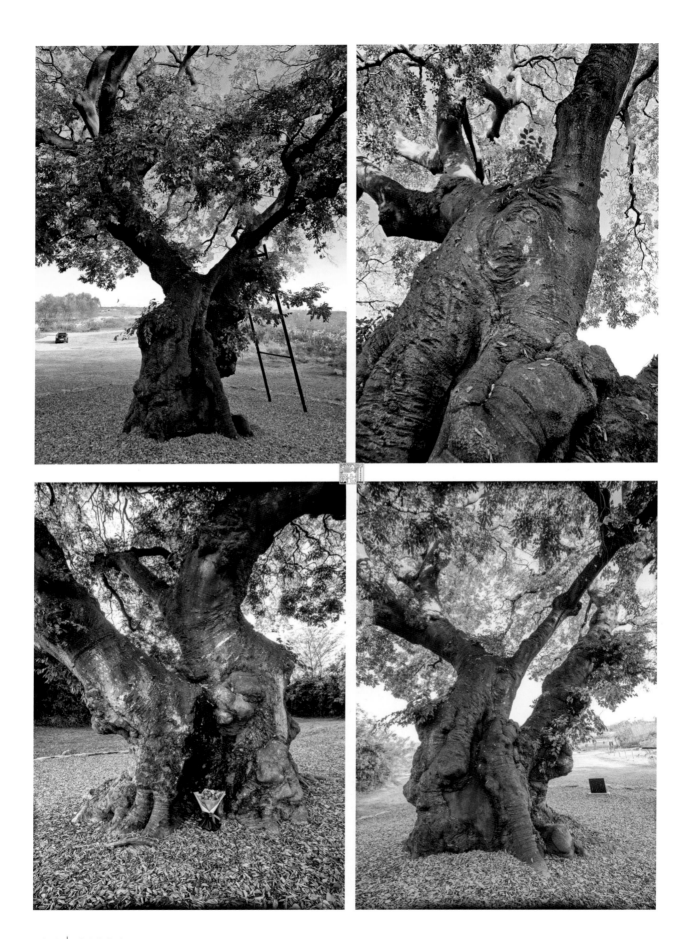

팽나무가 위치한 군산 하제마을은 원래 섬이었으나 1900년대 초 간척사업을 통해 육지화되며 급격히 변화한 곳이다. 마을에 항구가 생기고 기차가 들어서며 번성하던 모습부터 마을 사람들이 하나둘 떠나며 사라져간 지금까지 지난 500여 년이 넘는 시간 동안 마을에서 일어난 모든 일을 지켜보며 하제마을을 굳건히 지켜온 소중한 자연유산이다.

Gunsan Haje Village, where the pine tree is located, was originally an island, but it changed rapidly in the early 1900s when it was turned into land through a reclamation project. It is a precious natural heritage that has firmly protected Haje Village by witnessing everything that has happened in the village over the past 500 years, from the time when the village prospered with the construction of a port and the introduction of a train to the present when the villagers left one by one and disappeared.

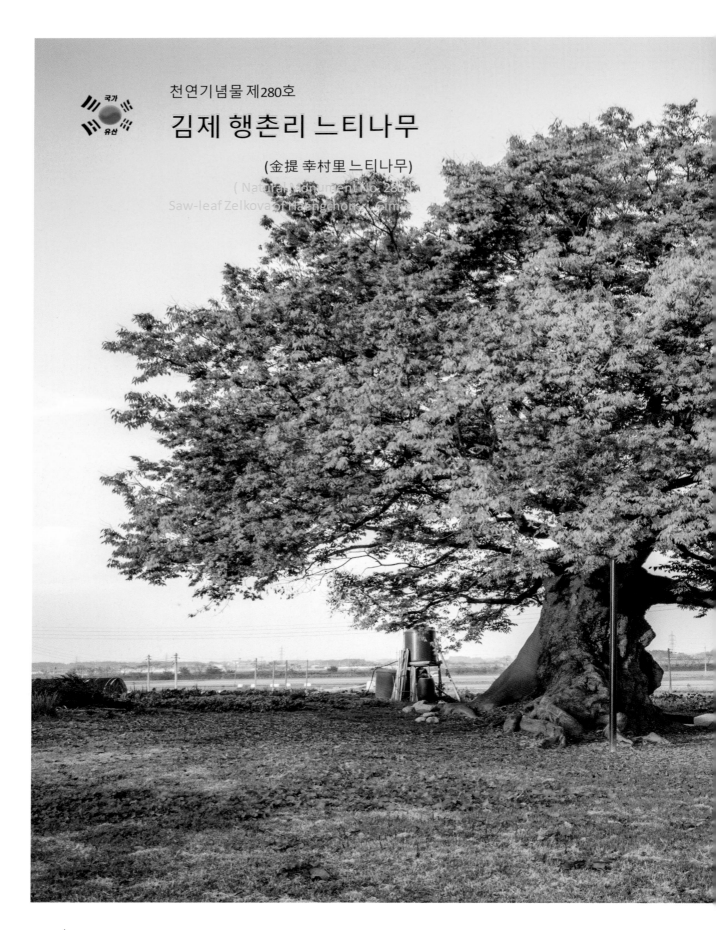

천연기념물 제280호

김제 행촌리 느티나무

(金提 幸村里 느티나무)

(Natural Monument No. 280
Saw-leaf Zelkova of Haengchon-ri, Gimje)

김제 행촌리 느티나무 (金提 幸村里 느티나무)
(Natural Monument No. 280)
Saw-leaf Zelkova of Haengchon-ri, Gimje

분 류 : 자연유산 / 천연기념물 / 문화역사기념물 / 민속
수량/면적 : 1주
지정(등록)일 : 1982.11.09
소 재 지 : 전북 김제시 봉남면 행촌2길 89 (행촌리)

느티나무는 우리나라를 비롯하여 일본, 대만, 중국 등의 따뜻한 지방에 분포하고 있다. 가지가 사방으로 퍼져 자라서 둥근 형태로 보이며, 꽃은 5월에 피고 열매는 원반모양으로 10월에 익는다. 줄기가 굵고 수명이 길어서 쉼터역할을 하는 정자나무로 이용되거나 마을을 보호하고 지켜주는 당산나무로 보호를 받아왔다.

Zelkova trees are distributed in warm regions including Korea, Japan, Taiwan, and China. The branches spread out in all directions and appear round, and the flowers bloom in May and the fruits are disc-shaped and ripen in October. Because the trunk is thick and long-lived, it has been used as a pavilion tree that serves as a resting place or protected as a sacred tree that protects and guards the village.

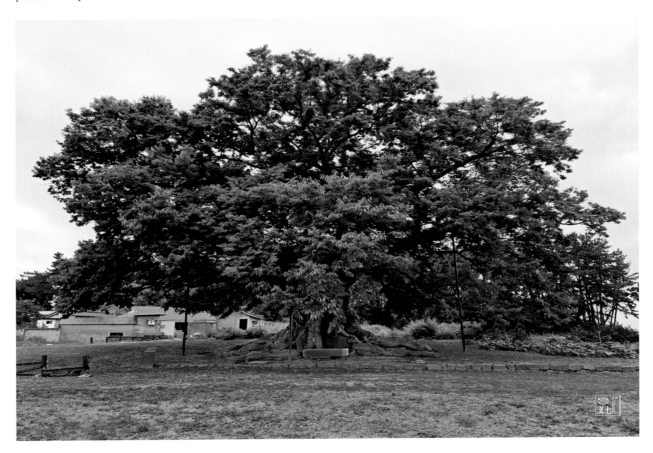

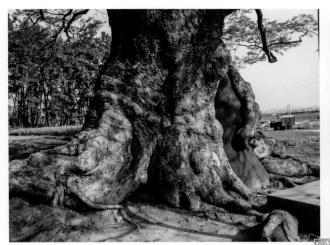

김제 행촌리의 느티나무는 나이가 약 600살(지정일 기준) 정도 된 것으로 추정되며, 높이 15m, 가슴높이의 둘레 8.50m의 크기이다. 나무 밑 부분에는 2m 정도의 큰 구멍이 뚫려 있고 그 옆에 30㎝ 정도 높이의 바위가 있는데 이 바위가 조금만 더 높았더라면 역적이 날 뻔 했다는 전설이 있다. 나무 옆에는 정자가 하나 있는데, 옛날에 이곳을 지나가던 배풍(裴風)이라는 도사가 '익산태(益山台)'라고 이름을 지어 그렇게 불려왔으나 지금은 '반월태(半月台)'라고 부르고 있다. 마을에서는 이 나무를 신성시하고 있으며, 매년 정월 대보름에는 이 나무에 동아줄을 매어 줄다리기를 하면서 새해의 행운을 빌어 왔다고 한다.

The zelkova tree in Haengchon-ri, Gimje is estimated to be about 600 years old (based on the designated date), and is 15 m tall and 8.50 m in circumference at breast height. There is a large hole about 2 m across at the base of the tree, and next to it is a rock about 30 cm high. There is a legend that if this rock had been just a little higher, a traitor would have been killed. There is a pavilion next to the tree. It was named "Iksan-tae" by a Taoist priest named Bae-pung who passed by here long ago, but it is now called "Banwol-tae." The village considers this tree sacred, and it is said that every year on the first full moon of the lunar year, people tie a rope around this tree and play tug-of-war to pray for good luck in the new year.

김제 행촌리의 느티나무는 마을사람들의 단합과 친목을 도모하는 중심적인 역할을 하고 있으며, 마을을 지켜주는 서낭나무로서 우리 조상들과 애환을 함께 해온 문화적 자료로서의 가치가 크다. 또한 오래된 나무로서 생물학적 보존가치도 크므로 천연기념물로 지정·보호하고, 자연재해로 사라질 위험에 대비하여 유전자원 데이터베이스를 제작하였다.

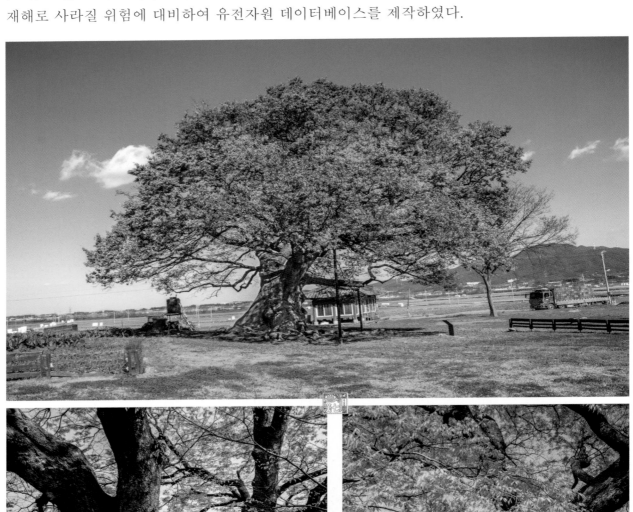

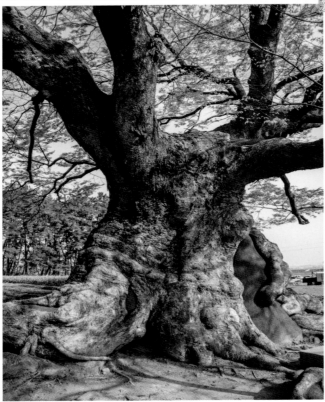
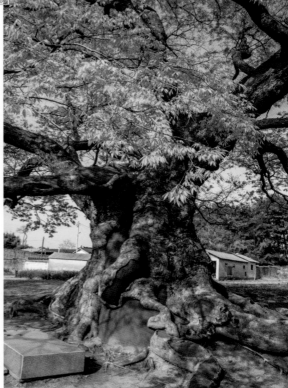

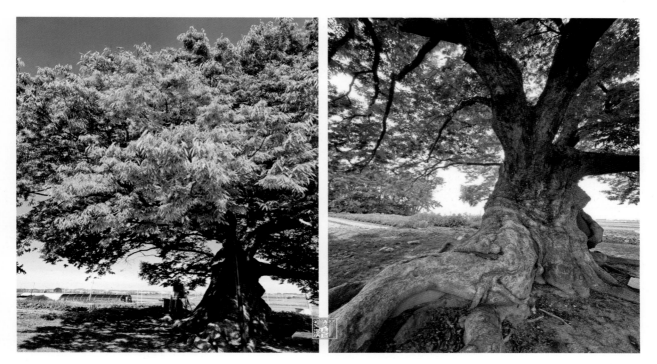

The Zelkova tree in Haengchon−ri, Gimje, plays a central role in promoting unity and friendship among the villagers, and as a sacred tree that protects the village, it has great value as a cultural resource that has shared joys and sorrows with our ancestors. In addition, as an old tree, it has great biological preservation value, so it was designated and protected as a natural monument, and a genetic resource database was created to prepare for the risk of disappearing due to natural disasters.

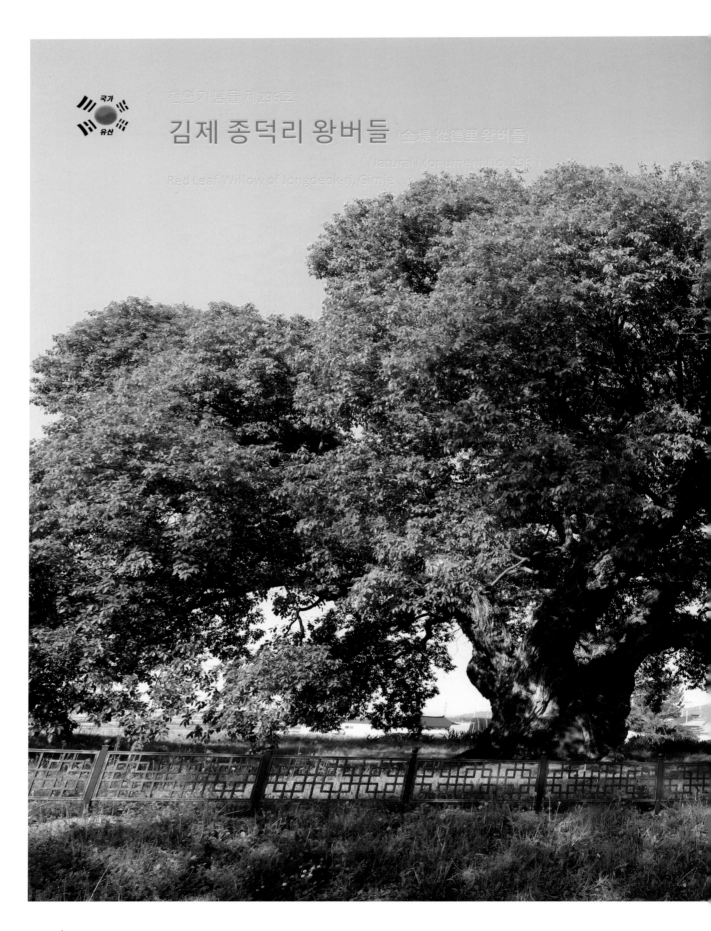

천연기념물 제296호

김제 종덕리 왕버들 (金堤 從德里 왕버들)

(Natural Monument No. 296)

Red Leaf Willow of Jongdeok-ri, Gimje

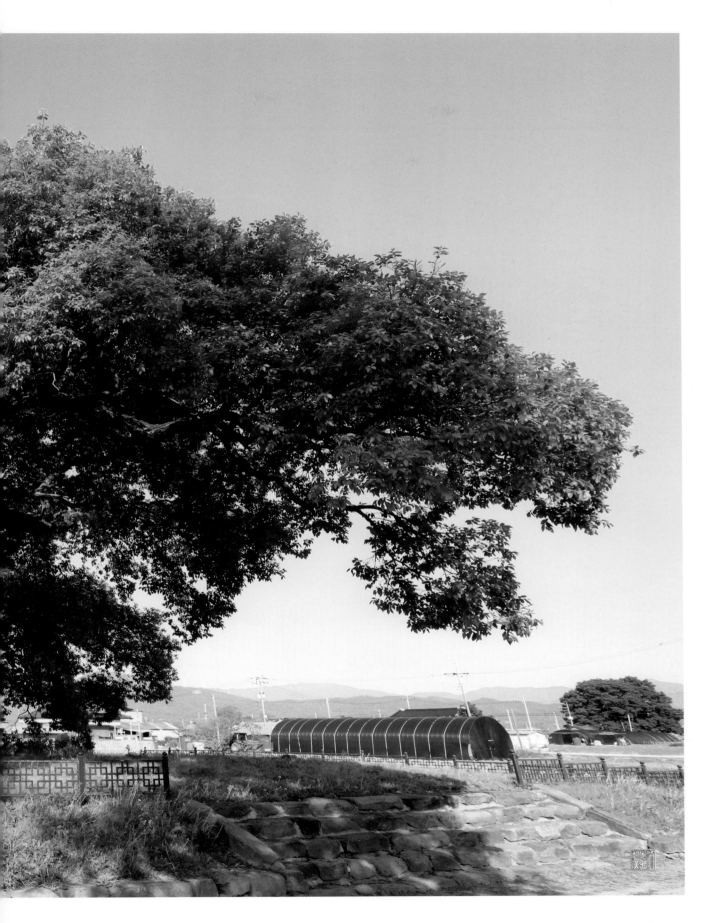

김제 종덕리 왕버들 (金堤 從德里 왕버들)
(Natural Monument No. 296)
Red Leaf Willow of Jongdeok-ri, Gimje

분 류 : 자연유산 / 천연기념물 / 문화역사기념물 / 민속
수 량 : 1주
지정(등록)일 : 1982.11.09
소 재 지 : 전북 김제시 봉남면 종덕리 299-1번지

왕버들은 버드나무과에 속하는 나무로 우리나라를 비롯해 일본, 중국 등지의 따뜻한 곳에서 자란다. 버드나무에 비해 키가 크고 잎도 넓기 때문에 왕버들이라 불리며, 잎이 새로 나올 때는 붉은 빛을 띠므로 쉽게 식별할 수 있다. 나무의 모양이 좋고, 특히 진분홍색의 촛불같은 새순이 올라올 때는 매우 아름다워 도심지의 공원수나 가로수로도 아주 훌륭하다.

The willow tree is a tree belonging to the willow family, and grows in warm places such as Korea, Japan, and China. It is called the willow tree because it is taller and has wider leaves than the willow tree, and it is easy to identify because the new leaves are red when they come out. The shape of the tree is good, and it is especially beautiful when the new pink candle-like shoots come out, so it is also great as a park tree or street tree in the city.

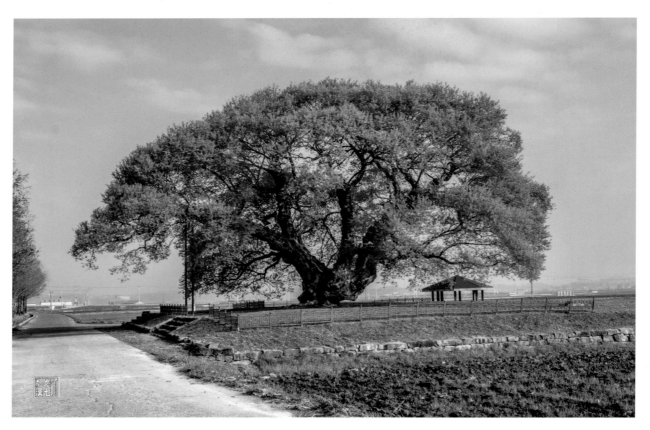

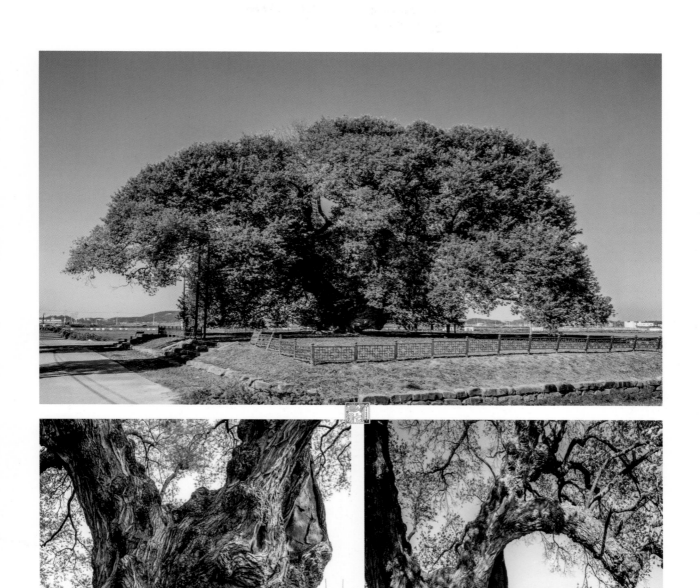

김제 종덕리의 왕버들은 나이가 약 300살(지정일 기준) 정도로 추정되며, 높이가 12m, 가슴높이의 둘레는 8.80m이다. 가지는 사방으로 길게 뻗어 있으며 나무의 중심부는 썩어서 기둥줄기가 없는 것처럼 보인다. 이 나무는 마을주민들의 휴식처로 사용되고 있으며 마을을 지키는 수호신으로 신성시 되고 있다. 또한 나뭇가지 하나만 잘라도 집안에 나쁜 일이 생긴다고 믿고 있다. 매년 음력 3월 3일과 7월 7일에 마을의 평화와 번영을 위해 제사를 지내며 풍물놀이를 한다고 한다. 김제 종덕리의 왕버들은 오랜 세월동안 조상들의 관심과 보살핌 속에 살아온 나무로 민속적 · 생물학적 자료로서의 보존가치가 높아 천연기념물로 지정하여 보호하고 있다.

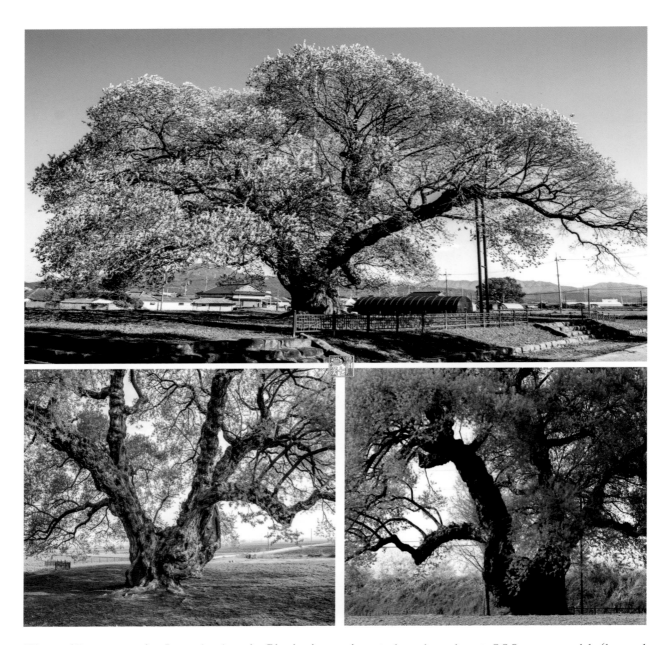

The willow tree in Jongdeok−ri, Gimje is estimated to be about 300 years old (based on the designated date), is 12 m tall, and has a circumference of 8.80 m at breast height. The branches spread out in all directions, and the center of the tree is rotten, making it appear as if there is no main trunk. The tree is used as a resting place for the villagers and is revered as a guardian deity protecting the village. It is also believed that if even one branch is cut off, bad things will happen to the household. It is said that a ritual is held and a pungmulnori is played every year on the 3rd day of the 3rd month and the 7th day of the 7th month of the lunar calendar for the peace and prosperity of the village. The willow tree in Jongdeok−ri, Gimje has been protected as a natural monument because it has lived for a long time under the care and attention of ancestors and has high preservation value as a folk and biological resource.

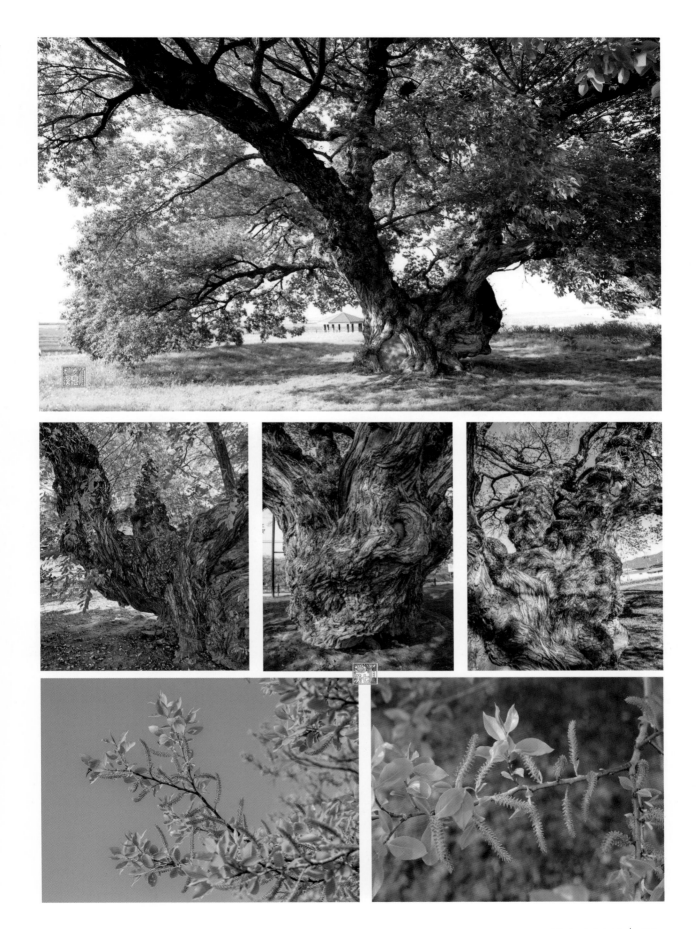

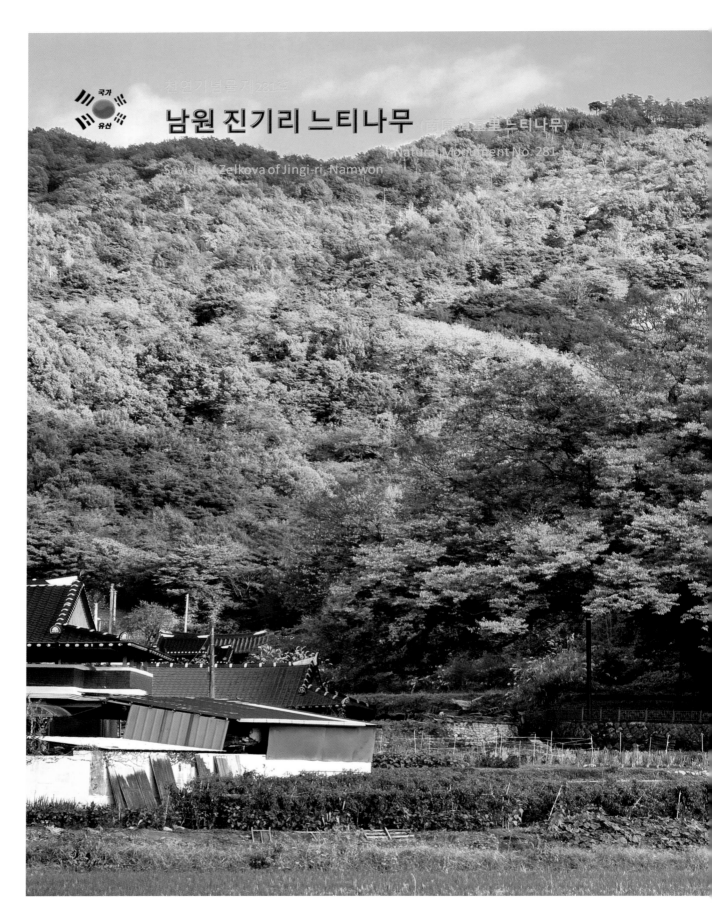

천연기념물 제281호

남원 진기리 느티나무

(南原 眞基里 느티나무)

(Natural Monument No. 281)

Saw-leaf Zelkova of Jingi-ri, Namwon

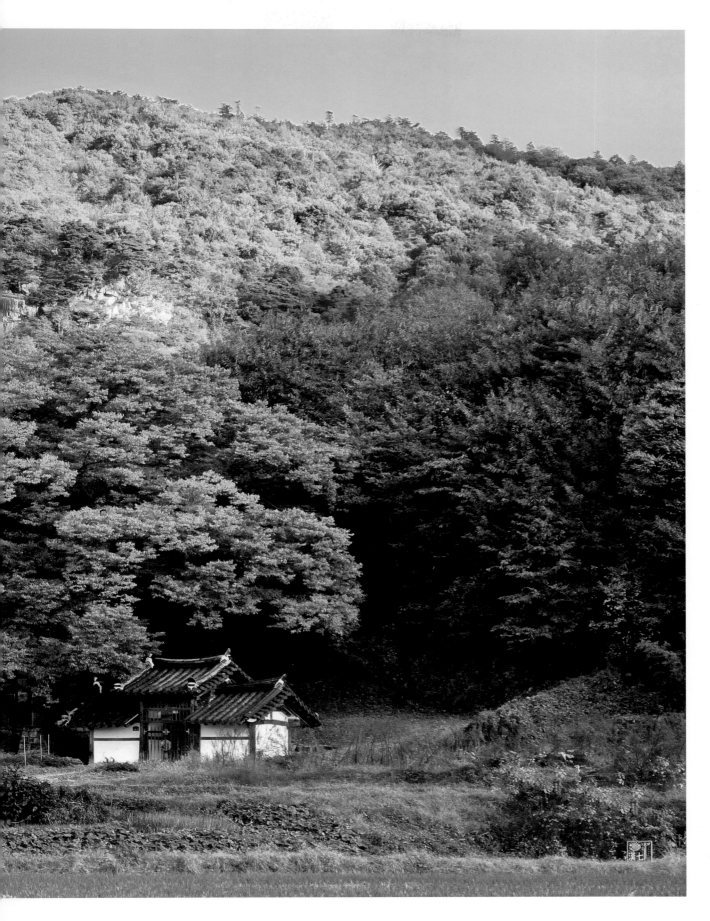

국가유산 천연기념물 제281호

남원 진기리 느티나무 (南原 眞基里 느티나무)
(Natural Monument No.281)
Saw-leaf Zelkova of Jingi-ri, Namwon

분 류 : 자연유산 / 천연기념물 / 문화역사기념물 / 기념
수 량 : 1주
지정(등록)일 : 1982.11.09
소 재 지 : 전북 남원시 보절면 진기리 495외 3필

느티나무는 우리나라를 비롯하여 일본, 대만, 중국 등의 따뜻한 지방에 분포하고 있다. 가지가 사방으로 퍼져 자라서 둥근 형태로 보이며, 꽃은 5월에 피고 열매는 원반모양으로 10월에 익는다. 줄기가 굵고 수명이 길어서 쉼터역할을 하는 정자나무로 이용되거나 마을을 보호하고 지켜주는 당산나무로 보호를 받아왔다.

Zelkova trees are distributed in warm regions including Korea, Japan, Taiwan, and China. The branches spread out in all directions and appear round, and the flowers bloom in May and the fruits are disc-shaped and ripen in October. Because the trunk is thick and long-lived, it has been used as a pavilion tree that serves as a resting place or protected as a sacred tree that protects and guards the village.

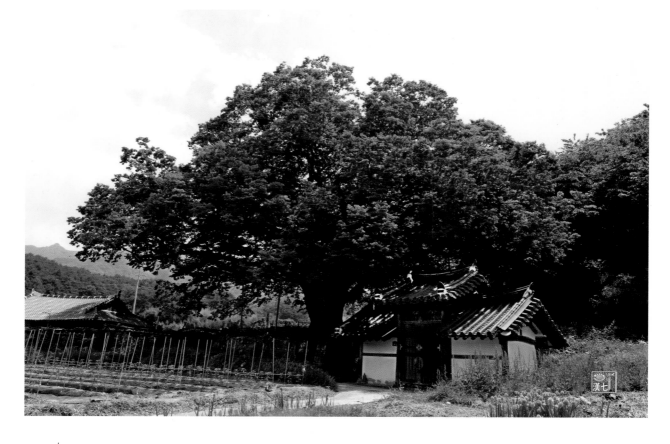

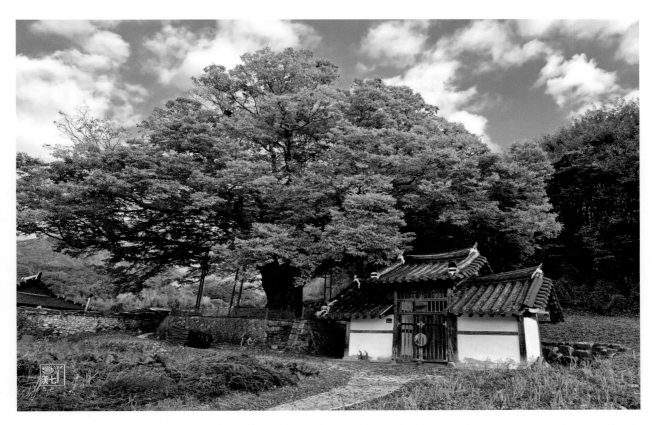

진기마을의 정자나무 구실을 하고 있는 남원 진기리의 느티나무는 나이가 약 600살(지정당시) 정도로 추정되며, 크기는 높이 23m, 가슴높이의 둘레가 8.25m이다.

단양 우씨가 처음 이 마을에 들어올 때 심은 것이라고 전해진다. 조선 세조(재위 1455~1468) 때 힘이 장사인 우공(禹貢)이라는 무관(武官)이 뒷산에서 나무를 뽑아다가 마을 앞에 심고 마을을 떠나면서 나무를 잘 보호하라고 했다고 한다. 그는 세조 때 함경도에서 일어난 이시애의 난을 평정하는데 큰 공을 세워 적개공신 3등의 녹훈을 받았으며 그 후 경상좌도수군절도사를 지냈다고 한다. 후손들은 사당을 짓고 한식날 제사를 지내고 있으며, 가까운 곳에 우씨 집안의 열녀문(烈女門)이 있다.

The Zelkova tree in Jingi-ri, Namwon, which serves as the arbor tree of Jingi Village, is estimated to be about 600 years old (at the time of designation), and is 23m tall and 8.25m in circumference at chest height.It is said that it was planted when the Danyang Woo clan first entered the village. It is said that during the reign of King Sejo of Joseon (1455-1468), a military officer named Woo-gong, who was very strong, pulled out a tree from the mountain behind the village, planted it in front of the village, and told the villagers to take good care of the tree before leaving. It is said that he made a great contribution to suppressing the rebellion of Yi Si-ae in Hamgyeong-do during the reign of King Sejo, and was awarded the title of 3rd class enemy and later served as the commander of the Gyeongsang Left Naval Forces. His descendants built a shrine and hold a memorial service on Hansik Day, and there is a memorial to the Woo clan's virtuous women nearby.

남원 진기리의 느티나무는 단양 우씨가 마을을 이룬 유래를 알 수 있는 자료로서 문화적 가치가 있고, 오래된 나무로서 생물학적 보존가치도 크므로 천연기념물로 지정 보호하고 있다.

The Zelkova tree in Jinki-ri, Namwon, has cultural value as a source of information on the origin of the village formed by the Danyang Woo clan, and as an old tree, it has great biological preservation value, so it has been designated and protected as a natural monument.

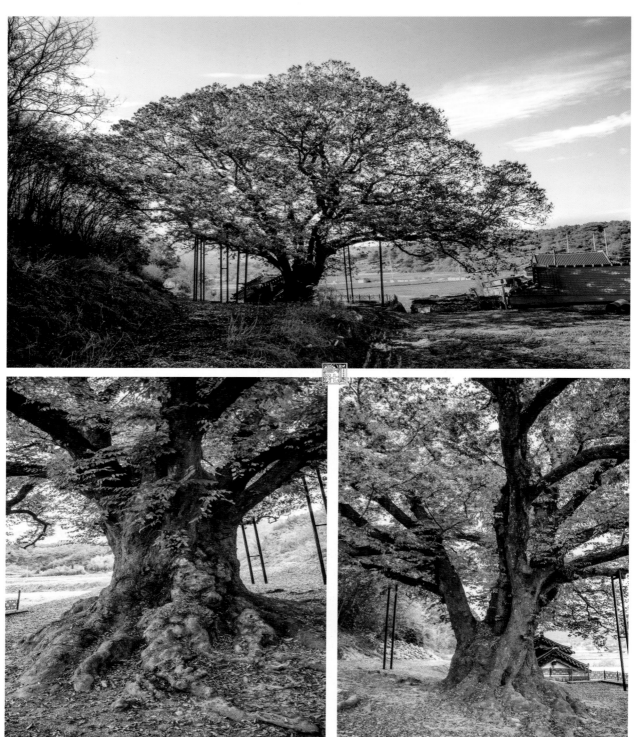

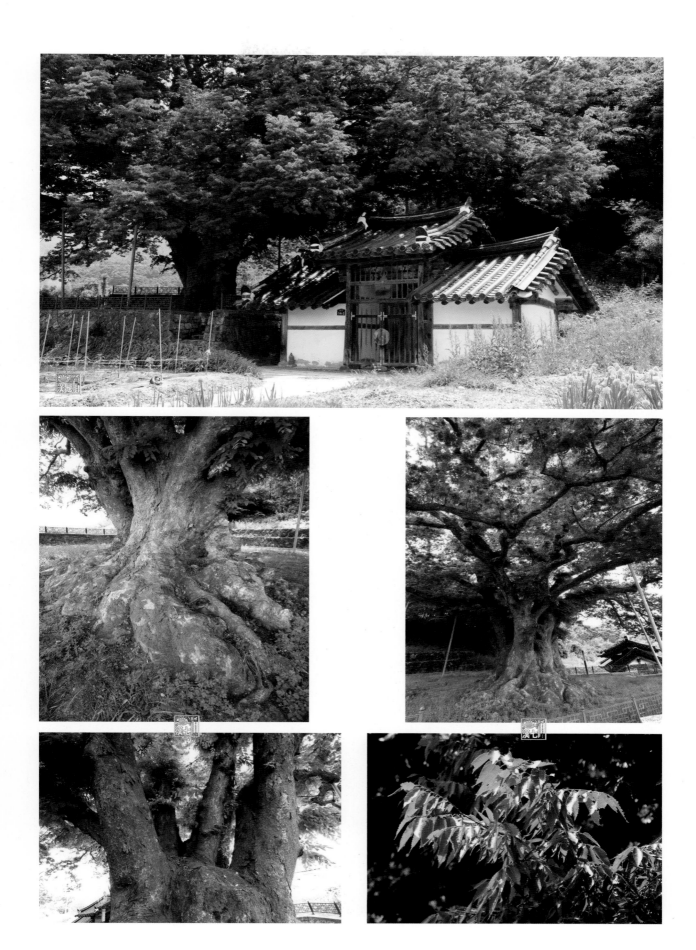

한아시(할아버지)송

할매(할머니지)송

천연기념물 제424호

지리산 천년송 (智異山 千年松)

(Natural Monument No. 424)
Cheonnyeonsong Pine Tree in Jirisan Mountain

국가유산 천연기념물 제424호

지리산 천년송 (智異山 千年松)

(Natural Monument No. 424)
Cheonnyeonsong Pine Tree in Jirisan Mountain

분 류 : 자연유산 / 천연기념물 / 문화역사기념물 / 민속
수량/면적 : 1주/907㎡
지정(등록)일 : 2000.10.13
소 재 지 : 전북 남원시 산내면 부운리 산111번지

지리산 천년송은 나이가 약 500여살로 추정되는 소나무로 높이는 20m, 가슴높이의 둘레는 4.3m이며, 사방으로 뻗은 가지의 폭은 18m에 달한다.
지리산의 구름도 누워간다고 이름 붙여진 와운마을의 주민 15인이 이 나무를 보호 관리하고 있어 상태가 좋고 수형 또한 매우 아름답다.이 나무는 와운마을 뒷산에서 임진왜란 전부터 자생해 왔다고 알려져 있으며 20m의 간격을 두고 한아시(할아버지)송과 할매(할머니)송이 이웃하고 있는데, 이중 더 크고 오래된 할매송을 마을주민들은"천년송"이라 불러오며 당산제를 지내왔다 한다. 매년 초사흘날에 마을의 안녕과 풍년을 기원하며 지내는 당산제의 제관으로 선발된 사람은 섣달 그믐날부터 외부 출입을 삼가고 뒷산 너머의 계곡(일명 산지쏘)에서 목욕재계 하고 옷 3벌을 마련, 각별히 근신을 한다고 한다.

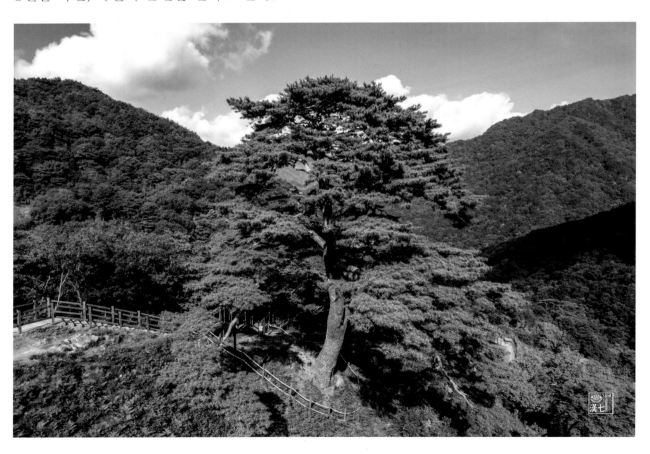

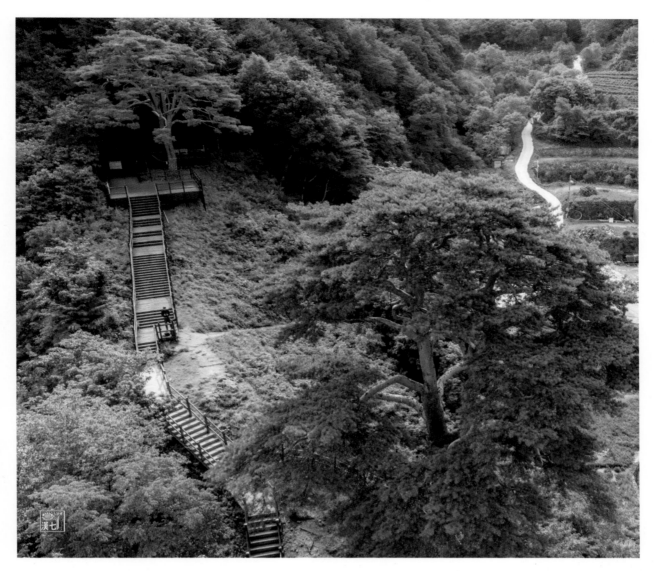

Jirisan Cheonnyeonsong Pine Tree is estimated to be about 500 years old. It is 20m tall, has a circumference of 4.3m at chest height, and its branches spread out in all directions reach 18m. The 15 residents of Waun Village, which is named after the clouds of Jirisan lying down, are protecting and managing this tree, so it is in good condition and its shape is also very beautiful. his tree is known to have grown on the mountain behind Waun Village since before the Imjin War, and there are two neighboring trees, Hanashi (Grandfather) Pine and Halmae (Grandmother) Pine, 20m apart.The villagers call the Halmae Pine, which is larger and older, the "Cheonnyeonsong" and hold a Dangsanje.

The person selected as the officiant of the Dangsanje, which is held on the 14th day of the first lunar month every year to pray for the village's peace and good harvest, is said to refrain from going outside from the last day of the year, and take a bath and purification in the valley (called Sanjiso) beyond the mountain behind, and prepare three sets of clothes and practice special self-discipline.

우산을 펼쳐 놓은 듯한 반송으로 수형이 아름다우며 애틋한 전설을 가진 유서깊은 노거목으로 희귀성과 민속적 가치가 커 천연기념물로 지정하여 보호하고 있다.

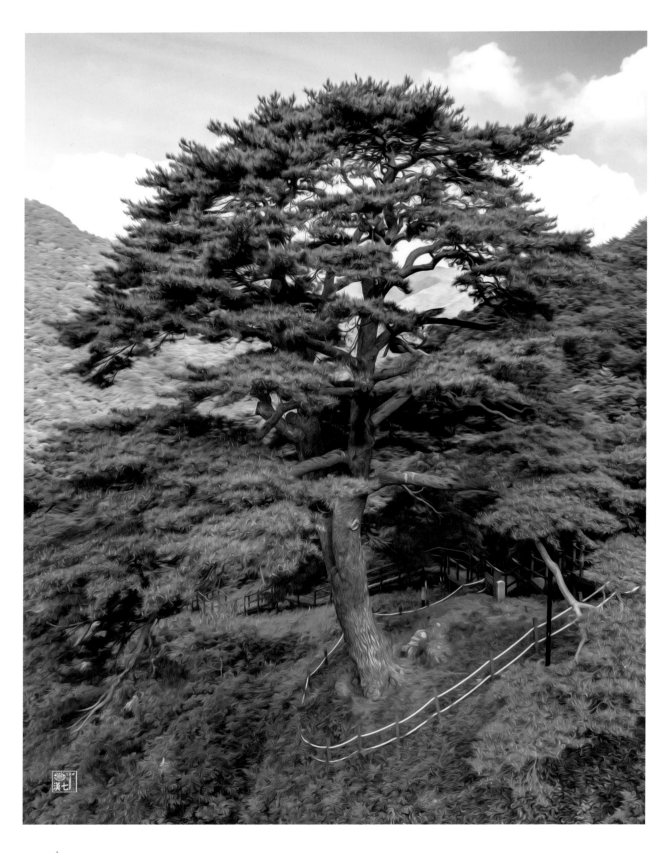

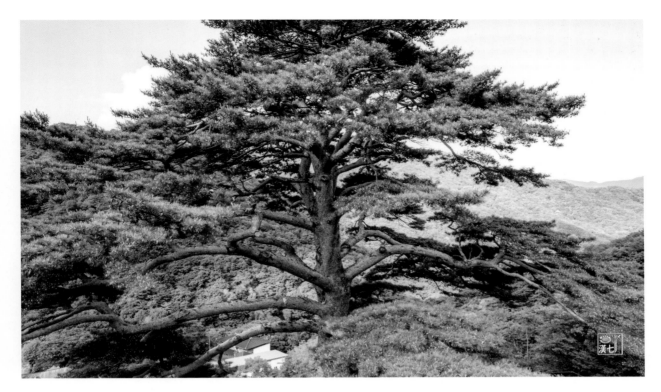

It is a historic old tree with a beautiful shape that resembles an open umbrella and a touching legend. Due to its rarity and folkloric value, it has been designated as a natural monument and is protected.

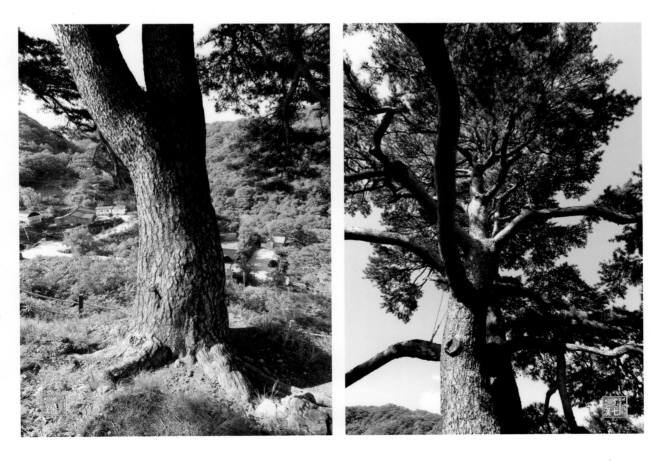

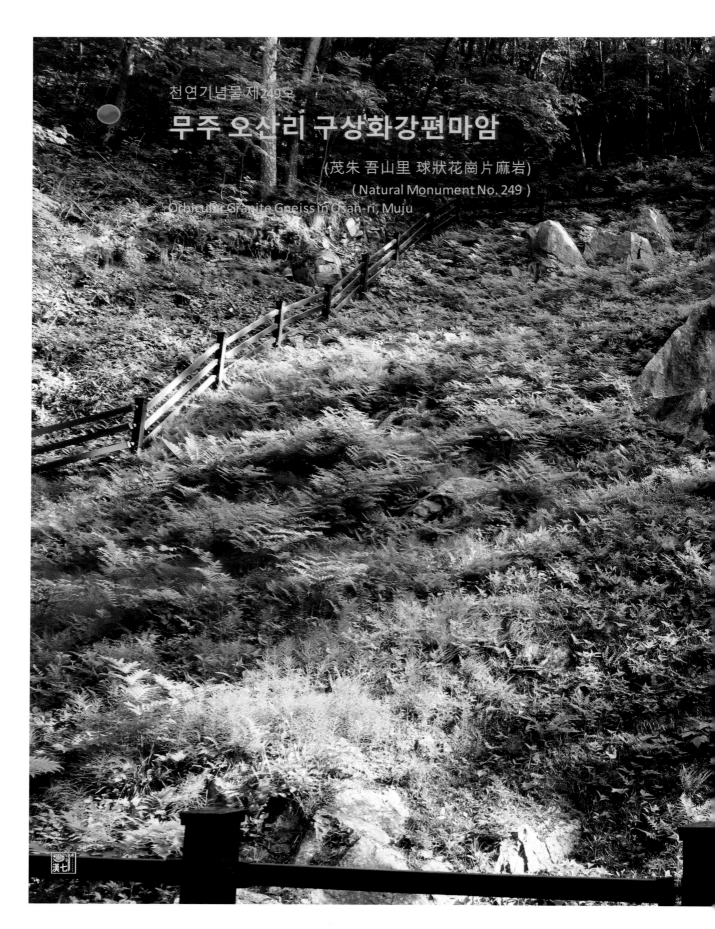

천연기념물 제249호
무주 오산리 구상화강편마암

(茂朱 吾山里 球狀花崗片麻岩)
(Natural Monument No. 249)
Orbicular Granite Greiss in Osan-ri, Muju

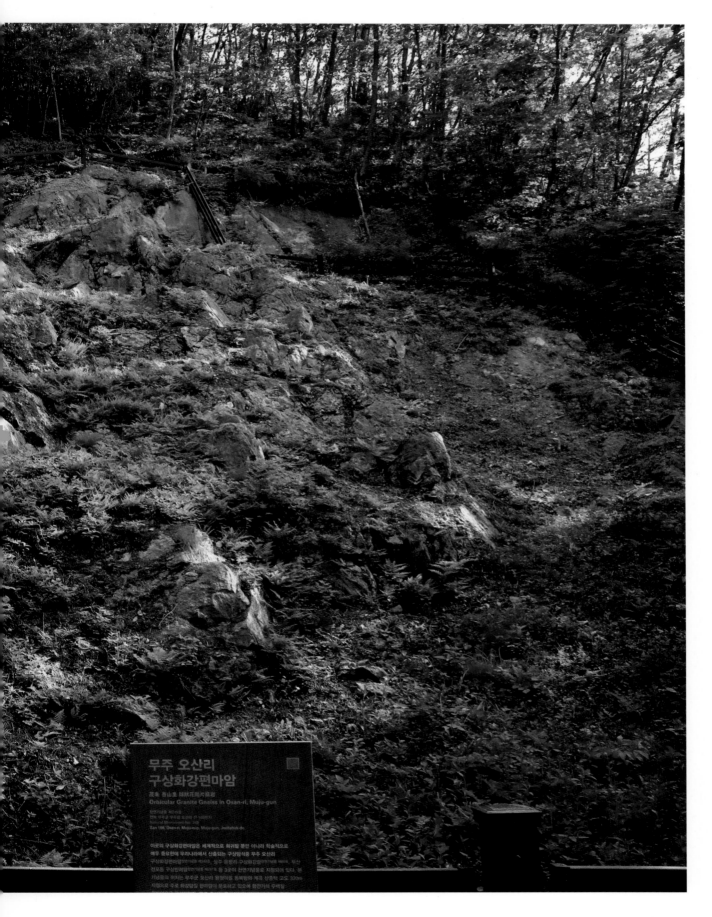

무주 오산리
구상화강편마암

茂朱 吾山里 球狀花崗片麻岩
Orbicular Granite Gneiss in Osan-ri, Muju-gun

천연기념물 제249호
전북 무주군 무주읍 오산리 산 169번지
Natural Monument No. 249
San 169, Osan-ri, Muju-eup, Muju-gun, Jeollabuk-do

이곳의 구상화강편마암은 세계적으로 희귀할 뿐만 아니라 학술적으로
매우 중요한데 우리나라에서 산출되는 구상암석중 무주 오산리
구상화강편마암[249호]을 비롯해, 상주 운평리 구상화강암[69호]과, 부산
전포동 구상반려암[267호]에 박어울 등 3곳이 천연기념물로 지정되어 있다. 편
기념물이 위치는 무주군 오산리 왕정마을 동북방의 계곡 산중턱 고도 320m
지점으로 주로 화강암질 편마암이 분포하고 있으며 현장기념 두꺼움

국가유산 천연기념물 제249호

무주 오산리 구상화강편마암 <small>(茂朱 吾山里 球狀花崗片麻岩)</small>

(Natural Monument No. 249)

Orbicular Granite Gneiss in Osan-ri, Muju

분 류 : 자연유산 / 천연기념물 / 지구과학기념물 / 지질지형
면 적 : 7,074㎡
지정(등록)일 : 1974.09.06
소 재 지 : 전북 무주군 무주읍 오산리 산166번지
시 대 : 고생대

구상암(球狀岩)이란 공처럼 둥근 암석으로 특수한 환경조건에서 형성되며 대부분 화강암속에서 발견되는데, 전세계적으로 100여 곳에서만 발견되고 있으며,
우리나라에서는 5곳에서 구상암이 발견되고 있다.무주군 왕정마을 일대에 분포하는 무주 구상화강 편마암에 만들어져 있는 둥근 핵은 지름이 5~10㎝이고 색깔은 어두운 회색이나 어두운 녹색이다. 대부분의 구상암은 화강암속에서 발견되는데 비해, 무주의 구상암은 변성암속에서 발견되고 있어 매우 희귀한 경우에 속하며 학술적으로 대단히 중요한 가치를 지니고 있다.구상암은 지질학적으로 매우 희귀하고 특수하며 암석이 어떻게 이루어지는가를 연구하는데 매우 중요한 자료적 가치가 있다.

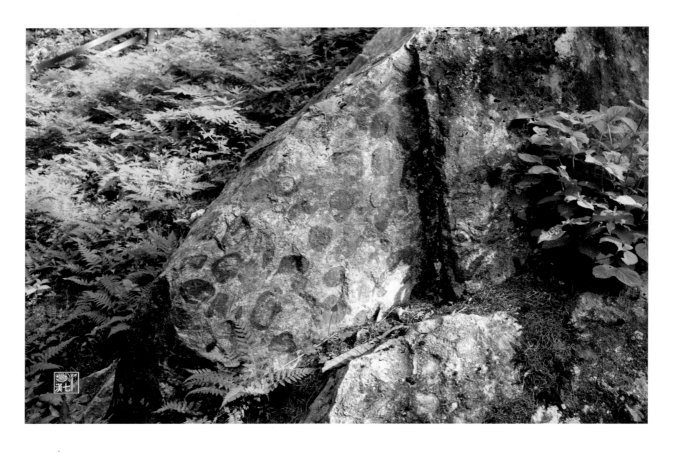

Spheroids are spherical rocks that are formed under special environmental conditions and are mostly found in granite. They are found in only about 100 places worldwide, and in Korea, spheroids are found in 5 places.

The round cores formed in the Muju spheroid granite gneiss distributed around Wangjeong Village in Muju County are 5 to 10 cm in diameter and are dark gray or dark green in color. While most spheroids are found in granite, the spheroids in Muju are found in metamorphic rocks, making them very rare and academically very valuable.

Spheroids are geologically very rare and special, and they have very important data value for studying how rocks are formed.

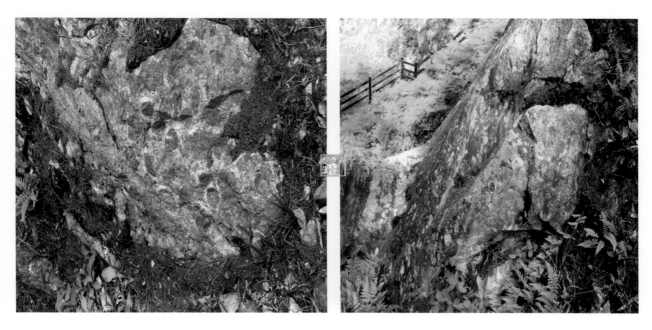

이곳의 구강화강편마암은 세계적으로 희귀할 뿐만 아니라 학술적으로 매우 중요한데 우리나라에서 산출되는 구상암석중 무주 오산리 구상화강편마암(천연기념물 제249호), 상주 운평리 구상화강암(천연기념물 제69호), 부산 전포동 구상반려암 (천연기념물 제267호) 등 3곳이 천연기념물로 지정되어 있다.

본 기념물의 위치는 무주군 오산리 왕정마을 동북방의 계곡 산중턱 고도 320m 지점으로 주로 화강암질 편마암이 분포하고 있으며 함전기석 우백질 편마암으로 구성되었다.

무주 오산리 구상화강편마암에 나타나는 둥근 무늬인 구상은 지름이 5~10cm이고 색깔은 어두운 회색이거나 어두운 녹색이며 일부는 주변에 흰색의 외연부를 보여준다. 대부분의 구상암은 화성작용에 의해 만들어지는데 비해 무주 오산리의 구상암은 변성 작용에 의해 만들어져 구상암 중에서도 매우 희귀한 경우에 속하며 학술적으로 대단히 중요한 가치를 지니고 있다.

이 고장 사람들은 암석의 표면이 마치 호랑이 무늬를 닮았다하여 '호랑이 바우' 라고 부르기도 한다.

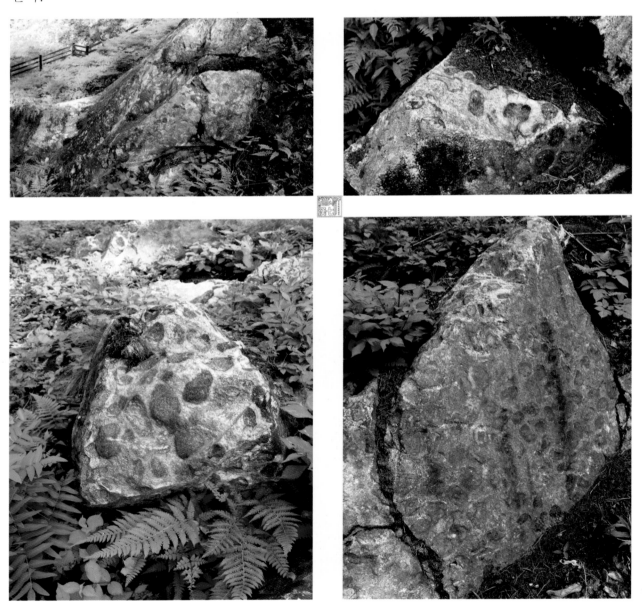

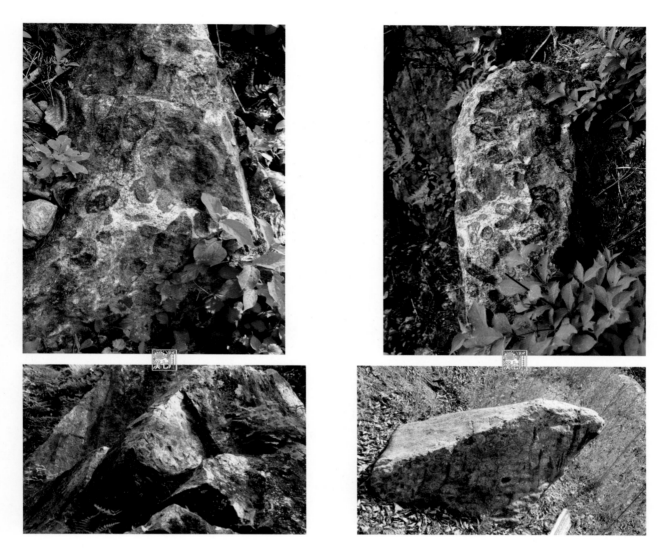

This orbicular gneiss is not only rare, but also very important academically. Orbicular in Korea are designated as natural monument, including the orbicular granite gneiss in Osan−ri, Muju (Natural Monument No. 249), the Orbicular granite in Unpyeong−ri, Sangju (Natural Monument No. 69), and the orbicular gabbro in Jeonpo−dong, Busan (Natural Monument No. 267), This monument is located on a mountainside (altitude 320m) in the valley to the northeast of the Wangjeong Village at Osan−ri, Muju−eup. Granite gneiss is widely distributed here, and it consists mostly of tourmaline−bearing leucocratic gneiss. The word orbicularrefers to the ciecular patterns on the orbicular granite gneiss. The circles on the orbicular granite gneiss at Osan−ri, Muju are 5~10cm indiameter, and are dark gray or dark green in color, with some of them having white fringes. While most orbicular rocks are formed by igneous activity, the orbicular rock at Osan−ri, Muju was formed thorugh metamorphism, which is very rare among orbicular rocks and therefore has a great deal of academic significance. Local residents call the rock 'Horangyi Bawi' (Tiger Rock) as the surface of the rock resembles stripes.

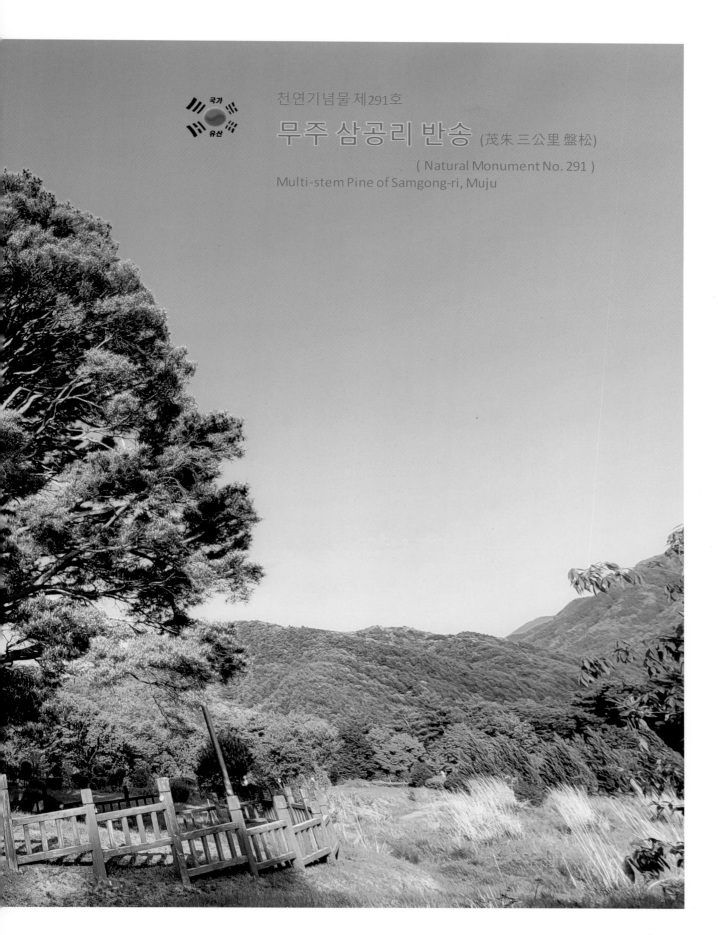

천연기념물 제291호

무주 삼공리 반송 (茂朱三公里盤松)

(Natural Monument No. 291)

Multi-stem Pine of Samgong-ri, Muju

무주 삼공리 반송 (茂朱 三公里 盤松) (Natural Mounment NBo. 291)
Multi−stem Pine of Samgong−ri, Muju

분 류 : 자연유산 / 천연기념물 / 생물과학기념물 / 유전학
수 량 : 1주
지정(등록)일 : 1982.11.09
소 재 지 : 전북 무주군 설천면 삼공리 31

반송(盤松)은 소나무의 한 품종으로 소나무와 비슷하지만 밑동에서부터 여러갈래로 갈라져서 원줄기와 가지의 구별이 없고, 전체적으로 우산의 모습을 하고 있다.

무주 삼공리 보안마을에서 자라고 있는 이 반송의 나이는 약 350살(지정당시) 정도로 추정되며, 높이는 14m, 뿌리 근처의 둘레는 6.55m이다.

옛날에 이 마을에 살던 이주식(李周植)이라는 사람이 약 150년 전에 다른 곳에 있던 것을 이곳으로 옮겨 심었다고 전해지며, 구천동을 상징하는 나무라는 뜻에서 구천송(九千松), 가지가 아주 많은 나무라 하여 만지송(萬枝松)이라고도 한다.

무주 삼공리의 반송은 가지가 부챗살처럼 사방으로 갈라져 반송의 특징을 가장 잘 나타내주고 있으며, 오랜 세월을 자라온 나무로서 생물학적 보존가치가 크므로 천연기념물로 지정·보호하고 있다.

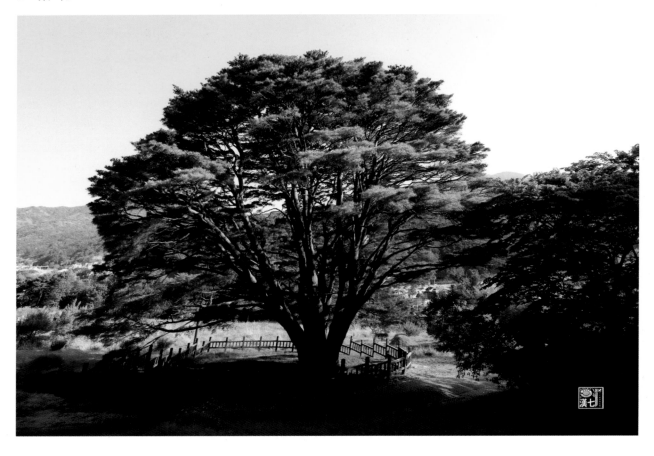

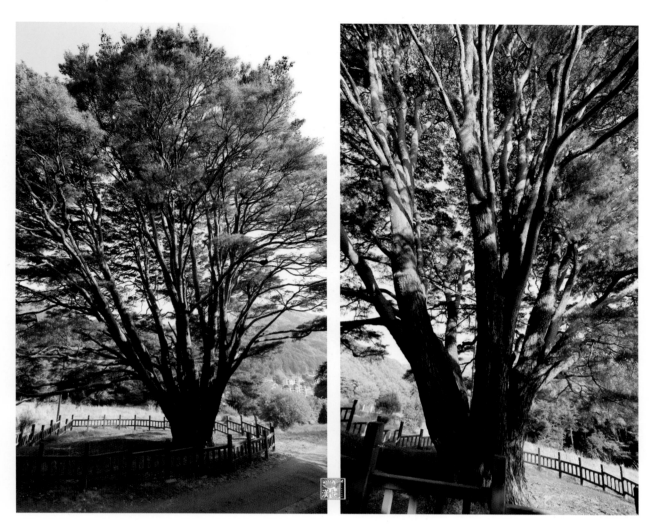

Bansong (盤松) is a type of pine tree that is similar to a pine tree, but it branches out from the bottom into several branches, so there is no distinction between the main trunk and branches, and it has an umbrella—like shape overall. This bansong growing in Muju Samgong—ri Boan Village is estimated to be about 350 years old (at the time of designation), is 14 m tall, and has a circumference of 6.55 m near the root.

It is said that a person named Lee Ju—sik (李周植), who lived in this village in the past, moved it here from another place about 150 years ago, and it is also called Gucheonsong (九千松) because it symbolizes Gucheon—dong, and Manjisong (萬枝松) because it has so many branches.

The Banseong tree in Samgong—ri, Muju, has branches branching out in all directions like the ribs of a fan, which best represents the characteristics of Banseong. As a tree that has grown for a long time, it has great biological conservation value, so it has been designated and protected as a natural monument.

이 반송은 소나무과에 속하는 반송은 우리나라 전역에서 자라며 일본,대만 등지에도 분포한다. 꽃은 6월에 피고 열매는 이듬해 9월에 익는다. 흔히 관상용으로 심으며, 송진 등은 약재로도 쓴다.

This pine belongs to the pine family and grows throughout Korea and is also distributed in Japan, Taiwan, etc. The flowers bloom in June and the fruit ripens in September of the following year. It is commonly planted for ornamental purposes, and the resin, etc. are also used as medicine.

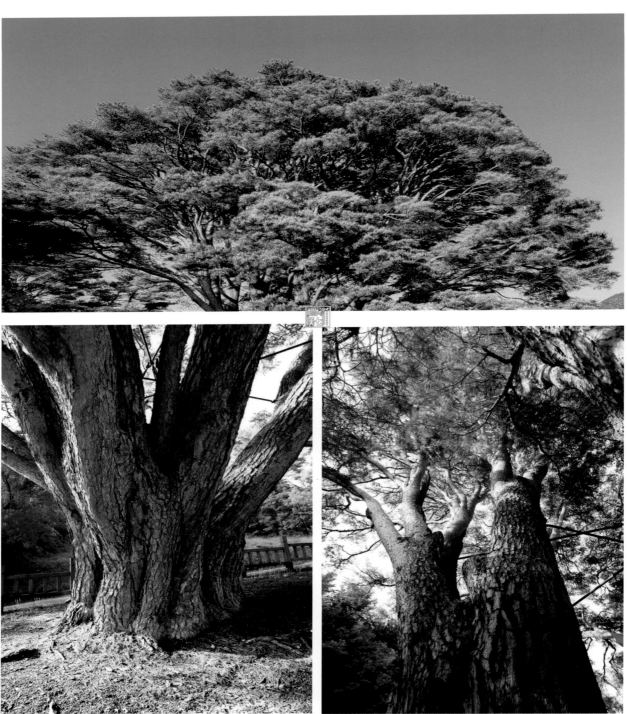

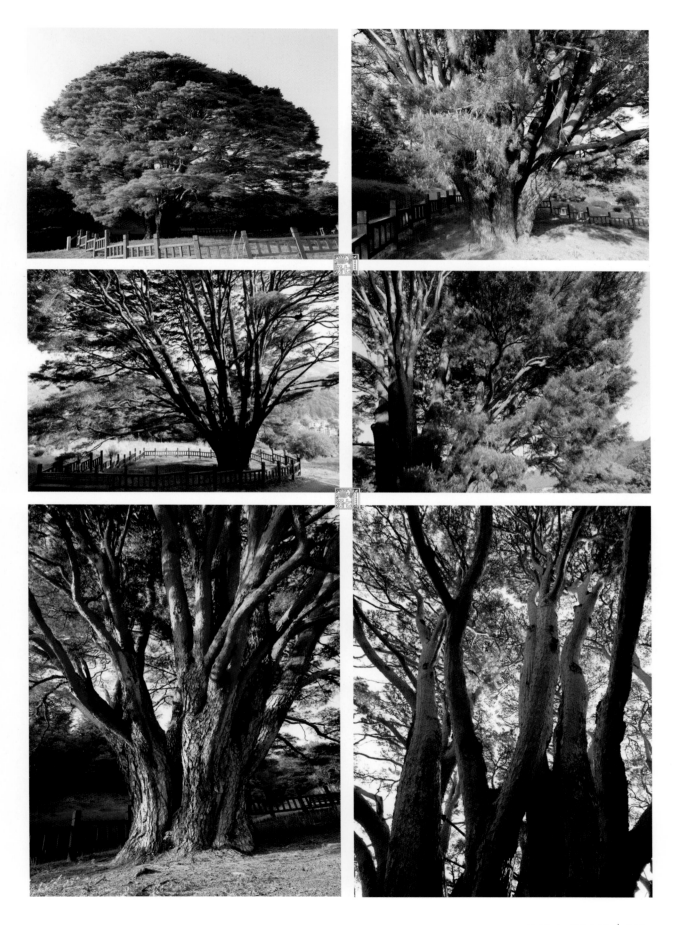

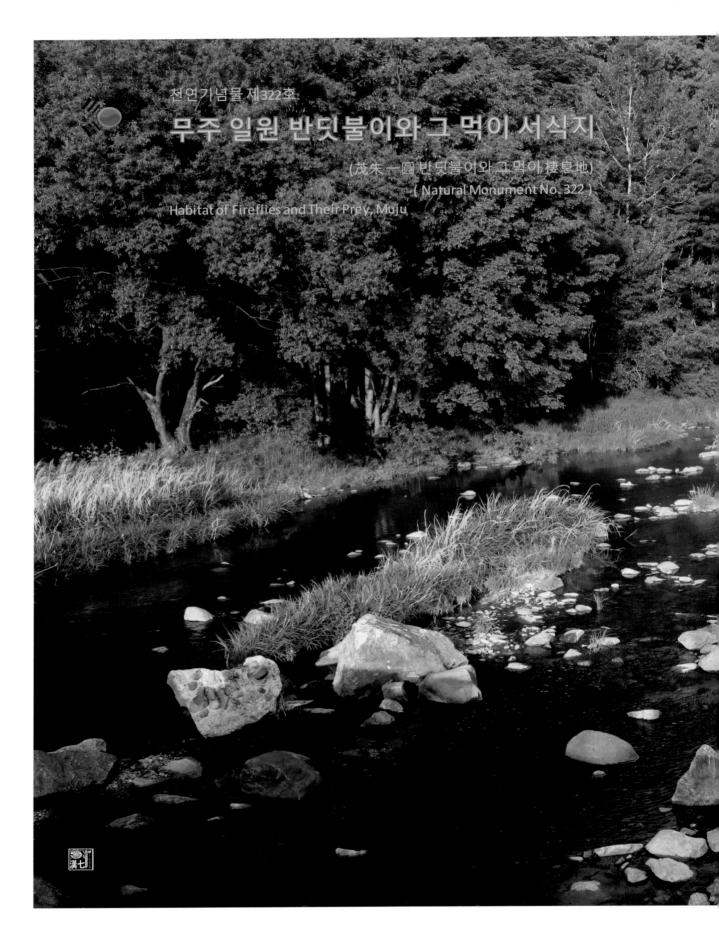

천연기념물 제322호
무주 일원 반딧불이와 그 먹이 서식지

(茂朱 一圓 반딧불이와 그 먹이 棲息地)
(Natural Monument No. 322)
Habitat of Fireflies and Their Prey, Muju

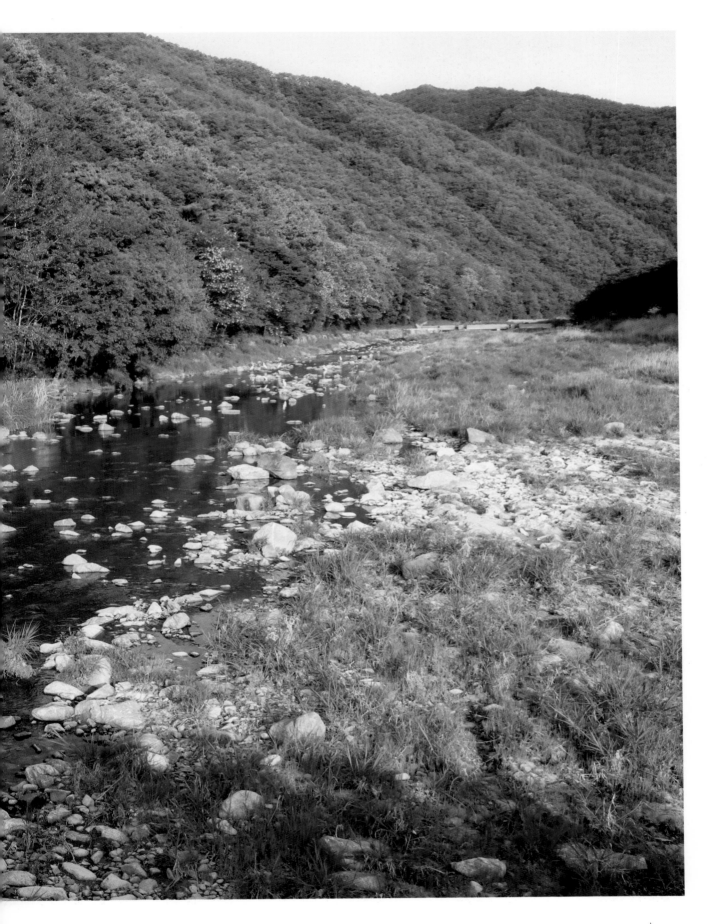

무주 일원 반딧불이와 그 먹이 서식지

(茂朱 一圓 반딧불이와 그 먹이 棲息地)

(Natural Monument No. 322)

Habitat of Fireflies and Their Prey, Muju

분 류 : 자연유산 / 천연기념물 / 생물과학기념물 / 특수성
면 적 : 130,838㎡
지정(등록)일 : 1982.11.20
소 재 지 : 전라북도 무주군 설천면 장덕리 등 130필지

반딧불은 반딧불과에 속하는 곤충으로 "개똥벌레"라고도 하며, 최근 학계에서는 "반딧불이"라고도 하고 있다. 반딧불은 배의 끝마디에서 빛을 내는데 이는 교미를 하기 위한 신호이다. 빛을 낼 때까지의 시간이 종(種)마다 다르므로 종을 구분하는 중요한 특징이 된다.무주 설천면 일원에는 애반딧불과 늦반딧불의 2종류가 서식한다. 애반딧불은 유충시절에 다슬기 등을 잡아 먹으며 물 속에서 살며, 늦반딧불의 유충은 달팽이·고동류를 먹으며 축축한 수풀 속에서 산다. 애반딧불은 6월 중순에서 7월 중순에 볼 수 있으며, 늦반딧불은 8월 중순부터 9월 중순까지 많이 볼 수 있다. 설천면에는 너비 18~25m의 하천이 있는데, 물 흐르는 속도가 완만하고 수온이 적당하며 수질이 알칼리성이기 때문에 반딧불의 먹이가 되는 다슬기와 달팽이류가 잘 자라고 있다.반딧불에 관한 고사성어로 '형설지공(螢雪之功)'이라는 말이 전해오는데 이는 중국 진(晉)나라 때 차윤(車胤)이 반딧불빛 밑에서, 또 손강(孫康)이 달에 반사되는 눈(雪)빛으로 글을 읽고 출세했다는 뜻이다. 예로부터 반딧불은 청소년의 교육상 큰 가치가 있는 곤충으로 알려져 왔다.반딧불은 빛을 내뿜는 곤충으로 생물학상 중요할 뿐만 아니라 환경오염으로 인해 전국적으로 서식지가 파괴되어 멸종위기에 있으므로, 국내에서 가장 많은 수의 반딧불이 서식하고 있는 무주 설천면 일원의 반딧불과 그 먹이(다슬기) 서식지를 천연기념물로 지정하여 보호하고 있다.

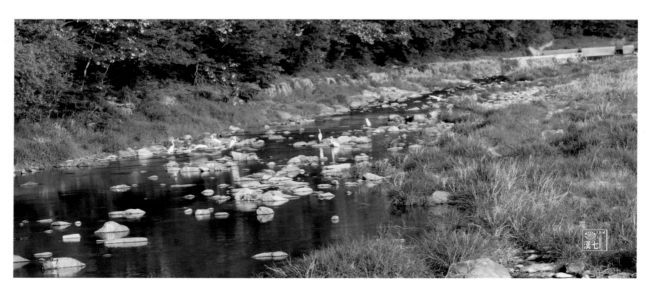

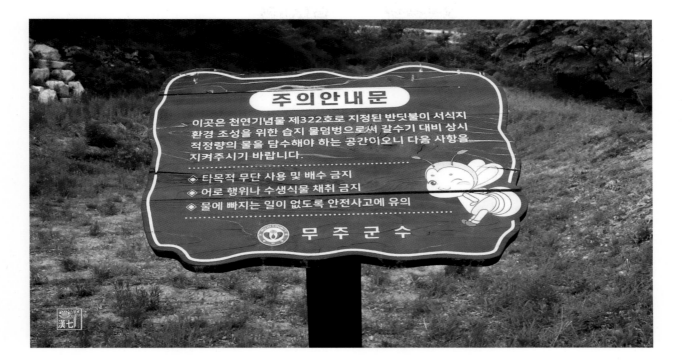

Fireflies are insects belonging to the firefly family, and are also called "fireflies", and recently, in academic circles, they are also called "fireflies".

Fireflies emit light from the end of their abdomens, which is a signal for mating. The time until they emit light varies depending on the species, so it is an important characteristic for distinguishing species.

Two types of fireflies live in the Muju Seolcheon—myeon area: the little firefly and the late firefly. The little firefly lives in the water, eating snails and other insects during its larval stage, while the larvae of the late firefly live in damp bushes, eating snails and molluscs. The little firefly can be seen from mid—June to mid—July, and the late firefly can be seen a lot from mid—August to mid—September. There is a stream 18—25m wide in Seolcheon—myeon, and since the water flows slowly, the water temperature is moderate, and the water quality is alkaline, snails and snails, which are food for fireflies, grow well.

There is an old saying about fireflies called "Hyeongseoljigong (螢雪之功)", which means that during the Jin Dynasty of China, Cha Yun (車胤) read under the light of fireflies, and Sun Kang (孫康) read under the light of snow reflected on the moon and achieved success. Fireflies have been known as insects with great educational value for young people since ancient times.

Fireflies are insects that emit light, and they are biologically important, but they are also endangered due to the destruction of their habitats nationwide due to environmental pollution. Therefore, the firefly habitat and their food (snails) in Seolcheon—myeon, Muju, which has the largest number of fireflies in Korea, are designated as a natural monument and are protected.

반딧불이는 6~7월에 나타나는 애반딧불이와 8~9월에 나타나는 늦반딧불이로 나뉜다. 애반딧불이의 애벌레는 깨끗한 시냇물이나 논 또는 도랑에서 사는 다슬기나 물달팽이, 우렁이 등의 유생을 먹고 사는 반면에 늦반딧불이의 애벌레는 육상의 습지나 개울가의 풀 위에서 자라는 육상 달팽이류를 잡아먹는다. 다 자란 암컷은 50~150개의 알을 낳는다. 그리고 부화되어 나온 애벌레는 물속이나 물가에서 성장한다. 성장한 애벌레는 봄이 되면 땅속으로 들어가 번데기가 되었다가 여름철이 되어 다 자란 후에는 배우자를 찾아 밤하늘을 날아다닌다. 빛을 내며 교미 상대를 찾아 어두운 밤하늘을 나는 반딧불이의 모습은 장관이 아닐 수 없다.

그러나 환경오염 때문에 반딧불이의 서식지가 전국적으로 파괴되어 현재 멸종 위기에 처해 있다. 이에 무주군에서는 설천면 수한마을, 무주읍 가림마을, 무풍면 88올림픽 숲 등 3개의 장소를 천연기념물로 지정하여 반딧불이와 그 먹이 서식지를 보호하고 있다.

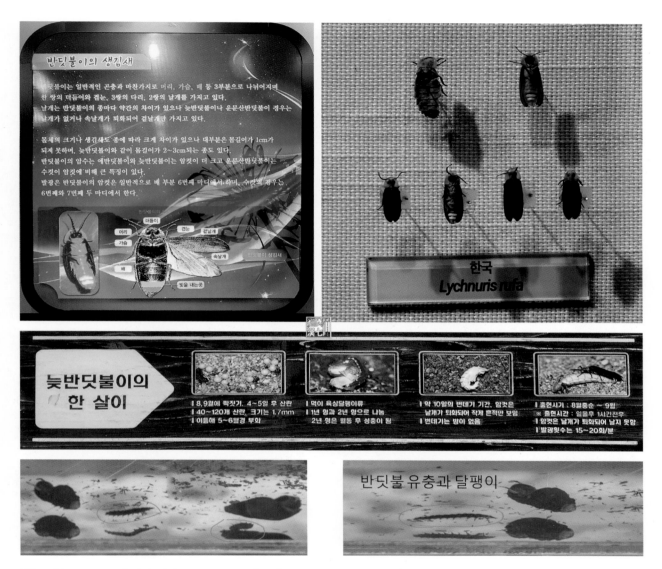

반딧불이의 생김새

반딧불이의 한 살이

반딧불 유충과 달팽이

한국
Lychnuris rufa

Fireflies are divided into early fireflies that appear in June and July and late fireflies that appear in August and September. Early firefly larvae feed on larvae such as snails, water snails, and snails that live in clean streams, rice fields, or ditches, while late firefly larvae eat terrestrial snails that grow on the grass in wetlands or streams on land. Fully grown females lay 50 to 150 eggs. The hatched larvae grow in the water or near the water. When the grown larvae come in the spring, they go underground and become pupae. When they grow up in the summer, they fly through the night sky in search of a mate. The sight of fireflies flying through the dark night sky in search of a mate while emitting light is truly spectacular.

However, due to environmental pollution, the habitats of fireflies have been destroyed nationwide, and they are currently endangered. Accordingly, Muju County has designated three locations as natural monuments, including Suhan Village in Seolcheon—myeon, Garim Village in Muju—eup, and the 88 Olympic Forest in Mupung—myeon, to protect the habitats of fireflies and their food sources.

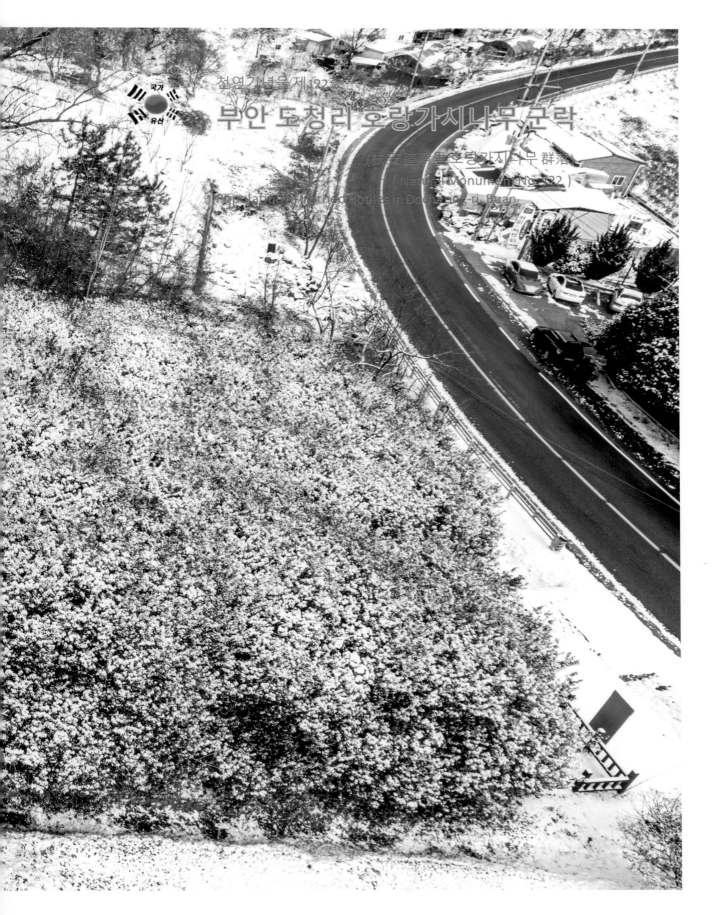

천연기념물 제122호

부안 도청리 호랑가시나무 군락

(扶安道淸里 호랑가시나무 群落)
(Natural Monument No. 122)
Population of Horned Hollies in Docheong-ri, Buan

부안 도청리 호랑가시나무 군락 <small>(扶安 道淸里 호랑가시나무 群落)</small>

<small>(Natural Monument No. 122)</small>

Population of Horned Hollies in Docheong-ri, Buan

분 류 " 자연유산 / 천연기념물 / 생물과학기념물 / 분포학
면 적 : 2,414㎡
지정(등록)일 : 1962.12.07
소 재 지 : 전북 부안군 변산면 도청리 산16번지

호랑가시나무는 감탕나무과에 속하며 사시사철 잎이 푸른 나무로 변산반도가 북쪽 한계선이다. 주로 전남 남해안과 제주 서해안에서 자라고 있다.

잎 끝이 가시처럼 되어 있어서 호랑이의 등을 긁는데 쓸만하다 해서 붙여진 이름으로 호랑이등 긁기나무, 묘아자나무라고도 한다.

열매는 9 · 10월에 빨갛게 익는데, 겨울철에 눈속에서도 붉은 빛을 띠어 관상수로서 제격이며, 성탄절 장식으로도 많이 사용한다.부안 도청리의 호랑가시나무 군락은 도청리의 남쪽 해안가 산에 50여 그루가 듬성듬성 집단을 이루어 자라고 있다. 나무들의 높이는 약 2~3m 정도 된다.

전하는 말에 의하면 집안에 마귀의 침입을 막기 위해 음력 2월 1일에 호랑가시나무가지를 꺾어 물고기와 같이 문 앞에 매다는 습관이 있었다고 한다.부안 도청리의 호랑가시나무 군락은 호랑가시나무가 자연적으로 자랄 수 있는 북쪽 한계지역으로 식물분포학상 가치가 높아 천연기념물로 지정 · 보호하고 있다.

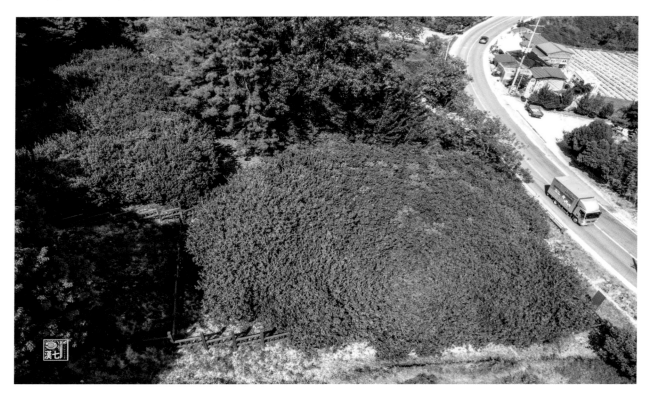

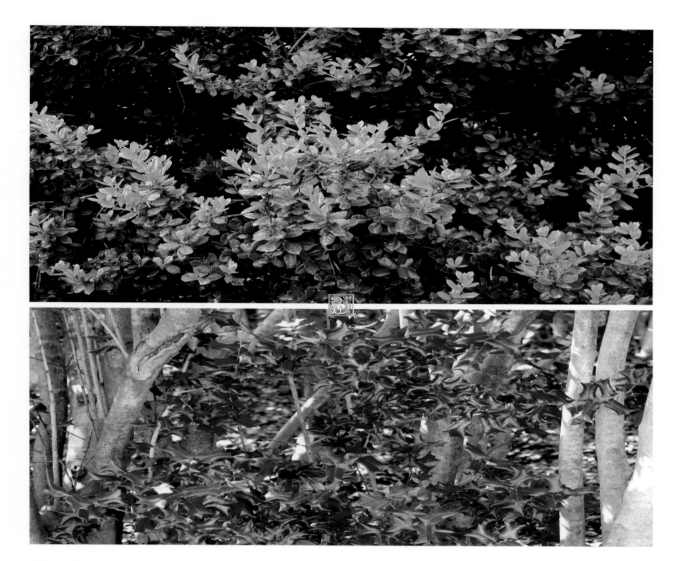

The tiger thorn tree belongs to the family of the genus of holly, and its leaves are green all year round. The northern limit is the Byeonsan Peninsula. It mainly grows on the southern coast of Jeollanam—do and the western coast of Jeju. Its leaves have thorn—like tips, which are useful for scratching tigers' backs, and it is also called the tiger—scratching tree or the Myoaja tree. The fruit ripens red in September and October, and it is perfect as an ornamental tree because it retains its red color even in the snow in winter, and it is also often used as a Christmas decoration. The tiger thorn tree grove in Docheong—ri, Buan is a sparsely populated group of about 50 trees on the mountain along the southern coast of Docheong—ri. The trees are about 2—3m tall. According to legend, there was a custom of breaking off tiger thorn branches and hanging them in front of the door like fish on the first day of the second lunar month to prevent the intrusion of demons into the house. The tiger thorn tree grove in Buan Docheong—ri is the northernmost area where tiger thorn trees can grow naturally, and is designated and protected as a natural monument due to its high value in terms of plant distribution.

감탕나무과에 속하는 호랑가시나무는 키가 3m 내외이며 밑동에서 가지가 무성하게 많고 모양이 아름다워 관상수로도 많이 이용한다. 4~5월 흰 꽃이 피며 암수가 다른 나무이고, 열매는 9월경부터 익기 시작하여 이듬해 겨울까지 나무에 붉게 매달려 있다.

옛날 이 지역 주민들은 마귀의 침입을 막기위하여 음력 2월에 가지를 꺾어다가 정어리와 같이 문 앞에 매다는 풍습도 있었다고 하며, 현재로는 사회복지공동모금체 공식 CI로써 의미를 담고 있는 '사랑의 열매'가 바로 이 호랑가시나무의 열매를 형상화 한 것이다.

서양에서는 예수의 머리에 박힌 가시를 뽑아내려다 자신도 가시에 찔려 죽게되는 '로빈'이라는 새가 이 나무의 열매를 잘 먹기 때문에 신성시 여기며 성탄절의 장식용으로도 이용한다.

호랑가시나무 군락 뒤편에는 번식 유도를 위해 1998년부터 변산반도 외부에서 들여온 수목으로 조성한 '인공림1' 과 '인공림2' 가 자라고 있다.

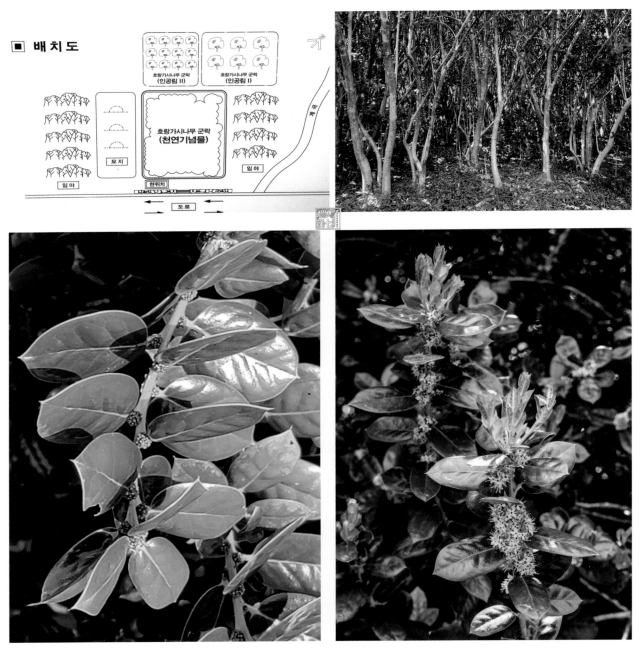

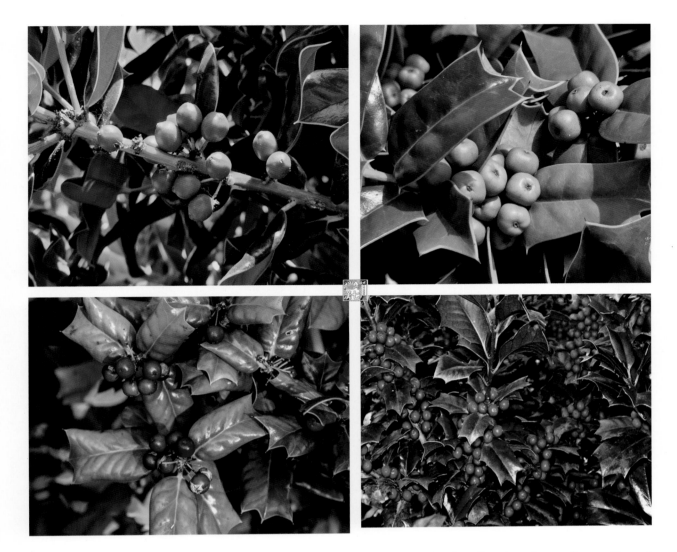

The holly tree, which belongs to the family of the holly family, is about 3m tall and has many branches growing from the base, and is often used as an ornamental tree because of its beautiful shape. It blooms white flowers in April and May, and the male and female trees are different. The fruit begins to ripen around September and hangs red on the tree until the following winter.

It is said that in the past, the local residents had a custom of breaking off branches in February of the lunar calendar and hanging them in front of their doors like sardines to prevent the devil from invading. The 'fruit of love', which is currently the official CI of the Community Chest of Korea, is a symbol of the fruit of the holly tree

.In the West, the bird called 'Robin', which tried to remove the thorn from Jesus' head but ended up getting pricked by the thorn and dying, is considered sacred because it eats the fruit of this tree, and it is also used as a Christmas decoration.

Behind the grove of tiger thorn trees, there are 'Artificial Forest 1' and 'Artificial Forest 2', which were created in 1998 with trees brought in from outside the Byeonsan Peninsula to induce breeding.

천연기념물 제123호

부안 격포리 후박나무 군락

(扶安格浦里厚朴나무群落)
(Nayural Monument No. 123)
Population of Machilus in Gyeokpo-ri, Buan

국가유산 천연기념물 제123호

부안 격포리 후박나무 군락 (扶安 格浦里 厚朴나무 群落)

(Nayural Monument No. 123)

Population of Machilus in Gyeokpo-ri, Buan

분 류 : 자연유산 / 천연기념물 / 생물과학기념물 / 분포학
면 적 : 1,532㎡
지정(등록)일 : 1962.12.07
소 재 지 : 전북 부안군 변산면 격포리 산35-1번

후박나무는 녹나무과에 속하며 제주도와 울릉도 등 따뜻한 남쪽 섬지방에서 자라는 나무로 일본, 대만 및 중국 남쪽에도 분포하고 있다. 주로 해안을 따라서 자라며 껍질과 열매는 약재로 쓰인다.

나무가 웅장한 맛을 주고 아름다워서 정원수, 공원수 등에 이용되고 바람을 막기 위한 방풍용으로도 심는다. 부안 격포리의 후박나무 군락은 해안 절벽에 자라고 있는데, 바다에서 불어오는 바람을 막아주고 있어 그 안쪽에 있는 밭을 보호하는 방풍림의 역할을 하고 있다. 나무들의 높이는 4m 정도로 약 200m 거리에 132그루의 후박나무가 자라고 있으며, 주변에는 대나무가 많고 사철나무, 송악 등이 있다.

부안 격포리의 후박나무 군락은 육지에서 후박나무가 자랄 수 있는 가장 북쪽지역이 되므로 식물분포학적 가치가 높아 천연기념물로 지정하여 보호하고 있다.

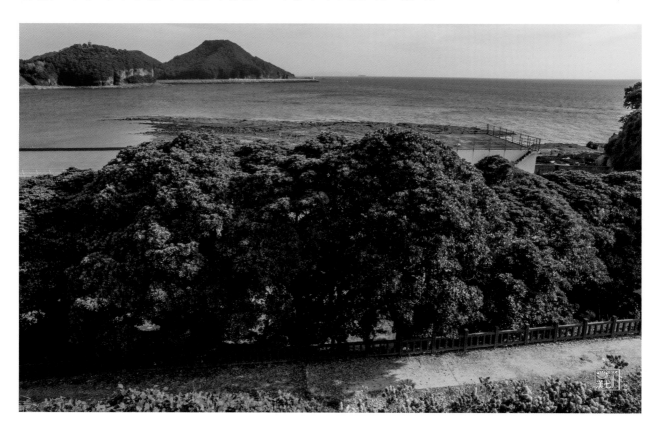

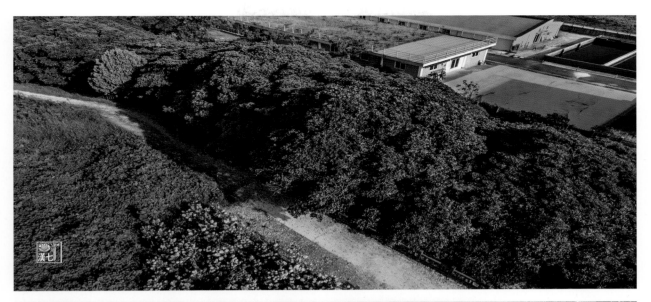

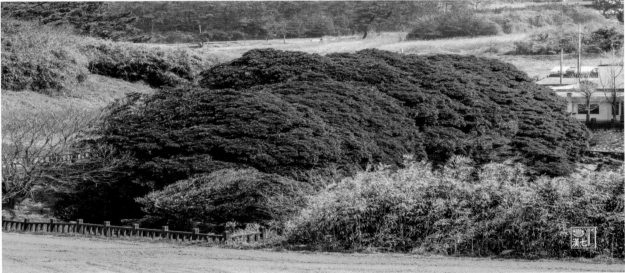

The Machilus chinensis belongs to the Lauraceae family and grows in warm southern island regions such as Jeju Island and Ulleungdo, and is also distributed in Japan, Taiwan, and southern China. It mainly grows along the coast, and its bark and fruit are used as medicine.

The tree has a magnificent flavor and is beautiful, so it is used as a garden tree and park tree, and is also planted as a windbreak to block the wind. The Machilus chinensis grove in Gyeokpo-ri, Buan grows on a coastal cliff, and it acts as a windbreak forest that blocks the wind blowing from the sea, protecting the fields inside. The trees are about 4m tall, and there are 132 Machilus chinensis trees growing at a distance of about 200m, and there are many bamboo trees, pine trees, and pine groves around it.

The Machilus chinensis grove in Gyeokpo-ri, Buan is the northernmost area on land where Machilus chinensis can grow, so it has high botanical distribution value and is designated as a natural monument for protection.

후박나무는 녹나뭇과에 속하며 한반도에서는 주로 제주도를 비롯한 남부 지방의 섬과 해안 지역에서 자란다. 가지는 둥글고 털이 없으며 잎은 긴 타원형이다. 꽃은 5~6월 사이에 황록색으로 피며, 열매는 이듬해 7월에 익는다. 부안 격포리 후박나무 군락은 바닷가 절벽에 있으며 바람막이숲 역할도 하고 있다. 이 지역은 한반도에서 후박나무가 분포하는 가장 북쪽 지역이기 때문에 식물분포학적 가치를 인정하여 천연기념물로 지정해 보호하고 있다.

Machilus (Machilus thunbergii Siebold et Zucc) is an evergreen tree or shurb in the family Lauraceae. This species is mainly found in Korea, Japan, Taiwan, and the southern areas of China. In Korea, it usually grows on islands and in southern coastal regions. Its yellowish-green flowers bloon in May and June, and is blue-black berris ripen July. This Machilus population is situated on a low coastal hill and serves as a windbreak to protect nearby fields from the sea wind. This location in the northernmost area in the Korean peninsula in which this species grows.

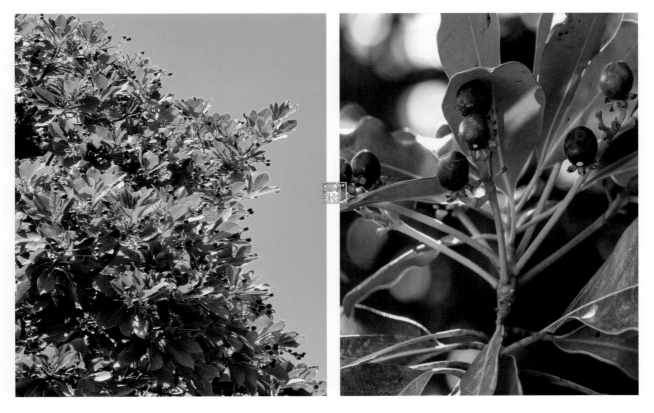

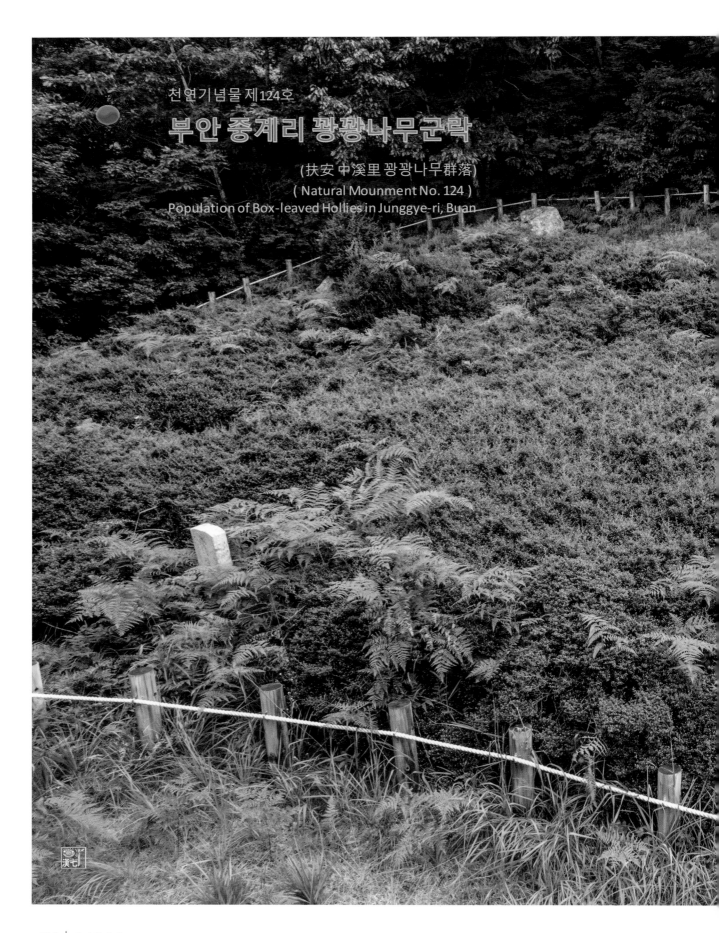

천연기념물 제124호

부안 중계리 꽝꽝나무군락

(扶安 中溪里 꽝꽝나무群落)
(Natural Mounment No. 124)
Population of Box-leaved Hollies in Junggye-ri, Buan

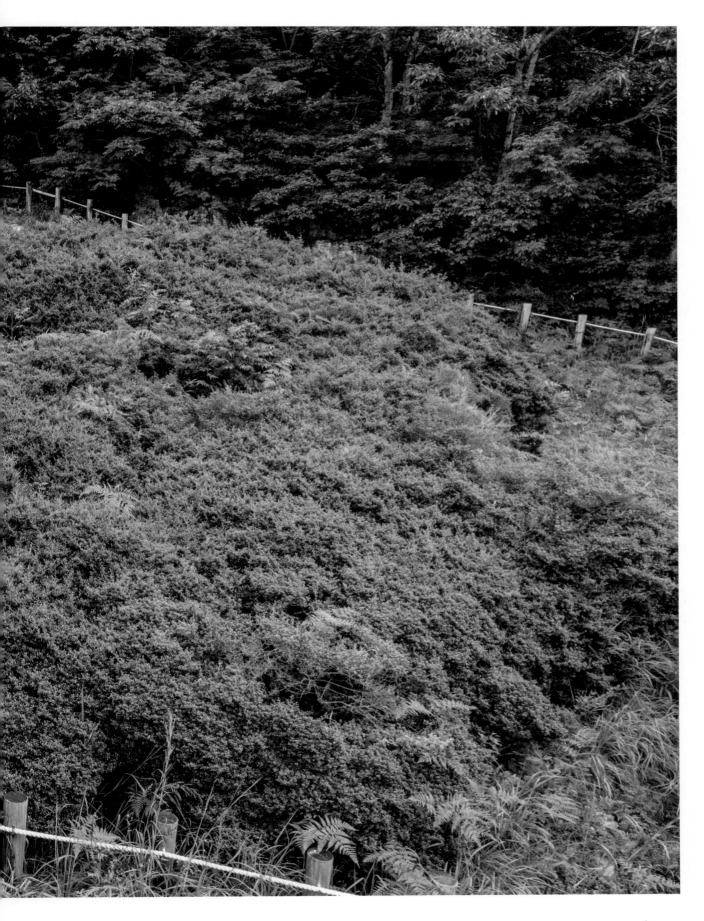

부안 중계리 꽝꽝나무군락 (扶安 中溪里 꽝꽝나무群落)
(Natural Mounment No. 124)
Population of Box-leaved Hollies in Junggye-ri, Buan

분 류 : 자연유산 / 천연기념물 / 생물과학기념물 / 분포학
면 적 : 661㎡
지정(등록)일 : 1962.12.07
소 재 지 : 전북 부안군 변산면 중계리 산1번지

꽝꽝나무는 전라북도의 변산반도와 거제도, 보길도, 제주도 등에 분포하는데 잎이 탈 때 "꽝꽝"
소리를 내며 타기 때문에 이런 이름이 붙여졌다.
정원수 · 울타리 · 분재 등 미화용으로 이용되고 있다.부안 중계리의 꽝꽝나무 군락은 산 위쪽의
다소 평평한 곳에 형성되어 있는데, 과거 기록에 의하면 약 700여 그루가 모여 대군락을 형성하
였다고 하나 지금은 그 수가 크게 줄어 200여 그루 정도만 남아 있다. 꽝꽝나무 군락이 있는 이
곳을 잠두(누에머리)라고도 부르며, 풍수지리적으로는 명당 자리에 해당한다고 한다.부안 중계
리의 꽝꽝나무 군락은 그 분포상 꽝꽝나무가 자랄 수 있는 가장 북쪽지역이기 때문에 천연기념
물로 지정하여 보호하고 있다. 또한 이곳의 꽝꽝나무는 바위 위에서 자라고 있어 건조한 곳에서
도 잘 자라는 군락<건생식물군락(乾生植物群落)>이라는 점에서도 큰 가치가 인정되고 있다.

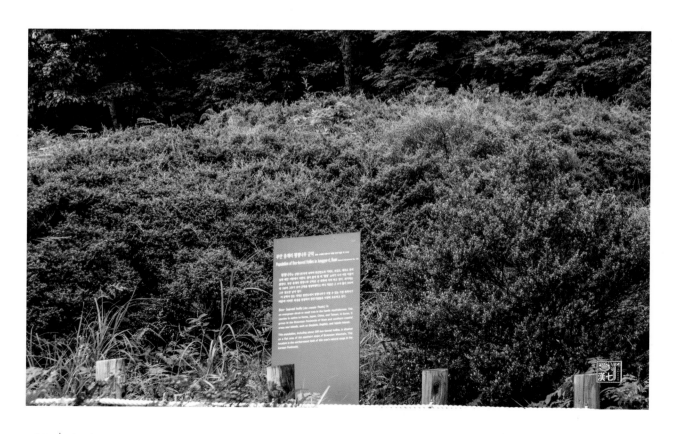

The Gwangkwang tree is distributed in the Byeonsan Peninsula of Jeollabuk-do, Geoje Island, Bogil Island, and Jeju Island, and is named as such because its leaves make a 'gwangkwang' sound when they burn.It is used for beautifying purposes such as garden trees, fences, and bonsai.

The Gwangkwang tree colony in Junggye-ri, Buan is formed on a somewhat flat area on the top of a mountain. According to past records, about 700 trees gathered together to form a large colony, but now the number has greatly decreased and only about 200 trees remain. The place where the Gwangkwang tree colony is located is also called Jamdu (Silkworm Head), and it is said to be a geomantic site.

The Gwangkwang tree colony in Junggye-ri, Buan is designated as a natural monument and protected because it is the northernmost area where Gwangkwang trees can grow. In addition, the ginkgo trees here are growing on rocks, and are recognized as having great value in that they are a community of xerophytes that grow well even in dry places.

이 일대는 꽝꽝나무 약 200여 그루가 자생하고 있는 지역이다. 꽝꽝나무는 감탕나무과에 속하며, 사철푸른 나무로 흔히 정원수로 재배된다. 껍질은 회갈색이며, 잎은 타원형으로 가장자리에 둔한 톱니가 있고 뒷면에 갈색 점이 있다. 키는 약 3m까지 자라고, 백록색의 꽃은 5~6월에 피며, 검은 색의 둥근 열매는 10월에 익는다. 한라산을 비롯한 우리나리 남부의 산지에서 자라며, 이 지역이 꽝꽝나무가 자랄 수 있는 가장북쪽이다.

This is where approximately 200 microphllas grow in a group. A microphlla belonging to aguifoleaceae is evergreen tree and is raised as a garden tree. This tree has gray-brown colored bark. Its oval-shaped leaf has dull sawteeth and brown dots on the

back. It grows up to around 3m and white-green colored flower blooms between May and June. Its roundblack fruit ripens in October. This tree grows in the southern part of the country including Mt. Halla and this place is northern most area that it can grow.

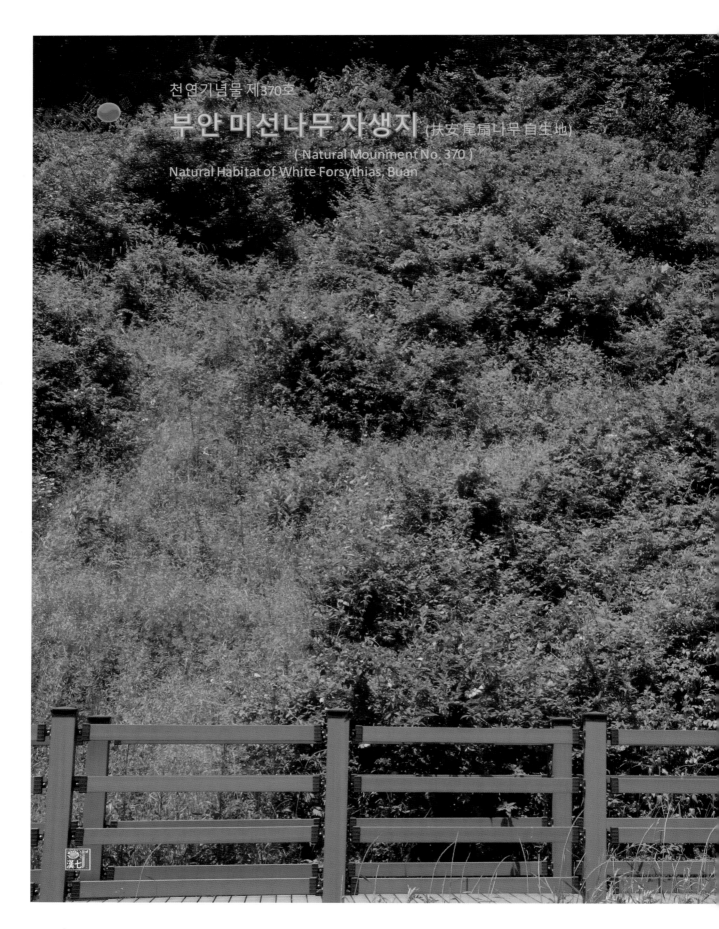

천연기념물 제370호

부안 미선나무 자생지 (扶安尾扇나무自生地)

(Natural Mounment No. 370)
Natural Habitat of White Forsythias, Buan

부안 미선나무 자생지 (扶安 尾扇나무 自生地)

(Natural Monument No. 370)
Natural Habitat of White Forsythias, Buan

분 류 : 자연유산 / 천연기념물 / 생물과학기념물 / 분포학
면 적 : 10,855㎡
지정(등록)일 : 1992.10.26
소 재 지 : 전북 부안군 변산면 중계리 산19-4번지 상서면청림리산228,229

미선나무는 우리나라에서만 자라는 희귀한 식물로 개나리와 같은 과에 속하는데, 개나리와 마찬가지로 이른 봄에 꽃이 잎보다 먼저 난다. 높이는 1~1.5m 정도로 키가 작고, 가지 끝은 개나리와 비슷하게 땅으로 처져 있다.

미선나무는 열매의 모양이 부채를 닮아 꼬리 미(尾), 부채 선(扇)자를 써서 미선나무라 하는데, 하트모양과 비슷하다. 이 미선나무 군락지는 변산반도 직소천과 백천냇가 일대 산기슭에 위치하고 있으며, 미선나무의 수가 많고 잘 보존되어 있다.미선나무는 세계에서 단 한 종류 밖에 없는 희귀식물로서 우리나라에서만 자라며 부안의 미선나무 군락지는 미선나무가 자랄수 있는 남쪽한계선이 되므로 천연기념물로 지정하여 보호하고 있다.

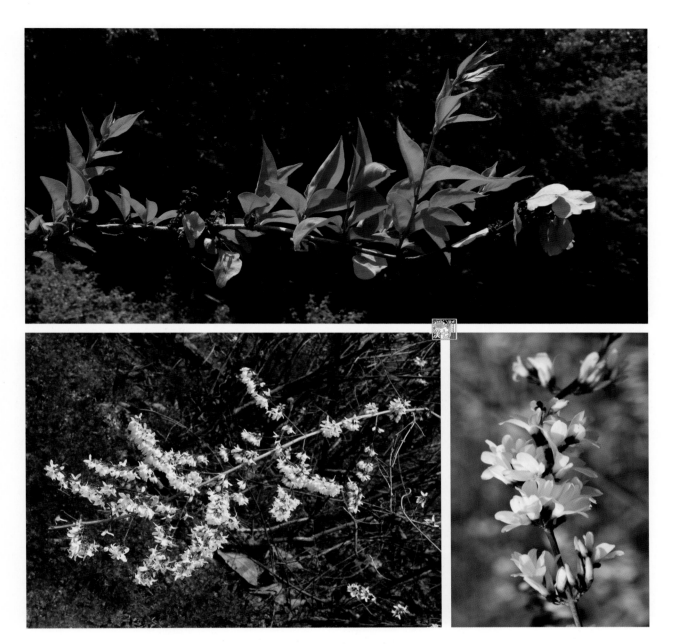

Misennamu is a rare plant that grows only in Korea and belongs to the same family as forsythia. Like forsythia, it blooms in early spring before the leaves. It is short, about 1 to 1.5 m tall, and the tips of its branches droop to the ground, similar to forsythia. Misennamu is named after the shape of its fruit, which resembles a fan, and the characters for tail (尾) and fan (扇) are used to describe its name, which resembles a heart shape. This Misennamu colony is located at the foot of the mountains along the Jiksocheon and Baekcheon streams of the Byeonsan Peninsula, and there are many Misennamu trees and they are well preserved.Misennamu is a rare plant with only one species in the world that grows only in Korea, and the Misennamu colony in Buan is designated as a natural monument and protected as it is the southern limit where Misennamu can grow.

미선나무는 개나리와 같은 물푸레나뭇과에 속한다. 세계에서 단 한 종류밖에 없고 우리나라에서만 자라는 희귀 식물이다. 이른 봄에 꽃이 잎보다 먼저 피며 열매가 둥근 부채 모양이라 하여 미선나무라고 불린다. 나무의 높이는 1~1.5m 정도이며, 가지 끝은 땅으로 처져 있다. 부안의 미선나무 자생지는 변산반도 직소천과 백천의 산기슭에 있으며, 그 수가 많고 보존이 잘 되어 있다. 이 지역은 미선나무가 자랄 수 있는 가장 남쪽 지역이기 때문에 그 가치를 인정하여 천연기념물로 지정해 보호하고 있다.

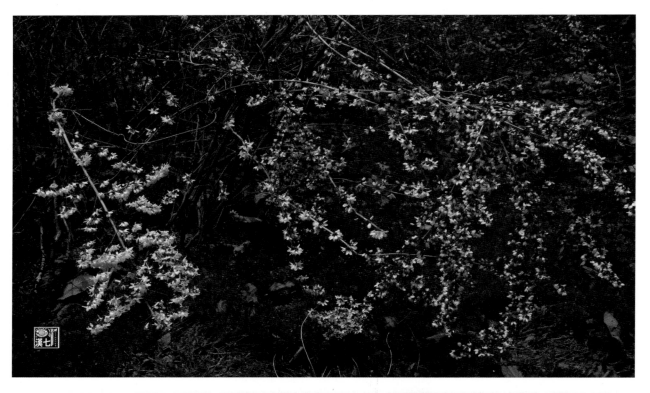

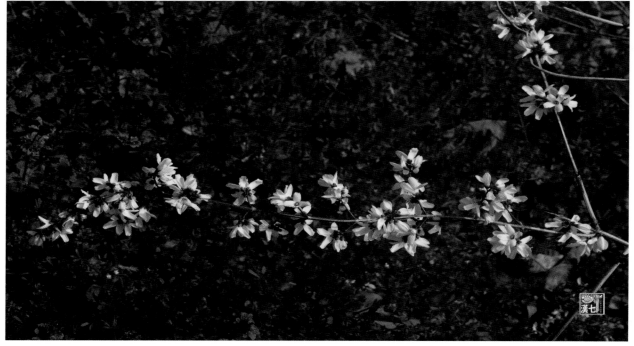

White forsythia(Abeliophyllum distichum Nakai) is a deciduous shurb in the family Oleaceae. It is unique to Korea and is a monotypic genus of this family.

It groes 1~1.5m tall, and its flowers bloom in early spring before the new leaves appear. The natural habitat of white fosythias in Buan is located on a hilly area boasts many healthy tree. This location is the southern most limit of this tree's natural range in the Korean peninsula.

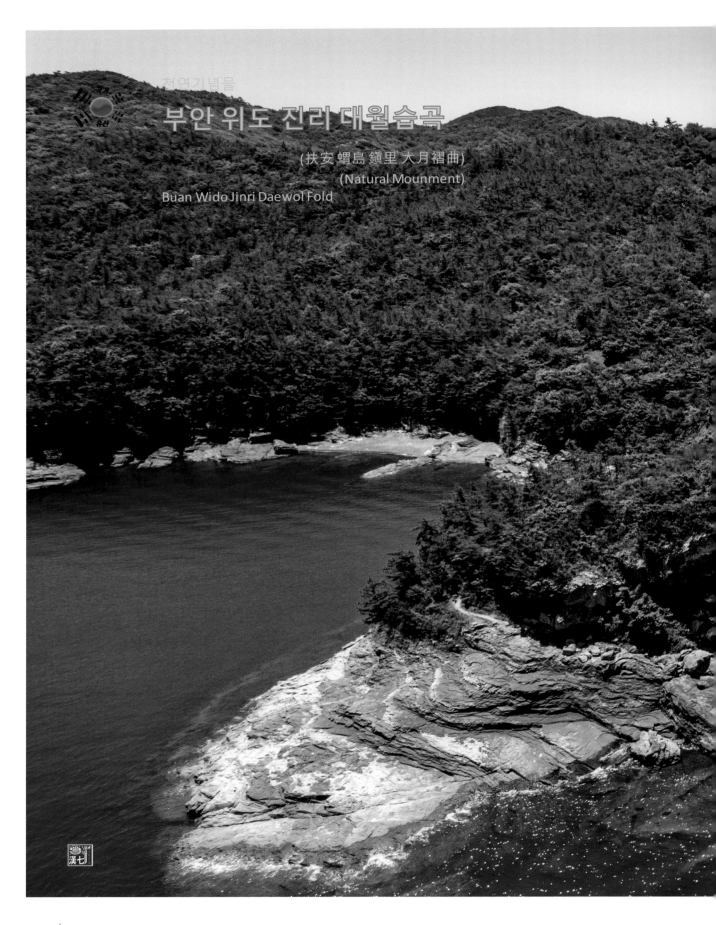

부안 위도 진리 대월습곡

(扶安 蝟島 鎭里 大月褶曲)

(Natural Mounment)

Buan Wido Jinri Daewol Fold

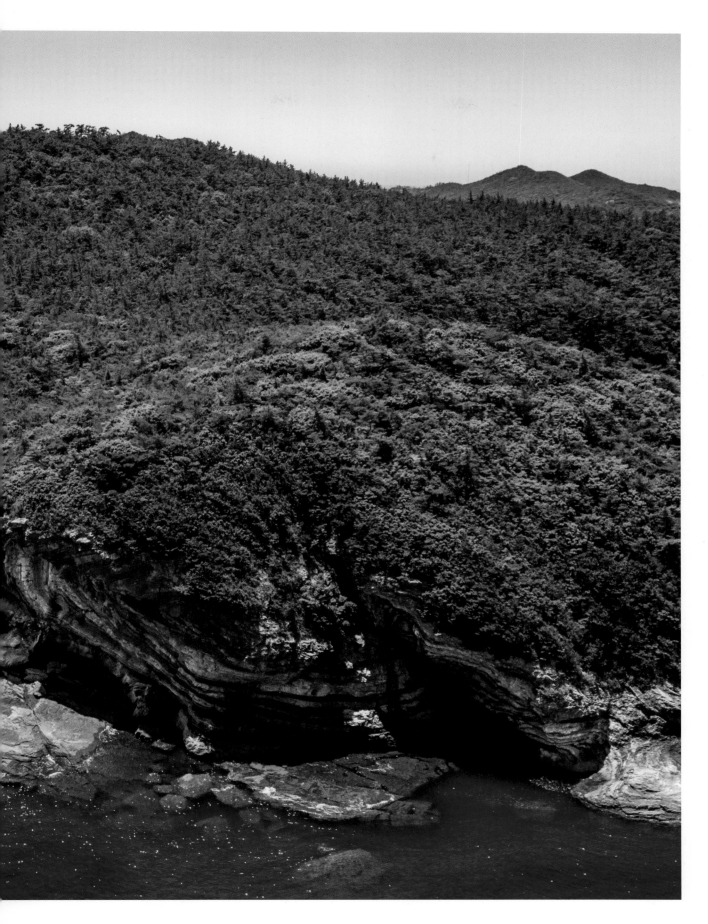

부안 위도 진리 대월습곡 (扶安 蝟島 鎭里 大月褶曲)

(Natural Mounment)

Buan Wido Jinridaewol fold

분 류 : 자연유산 / 천연기념물 / 지구과학기념물 / 지질지형
면 적 : 13,335㎡
지정(등록)일 : 2023.10.12
소 재 지 : 전라북도 부안군 위도면 진리 산 271

다양한 주향을 보이는 정단층과 역단층이 모두 관찰되는 특징과 이암과 사암의 경계에서 관찰되는 연질퇴적변형구조이다. 방사성동위원소 분석에 의해 확인된 퇴적시기 (백악기, 8천7백만년 전 – 8천6백만년 전), 습곡층 상, 하부에 나타나는 비변형 퇴적층 등은 위도 진리 대월습곡이 광역압축응력에 의해 형성된 습곡이 아님을 말해 줌. 퇴적 이후, 퇴적층 내에서 사태(slumping)가 발생하게 되면 사태 퇴적층(slump deposits)의 말단부에서는 습곡 및 역단층이 발달하게 되며, 이 경우 층의 내부에는 연질퇴적변형구조가 관찰되고, 사태 퇴적층 상, 하부의 지층은 변형되지 않는 특징을 보임. 이는 위도 진리 대월습곡이 층 내 사태에 의해 형성된 습곡 구조임을 알수 있다. 중생대 벌금리층의 파식대지의 해안절벽에 위치하고, 수십 m 높이로 규모가 대단히 크며, 이러한 대규모 습곡은 국내에서는 드물게 관찰되며 경관 또한 매우 우수함.

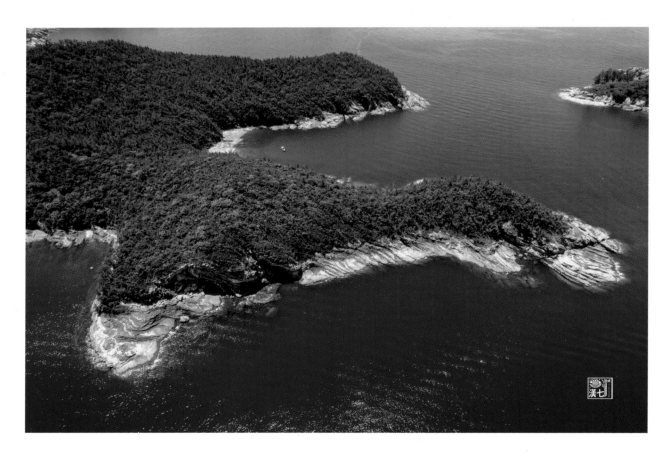

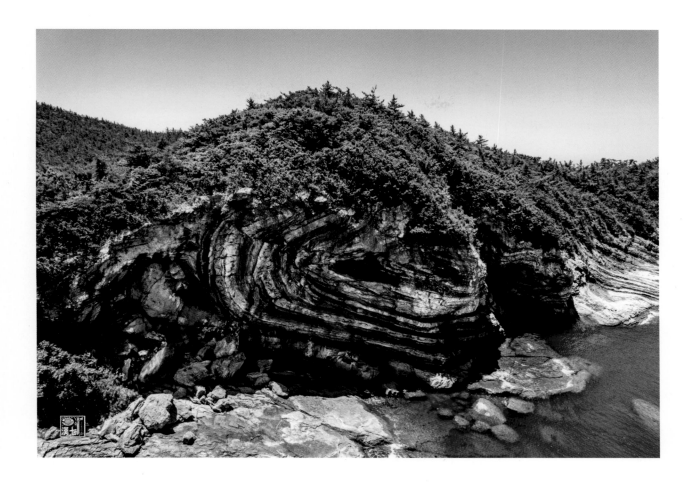

The characteristics of both normal and reverse faults with various strike directions are observed, and the soft sedimentary deformation structure is observed at the boundary between shale and sandstone.The depositional period confirmed by radioisotope analysis (Cretaceous, 87 million years ago − 86 million years ago) and the undeformed sedimentary layers appearing on top and bottom of the folded layer indicate that the Wido Jinri Daewol Fold is not a fold formed by regional compressive stress.

After deposition, when slumping occurs within the sedimentary layer, folds and reverse faults develop at the ends of the slump deposits. In this case, soft sedimentary deformation structures are observed inside the layer, and the strata above and below the slump deposits show the characteristic of not being deformed. This shows that the Wido Jinri Daewol Fold is a fold structure formed by slumping within the layer.

It is located on the coastal cliff of the Mesozoic Bulgari Formation wave−cut platform, and is extremely large in scale, reaching several tens of meters in height. Such large−scale folds are rarely observed in Korea, and the scenery is also excellent.

○ 이암(泥巖)과 사암(沙巖)의 뜻

★ 이암(泥巖)은 주로 진흙이 굳어진 암석이고, 사암(沙巖)은 주로 모래가 굳어진 암석입니다.

★ Mudstone is a rock that is mostly hardened mud, and sandstone is a rock that is mostly hardened sand.

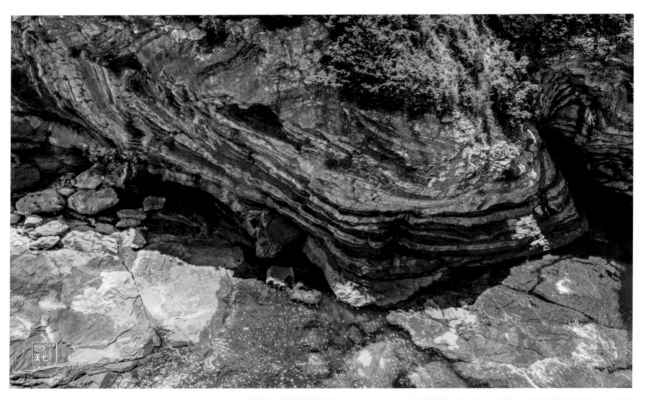

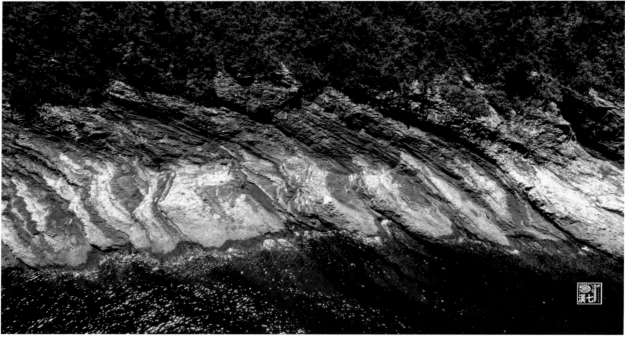

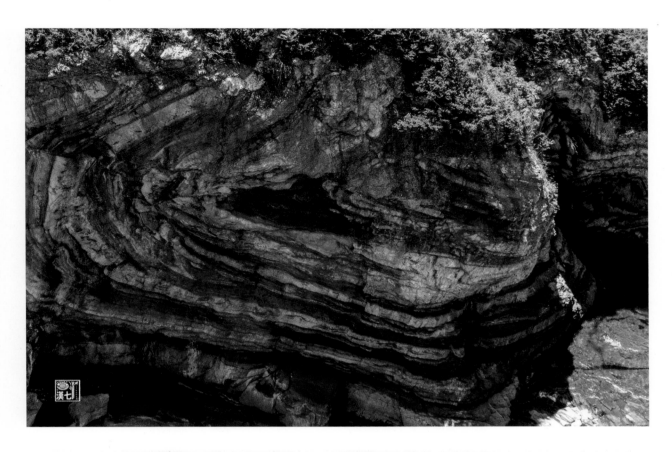

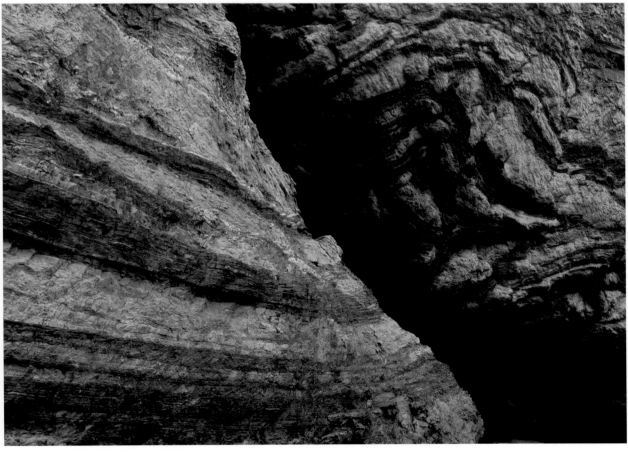

천연기념물 제177호
익산 천호동굴 (益山 天壺洞窟)
(Natural Mounment No.177)
Cheonhodonggul Cave, Iksan

국가유산 천연기념물 제177호

익산 천호동굴 (益山 天壺洞窟) (Natural Monument No. 177)
Cheonhodonggul Cave, Iksan

분 류 : 자연유산 / 천연기념물 / 지구과학기념물 / 천연동굴
면 적 : 95,070㎡
지정(등록)일 : 1966.03.02
소 재 지 : 전북 익산시 여산면 태성리 산21번지

천호동굴은 천호산 기슭에 있으며 총길이는 680m이고 석회암으로 구성되어 있다.동굴 안에는 고드름처럼 생긴 종유석(鍾乳石)과 땅에서 돌출되어 올라온 석순(石筍), 종유석과 석순이 만나 기둥을 이룬 석주(石柱) 등 동굴 생성물이 발달하고 있다. 특히 "수정궁"이라 불리는 높이 약 30m, 너비 약 15m의 큰 구덩이의 중앙 정면에는 높이 20m가 넘는 커다란 석순이 솟아 있는데, 그 지름이 5m에 이른다.
동굴바닥 한 구석에는 맑은 물이 흐르고 있는데 비가 오면 물이 불어나 폭포를 이루기도 한다. 박쥐를 비롯한 곱둥이, 딱정벌레, 톡토기 등 많은 동굴생물이 서식하고 있다.현재 천호동굴은 동굴 생성물 등의 보호를 위해 공개제한지역으로 지정되어 있어 관리 및 학술 목적 등으로 출입하고자 할 때에는 국가유산청장의 허가를 받아 출입할 수 있다.

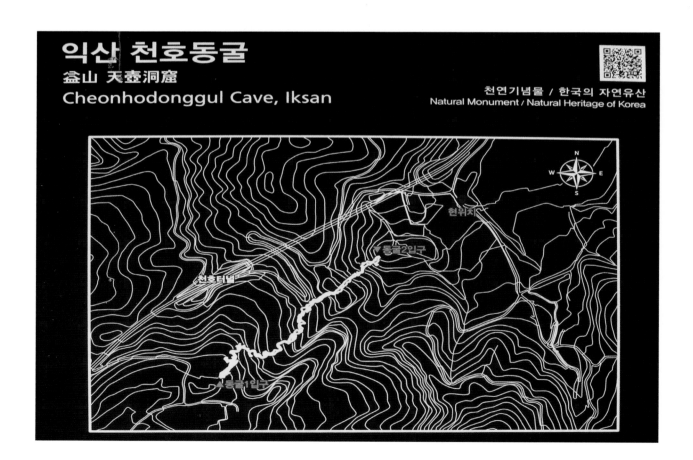

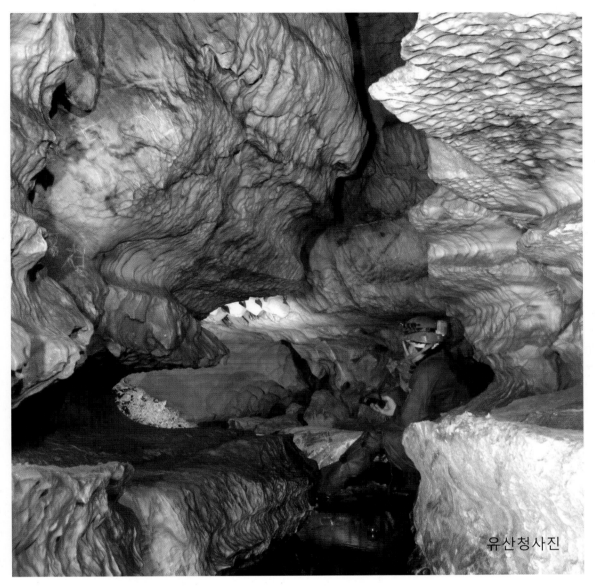

유산청사진

Cheonho Cave is located at the foot of Cheonho Mountain, has a total length of 680m, and is made of limestone. Inside the cave, there are stalactites that look like icicles, stalagmites that protrude from the ground, and stalagmites that form columns.

In particular, a large stalagmite that is over 20m high rises in the center front of a large pit called "Sujeonggung," which is about 30m high and 15m wide, and its diameter is 5m. There is clear water flowing in one corner of the cave floor, and when it rains, the water swells to form a waterfall. Many cave creatures, including bats, snails, beetles, and toadstools, live there.

Currently, Cheonho Cave is designated as a restricted area to protect cave formations, so you can enter for management or academic purposes with permission from the head of the National Heritage Administration.

천 호 동 굴
天 壺 洞 窟

천연기념물 제 177호
전라북도 익산시 여산면 태성리

천호산 기슭에 있는 이 석회동굴은, 1965년에 세상에 알려졌다. 동굴의 지질은 약 4억년 전의 석회암이 주종을 이루고 있다. 오랫동안 지하수에 의해 암석이 차차 녹는 용식작용으로 동굴이 형성되었는데, 땅속으로 스며든 물줄기에 의해 좁고 심한 굴곡을 이룬 점이 특이하다. 동굴의 총 길이는 약 687m인데, 종유석, 석순은 비교적 빈약한 편이다. 동굴 중간에 수정궁이라 불리는 넓은 광장이 있는데, 이곳에 높이 약10m의 순백색 큰 석순이 내부경관과 함께 아름답게 펼쳐져, 동굴을 더욱 빛나게 해주고 있다.

Cheonho Cave

Natural Monument. No. 177

This limestone cave, lovated at the foot of Mt. Cheonho, was discovered in 1965 and is over 400 million years old. It was formed by ground water dissolving the limestone over a period of millions of years. Uniquely, it is narrow and winding severely by watercourse smeared into the soil. The cave is approximately 687m long and has relatively few stalactites and stalagmites. In the center of the cave, however, is a wide open space called Sujeong-gung, where a 10m high snow-white stalagmite can be found.

유산청사진

유산청사진

유산청사진

유산청사진

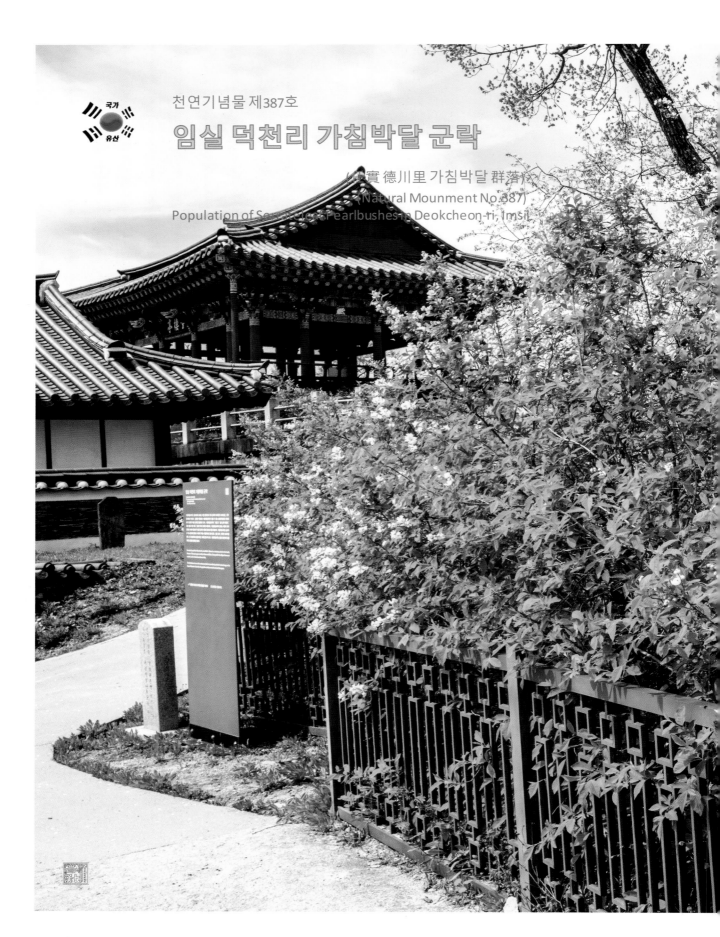

천연기념물 제387호

임실 덕천리 가침박달 군락

(任實 德川里 가침박달 群落)
(Natural Mounment No.387)
Population of Serrate Goat Pearlbushes in Deokcheon-ri, Imsil

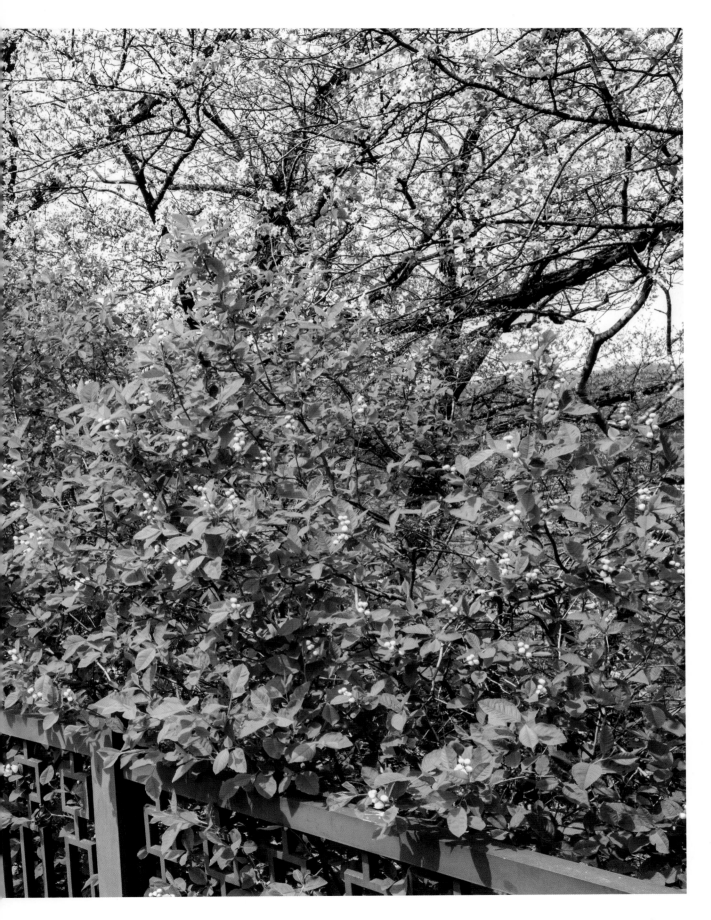

임실 덕천리 가침박달 군락 (任實 德川里 가침박달 群落)

(Natural Monument No. 387)

Population of Serrateleaf Pearlbushes in Deokcheon-ri, Imsil

분 류 : 자연유산 / 천연기념물 / 생물과학기념물 / 분포학
면 적 : 군락
지정(등록)일 : 1997.12.30
소 재 지 : 전북 임실군 관촌면 덕천리 산37번지

가침박달나무는 산기슭 및 산골짜기에서 자라는 나무로서, 가지는 적갈색으로 털이 없으며 꽃은 4~5월에 핀다. "가침박달"의 "가침"은 실로 감아 꿰맨다는 '감치다'에서 유래한 것으로 보이며 실제로 가침박달나무의 열매를 보면 씨방이 여러 칸으로 나뉘어 있고 각 칸은 실이나 끈으로 꿰맨 것처럼 되어 있다. 또한 "박달"은 나무의 질이 단단한 박달나무에서 비롯된 것으로 보인다. 이 가침박달나무 군락은 직선거리 500m 내에 약 280그루, 3km 내에 다시 300그루 정도의 무리를 이루고 있어 그 규모가 매우 크다. 나무의 높이는 대부분 2~3m 정도이며, 숲 가장자리를 따라 자라고 있다. 가침박달나무는 한국에서 1종 1변이종이 자라고 있다. 주로 중부 이북에 분포하고 있다고 알려져 있으며, 남부지방인 임실군 관촌은 가침박달나무 분포의 남쪽한계선으로서 식물분포 지리학상 귀중한 자료가 되고 있다.

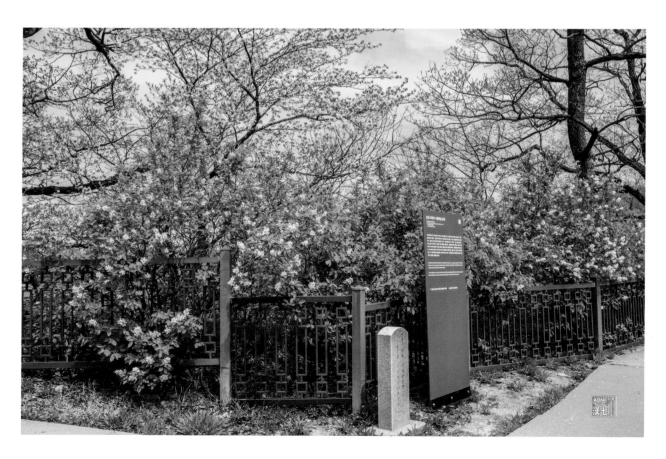

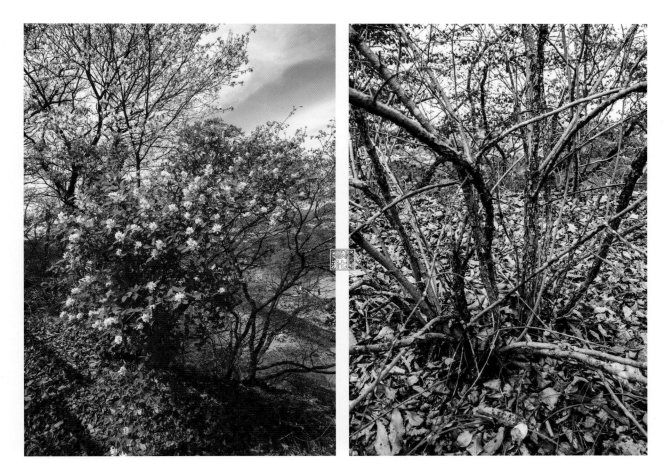

The gachimbakdal tree grows on the foothills and in valleys. Its branches are reddish brown and hairless, and its flowers bloom in April and May. The "gachim" in "gachimbakdal" seems to have originated from "gamchida", meaning to sew with thread. In fact, the fruit of the gachimbakdal tree has several compartments, and each compartment looks like it has been sewn with thread or string. Also, the "bakdal" seems to have originated from the gachimbakdal tree, which has a solid wood quality.

This gachimbakdal tree colony is very large, with about 280 trees within a straight line distance of 500m and another 300 trees within a 3km distance. Most of the trees are about 2 to 3m tall, and they grow along the edges of the forest.

One species and one variant of the gachimbakdal tree grow in Korea. It is known to be distributed mainly in the central and northern regions, and Gwanchon, Imsil—gun, in the southern region, is the southern limit of the distribution of the Korean maple, and is a valuable source of information in terms of plant distribution geography.

This Korean maple community is a very rare large—scale community growing in the southern region, and has high value in terms of plant distribution, so it is designated and protected as a natural monument.

가침박달나무는 장미과에 속하는 낙엽 관목으로 주로 중국의 베이징과 랴오닝성, 한국 등지에서 자란다. 관촌면 덕천리는 가침박달나무가 자랄 수 있는 남방한계선에 자리해 보기 드물게 자생 군락을 형성하고 있다.

가침박달나무의 "가침"은 "실로 감아 꿰맨다."라는 뜻을 가진 어휘 "감치다"에서 유래한 이름이다. 가침박달나무의 열매는 씨방이 여러 칸으로 나뉘어 있는데 각 칸은 실이나 씨방이 끈으로 꿰맨 모양이다. 가침박달나무는 높이가 2~3m 정도에 달하고 나무의 가지는 적갈색으로 털이 없다. 잎은 호색, 뒷면은 호백색을 띤다. 잎 가장자리의 상반부에만 뾰족한 톱니가 있다. 가침박달나무는 5월에 하얀색의 꽃을 피우고 9월에 열매를 맺는다.

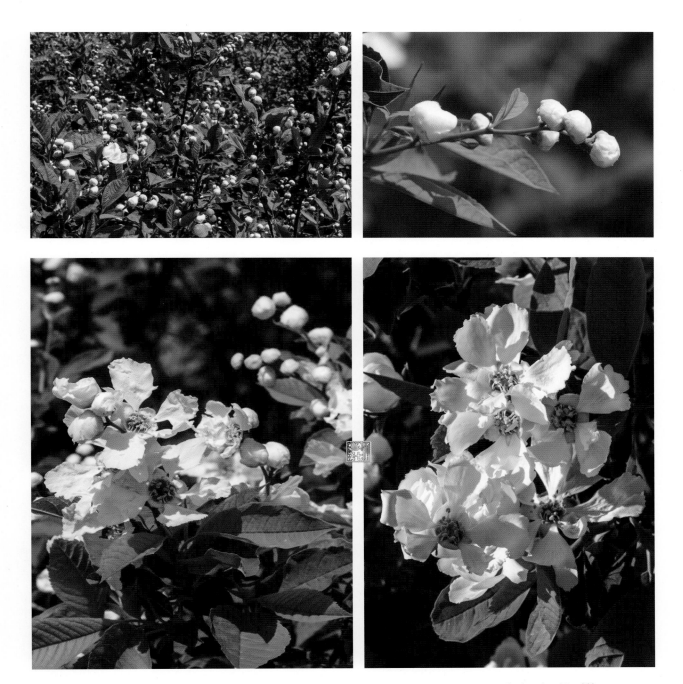

The deciduous tree belongs to the rose family and grows mainly in Beijing, Liaoning Province, China, and Korea. Deokcheon−ri, Gwanchon−myeon, is located at the southern limit of the deciduous tree, forming a rare indigenous colony.

The name 'Gachim' in deciduous tree comes from the word 'Gamchida', which means 'to wrap and sew with thread.' The fruit of the deciduous tree has several compartments, and each compartment looks like a thread or ovary sewn with a string. The deciduous tree grows to about 2 - 3 m tall and the branches of the tree are reddish brown and hairless. The leaves are brown and the backs are brown. Only the upper half of the leaf margins have sharp teeth. The deciduous tree blooms white flowers in May and bears fruit in September.

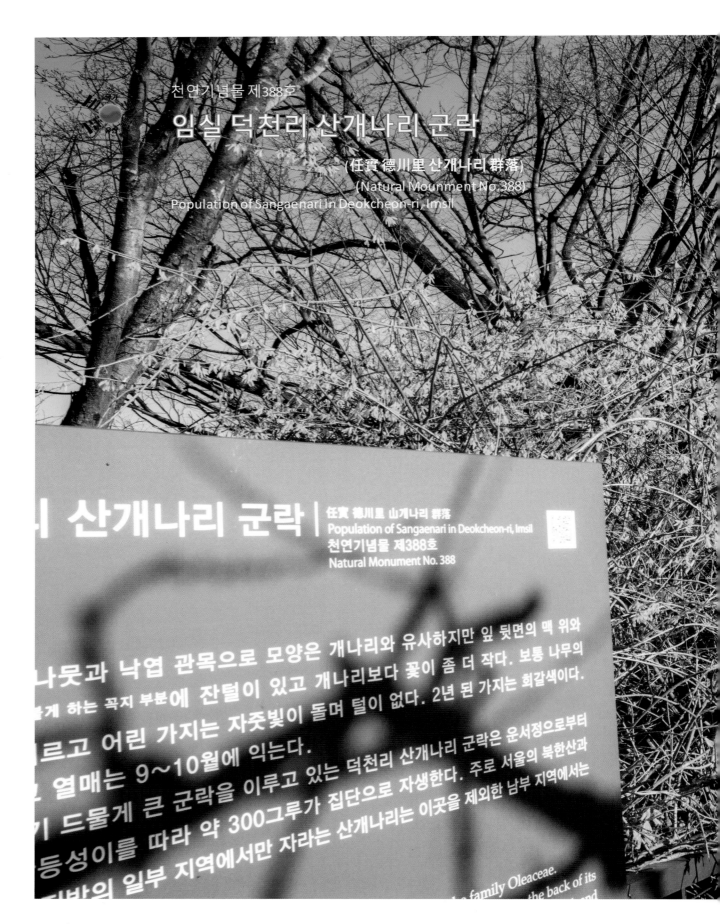

천연기념물 제388호

임실 덕천리 산개나리 군락

(任實 德川里 산개나리 群落)
(Natural Mounment No.388)
Population of Sangaenari in Deokcheon-ri, Imsil

리 산개나리 군락 | 任實 德川里 山개나리 群落
Population of Sangaenari in Deokcheon-ri, Imsil
천연기념물 제388호
Natural Monument No. 388

나뭇과 낙엽 관목으로 모양은 개나리와 유사하지만 잎 뒷면의 맥 위와
들게 하는 꼭지 부분에 잔털이 있고 개나리보다 꽃이 좀 더 작다. 보통 나무의
르고 어린 가지는 자줏빛이 돌며 털이 없다. 2년 된 가지는 회갈색이다.
열매는 9~10월에 익는다.
기 드물게 큰 군락을 이루고 있는 덕천리 산개나리 군락은 운서정으로부터
등성이를 따라 약 300그루가 집단으로 자생한다. 주로 서울의 북한산과
반의 일부 지역에서만 자라는 산개나리는 이곳을 제외한 남부 지역에서는

e family Oleaceae.
the back of its

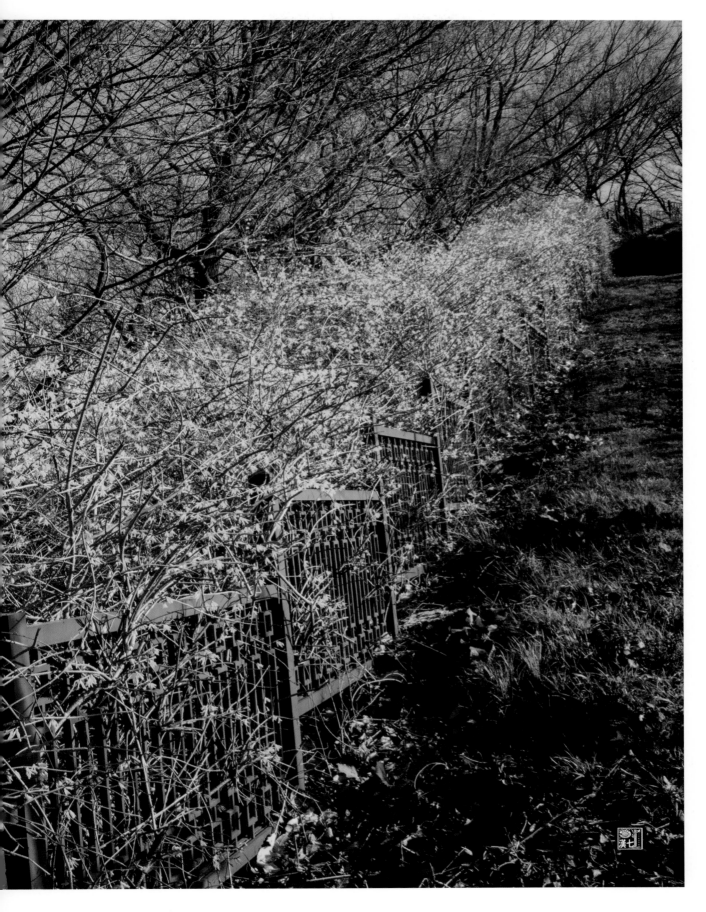

임실 덕천리 산개나리 군락 (任實 德川里 산개나리 群落)

(Natural Monument No. 388)

Population of Sangaenari in Deokcheon-ri, Imsil

분 류 : 자연유산 / 천연기념물 / 생물과학기념물 / 분포학
면 적 : 군락
지정(등록)일 : 1997.12.30
소 재 지 : 전북 임실군 관촌면 덕천리 산36번지

산개나리는 키가 작고 줄기가 분명하지 않다. 높이는 1~2m 정도이고, 어린 가지는 자주빛이며 털이 없고 2년쯤 자라면 회갈색을 띤다. 잎은 2~6㎝로 넓고 큰데, 앞면은 녹색으로 털이 없으나, 뒷면은 연한 녹색으로 잔털이 있다. 꽃은 연한 황색으로 3~4월에 잎보다 먼저 핀다.

이 산개나리 군락에는 약 230그루가 있다. 산개나리는 북한산, 관악산 및 수원 화산에서 주로 자랐는데, 현재는 찾아보기 어려울 정도로 극소수만 남아있다. 임실 관촌 지역이 남부에 속하는 지역임에도 불구하고 우리나라 중북부지방에 분포하는 산개나리가 자생하고 있는 것은 이곳의 기후가 중부지방과 비슷하기 때문으로 보인다.이 산개나리 군락은 우리나라에서 산개나리가 자랄 수 있는 남쪽한계선으로 학술적 가치가 높으며, 멸종위기에 있는 산개나리를 보호하기 위해 천연기념물로 지정하여 보호하고 있다.

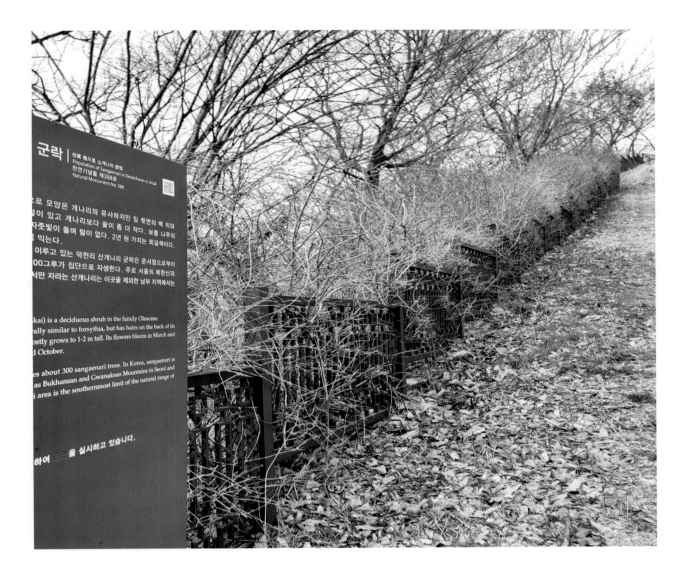

The mountain ash is short and has an unclear stem. It is about 1 - 2 m tall, and young branches are purple and hairless, and turn gray−brown after about 2 years. The leaves are 2 - 6 cm wide and large, and the front side is green and hairless, but the back side is light green and has fine hairs. The flowers are light yellow and bloom before the leaves in March - April.

There are about 230 trees in this mountain ash colony. The mountain ash mainly grew in Bukhansan, Gwanaksan, and Suwon Hwasan, but only a very small number remain now, making it difficult to find. Although the Imsil Gwanchon area is in the southern part of the country, the mountain ash that is distributed in the central and northern regions of Korea is believed to be because the climate there is similar to that of the central region.

This mountain ash colony is the southernmost limit of mountain ash growth in Korea, and has high academic value. It is designated as a natural monument to protect the mountain ash that is endangered.

우리나라에서는 보기 드물게 큰 군락을 이루고 있는 덕천리 산개나리 군락은 운서정으로부터
성미산성 쪽으로 산등성이를 따라 집단으로 자생한다.

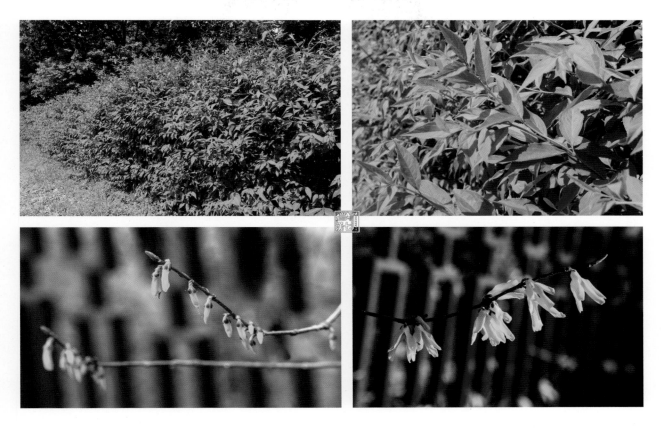

The Deokcheon−ri mountain azalea colony, which is rarely seen in Korea, grows in groups along the ridge from Unsujeong to Seongmisanseong.

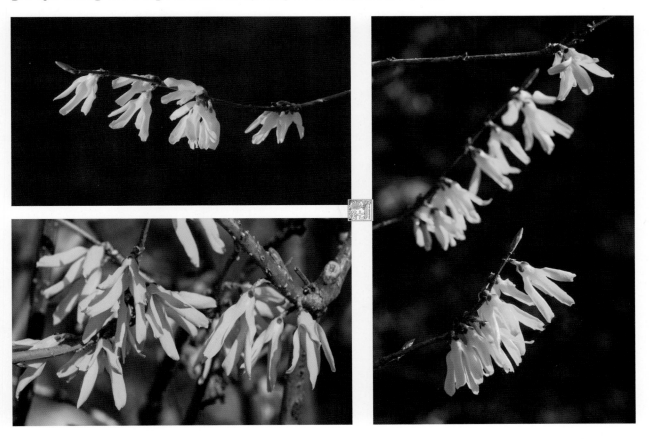

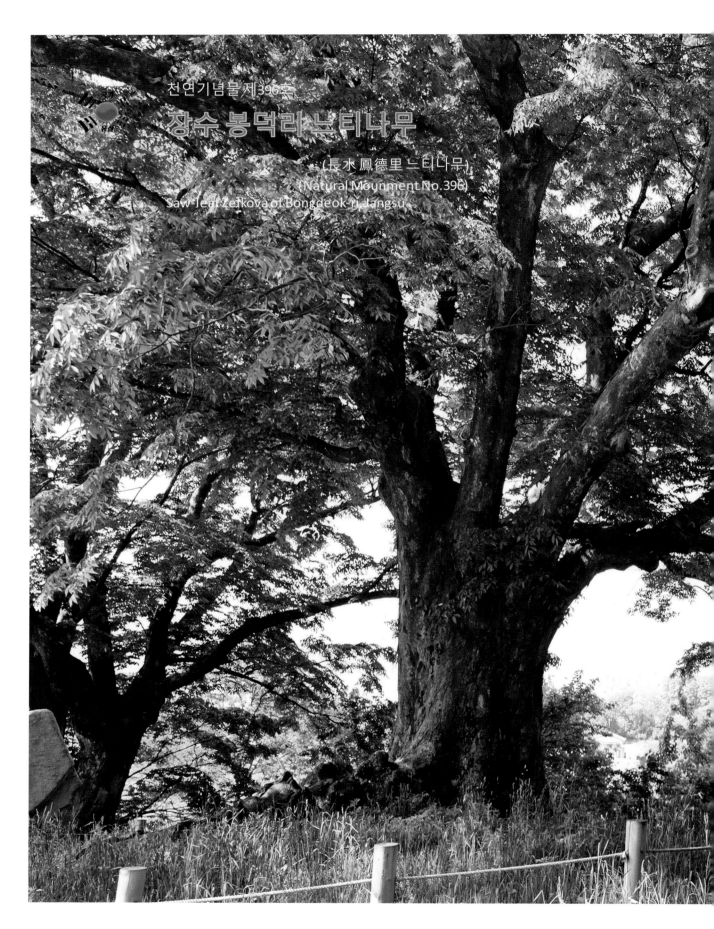

천연기념물 제396호

장수 봉덕리 느티나무

(長水鳳德里 느티나무)
(Natural Monument No.396)
Saw-leaf zelkova of Bongdeok-ri, Jangsu

장수 봉덕리 느티나무 (長水 鳳德里 느티나무)
(Natural Monument No. 396)
Saw-leaf Zelkova of Bongdeok-ri, Jangsu

분 류 : 자연유산 / 천연기념물 / 문화역사기념물 / 민속
수 량 : 1주
지정(등록)일 : 1998.12.23
소 재 지 : 전북 장수군 천천면 봉덕리 336번지

느티나무는 우리나라를 비롯하여 일본, 대만, 중국 등의 따뜻한 지방에 분포하고 있다.
가지가 사방으로 퍼져 자라서 둥근 형태이며, 꽃은 5월에 피고 열매는 원반모양으로 10월에 익
는다. 줄기가 굵고 수명이 길어서 쉼터역할을 하는 정자나무로 이용되거나 마을을 보호하고 지
켜주는 당산나무로 보호를 받아왔다.고금마을 뒷산에서 자라고 있는 장수 봉덕리의 느티나무는
나이가 약 500살(지정당시) 정도로 추정되며, 높이 18m, 가슴높이의 둘레 6.13m의 크기이다.
마을 사람들은 매년 정월 초사흘 밤에 마을의 재앙을 막기 위해 당산제를 지내며, 제사를 지내
는 사람은 몸을 깨끗하게 하고, 제사에 올리는 제물은 마을 공동 논을 경작한 집에서 마련한다.
이 느티나무는 당산제를 지내는 풍습이 남아 있어 민속적 가치가 있을 뿐 아니라 오랜 세월 동
안 조상들의 관심과 보살핌 가운데 살아온 나무로 생물학적 보존가치도 높아 천연기념물로 지
정 보호하고 있다.

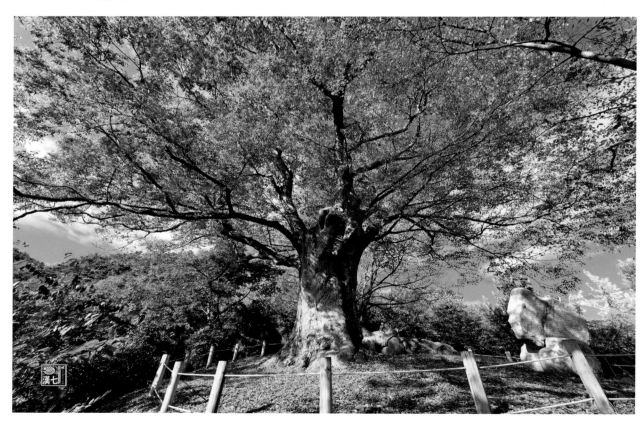

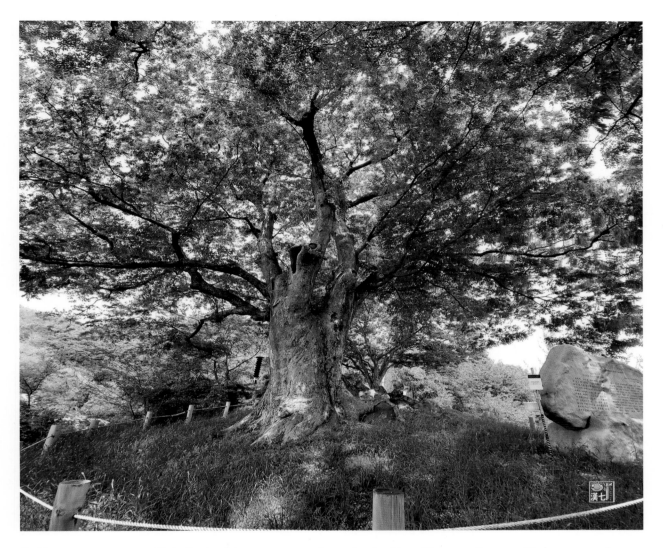

Zelkova trees are distributed in warm regions including Korea, Japan, Taiwan, and China. The branches spread out in all directions and grow into a round shape, and the flowers bloom in May and the fruits are disc-shaped and ripen in October. Because the trunk is thick and long-lived, it has been used as a pavilion tree that serves as a shelter or protected as a sacred tree that protects and guards the village.

The zelkova tree of Jangsu Bongdeok-ri, which grows on the mountain behind Gogeum Village, is estimated to be about 500 years old (at the time of designation), and is 18 m tall and has a circumference of 6.13 m at chest height. Every year on the third night of the first lunar month, the villagers hold a Dangsanje to prevent disasters in the village. The person performing the ritual cleanses himself and the offerings for the ritual are prepared by the house that cultivated the village's communal rice fields. This zelkova tree has folk value as it still has the custom of holding Dangsanje, and it also has high biological conservation value as it has survived for a long time under the care and attention of our ancestors, so it is designated as a natural monument and protected.

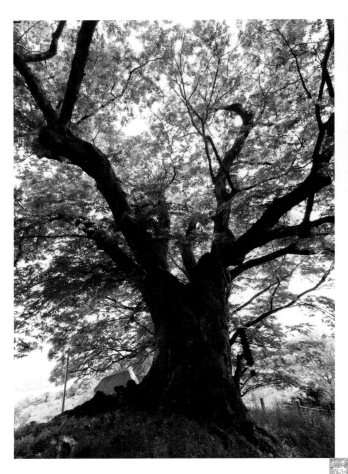

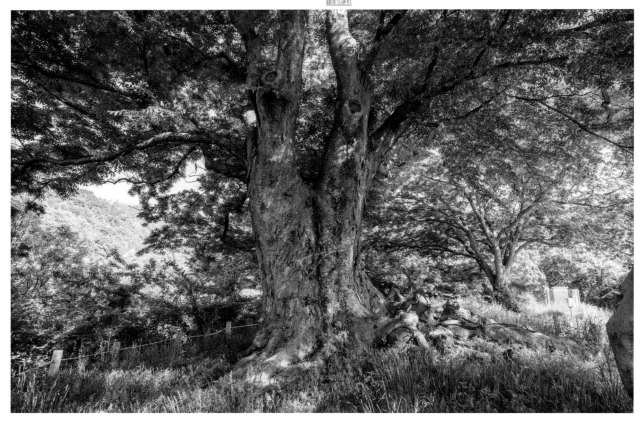

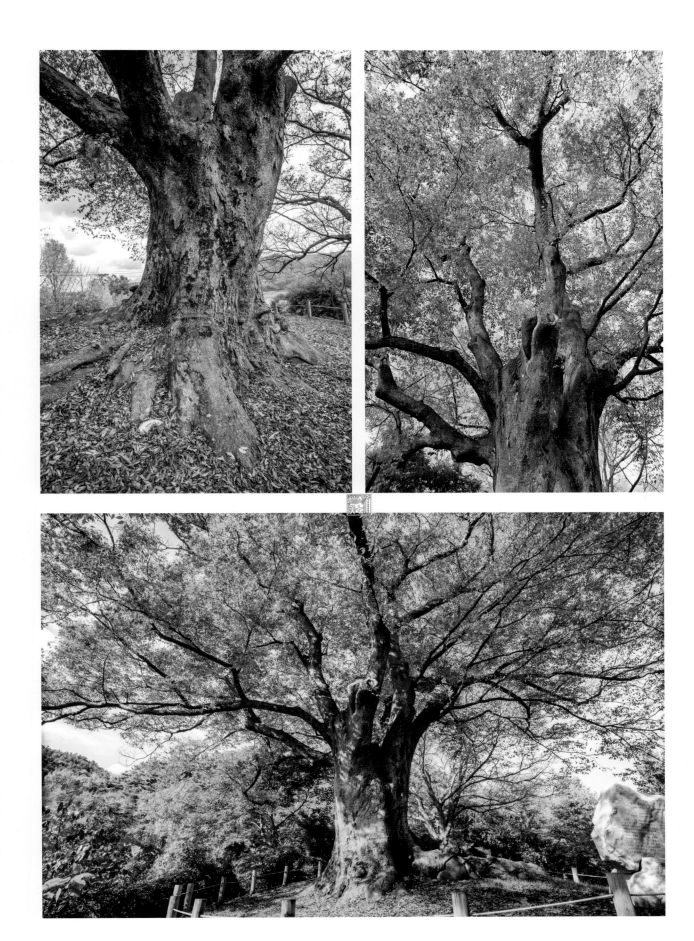

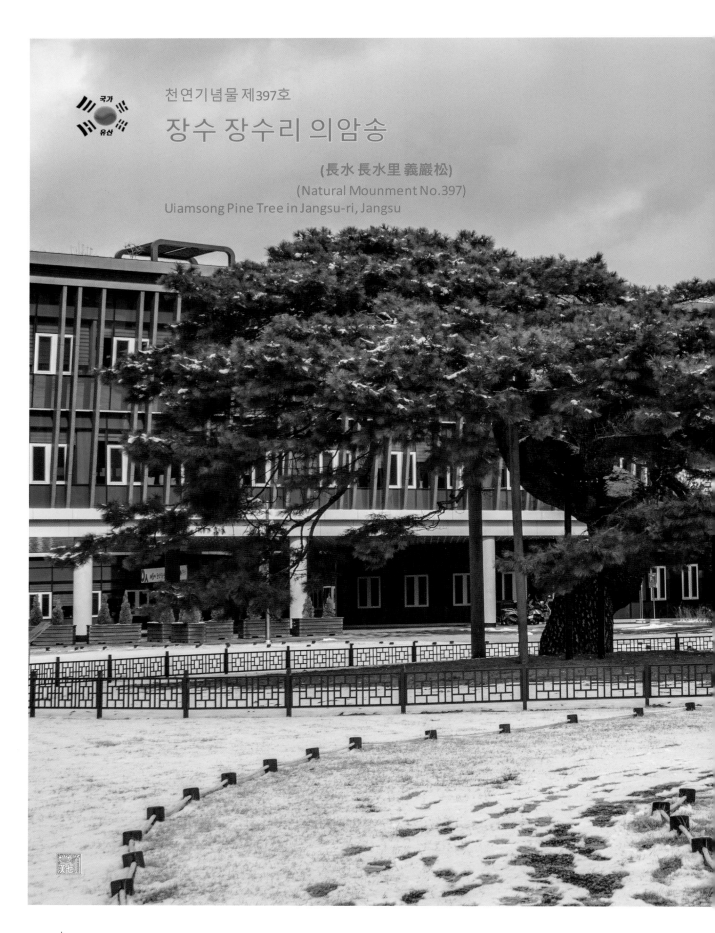

천연기념물 제397호

장수 장수리 의암송

(長水 長水里 義巖松)
(Natural Mounment No.397)
Uiamsong Pine Tree in Jangsu-ri, Jangsu

장수 장수리 의암송 (長水 長水里 義巖松)
(Natural Mounment No. 397)
Uiamsong Pine Tree in Jangsu-ri, Jangsu

분 류 : 자연유산 / 천연기념물 / 문화역사기념물 / 기념
수량/면적 : 1주/314㎡
지정(등록)일 : 1998.12.23
소 재 지 : 전북 장수군 장수읍 호비로 10 (장수리)

장수군청 현관 바로 앞에서 자라고 있는 장수 장수리의 의암송은 나이가 약 400살 정도로 추정된다. 높이 9m, 가슴높이의 둘레 3.22m의 크기로 줄기는 한 줄기이며, 땅으로부터 1m부분에서 줄기가 시계방향으로 뒤틀어져 나선형을 이루고 있어 용이 몸을 비틀고 있는 모양과 비슷하다. 나무 윗부분은 줄기가 여러 개로 갈라져 우산 모양을 하고 있어 매우 아름답다. 의암송이라는 이름은 임진왜란(1592) 때 의암 논개가 심었다고 해서 붙여진 것이라 하나 확실한 것은 아니며, 지역 주민들이 예전의 장수 관아 뜰에서 자라는 이 나무에 논개를 추모하는 뜻에서 붙여놓은 이름으로 추정된다. 근처에는 논개의 초상화가 있는 의암사와 그 아래로 의암호수가 있다. 장수 장수리 의암송은 오랜 세월동안 조상들의 관심과 보살핌 가운데 살아온 나무로 생물학적 자료로서의 가치가 높아 천연기념물로 지정하여 보호하고 있다.

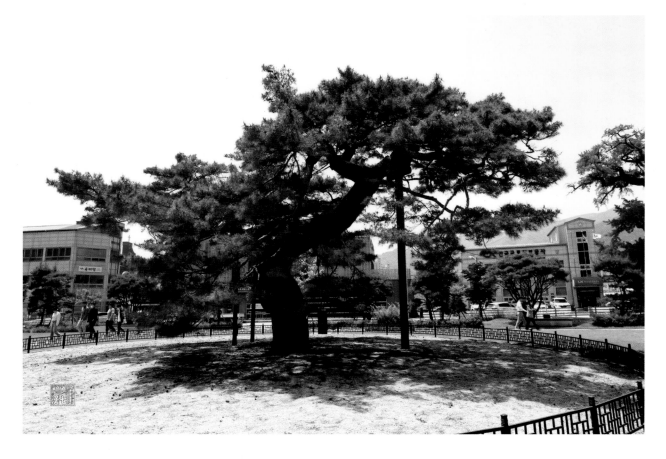

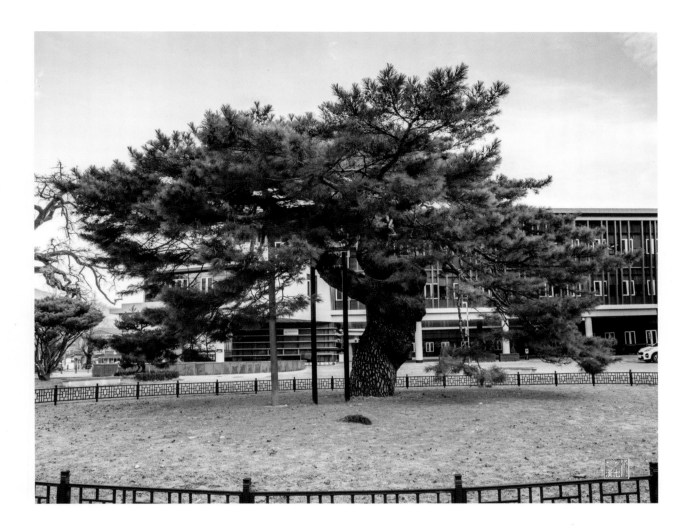

The Uiam Pine Tree in Jangsu Jangsu-ri, which grows right in front of the Jangsu County Office, is estimated to be about 400 years old. It is 9m tall and has a circumference of 3.22m at chest height. It has a single trunk, and at 1m from the ground, the trunk twists clockwise to form a spiral, resembling a dragon twisting its body. The upper part of the tree has several trunks that branch out into an umbrella shape, which is very beautiful.

It is said that the name Uiam Pine Tree was given because Uiam Nongae planted it during the Imjin War (1592), but this is not certain, and it is presumed that the local residents named the tree in the yard of the former Jangsu government office in memory of Nongae. Nearby are Uiam Temple, which has a portrait of Nongae, and Uiam Lake below it.

The Uiam Pine Tree in Jangsu Jangsu-ri has been protected as a natural monument because it has lived for many years under the care and attention of our ancestors and has high biological value.

의암송은 임진왜란 때 진주 촉석루 아래 의암에서 일본군 장수를 끌어안고 의롭게 죽은 주논개의 절개를 상징하는 나무로서 1588년경 주논개가 심었다고 전해오고 있다. 용틀임하는 듯 휘감은 두 줄기가 하늘을 향해 뻗어 모른 모습은 마치 논개의 곧은 절개를 상징하는 듯하다.

The Uiamsong tree symbolizes a courageous spirit of Nongae who embraced a Japanese general and cast herself into the river, killing them both at Chokseoknu Paviliong which overlooks the Nam River during the Imjin War and it is told the tree was planted by her in 1588. Its two twisted trunks, shaped like a powerful dragon, are thought to symbolize her forthright integrity.

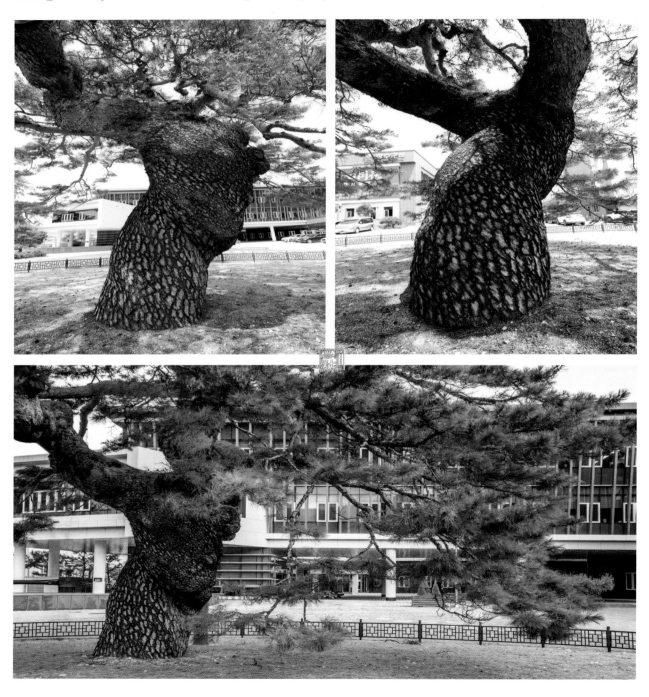

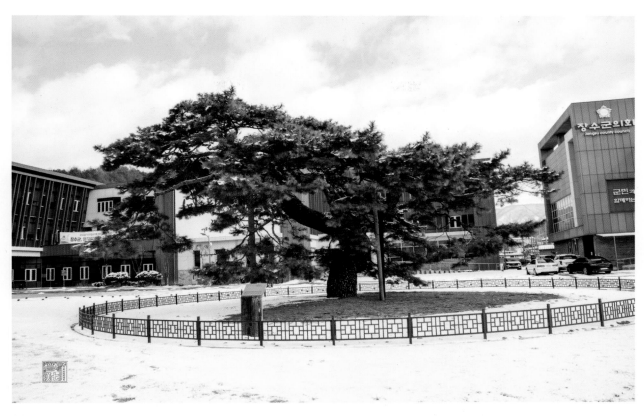

천연기념물 제397호 의암송 후계목

2003년 의암송에서 채취한 가지로 접목해 키운 나무이다. 이 후계목은 전라북도 특별자치도 산림환경연구소에서 키우다가 6년째 되던 2009년 완주군 대야수목원에 전국 최초로 조성한 천연기념물 후계목 동산에 옮겨졌다. 그후 2013년 장수군 청사 신축을 기념하기 위해 의암송 옆으로 옮겨져 어미 나무를 만나게 되었다.

Natural Monument No. 397, Euiam Pine Successor TreeThis tree was grafted from a branch taken from Euiam Pine in 2003. This successor tree was raised by the Jeollabuk-do Special Self-Governing Province Forest Environment Research Institute, and in 2009, six years later, it was moved to the first natural monument successor tree garden in the country at Daeya Arboretum in Wanju-gun. After that, in 2013, it was moved next to Euiam Pine to commemorate the construction of the Jangsu-gun Office Building, and met its mother tree.

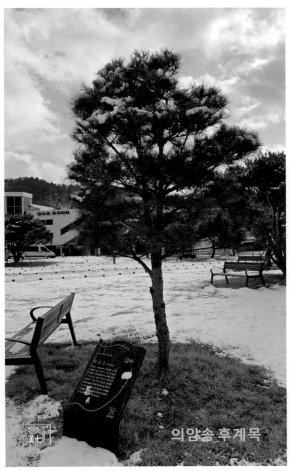

의암송 후계목

천연기념물 제355호
전주 삼천동 곰솔 (全州 三川洞 곰솔)
(Natural Mounment No.355)
A Black Pine of Samcheon-dong, Jeonju

전주 삼천동 곰솔 <small>(全州 三川洞 곰솔)</small> （Natural Monument No. 355)
Black Pine of Samcheon-dong, Jeonju

분 류 : 자연유산 / 천연기념물 / 문화역사기념물 / 기념
수 량 : 1주
지정(등록)일 : 1988.04.30
소 재 지 : 전라북도 전주시 완산구 삼천동1가 732-5

곰솔은 소나무과로 잎이 소나무 잎보다 억세기 때문에 곰솔이라고 부르며, 바닷가를 따라 자라기 때문에 해송으로도 부르며, 또 줄기 껍질의 색이 소나무보다 검다고 해서 흑송이라고도 한다. 보통 소나무의 겨울눈은 붉은 색인데 반해 곰솔은 회백색인 것이 특징이다. 바닷바람과 염분에 강하여 바닷가의 바람을 막아주는 방풍림이나 방조림으로 많이 심는다.전주 삼천동 곰솔은 내륙지에서 자라는 것으로 매우 희귀하며 나이는 약 250살(지정당시) 정도로 추정된다. 높이 14m, 가슴높이의 둘레 3.92m의 크기로 아래에서 보면 하나의 줄기가 위로 올라가다 높이 2m 정도부터 수평으로 가지가 펼쳐져 마치 한 마리의 학이 땅을 차고 날아가려는 모습을 하고 있다. 인동 장씨의 묘역을 표시하기 위해 심어졌다고 전해진다.

1990년대 초 안행지구 택지개발로 고립되어 수세가 약해졌고 2001년도 독극물 주입에 의해 $\frac{2}{3}$ 가량의 가지가 죽어 보는 이를 안타깝게 한다.오랜 세월 조상들의 관심속에 자라온 삼천동 곰솔은 조상의 묘를 표시하는 나무로 심어져 문화적 자료가 될 뿐만 아니라, 내륙지역에서 자라고 있어 생물학적 자료로서의 가치도 높아 천연 기념물로 지정하여 보호하고 있다.

Black pine is a member of the pine family, and its leaves are stronger than pine leaves, so it is called black pine. It also grows along the coast, so it is called sea pine. It is also called black pine because its trunk bark is darker than that of pine. While pine trees usually have red winter buds, black pine is characterized by its grayish white color. It is resistant to sea wind and salt, so it is often planted as a windbreak or afforestation to block the wind from the coast.

The black pine tree in Samcheon-dong, Jeonju, grows inland and is very rare. It is estimated to be about 250 years old (at the time of designation). It is 14m tall and has a circumference of 3.92m at chest height. When viewed from below, one trunk rises upward and branches spread out horizontally from about 2m high, resembling a crane about to kick the ground and fly away. It is said to have been planted to mark the gravesite of the Indong Jang clan.In the early 1990s, it was isolated due to the development of Anhang District, and its water supply weakened. In 2001, about ⅔ of its branches died due to poison injection, which is a pity to those who see it.

The Samcheondong black pine tree, which has grown with the care of ancestors for many years, is not only a cultural resource planted as a tree to mark ancestors' graves, but also has high biological value as it grows in an inland area, so it is designated as a natural monument and protected.

이 곰솔은 소나무과에 속하는 사철 푸른 나무로 껍질은 흑갈색이다.

곰솔은 바닷가에 분포하기 때문에 해송(海松), 껍질 색깔이 검다하여 흑송(黑松)이라고도 부른다. 이 곰솔은 내륙지방에 있다는 점과 나무의 형태가 특이하여 주목 받고 있다.

곰솔의 크기는 높이 12m, 가슴높이의 나무둘레 9.62m,동서길이 34.5m, 남북 길이 29m에 이른다. 이 곰솔은 지상으로부터 2~3.5m 높이에서 굵은 가지 열 여섯 개가 사방으로 펼쳐져, 마치 학이 공중으로 나는 모습 처럼 보여 매우 아름다웠다.

그러나 2001년부터 수세가 약해져 현재는 4개의 가지만 생장중이다.

This evergreen tree belongs to the Pine family. In korea, it is also called Sea Pine or Black Pine, because it usually frows near the seashore and has dark brown bark. This pine is noted for its peculiar form and inland habitat. It is 12m tall and has a girth of 9.62m. The reach from east to west is 34.5m and from south to north, it is 29m. 16 boughs reaching out from this tree had looked like a beautiful crane taking a flight to the sky, but it started weakening noticeably in 2001. At present, only four branches appear to be alive.

천연기념물 제91호
내장산 굴거리나무군락
(內藏山 굴거리나무 群落)
(Natural Monument No.91)
Population of Macropodous Daphniphyllum in Naejangsan Mountain

내장산 굴거리나무 군락 (內藏山 굴거리나무 群落)

(Natural Monument No. 91)

Population of Macropodous Daphniphyllum in Naejangsan Mountain

분 류 : 자연유산 / 천연기념물 / 생물과학기념물 / 분포학
면 적 : 534,418㎡
지정(등록)일 : 1962.12.07
소 재 지 : 전라북도 정읍시 내장동 산 231

굴거리나무는 우리나라 및 중국, 일본 등에 분포하고 있다. 우리나라에서는 남쪽 해안지대와 제주도, 전라도의 내장산 백운산등 따뜻한 지방에서 자란다.

한자어로는 교양목이라고도 부르는데, 이는 새잎이 난 뒤에 지난해의 잎이 떨어져 나간다는, 즉 자리를 물려주고 떠난다는 뜻이다. 정원수로 좋으며 가로수로도 유명하다.내장산의 굴거리나무 군락은 내장사라는 절 앞에 있는 산봉우리로 올라가는 곳에 있다. 우리나라에서 큰 굴거리나무는 보기가 힘들며, 굴거리나무의 잎은 약으로 쓰이는 만병초라는 나무와 닮아서 이곳 사람들은 만병초라고도 부른다.내장산의 굴거리나무 군락은 굴거리나무가 자생하는 북쪽 한계지역이라는 학술적 가치가 인정되어 천연기념물로 지정 보호하고 있다.

Macropodous Daphniphyllum tree is distributed in Korea, China, Japan, etc. In Korea, it grows in warm regions such as the southern coastal areas, Jeju Island, and Naejangsan and Baekunsan in Jeolla Province. It is also called "Gyoyangmok" in Chinese characters, which means that the leaves of the previous year fall after new leaves grow, that is, they leave the place and leave. It is good as a garden tree and is also famous as a street tree.

The Macropodous Daphniphyllum tree colony of Naejangsan is located on the way up to the mountain peak in front of the temple called Naejangsa. It is difficult to see large Macropodous Daphniphyllum trees in Korea, and the leaves of the Macropodous Daphniphyllum tree resemble the medicinal tree called Manbyungcho, so the local people also call it Manbyungcho.

The Macropodous Daphniphyllum tree colony of Naejangsan is recognized as the northernmost region where Macropodous Daphniphyllum trees grow naturally, and is designated and protected as a natural monument.

내장산 굴거리나무 군락은 내장사 왼쪽 금선계곡에서 전망대로 올라가는 곳에 형성되어 있다.
이곳 사람들은 그 모습이 비슷하여 굴거리나무를 만병초라고도 부른다. 굴거리나무의 잎도 만
병초의 잎과 마찬가지로 약으로 쓰인다.

The Naejangsan Gulgeoree Tree Grove is formed in the area where you go up to the observatory from Geumseon Valley on the left side of Naejangsa Temple.The local people call Gulgeoree Trees Manbyeongcho because of their similar appearance. The leaves of Gulgeoree Trees, like those of Manbyeongcho, are used as medicine.

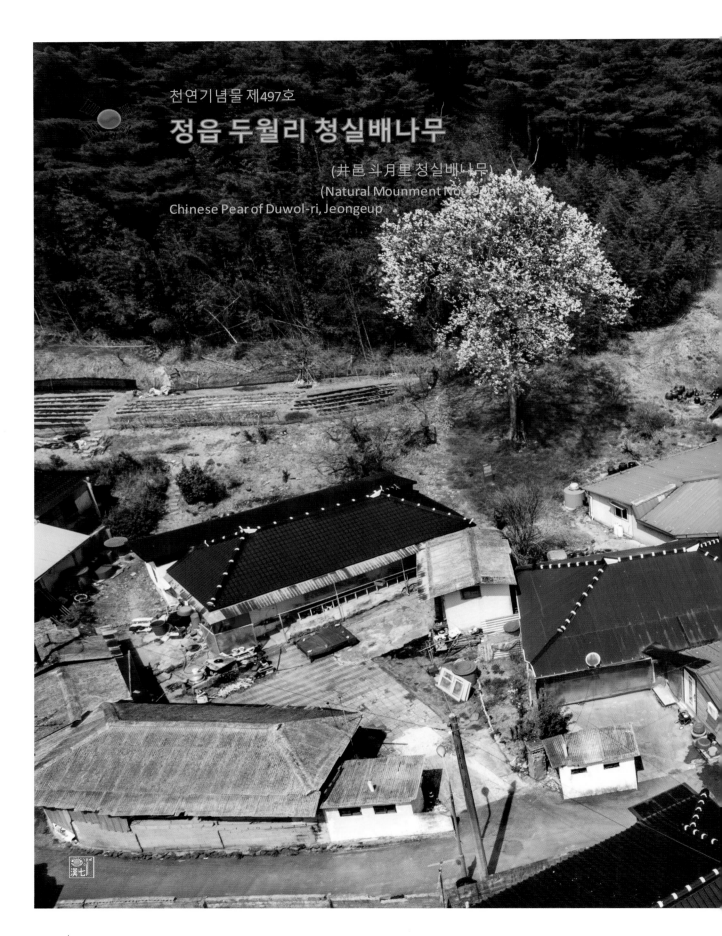

천연기념물 제497호

정읍 두월리 청실배나무

(井邑 斗月里 청실배나무)
(Natural Mounment No. 497)
Chinese Pear of Duwol-ri, Jeongeup

정읍 두월리 청실배나무 (井邑 斗月里 청실배나무)

(Natural Mounment No. 497)

Chinese Pear of Duwol-ri, Jeongeup

분 류 : 자연유산 / 천연기념물 / 생물과학기념물 / 생물상
수 량 : 1주
지정(등록)일 : 2008.12.11
소 재 지 : 전북 정읍시 산내면 방성길 22-14 (두월리)

이 나무가 자라는 두월리 마을은 남원양씨 집성촌으로, 이곳에 본래 세 그루의 청실배나무가 있었으나 지금은 한 그루만 남아있는데 꽃이 피는 4월 말에는 온 마을이 환하게 보일정도로 아름다우며 소유자와 주민들이 정성으로 보호하여 현재까지 남아 있다.청실배나무는 완판본 춘향전에 청실배(靑實梨)로, 구한말에는 황실배(黃實梨), 청실배(靑實梨) 등의 이름으로 많이 재배되었으나 현재는 개량종 배나무에 밀려 대부분 사라진 실정이다.그러나 이 나무는 마을주민들의 특별한 보살핌으로 현재까지 자람이 양호하고 나무의 수형도 아름다우며 열매가 굵고 맛이 좋아 재래종 과일나무로서 학술적 가치가 매우 크다.

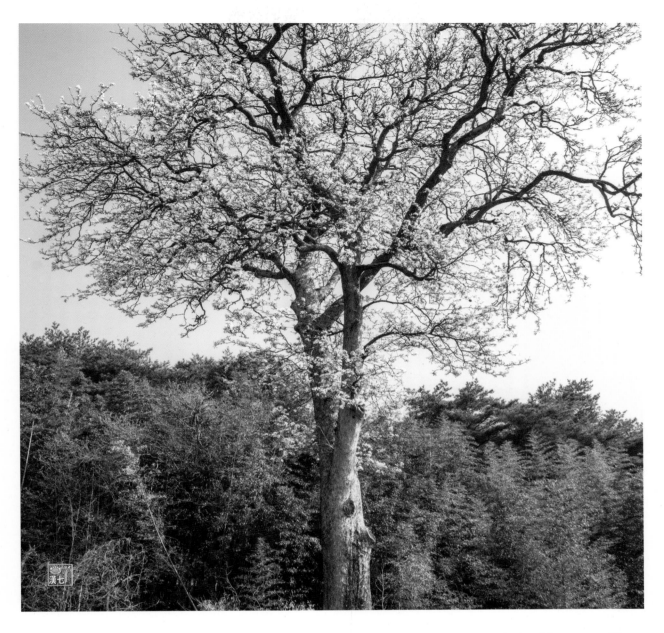

The village of Duwol－ri where this tree grows is a clan village of the Namwon Yang clan. Originally, there were three Cheongsilbae trees here, but now only one remains. It is so beautiful that the entire village looks bright in late April when the flowers bloom, and the owner and residents have preserved it with care, so it still exists today.

The Cheongsilbae tree was called Cheongsilbae （靑實梨） in the complete version of Chunhyangjeon, and was widely cultivated under the names of Hwangsilbae （黃實梨） and Cheongsilbae （靑實梨） in the late Joseon Dynasty, but most of it has disappeared now, pushed out by improved pear trees. However, thanks to the special care of the villagers, this tree is still growing well, has a beautiful tree shape, and has large, delicious fruit, so it has great academic value as a traditional fruit tree.

정읍 두월리 청실배나무는 세 그루였으나 지금은 한 그루만 남아 있다. 청실배나무는 춘향전에서는 청실배(靑實梨)로, 구한말에는 황실배(黃實梨)로 불렀다. 이전에는 많이 재배하였으나 현재는 개량종 배나무에 밀려 대부분 사라졌다. 수령 250년으로 추정되는 이 나무는 소유주와 마을주민들이 정성으로 보호하여 잘 자라고 있다. 이 나무는 줄기와 가지의 균형이 잘 잡혀 있을 뿐만 아니라, 4월 말경 꽃이 피면 주변과 어우러져 경치가 매우 아름답다.

Chinese pear (Pyrus ussuriensis) is a deciduous broadleaf tree in the family Rosaceae. This species is very rare, as it was largely replaced with a cultivated variant. In Duwol−ri, there were once three Chineese pears, but only one survives now. It is about 250 years old. This tree's trunk and branches arewell−balanced in appearance, and its white flower bloom in late April.

This Chinese pear was designated as a national natural monument in recognition of its high value in species conservation.

천연기념물

정읍 내장산 단풍나무

(井邑 內藏山 丹楓나무)
(Natural Mounment No.497)
Maple Tree in Naejangsan Mountain, Jeongup

정읍 내장산 단풍나무 <small>(井邑 內藏山 丹楓나무)</small>

(Natural Monument)

Maple Tree in Naejangsan Mountain, Jeongup

분 류 : 자연유산 / 천연기념물 / 생물과학기념물 / 대표성
수량/면적 : 1주/803㎡
지정(등록)일 : 2021.08.09
소 재 지 : 전라북도 정읍시 내장동 산 231 (내장산국립공원 내)

본 나무에 대한 특정한 유래는 없으나 내장산 단풍나무 경관은 예로부터 신증동국여지승람에 조선 8경의 하나라고 기록되는 대표적인 아름다운 경관으로 알려져 있으며 아직까지도 많은 관광객들이 찾고 있고, 고시문을 포함한 다양한 시문, 예술작품에 등장하고 있음내장산의 아름다운 풍광이 이름을 얻는 데는 단풍도 일조를 했을 것이지만 구체적 증거는 없음. 오히려 근래에 국립공원으로 지정됨으로 그 아름다움이 널리 회자되었으리라 판단됨내장산의 단풍경관을 이루는 대표수종으로 경사가 급한 특이환경에서 퇴적층과 하부 기반암의 균열부에서 생육함에도 불구하고 생육상태가 양호하고, 주변의 수목과 어우러져 외형적으로 웅장한 수형을 이루는 등 학술적 경관적 가치가 큼

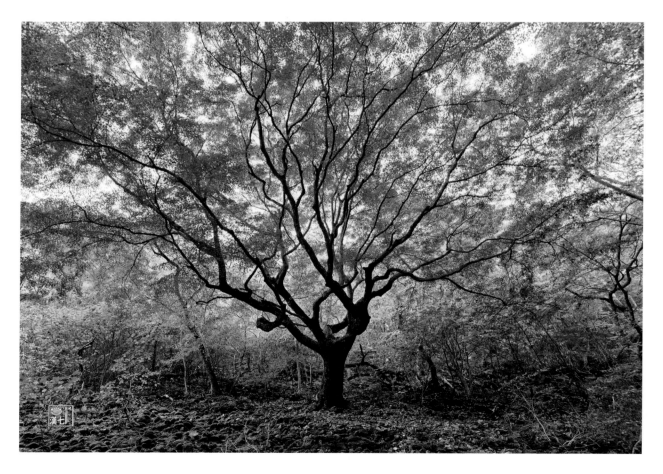

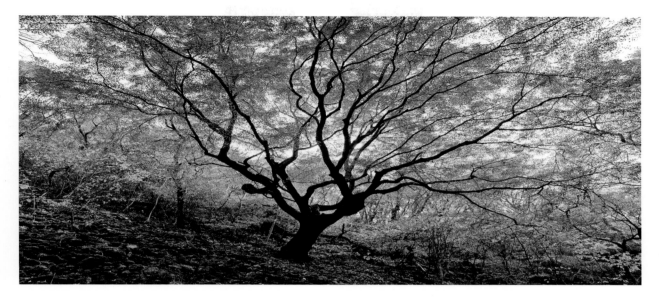

There is no specific origin for this tree, but the Naejangsan maple tree landscape has been known as a representative beautiful landscape, recorded in the Sinjungdonggukyeojisungram as one of the eight scenic views of Joseon, and many tourists still visit it, and it appears in various poems and works of art, including public notices. The maple trees may have played a role in the name of Naejangsan's beautiful scenery, but there is no specific evidence. Rather, it is believed that its beauty was widely talked about because it was recently designated as a national park.

It is a representative tree species that forms the Naejangsan maple landscape, and despite growing in a special environment with a steep slope in the cracks of sedimentary layers and lower bedrock, it has good growth conditions and forms a magnificent tree shape in harmony with the surrounding trees, so it has great academic and scenic value.

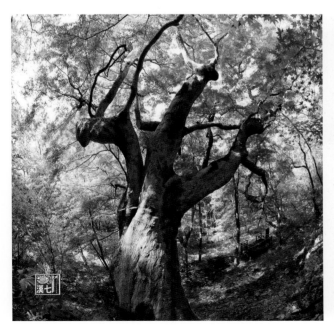

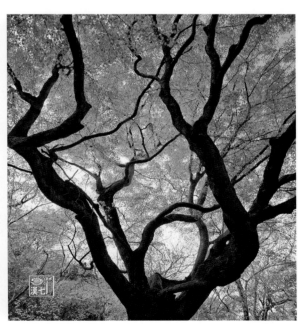

단풍나무는 단풍나무과에 속하는 낙엽활엽교목이다. 가을에 잎이 붉은색으로 변하며, 관상용으로 많이 이용된다. 내장산 단풍의 아름다움은 조선시대부터 현대에 이르기까지 여러 문학작품에서 다뤄질 정도로 유명하다. 단풍나무는 내장산의 단풍 경관을 이루는 대표적인 나무이다.
이 단풍나무의 수령은 290년 이상으로 추정되며, 높이 16.87m, 밑둥 직경 1.13m, 가슴 높이 직경 0.94m로 내장산에 있는 단풍나무 중 가장 크다. 가지들이 꽈배기처럼 꼬여 가며 뻗은 모습이 외형적으로 신비로움을 자아낸다. 경사가 급한 곳에서 퇴적층과 하부 기반암의 균열부에서 자생하고 있다. 2021년 아름다운 모습의 노거수로서의 가치를 인정받아, 단풍나무 단목으로는 최초로 천연기념물로 지정되었다.

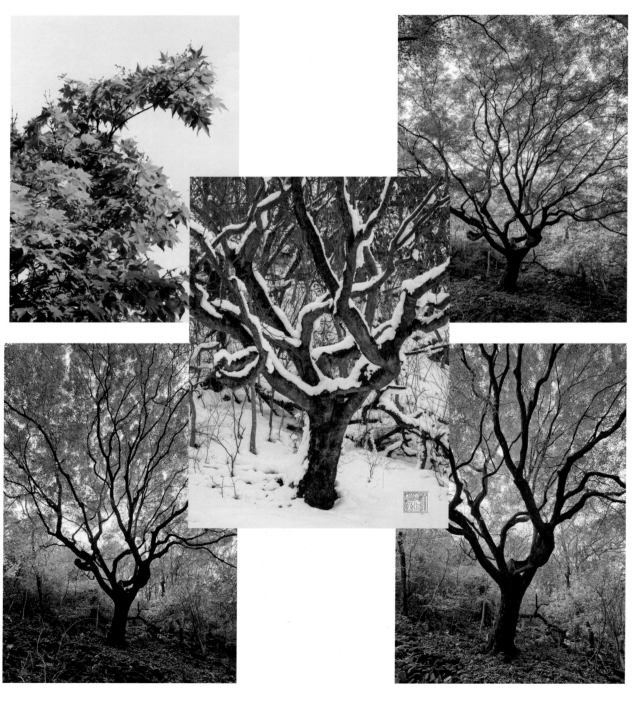

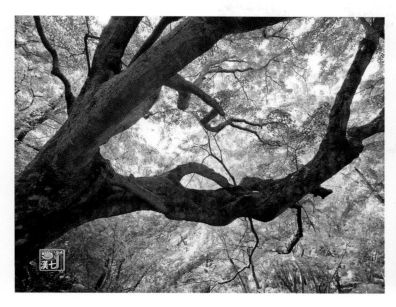
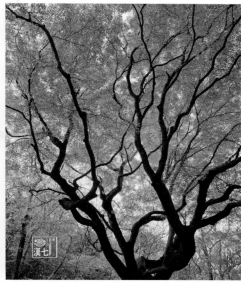

Palmate maple (Acer palmatum Thunb.) is a deciduous tree in the soapberry family (Sapindaceae). It is widely clutivated for its aesthetic beauty, as its leaves turn a characteristic bright red color in autumn. The beauty of Naejangsan Mountain's autumn foliage is widely known, having been described in various literary works from the Joseon period (1392−1910) until today. Palmate maples are the representative tree of this autumn landscape. This palmate maple specimen is presumed to be over 290 years old and measures 16.87m in height, 1.13m in diameter at the base, and 0.94m in diameter at chest level,making it trhe largest palmate maple tree on the mountain. Its branches elegantly twist and tum giving the tree a mysterious and gnarled appearance. The tree grows on steeply inclined terrain out of a crack between the sidimentary layer and the bedrock below. In 2021, in recognition of its old age and aesthetic beauty, this tree became the first individual palmate maple tree to be designated as a Natural Monument in Korea.

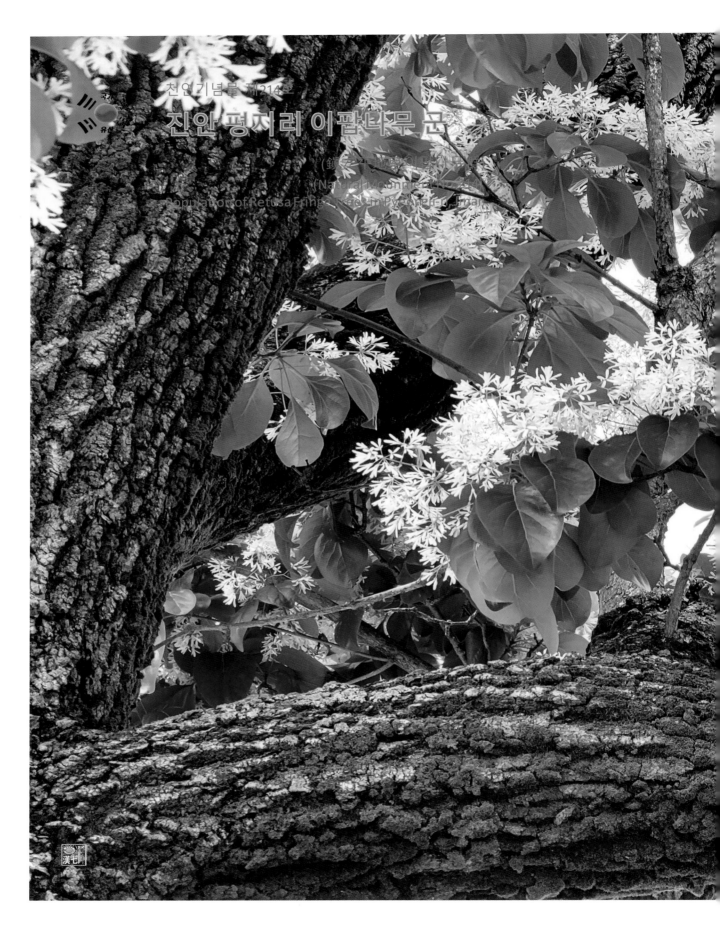

천연기념물 제214호
진안 평지리 이팝나무 군
(鎭安 平地里 이팝나무 群)
(Natural Monument No.214
Population of Retusa Fringe Tree in Pyeongji-ri, Jinan)

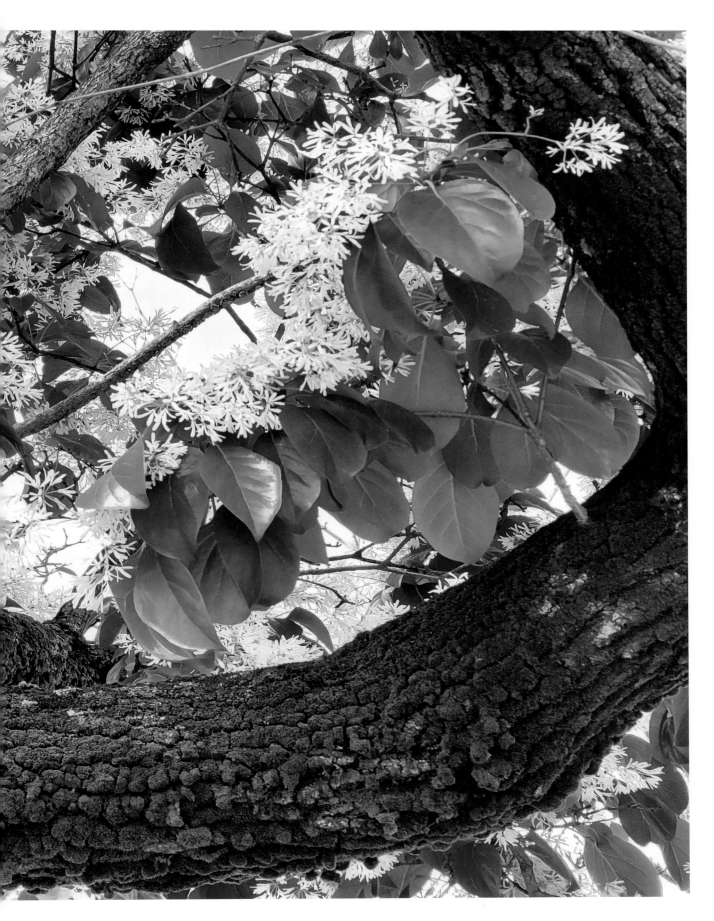

천연기념물 제 214호

진안 평지리 이팝나무 군 (鎭安 平地里 이팝나무 群)
(Natural Monument No. 214)
Population of Retusa Fringe Trees in Pyeongji-ri, Jinan

분 류 : 자연유산 / 천연기념물 / 문화역사기념물 / 기념
수량/면적 : 3주
지정(등록)일 : 1968.11.25
소 재 지 : 전북 진안군 마령면 임진로 2122 (평지리)

이팝나무란 이름은 꽃이 필 때 나무 전체가 하얀꽃으로 뒤덮여 이밥, 즉 쌀밥과 같다고 하여 붙
여진 것이라고도 하고, 여름이 시작될 때인 입하에 꽃이 피기 때문에 '입하목(立夏木)'이라
부르다가 이팝나무로 부르게 되었다고도 한다. 곳에 따라서는 나무의 꽃이 활짝 피면 풍년이 든
다는 이야기도 있다.진안 평지리 이팝나무의 나이는 약 280살(지정당시 기준) 정도이고, 높이
는 13m 내외이며, 가슴높이 둘레는 1.18m에서 2.52m까지 된다. 마령초등학교 운동장 좌우담
장 옆에 7그루가 모여 자란다. 이 지역사람들은 이팝나무를 이암나무 또는 뻣나무라고 부르기
도 한다. 이팝나무가 모여 자라는 곳은 어린 아이의 시체를 묻었던 곳이라 하여 '아기사리'
라고 부르며 마을 안에서 보호하고 있었으나 초등학교가 생기면서 학교 안으로 들어가게 되었
다.진안 평지리 이팝나무는 이와 같은 조상들의 보살핌 가운데 살아온 문화적 자료로서 뿐만 아
니라, 한반도 서해안 내륙의 이팝나무가 살 수 있는 가장 북쪽지역으로서 식물분포학적 연구가
치도 크므로 천연기념물로 지정·보호하고 있다.

The name of the Retusa fring tree is said to have been given because the entire tree is covered in white flowers when it blooms, resembling rice, or because the flowers bloom at the beginning of summer, called "Iphamok (立夏木)" and then "Ipamok (立夏木)". Depending on the region, there is also a story that when the tree's flowers bloom, there will be a good harvest.

The Retusa fring tree in Jinan Pyeongji-ri is about 280 years old (based on the time of designation), is about 13m tall, and has a circumference of 1.18m to 2.52m at breast height. Seven trees grow together next to the left and right fences of the playground at Maryeong Elementary School. Local people also call the Retusa fring tree "Iamnamu" or "Bbaeknamu." The area where the Retusa fring tree grows together is called "Agisari" because it was the place where the bodies of young children were buried, and it was protected within the village, but when the elementary school was built, it was moved into the school.

The Jinan Pyeongji-ri Retusa fring tree is not only a cultural resource that has survived under the care of our ancestors, but also has great value in plant distribution research as it is the northernmost region in the inland west coast of the Korean Peninsula where Retusa fring trees can live, and is therefore designated and protected as a natural monument.

이팝나무(Chionanthus retusus)는 물푸레나뭇과(Oleaceae)의 낙엽활엽교목으로, 꽃이 필 때 나무 전체가 하얀 꽃으로 뒤덮어 이밥, 즉 쌀밥과 같다고 하여 붙여진 이름이다. 이 나무의 꽃이 일시에 피면 풍년이 들고, 잘 피지 않으면 흉년이 지며, 시름시름 피면 한발이 심하다는 속설이 전해온다. 생육에 알맞는 장소는 골짜기나 개울, 해안가, 산지 등의 양지 바른 곳이며, 지리적으로는 일본, 대만, 중국에 널리 분포한다. 진안 일대에서는 이팝나무를 '이임나무' 또는 '뻿나무'라고도 한다. 진안 평지리 이팝나무들은 최고 수령이 300년 정도로 일곱 그루가 있었으나 네 그루가 고사하고 현재 세 그루가 생존하고 있다. 진안 평지리 이팝나무군은 조상들의 보살핌 가운데 살아온 문화적 자료로서뿐만 아니라, 한반도 내륙의 이팝나무 자생 북쪽한계선으로서 식물분포학적 가치 또한 매우 크다.

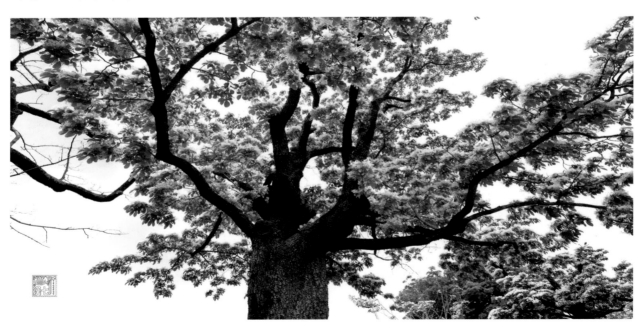

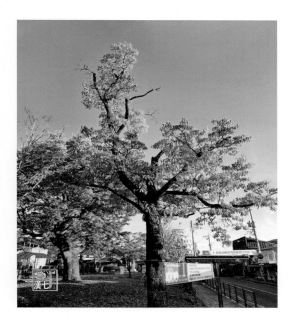

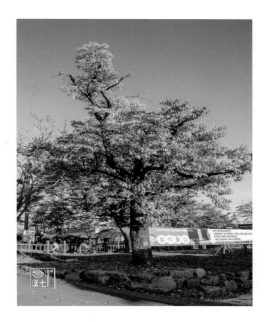

Retusa fringe tree (Chionanthus retusus) is a deciduous broadleaf tree in the family Oleaceae. It is native to Korea, China, Taiwan, and Japan and grows well in a sunny place in valleys, mountainous areas, and seashores. In Korea, this tree is called ipap namu, meaning "rice tree," as its white blossoms covering the entire tree resemble cooked rice. It is believed that if this tree's flowers bloom fully, it is a sign of good harvest, while if it blooms weakly, if is a sign of severe drought. The Jinan area is the northern limit for the populations of retusa fringe trees on the Korea peninsula.

There were seven retusa fringe trees in this location, but four of them died. The oldest one of the three remaining is about 300 years old.

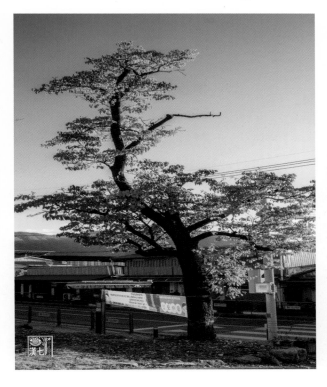

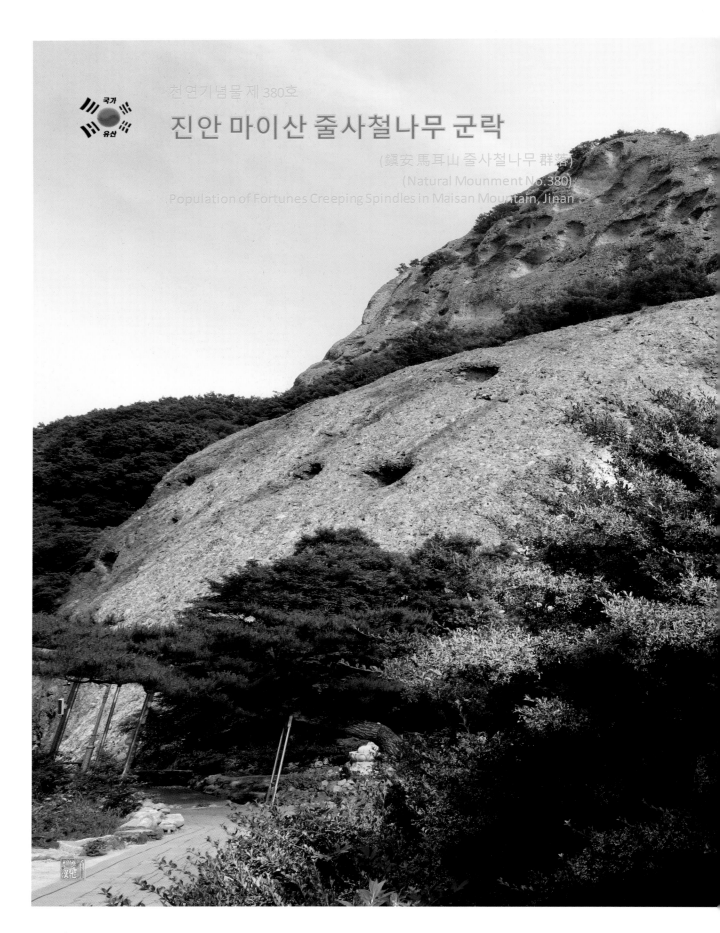

천연기념물 제 380호

진안 마이산 줄사철나무 군락

(鎭安馬耳山 줄사철나무 群落)

(Natural Mounment No.380)

Population of Fortunes Creeping Spindles in Maisan Mountain, Jinan

진안 마이산 줄사철나무 군락 (鎭安 馬耳山 줄사철나무 群落)

(Natural Monument No. 380)

Population of Fortunes Creeping Spindles in Maisan Mountain, Jinan

분 류 : 자연유산 / 천연기념물 / 생물과학기념물 / 분포학

면 적 : 171㎡

지정(등록)일 : 1993.08.19

소 재 지 : 전북 진안군 마령면 마이산남로 367 (동촌리)

줄사철나무는 노박덩굴과에 속하는 덩굴식물로, 줄기에서 나는 뿌리가 나무나 바위에 붙어서 기어오르는 습성을 갖고 있다. 꽃은 5~6월에 연한 녹색으로 피고 열매는 10월에 연한 홍색으로 익는다. 사시사철 잎이 푸르러 낙엽이 진 겨울철이면 삭막한 주위환경과 대조를 보이며 장관을 이룬다. 마이산의 줄사철나무군락지는 마이산 절벽에 붙어 자라고 있으며 다 자란 줄사철나무와 어린 줄사철나무들이 한데 모여 있다. 마이산의 줄사철나무군락지는 우리나라 내륙지방에서 줄사철나무가 자랄 수 있는 북쪽한계선이 되고, 나무들이 무리를 이루어 자라고 있어 생태학적으로 매우 중요한 자료이므로 천연기념물로 지정하여 보호하고 있다.

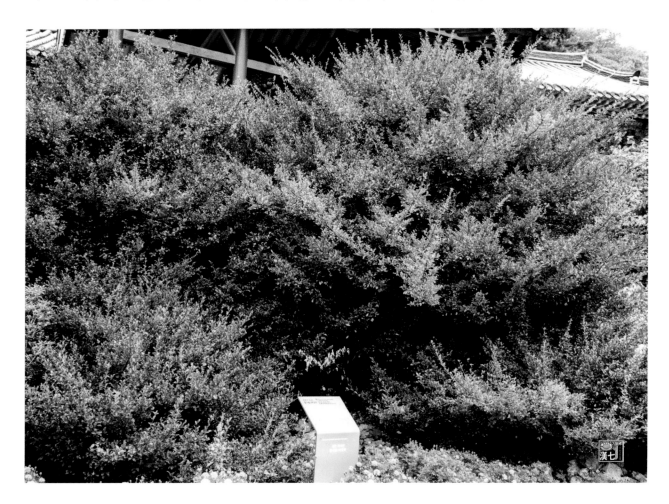

The julsacheol tree(fortune's creeping spindles) is a vine belonging to the family of
the vine family, and has the habit of climbing up trees or rocks by attaching its roots
from the stem. The flowers bloom in May and June in light green, and the fruit ripens
in October in light red. The leaves are green all year round, and in winter when the
leaves have fallen, they contrast with the bleak surroundings, creating a spectacular
sight.

The julsacheol tree(fortune's creeping spindles) colony on Maisan Mountain grows
attached to the cliffs of Maisan Mountain, and fully grown the julsacheol tree(fortune's
creeping spindles) and young the julsacheol tree(fortune's creeping spindles) are
gathered together. The julsacheol tree(fortune's creeping spindles) colony on Maisan
Mountain is the northernmost limit where julsacheol tree(fortune's creeping spindles)
can grow in the inland regions of Korea, and since the trees grow in groups, it is
ecologically very important, so it has been designated as a natural monument and is
protected.

줄사철나무(Euonymus fortunei var. radicans)는 노박덩굴과(Celastraceae)에 속하는 상록
활엽만경류로, 줄기에서 뿌리가 내려 바위나 나무를 기어 오르는 습성이 있다. 꽃은 5~6월에
연한 녹색으로 피고 열매는 10월에 연한 홍색으로 익는다. 마이산 줄사철나무는 높이 3~7m,
가슴높이의 둘레 6~38cm 정도로 은수사(銀水寺) 경내 법고(法鼓) 전면을 비롯하여 수마이봉
부근 172㎡ 면적에 20여 그루가 기암절벽에 붙어 자라고 있다.

Euonymus fortunei var. radicans is an evergreen broadleaf climbing plant in the Celastraceae family, with roots growing from the stem and the habit of climbing rocks and trees. The flowers are light green and bloom in May and June, and the fruit ripens to a light red in October. The Euonymus fortunei of Maisan grows to a height of 3~7 m and a circumference of 6~38 cm at breast height. About 20 of them grow on the rocky cliffs in front of the Dharma drum in the grounds of Eunsu Temple, as well as near Sumai Peak, covering an area of 172 ㎡.

천연기념물 제386호

진안 은수사 청실배나무

(鎭安 銀水寺 청실배나무)

(Natural Mounment No.386)

Chinese Pear of Eunsusa Temple, Jinan

진안 은수사 청실배나무 (鎭安 銀水寺 청실배나무)

Natural Monument No. 386)
Chinese Pear of Eunsusa Temple, Jinan

분 류 : 자연유산 / 천연기념물 / 생물과학기념물 / 유전학
수량/면적 : 1주/1,600㎡
지정(등록)일 : 1997.12.30
소 재 지 : 전북 진안군 마령면 동촌리 3번지

청실배나무는 산돌배나무와 비슷한 종으로 집 근처나 산에서 자라는 나무이다. 잎은 타원형으로 톱니 모양을 하고 있으며 양면에 털이 없고 단단하다. 열매는 갈색 또는 녹색으로 가을에 황색으로 익는다.은수사 절 안에서 자라고 있는 진안 은수사의 청실배나무는 나이가 약 640살 이상으로 추정되며, 높이는 15m, 가슴높이의 둘레는 2.48m이다. 나무의 모습은 커다란 줄기 하나가 위에서 네 줄기로 갈라져 윗부분을 떠받치는 듯한 특이한 모습을 하다가, 다시 두 줄기가 서로 붙은 후 여러 갈래로 갈라져 전체적인 조화를 이루고 있다.은수사의 청실배나무는 조선 태조(재위 1392~1398)가 마이산을 찾아와 기도를 하고 그 증표로 씨앗을 심었는데, 그것이 싹터 자란 것이라고 전해지고 있으며, 지금까지도 이곳 주민들은 이를 자랑스럽게 여기고 있다.이곳은 지형과 지세의 영향으로 바람이 불면 청실배나무의 단단한 잎이 흔들리면서 서로 마찰하여 표현하기 어려운 소리가 난다고 한다. 또한 겨울철에는 청실배나무 밑동 옆에 물을 담아두면 나무가지 끝을 향해 거꾸로 고드름이 생기는 특이한 현상이 나타난다고 한다.마이산의 은수사를 중심으로 태조의 업적을 기리고, 명산기도에 얽힌 전설을 기리기 위해 현재에도 해마다 마이산제와 몽금척(궁중의 잔치 때 부르던 노래와 춤의 한 가지)을 시연하고 있다.청실배나무는 한국 재래종으로 현재까지 남아있는 수가 많지 않고 큰 나무는 더욱 귀하다. 따라서 학술적 가치 및 종(種)을 보존하는 차원에서 대단히 중요하므로 천연기념물로 지정·보호하고 있다.

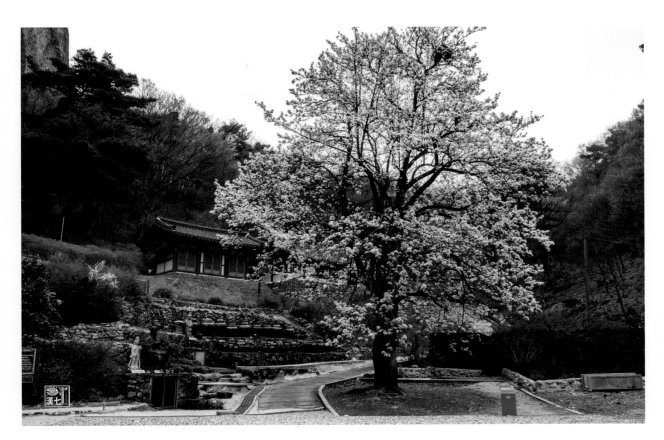

The Cheongsilbae tree is a species similar to the mountain pear tree and grows near houses or on mountains. The leaves are oval and serrated, hairless on both sides, and hard. The fruit is brown or green and ripens to yellow in the fall. The Cheongsilbae tree of Eunsu Temple in Jinan, which grows inside the temple, is estimated to be over 640 years old, is 15m tall, and has a circumference of 2.48m at chest height. The tree has a unique appearance, with one large trunk splitting into four trunks at the top to support the upper part, and then the two trunks reconnect and split into several branches to create overall harmony. It is said that the Eunsu Temple's Cheongsilbae tree was planted when King Taejo (reigned 1392-1398) of Joseon visited Maisan Mountain to pray and planted a seed as a token of his gratitude, which sprouted and grew, and the local residents are still proud of it to this day. It is said that when the wind blows, the hard leaves of the Cheongsilbae tree shake and rub against each other, making a sound that is difficult to express. It is also said that in winter, if you put water next to the base of the Cheongsilbae tree, a unique phenomenon occurs where icicles grow upside down toward the ends of the branches. To commemorate the achievements of King Taejo and the legend surrounding the famous mountain prayer, the Maisanje and Monggeumcheok (a type of song and dance performed at royal banquets) are performed every year around Eunsu Temple on Maisan Mountain. Cheongsilbae trees are a native Korean species, and there are not many left, and large trees are even more precious. Therefore, they are designated and protected as natural monuments because they are of great importance in terms of academic value and species preservation.

청실배나무(Pyrus ussuriensis var.ovoidea)는 장미과(Rosaceae) 산돌배나무의 변종이다. 산돌배나무는 낙엽활엽교목으로, 잎은 타원형으로 그 가장자리는 톱니처럼 거칠다.

은수사 청실배나무는 수령 650년 이상으로 추정되며, 높이는 15m, 가슴높이의 둘레는 2.5m이다. 나무의 모습은 커다란 줄기 하나가 위에서 네 줄기로 갈라져 윗부분을 떠받치는 듯하다가, 다시 두 줄기가 서로 붙은 후 여러 갈래로 갈라져 전체적인 조화를 이루는 특이한 모습을 하고 있다. 전설에 따르면 조선 태조 이성계가 이곳을 찾아 기도하면서 그 증표로서 씨앗을 묻은 것이 오늘에 이르렀다고 한다. 청실배나무는 한국 재래종으로 매우 희소할 뿐 아니라 학술적 가치 및 종(種) 보존 차원에서 대단히 중요하므로 천연기념물로 지정 보호하고 있다.

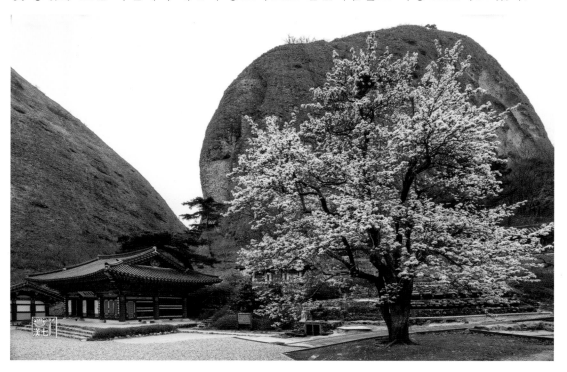

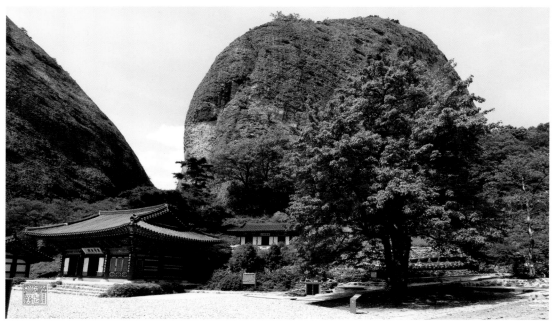

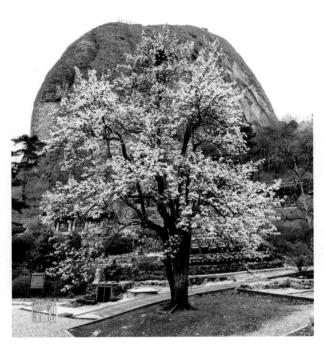

Chinese pear (Pyrus ussuriensis) is a deciduous broadleaf tree in the family Rosaceae. It has oval, serrated leaves. The Chinese pear of Eunsusa Temple, which is presumably more than 650 years old, is 15 m in height and 2.5 m in circmference at chest level. It shows an interesting, balanced appearance as its large trunk splits into four branches, and two of them rejoin before splitting again into many branches. This tree native to Korea is a rare species. It is designatedas a national natural monument in recognition of its high value in academic studies and species conservation.

According to a local legend, King Taejo (t. 1392−1398 of the Joseon dynasty came to this temple to pffer a prayea. He commemorated his visit by sowing a seed which later grew into this tree.

진안 천황사 전나무 (鎭安 天皇寺 전나무)

(Natural Mounment No.495)

Needle Fir of Cheonhwangsa Temple, Jinan

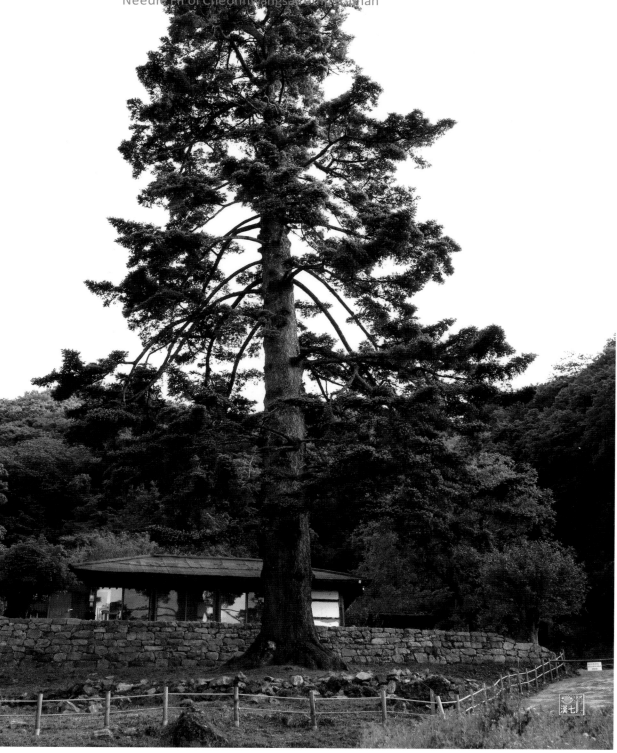

진안 천황사 전나무 (鎭安 天皇寺 전나무)

(Natural Monument No. 495)

Needle Fir of Cheonhwangsa Temple, Jinan

분 류 : 자연유산 / 천연기념물 / 생물과학기념물 / 생물상
수 량 : 1주
지정(등록)일 : 2008.06.16
소 재 지 : 전북 진안군 정천면 갈용리 산169−4번

진안 천황사 전나무는 천황사에서 남쪽으로 산 중턱 남암(南庵) 앞에 사찰의 번성을 기원하며
식재한 나무로 전해지며, 수령이 400년 정도로 오래되었고, 현재까지 알려진 우리나라 전나무
중 규격이 가장 크고 나무의 모양과 수세가 매우 좋은 편으로 학술적 가치가 높다.

The Jinan Cheonhwangsa
fir tree is said to have
been planted in front of
Naman (南庵), halfway
up the mountain to the
south of Cheonhwangsa,
to pray for the prosperity
of the temple. It is said to
be about 400 years old,
and among the fir trees
known to date in Korea, it
is the largest in size and
has a very good shape
and vitality, so it has high
academic value.

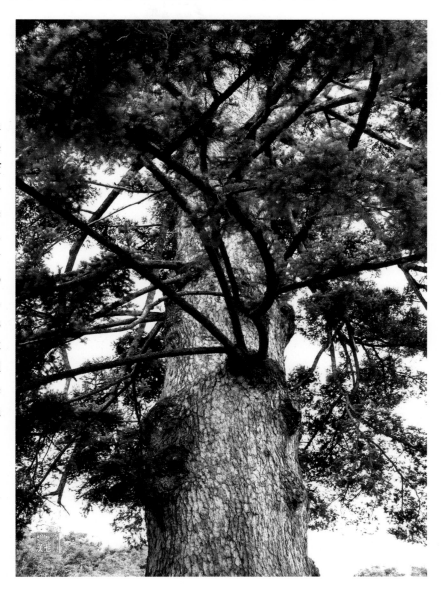

전나무(Abies holophylla)는 소나뭇과의 상록침엽교목으로, 1,500m 이하의 높은 지역에 주로 서식하며 음지에서도 잘 자란다. 나무 높이는 30~40m 정도 자라는데, 어릴 때는 제멋대로 자라나 클수록 매우 곧아지며 잔가지가 사방으로 빙 둘러 나서 위쪽이 뾰족한 원추형 또는 둥근 삼각형이 된다. 천황사 전나무는 줄기의 위쪽 끝부분이 다소 구부러졌으나 모양이 아름답고 수세(樹勢)도 좋은 편이다. 나무 높이는 35m에 이르며, 가슴높이 둘레가 5.7m, 폭은 동서방향 16.6m, 남북방향 16m에 이른다.

수령은 410년 정도로 추정되는데, 일찍이 천황사 산중턱 남암(南庵) 앞에 심어 사찰의 번성을 기원한 것으로 전해진다. 천황사 전나무는 현재까지 알려진 우리나라 전나무 중 가장크고 나무의 모양과 수세가 매우 양호한 편이여서 학술적 가치가 높다.

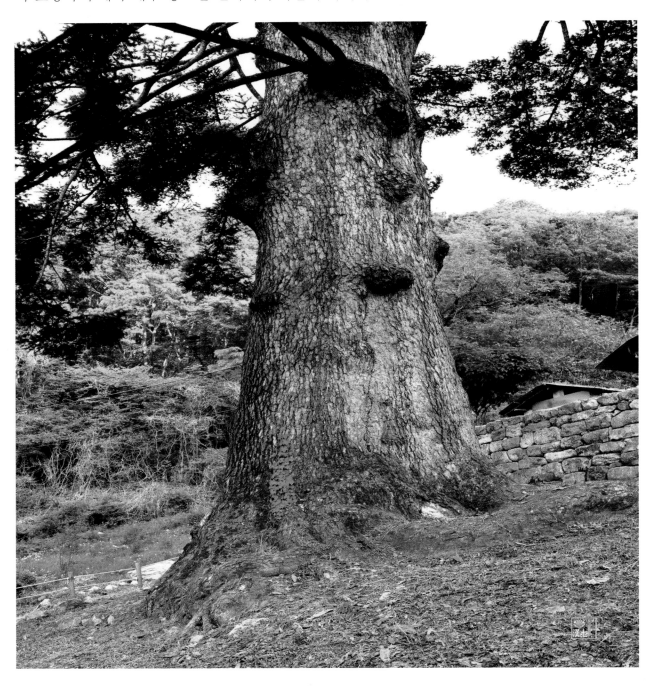

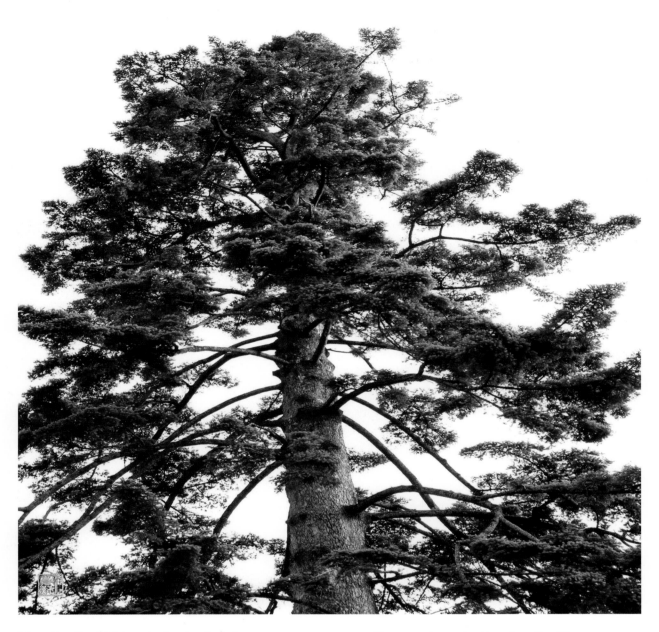

Needle fir (Abies holophylla) is an evergreen coniferous tree in the family Pinaceae. Normally, it grows in mountainous regions, lower than 1,500 m above sea level, as shady places. Its shoot brcomes evry straight as it grows, and at maturity, the tree grows to 30−40 m tall with a conical crown of spreading branches.

The needle fir of Cheonhwangsa Temple is in good condition with a beautifui shape, aithough its top part is slightly bent. This specimen is the largest among this species found in Korea, Its is 35 m in height, 5.7 m in circumference at chest level, 16.6 m in width from east to west, and 16 m in width from north to south. It is presumed to have been planted in front of Naman Hermitage in Cheonhwangsa Temple about 410 years ago as a prayer for the prosperity of the temple.

저자 약력

학력/경력
정읍정남초등학교(5회),정읍배영중학교(16회),정읍제일고(농림고 69회)
한양사이버대학교 공간디자인학부 디지털디자인학과 졸업(디자인학사)
'97 무주,전주 동계 유니버시아드대회 기록사진집 제작위원 역임
전라북도 사진대전 운영위원 역임
사진작가협회 전국사진공모전 심사위원장 및 심시위원 역임
경상북도 사진대전 심사위원 역임
광주무등미술대전 심사위원역임
한국사진작가협회 자문위원
한국사진작가협회 학술평론분과위원 역임
대한민국 사진대전 초대작가, 전라북도 사진대전 초대작가
전주지방법원 작품소장(2점)
한국영상동인회 본부 부회장 역임
문화체육관광부 대한민국 정책기자단(2021~2022)
전북문화관광재단 JB문화통신원(2021~2022)
한국영상동인회 전북지부장(현)
사진작가협회 전라북도지회 부지회장 역임

수상
2023년 제61회 한국사진문화상 출판상 수상
2022년 2022 꽃심전주 사진 공모전 대상 수상
2022년 전라북도 사진대전 초대작가상 수상
2021년 (사)한국과학저술인협회 공로상 수상
2020년 (사)한국사진작가협회 전국우수회원작품수상
2018년 모악산 진달래화전축제 전국 UCC 동영상대회 대상수상
2015년 전주 MBC창사 50주년 사진전 입상
2013년 서울메트로 전국미술대전 입상
2012년 대한민국사진대전 8회 입상
2012년 문화재청 문화유산 전국사진공모전 동상
2012년 정읍관광 전국사진공모전 동상수상
2011년 제5회 농촌경관 사진 콘테스트 최우수상 수상
2011년 제6회 군산관광 전국사진공모전 금상수상
2011년 제6회 대한민국 해양사진대전 동상수상
2009년 천년전주 전통문화 111경 사진공모전 은상수상
2009년 제3회 군산관광 사진공모전 가작수상
2008년 성곡미술관 사진전 "대중과 소통"전 장려상 수상
2008년 제9회 전북관광 사진공모전 가작수상
2003년 제32회 전라북도 사진대전 특선 3회
1999년 제6회 대전MBC 전국 산과강 사진대전 입상
1998년 제5회 국제신문 전국사진공모전 입상
1997년 제16회 대한민국 사진전람회 입상
1989년 제21회 전라북도 미술대전 입상
1988년 제3회 부산국제사진전 입상
1988년 제6회 한국방송공사 한국사진대전 입상

전시/개인/단체

2023-2024년 제41, 42회 한국영상동인회 회원사진전시회(대구문화예술회관)
2023년 완주,익산,전주 국보,보물 사진초대전시회 삼례문화예술촌(개인전)
2023년 전북천년사랑 국보,보물 사진초대전시회 정읍사예술회관 (개인전)
2022년 전북 천년사랑 사진전시회 전라북도 교육문화회관.전주(개인전)
2021년 전북 천년의 숨결 속으로.. 사진전시회. 전북예술회관.전주(개인전)
2021년 제53회 전북사진대전 초대출품전시
2021년 제40회 한국영상동인회 회원사진전시회(포항문화예술회관)
2021년 제27회 전라북도회원전시회
2020년 제52회 전북사진대전 초대출품전시회
2020년 제57회 사진작가협회 전국회원작품전시회
2019년 제51회 전북사진대전 초대출품전시회
2019년 제39회 한국영상동인회 회원사진전시회(포항문화예술회관)
2019년 천년의 숨결 초대전시(국보 제1호~100호) 삼례문화예술촌(개인전)
2019년 천년의 숨결 전시(국보 제1호~100호) 전북교육문화회관(개인전)
2018년 제50회 전라북도사진대전 초대출품전시. 전북예술회관
2018년 제57회 전라예술제 사진전 익산배산체육공원
2018년 제38회 한국영상동인회 회원사진전시회 (울산문화예술회관)
2017년 제23회 전라예술제 사진전 (정읍사예술회관)
2017년 제49회 전라북도사진대전 초대출품전시 (전북예술회관)
2017년 제37회 한국영상동인회 회원사진전시회(울산문화예술회관)
2017년 호남의 금강 대둔산 사진전시회.(대둔산미술관)
2016년 제22회 전라북도회원 사진전시회(전북예술회관)
2016년 제48회 전라북도사진대전 초대출품사진전시회(전북예술회관)
2016년 제36회 한국영상동인회 회원사진전시회(울산문화예술회관)
2015년 제47회 전라북도사진대전 초대출품전시회(전북예술회관)
2015년 제21회 전라북도회원 사진전시회(삼례문화예술촌)
2015년 제35회 한국영상동인회 회원사진전시회(인천문화예술회관)
2014년 제46회 전라북도사진대전 초대출품전시회(전북예술회관)
2014년 제34회 한국영상동인회 회원사진전시회(인천문화예술회관)
1997년 동계U대회 사진전시회(전북예술회관)

Qualification
한국사 지도사1급
문화복지사1급
고사성어 지도사1급
스마트교육 지도사1급
인성 지도사1급
노인심리 상담사1급

출판
2019년 대한민국 국보집 "천년의 숨결" (대한민국 국보 제1호~100호)
2022년 전북 국보,보물집 "전북 천년사랑"(전북 14개 시,군의 국보,보물)
2025년 국가유산 "명승 그리고 천연기념물"(전북특별자치도)

국가유산 천년의숨결
"명승 그리고 천연기념물"

인쇄 2025년 04월 20일
발행 2025년 04월 27일

지은이 李漢七(010-3654-0447)
발행인 원종환
사진/글 李漢七
디자인/편집 李漢七
펴낸곳 대한출판
주소 서울시 용산구 원효로 68 영천빌딩 3층
전화 02-754-9193
팩스 02-754-9873
이메일 cm9193@hanmail.net
출판등록 제302-1994-000048호
인쇄 제본 대한출판

ISBN 979-11-85447-19-3
값 70,000원

이 도서는 국립중앙도서관 국가자료공동목록시스템(http://www.nl.go.kr/
kolisnet)에서 이용하시실 수 있습니다.

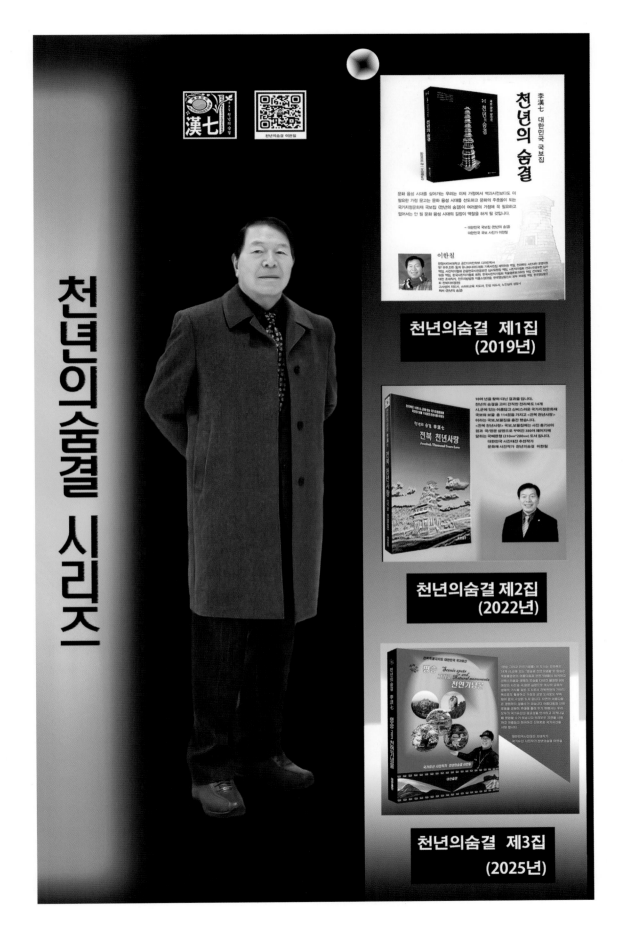

천년의숨결 시리즈

李漢七 대한민국 국보집
천년의 숨결

천년의숨결 제1집
(2019년)

전복 천년사랑
Jeonbuk, Thousand Years Love

천년의숨결 제2집
(2022년)

명승 Scenic spots and Natural monuments 천연기념물

천년의숨결 제3집
(2025년)